몰입형 아트

어떻게 볼 것인가

DMA
대전시립미술관 이유출판

IMMERSIVE ART
WAYS OF SEEING

루이-필립 롱도
LOUIS-PHILIPPE RONDEAU

다비데 발룰라
DAVIDE BALULA

실파 굽타
SHILPA GUPTA

레픽 아나돌
REFIK ANADOL

로라 버클리
LAURA BUCKLEY

캐롤리나 할라텍
KAROLINA HALATEK

크리스틴 선 킴
CHRISTINE SUN KIM

노스 비주얼스
X 카이스트 문화기술대학원
NOS VISUALS X KAIST CT

반성훈
BAN SEONGHOON

석굴암
SEOKGURAM GROTTO

목차
CONTENTS

인사글 GREETINGS

논고 ARTICLES

인사글
GREETINGS

2019 대전시립미술관 특별전 몰입형 아트
"어떻게 볼 것인가?"

대전시립미술관은 격년으로 세계유명미술특별전을 개최하고 있습니다. 올해는 특별전 몰입형 예술 "어떻게 볼 것인가"를 주제로 미래형 예술을 선보입니다. 이 특별전 "어떻게 볼 것인가"로 대전시립미술관이 카이스트와 문화재청과 함께 한국을 포함하여 8개국의 10개 예술가팀들과 몰입형 예술을 개척하는 기회가 되도록 노력했습니다.

21세기의 예술은 과학기술의 빠른 혁신과 더불어 무궁무진하게 변화하고 있습니다. 대전시립미술관은 과학도시 대전의 핵심문화기관으로서 과학기술과 융합된 예술의 새로운 변화를 읽어가고 있습니다. 더욱이 4차산업특별시로서 대전은 다양한 도전의 시대를 이끌 예술적 통찰력이 필요합니다. 이것이 바로 대전시립미술관이 과학기술과 융합된 예술로 몰입경험을 통해 "어떻게 볼 것인가"를 묻는 이유입니다.

저는 이번 특별전 "어떻게 볼 것인가"가 단순한 예술경험을 넘어서 과학과 예술의 새로운 협업을 보는 눈을 뜨게 되는 전환점이 되기를 바랍니다.

끝으로 이 전시를 대전MBC와 중도일보와 함께 공동으로 개최하게 되어 영광이라는 말씀을 드립니다. 아울러 성심으로 협력을 해주신 문화재청과 KAIST 문화기술대학원 관계자, 대전시립미술관 큐레이터 이보배씨와 코디네이터 빈안나씨에게 진심 어린 감사를 보내고 싶습니다.

모두 함께 몰입한 헌신적 노력이 바로 성공입니다.

고맙습니다.

선승혜
대전시립미술관장

2019 Special Exhibition
"Ways of Seeing"

It is my great honor to host the special exhibition, *Ways of Seeing* at Daejeon Museum of Art. This exhibition explores the immersive art with 8 countries artists including Korea. As you all may know, the art has been coincided with the rapid innovations of science and technology. Daejeon Museum of Art has been reading the new changes in art emerged with science and technology as the core cultural organization of Science City Daejeon.

I'd like to take opportunity to commend Daejeon Museum of Art for striving to pioneer the new immersive art exhibition with KAIST, Cultural Heritage Administration of Korea, and 8 great artists team from Korea and abroad. More than ever, we need artistic insight to lead the era of diverse challenges as the 4th industrial revolution city, Daejeon. This is why Daejeon Museum of Art asks *Ways of Seeing* through the immersive experience of art with science and technology.

I hope that this special exhibition, *Ways of Seeing*, further develops beyond a simple nominal experience of art and into an actual turning point to reopen our eyes to see a new collaboration of art and technology. Last, but no least, I would love to express my heartfelt thanks again to Daejeon MBC, Joongdo Daily, Cultural Heritage Administration, and curator LEE Bobae and coordinator Anna BINN. Their great commitment in bringing together is tantamount to its success.
Thank you.

SUN Seunghye
Director of Daejeon Museum of Art

세계유명미술특별전 <어떻게 볼 것인가 : WAYS OF SEEING>을 찾아주신 여러분 환영합니다.

저희 대전MBC는 대전과 세종, 충남을 방송권역으로 하는 공영 방송사로서 반세기 넘는 세월 동안 지역과 함께 호흡하며 지역 문화 창달을 주도해 왔습니다. 2009년 '조르주 루오' 展, 2011년 '모네에서 워홀까지'展의 성공과 창사 50주년 기념으로 열렸던 2014년 '피카소와 천재화가들'展은 역대 최대인 18만 여명이 관람해 우리 지역 미술 전시 역사에 한 획을 그었습니다.

이번 몰입형 아트 <어떻게 볼 것인가 : WAYS OF SEEING> 특별전은 한국, 미국, 캐나다, 인도, 아일랜드, 폴란드, 포르투갈, 터키까지 총 8개국의 대표 아티스트와 KAIST 문화기술대학원, 문화재청을 포함한 유수 기관의 협업으로 완성되었습니다. 인공지능, 프로젝션 맵핑, 모션 그래픽 등 일반인들에게 생소한 첨단과학을 예술에 효과적으로 접목하여 관람객에게 '몰입적 경험'을 제공하고자 하는 학자·예술가들의 치열한 고민이 그대로 담겨있습니다. 이제는 단순히 보기만 하는 기존의 예술 관람방식에서 탈피하여 직접 오감을 통해 예술을 체험하고 느껴보시기 바랍니다.

대전MBC는 과학과 예술의 융합을 통한 이번 신개념 전시에 참여하게 되어 매우 뜻깊게 생각합니다. 저희는 지역 대표 공영 방송사로서 지역 예술 발전과 시청자의 문화 향유의 지평을 함 쁨 더 넓힐 수 있도록 앞으로 더 노력하겠습니다.

지역민들에게 새로운 예술, 새로운 즐거움을 선보여 주신 대전시립미술관과 중도일보에 감사드리며, 이번 전시가 모든 이들의 일상에 활력이 되기를 진심으로 바랍니다.

신원식
대전문화방송(주)대표이사 사장

A warm welcome to all whom visit the world famous art exhibition *Ways of Seeing*.

As the leading broadcaster in Daejeon, Sejong and Chungnam, Daejeon MBC has hitherto led the cultural development of the region via breathing with local people over half a century. We have set a new milestone for the remarkable success in 2006 'Georges Rouault Exhibition', 2011 'Monet to Warhol Exhibition' and especially for 2014 'Picasso & Great Artists' which drew unprecedented number of over 180,000 audience.

Ways of Seeing exhibition has been possible due to the collaboration of world-class artists from 8 countries - Korea, the United States, Canada, India, Ireland, Poland, Portugal and Turkey. Also, the distinguished agencies including KAIST Graduate School of Culture Technology and Cultural Heritage Administration. The exhibition is the fruit of immense creative dilemma from artists and scholars to combine cutting edge technology such as artificial intelligence, projection mapping and motion graphics with works of art. The result truly redefines the concept of art by providing 'immersive experience' to visitors. Please break away from the conventional way of viewing art and explore the brand new exhibition using all your five senses.

Daejeon MBC is very excited to take part in the exhibition. As a representative broadcaster, we are more than ready to expand the horizon of artistic diversity and further dedicate to local art development.

We sincerely appreciate Daejeon Museum of Art and Joongdo Daily for co-hosting the world famous art exhibition *Ways of Seeing* and hope that this exhibition revitalizes your daily life.

SHIN Won-sik
CEO of Daejeon MBC

신원식 대전문화방송(주)대표이사 사장 | SHIN Won-sik CEO of Daejeon MBC

이번 몰입형 아트 <어떻게 볼 것인가 : WAYS OF SEEING>을 찾아주신 여러분 반갑습니다.

이번 특별전은 한국, 미국, 캐나다 인도 등 8개국 작가들이 참여한 전시로 미술관에서 관람객이 단순히 작품을 바라보는 수동적 형태가 아닌 디지털 맵핑, 미디어아트 등을 통해 감각적 체험을 유도하는 새로운 형식의 관람방식을 제시함으로써 신개념 전시 형태로 국제 시각예술계에서 화두가 될 것이라고 확신합니다.

이번 전시회는 '보기'의 방식에 대해 새롭게 재정의하는 섹션1 [보다 : 보기를 넘어], 온몸으로 작품을 느끼고 상호작용하는 전방위적 체험을 시도하는 섹션2 [느끼다 : 경험적 차원의 보기], 사운드가 물리적으로 공간을 조각하는 방식에 대해 새로운 시각으로 살펴보는 섹션3 [듣다 : 보기의 흐름], 마지막으로 데이터과학 및 문화재청 석굴암의 가상현실(VR)을 통해 시공간 속 행위의 주체가 되어 주변환경과 상호작용하는 섹션4 [프로젝트 엑스]로 구성되어 있습니다.

국내에서 쉽게 볼 수 없었던 국제적 규모의 작품들을 소개하고, 과학과 예술의 만남으로 직접 체험하고 느끼는 몰입형 전시로 공감미술의 진정한 실현이 될 것입니다. 이번 전시회를 통해 분주한 일상에 여유를 안겨주고 삶에 조그마한 즐거움이 되었으면 좋겠습니다.

최정규
중도일보 사장

I would like to welcome all visitors to this grand immersive art exhibition, *Ways of Seeing*, at the Daejeon Museum of Art.

Displaying a set of installation works by artists from eight different countries including Korea, the United States, Canada, and India, the exhibition brings its visitors into new dimensions of art experience, taking them beyond the role of a passive spectator. I expect the new developments in this exhibition will attract international attention to this expanded field of contemporary art.

This exhibition is composed of four sections: The first group works in the section Seeing: Beyond Seeing, propose new definitions of seeing. The works in the second section, Seeing As an Experience create fully immersive environments in which audiences are invited to interact freely with the works through engagement of all their senses. The works in the third section, Flow of Seeing, show how sound shapes and organizes physical space. And finally, the works in the fourth section, Project X, invite audiences to explore another dimension of space-time in the world of data science and virtual reality.

As a rare opportunity to encounter internationally acclaimed works of art through an experience of the most exquisitely refined fusion of science and art, *Ways of Seeing* will bring into your life a breath of fresh air and a deeper insight into the world.

CHOI Jeong-gyu
CEO of Joongdo Daily

최정규 중도일보 사장 | CHOI Jeong-gyu CEO of Joongdo Daily

현대미술은 새로운 단계로 진입하고 있는 느낌입니다. 이러한 현대미술의 변화를 추동하는 가장 큰 계기는 기술적 진보가 아닐까 합니다. 특히 디지털 기술은 우리의 현실 생활뿐 아니라 예술적 상상력에도 뺄 수 없는 주요한 조건이자 소재가 되고 있습니다. 이번 대전시립미술관 특별전 <어떻게 볼 것인가 : WAYS OF SEEING>은 예술이 기술과 융합되어 앞으로 어떻게 진화되어 갈지를 가늠해 볼 수 있는 매우 의미 깊은 전시라고 할 것입니다.

이러한 전시에 문화재청이 제작한 '석굴암 VR'이 선보일 수 있게 되어 매우 기쁘게 생각합니다. 예술 분야에서 나타나는 기술과의 융합은 문화유산 분야에서도 유사한 양상으로 진행되고 있습니다. 문화유산의 기록화, 보존과 복원에 디지털 기술이 활용되고 있고, 디지털 기술을 활용한 문화유산 콘텐츠는 문화유산의 새로운 향유 방식으로 주목 받고 있습니다.

이번 첨단기술과 결합한 몰입형 예술과 첨단기술로 새롭게 재현되는 문화유산의 만남은 단순히 하나의 공간에서 현대와 전통이 만난다는 것 이상의 의미를 지닙니다. 변화하는 '동시대 예술' 속에서 문화유산이 어떠한 역할을 할 수 있을 것인가에 대한 진지한 고민을 담고 있기 때문입니다.

대전시립미술관의 몰입형 아트 <어떻게 볼 것인가 : WAYS OF SEEING>의 성공적인 개최를 축하드립니다.

정재숙
문화재청장

We are living at a moment when contemporary art feels about to break into a new phase. The rapid development of technology is no doubt a major factor. The digital technologies that constitute not only the conditions of our daily life but also our artistic imaginations have become both sources of inspiration and, more strikingly, compelling artistic media in themselves. *Ways of Seeing*, a Daejeon Museum of Art exhibition, is an opportunity to consider this convergence between art and technology, and how it may develop in the future.

I am excited to present the Cultural Heritage Administration's Seokguram Grotto VR as part of the exhibition. Interdisciplinary fusion with technology is taking place in the field of cultural heritage as well. The conservation and restoration of antiquity relies in large part on digital technology. And, in turn, the digital content of cultural heritage changes the way historic artifacts are appreciated and understood.

This encounter between immersive art installation and cultural heritage means more than a simple encounter between past and present. We consider it the future of the role of cultural heritage role in contemporary art.

I would like to congratulate Daejeon Museum of Art for its immersive art exhibition, *Ways of Seeing*. I hope the exhibition will see many visitors return home with new experiences and new modes of thinking.

JEONG Jaesook
Director of Cultural Heritage Administration

정재숙 문화재청장 | JEONG Jaesook Director of Cultural Heritage Administration

첨단 기술이 예술이 될 수 있을까요? 작품을 단순히 보는 것이 아니라 듣고 느끼고 맞대어 조우하며 그 속에 그냥 푹 빠져 볼 수 있을까요? <어떻게 볼 것인가 : WAYS OF SEEING> 전시에 오신 것을 환영합니다!

대전시립미술관이 카이스트 문화기술대학원과 공동 기획한 이번 전시는 관객들을 새로운 몰입형 아트의 세계로 안내합니다. 문화기술대학원 출신인 반성훈 작가는 관객의 반응을 다양한 형태로 작품에 반영시키는 작품을 선보이고 석굴암 VR은 HMD를 통해 불상의 섬세한 표면까지 현장감 있게 느끼게 해줍니다. 터키출신의 미디어 아티스트인 노랩(NOHlab)이 만들어 내는 비주얼은 남주한 교수 연구실의 인공지능 피아니스트 시스템과 연동되어 관객들을 압도하는 경험을 제공해줍니다. 그밖에도 총 8개국이 참여한 이번전시는 프로젝션 매핑, 빛, 사운드등의 미디어를 매개로 2차원의 화면을 넘어 공간을 새롭게 재정의 하는 세계적인 작가들의 창조적인 노력들을 생동감 있게 펼쳐줍니다.

빠르게 진화하며 세계적인 미술관으로 발돋움 하고있는 대전시립미술관에서 첨단 기술이 녹아있는 작품들을 신나게 즐겨보시기 바랍니다. 어느 순간 작품과 하나가 되어버린 나를 발견하게 될 것입니다.

노준용
카이스트 문화기술대학원 학과장

Can contemporary technology become art? Is it possible to be totally immersed in a work of art by touching, hearing, and engaging with it, not just experiencing it with eyes? Welcome to the exhibition *Ways of Seeing*!

This exhibition, co-hosted by Daejeon Museum of Art and KAIST Graduate School of Culture and Technology (KAIST CT), takes visitors on a journey into a new immersive art world. Artist BAN Seonghoon, who is a graduate of KAIST CT, presents interactive motion-graphics that incorporate real-time audience responses. The Cultural Heritage Administration's Seokguram Grotto VR Project uses HMD to represent the Buddhist statue and even its texture with great precision. Turkish art collective NOS Visuals displays images created in accordance with the performance of an AI pianist developed at KAIST lab, a project led by professor NAM Juhan, providing audiences with a powerful visual experience. As such, this exhibition featuring artists from eight different countries spotlights the artists' creative efforts to redefine space by means of technological media such as projection mapping, light, and sound.

I hope that this exhibition will attract many visitors as an opportunity to experience a happy fusion between art and technology at Daejeon Museum of Art, which is fast evolving into an internationally acclaimed art museum. I'm sure that every visitor will have a profound experience not only of viewing works of art, but of becoming part of the artworks.

NOH Junyong
Director of KAIST Graduate School of Culture and Technology

노준용 카이스트 문화기술대학원 학과장 | NOH Junyong Director of KAIST Graduate School of Culture and Technology

올해의 인상적인 전시 <어떻게 볼 것인가 : WAYS OF SEEING>를 성공적으로 개최한 대전시립미술관 여러분과 선승혜 관장님께 진심 어린 축하를 드립니다.

한국과 아일랜드를 비롯해 총 8개국 출신의 세계적 작가들이 참여한 이번 전시는 선승혜 관장님과 미술관 동료 여러분의 탁월한 능력과 아울러 대전시립미술관의 높은 수준을 실감할 수 있는 전시입니다. 특히, 이 전시를 통해 미술관과 아일랜드 대사관이 협력하여 아일랜드 작가 로라 버클리의 작품을 한국에 소개할 수 있게 된 점에 깊은 감사를 드립니다.

이번 전시는 존 버거의 탁월한 미술 비평 에세이 '어떻게 볼 것인가 (Ways of Seeing, 1972)'의 핵심 생각들을 독창적으로 풀어낸 작품들로 이루어져 있습니다. 개인적으로는 지난 11월 5일에 있었던 전시 개막식에 초대되어 그 작품들을 만날 수 있었는데, 올해 가장 흥미진진했던 경험이었으며 이 전시의 시의성과 야심찬 스케일을 직접 확인할 수 있었던 순간이었습니다.

다시 한 번 대전시립미술관이 이번 전시를 통해 이루어낸 눈부신 성과를 축하드립니다. 모쪼록 2020년 새해에도 성공을 이어나가길 기원합니다.

<div align="right">

줄리안 클레어
주한 아일랜드 대사

</div>

I would like to congratulate the Daejeon Museum of Art and the director SUN Seunghye the enormously impressive exhibition *Ways of Seeing*, that the Museum hosted this year.

It is to the great credit of Dr. SUN and her colleagues, as well as a reminder of the standing of Daejeon Museum of Art, that the exhibition drew together artists of international reputation from eight countries, including Korea and Ireland. I am very grateful for the cooperation between the Museum and the Embassy which enabled the participation of the Irish artist Laura Buckley.

It was a particular highlight for me this year to take part in the opening ceremony on 5 November 2019 and to be able to see for myself the scope and ambition of the exhibition in which the artists interpreted, in their own ways, themes drawn from John Berger's seminal work of art criticism from 1972, *Ways of Seeing*.

Let me reiterate my congratulations to the Daejeon Museum of Art on the notable achievement of the *Ways of Seeing* Exhibition and my best wishes for its continued success in 2020.

Julian Clare
Ambassador of Ireland

<어떻게 볼 것인가 : WAYS OF SEEING> 전시회는 특별한 중요성을 갖는 전시회입니다. 첫눈에 봐도 작가들이 세상을 바라보는 자신들의 시각을 제시할 것 같습니다. 실제로 전시회를 통해 우리는 작가들이 세상을 이해하는 방식에 관해 더 깊은 통찰력을 가지게 되고 이는 우리가 세상을 이해하는 방식에도 영향을 끼칩니다. 보는 것이 상대적이라는 것이 아니라 우리가 세계와 우리 자신을 이해하는 방식이 다르다는 것을 의미합니다.

전시 제목은 존 버거(John Berger)가 만든 동명의 영상물과 책에 기반하고 있습니다. 실제로 버거가 초점을 맞추었던 것은 광고와 유화에서 여성을 표현하는 방식에 한정되었다고 한다면, 본 전시회는 우리가 세상을 느끼는 다양한 방법을 체험해보게 합니다. 참가라는 말이 여기서 아주 적절한 것은 관객들이 예술에 주도적으로 참여하고 작가의 비전에 대해 고찰해 보고 자신의 비전을 만드는 것을 가능케 하기 때문입니다.

주최자들의 선택을 받은 10명의 아티스트 중 한 명은 <스캐너룸>(2014) 작품을 선보인 폴란드 아티스트 캐롤리나 할라텍(Karolina Halatek)입니다. 그녀는 자신의 정신과 에너지를 다양한 설치 환경에서 빛을 활용하는 실험으로 구현합니다. 캐롤리나 할라텍은 빛을 그녀가 말하고 싶은 모든 것을 전달하는 재료로 사용합니다. 게다가 그녀의 예술 퍼포먼스는 관객들을 그녀가 세상을 느껴가는 여정에 데려가며 집중하게 만듭니다.

주한 폴란드 대사로서 모든 주최자 분들과 아티스트 분들께 축하의 말을 전하면서, 이번 성공적인 전시가 영원히 기억될 것이며 미래의 아티스트들에게 그들을 표현하는 새로운 방법을 찾게 해줄 영감이 되리라고 말씀드리고 싶습니다.

피오트르 오스타셰프스키
주한 폴란드 대사

24

Ways of Seeing is the exhibition of particular importance. From the very first glance it seems that the artists will present us their point of view on the world. Indeed in reality it gives us a more profound insight into their sense of understanding the world which affect our own indeed. It does not mean that what we see is a relative but we have different understanding of our world and ourselves.

The source of the title of the exhibition is based on film and later book by John Berger with the same title. Indeed Berger only depicted the problem of presentation of women in advertisement and oil painting. This time we participate in something which can be called the performance of various ways of sensing the world. Participation is here the most appropriate word since the viewer takes part actively in the art and is forced to contemplate author's visions and quite possible to create his own.

One from among the artists who were selected by the organizers is Polish artist Karolina Halatek whose work is *Scanner Room* 2014. Her spirit and energy are transformed into experiments with light in various installations. Karolina Halatek treats light as the material to get through everything she wants to say. Moreover her artistic performance takes the viewer into the journey of her sense of the world forcing him to the highest level of concentration.

Congratulating all of the organizers and artists it is a great pleasure as for the Ambassador of the Republic of Poland to say that this magnificent success would be commemorated for ever and inspire future generations of artists to look for new way of expressing themselves.

Piotr Ostaszewski
Ambassador of the Republic of Poland

피오트르 오스타셰프스키 주한 폴란드 대사 | Piotr Ostaszewski Ambassador of the Republic of Poland

전세계의 예술가들과 함께 하는 이 특별 전시회를 개최한 대전시립미술관에 축하를 전하고 싶습니다.

이번 전시회는 다양한 도구와 기술을 결합한 예술작품을 통해 세상을 바라보는 새로운 방식을 경험하고 디지털 시대의 중요성을 반영할 수 있는 기회를 제공합니다.

대전시립미술관의 모든 성공을 진심으로 기원하며 새로운 형태의 예술에 대한 이해와 인식을 풍부하게 해 줄 다가오는 앞으로의 전시회를 기대합니다.

에르신 에르친
주한 터키 대사

I would like to extend my congratulations to Daejeon Museum of Art for holding this special exhibition bringing together artists from all over the world.

This exhibition presents an opportunity for us to experience a new way of looking at the world and to reflect on the significance of the digital age through the works of art combining diverse tools and technologies.

I sincerely wish all the success to Daejeon Museum of Art and look forward to upcoming exhibitions which will enrich our understanding and appreciation of new forms of art.

Ersin Erçin
Ambassador of the Republic of Turkey

에르신 에르친 주한 터키 대사 | Ersin Erçin Ambassador of the Republic of Turkey

세계 각지에서 온 예술가들이 서로의 작품과 풍부한 경험을 나눌 수 있는 자리를 마련해 주신 미술관 여러분께 <어떻게 볼 것인가 : WAYS OF SEEING> 전시의 개최를 진심으로 축하드립니다. 이렇게 전시를 통해 이루어지는 지적 교류는 세계 예술가들을 연결시키는 네트워크를 형성하며 서로 다른 문화와 예술에 대한 시야를 넓히는 데 중요한 역할을 합니다.

예술은 새로운 생각과 가치를 표현하는 강력한 수단으로 국경을 초월하여 수많은 사람들의 사고방식에 영향을 줍니다. 또한 문화를 형성하고 세계가 동시대적으로 안고 있는 문제해결을 위한 방향을 제시하기도 합니다.

문화란 우리 삶을 기념하는 모든 것으로, 문학, 춤, 연극, 음악, 영화, 요리 등 정제된 형식을 통해 인간의 경험과 정신을 가장 압축적으로 표현한 것이라 할 수 있습니다.

서로 다른 예술 형식은 한 나라의 문화적 다양성을 보여주는 척도일 뿐만 아니라 그 나라의 풍부한 문화유산에 바치는 찬사의 표현이기도 합니다. 또한 국가의 소중한 자산으로 세계를 향해 그 지평을 넓히며 국가와 국가를 연결한다는 점에서 가장 진정한 의미의 소프트 파워입니다.

이 전시에 참여한 모든 작가들과 대한민국의 앞날에 좋은 일만 있기를 기원합니다. 한국은 전반적으로 다른 나라의 문화에 대해 열린 자세와 편견 없는 태도를 보여주었습니다. 한국인들의 그러한 관대함과 타문화에 대한 존중에 깊은 존경과 감사를 드립니다.

소누 트리베디
주한 인도문화원장

I wish to congratulate the organisers for putting up this Exhibition on *Ways of Seeing* and providing a common platform for artists from different parts of the world to share their works of art and rich experience. This knowledge sharing through exhibition creates a network of artists worldwide to come together and develop their own perspectives in understanding art forms of different countries.

Art transcends national boundaries and is a powerful medium of expression of ideas and values that impact the consciousness of millions of people. They play a formative role in developing the culture and addressing contemporary issues across the globe.

We all should see culture as celebration of life, as the best expression of people's multi-dimensional experiences – a reflection of state of minds in the form of literature, dance, drama, music, films, food and many other art forms.

Different art forms not only showcase the multicultural diversity of a country but is also a tribute to its rich cultural heritage. They are a national treasure and country's 'soft power' in the truest sense, exploring global horizons and forging international ties.

My best wishes to all the participating artists from different parts of the world and to the Republic of Korea in general which has been so open and receptive to cultures from all across the world. I truly admire the generosity and appreciation of Koreans.

Dr. Sonu Trivedi
Director of Indian Cultural Center

소누 트리베디 주한 인도문화원장 | Dr. Sonu Trivedi Director of Indian Cultural Center

논고
ARTICLES

2019년 대전시립미술관 특별전 <어떻게 볼 것인가 : WAYS OF SEEING>
물아일체(物我一體)와 몰입형 예술

선승혜 대전시립미술관장

서론
과학기술의 발전과 몰입

과학기술이 결합된 미술은 고도의 몰입의 즐거움을 선사한다. 몰입[1]은 동양미술이론의 물아일체(物我一體)다. 몰입형 예술은 창작자와 감상자의 경계가 없어지면서 물아일체의 미적경험을 일으키는 예술로 정의할 수 있다. 창작자는 표현을 할 때, 감상자는 시각 예술을 감상할 때 몰입의 미적경험이 일어난다. 그래서 바로 몰입은 자유로움과 창의력의 원천이다.

　　몰입형 예술은 과학기술의 발전과 함께 다양하게 변화한다. 19세기는 카메라가 발명되면서 자신이 작품 속으로 들어가는 몰입감을 선사했다. 20세기는 TV가 각 가정에 보급되면서 바보상자라고 불릴 만큼 사람들을 몰입하게 했다. 21세기는 19~20세기의 발명품인 카메라, TV, 전화 등에 더하여, 인터넷, SNS, 스마트폰 등의 디지털의 놀라운 세계가 급속도로 진화하면서 디지털세계에 중독되는 몰입시대다. 몰입형 예술의 아티스트들은 과학기술을 자유자재로 사용하면서, 몰입감을 다양하게 진화시킨다. 관객의 몰입감도 다양화된다.

　　영국의 미술비평가 존 버거(John Berger, 1926~2017)는 "어떻게 볼 것인가(Ways of Seeing)"[2]라는 BBC 방송프로그램을 진행하면서 사진과 TV가 고전 회화를 보는 법을 대한 질문을 새롭게 제기한다고 설명했다. 존 버거는 런던 태생으로, 미술비평가, 사진이론가, 소설가, 다큐멘터리 작가, 사회비평가이다. 1972년 존 버거는 프로듀서 마이크 딕(Mike Dibb)이 제작한 BBC TV 시리즈 4부작인 "Ways of Seeing"에 출연한다. 이 프로그램은 당시 영국에서 가장 영향력 있는 예술프로그램이 되었다. 카메라의 발명으로 서양미술에 대한 보는 법이 전환되었다는 미술비평과 해석을 설명하는 것을 TV의 프로그램으로 방송한 사실은 이미 카메라와 TV가 미술의 감상법에 깊숙이 개입한 것을 알려준다. 방송프로그램의 인기로 방송에서 다룬 내용은 책으로 출간되었다.[3] 존 버거가 출

연한 "Ways of Seeing"의 방송프로그램은 현재 유튜브에서 시청할 수 있는데, 1백만뷰 이상이 시청수를 보이는 점이 흥미롭다.

디지털기술에 기반한 예술에 적용할 수 있는 부분을 인용하고자 한다. 존 버거는 "현대의 복제기술이 해낸 것은 예술의 권위를 파괴하고 예술-혹은 새로운 기술로 복제한 예술의 이미지를 그 어떤 보호영역에서 떼어낸 일이다. 역사상 처음으로 예술이미지가 순간적이며 도처에 존재하고 있으며, 실체가 없으며, 어디서나 얻을 수 있고, 무가치하며, 자유로운 것이 되었다"고 했다. 마찬가지로 21세기 스마트폰의 보급으로 디지털의 매체가 급속도로 개인화되고 보편화되고 있는 시대에 미술을 어떻게 볼 것인가를 질문해야 한다.

전시의 관점에서 보면, 고전적 형태의 미술관은 화이트 큐브(white cube)의 환경에서 미적 거리를 유지한 관조적인 감상방식의 기본이 된다. 21세기는 디지털기술이 고도로 발달하면서, 어디든지 미술관이 될 수 있다. 미래형 미술관은 디지털 기술에 기반을 둔, 언제 어디서든 몰입의 미적 경험을 하면서 작품이 완성되는 몰입형 예술이 인기를 모은다. 몰입의 미적경험은 보고, 듣기, 느끼기 등과 같이 시각에 의존하던 미술의 경계를 무한히 확장시켰다.

몰입의 미적경험을 동양미학의 관점에서 살펴보고자 한다. 한국에서 몰입형 예술을 이해하기 위해서는 전통미학과 현대미학 사이의 교차점에 대해 인식하면서 과거, 현재, 미래의 예술을 성찰할 수 있기 때문이다.

동양미학의 '보기'

인간이 본다는 것은 놀라운 행동이다. 미술로 보는 것을 전파할 수 있다는 것은 놀라운 영향력을 가진다. 본다는 시각은 인간의 판단에 80%이상을 좌우하는 감각이라고 한다. 눈으로 본 것은 가장 많은 정보를 제공해 준다. 개념미술과 같이 생각이 보는 것을 압도하는 예술도 있지만, 여전히 본다는 것은 강력하며 위대한 감각이다. 사람에게 본다는 것은 생존을 위한 가장 중요한 정보파악의 행동이다. 시각은 가장 매혹적인 감각이며, 본다는 것은 가장 몰입적인 행동이다. 본다는 것은 매혹과 몰입이라는 놀라운 경험으로 가는

1 Csikszentmihalyi, M., *Finding flow: The psychology of engagement with everyday life* (1st ed., MasterMinds). New York: BasicBooks, 1997
2 Berger, John, *Ways of seeing*. London; New York: British Broadcasting Corporation and Penguin Books, 1991

열쇠다.

과연 사람은 자신을 볼 수 있는가? 사람은 눈으로 외부 사물은 볼 수 있으나, 실제로 자기자신을 보는 것이 불가능하다. 가장 보고 싶은 자기 자신을 볼 수 없는 사람의 삶은 자기 자신을 이해해 가는 여정과 같다.

동아시아의 미학에서 본다는 것은 직접 볼 수 없는 자신을 성찰하는 것으로 귀결된다. 유가(儒家)미학은 보는 것이 타인의 사람됨을 관찰하여, 자신의 인격을 성찰하고 수양하는 의미를 강조했다. 유학의 기본 텍스트인 『논어(論語)』는 본다는 의미의 '見'은 "어진 사람을 보면 그와 같이 되기를 생각하고, 어질지 아니한 사람을 보면 마음으로 스스로 자신을 살펴야 한다"[4]고 기록한다. 본다는 것은 다른 사람을 보고 자신을 성찰하는 행동으로 강조했다. 보는 방식도 '시(視)', '관(觀)', '찰(察)'의 세단계로 세분화했다. "그가 행하는 것을 보며[視], 그가 따르는 것을 관찰하고[觀], 그가 편안하게 여기는 것을 자세히 살펴본다면[察], 사람됨을 어떻게 숨길 수 있겠는가?"[5] 유가의 미학에서 본다는 것은 세심하게 사람됨을 관찰하는 것에 집중하는 것을 의미했다. 요약하면 유가는 예술을 창작할 때 무엇을 보여줄 것인가, 또 예술작품을 감상할 때 무엇을 볼 것인가에 대해 인격을 볼 수 있는 심안(心眼)으로 보는 것을 추구한다.

도가의 미학에서 보는 것은 주객체의 구분을 넘어서서 마음의 고요함으로 근원[道]을 보는 태도를 강조하는 것이다. 노자(老子)는 "완전한 비움에 이르게 하고, 참된 고요함을 지키라. 온갖 것 어울려 생겨날 때, 나는 그들의 되돌아감을 본다"[6] 장자(莊子)는 보는 '나비의 꿈[호접지몽 胡蝶之夢]'라는 은유에서 보는 주체를 서로 바꾸어서 보도록 했다. 불교는 조건에 의해 생겨난 모든 현상은 영원하지 않다는 지혜로 참된 자아를 보는 수행을 강조한다.

결국 본다는 것은 존 버거가 "말 이전에 보는 행위가 있다. 아이들은 말하기 전에 배우고 아는 것 같다. 그러나 보는 것이 우리를 둘러싼 세상에서 위치를 수립한다. 우리는 말로 세상을 설명하지만, 말은 우리를 둘러싼 사실들을 풀어내지 못한다. 보는 것과 아는 것의 관계는 끊임없이 정착되지 않는다"라고 언급한 것처럼 사람이 본다는 것은 세상과 만나는 시작이다.[7] 그 시작에서 동아시아의 미학 전통에서 살고 있는 우리들에게 본다는 것은 내가 현상 속의 본질과 하나가 되는 것이며, 바로 나를 볼 때 사람은 강한 몰입감을 느낀다.

몰입과 물아일체(物我一體)

몰입은 물아일체다. 물아일체의 사전적인 의미는 "바깥 사물과 나, 객관과 주관, 또는 물질계와 정신계가 어울려 한 몸으로 이루어진 상태"다. 물아일체는 고도의 경지에 이르면 수양론과 상통한다.

한국에서는 조선시대를 풍미한 이황의 수양론이 물아일체로서 해석된다.[8] 이황의 수양론은 "궁극적으로 우주적 생명정신을 자기 안에 길러 만물을 아우르면서, 그들의 생성을 돕고, 그들과 더불어 조화롭게 사는 것을 목표로 하였다. 그의 우주적 생명정신은 자타의 분단과 격절을 거부하고, 물아일체 의식 속에서 만물과 생명을 교감 상통하고 서로 어우러지는 화해와 공생의 삶을 이상으로 추구하였다"[9] 몰입의 물아일체는 동양산수화의 창작과 감상에서 나타나는 미적경험[10]이다.

물아일체를 상징하는 『장자』의 '나비의 꿈(호접지몽)'의 은유는 나와 대상의 호환과 경계를 허무는 자유로운 몰입을 상징한다. 19세기말에 등장한 한국의 중인층 화가들에겐 계층을 넘어서는 자유의 은유로 사용되었다.[11] 나비와 장자가 일체가 되는 물아일체의 몰입상태에서 깨어날 때를 깨달음의 순간으로 보는 해석도 있다.[12] 현대미술에서도 호접지몽이 꿈을 꿀 때와 깨어날 때의 차이는 몰입과 거리두기[13], 몰입과 각성은 함께 고려된다.[14]

몰입은 예술의 창작자가 무사심의 창조적인 상태에서 느끼는 미적경험이다. 몰입은 현대 정신의학에서도 다루어 진다. 대표적인 정신의학자로서 시카고대학의 미하이 칙센

3 존 버거의 저서 *Ways of Seeing* 은 『어떻게 볼 것인가』(하태진 역, 현대미학사, 1995) 혹은 『다르게 보기』(최민 역, 열화당, 2019)로 번역되었다

4 "子曰, 見賢思齊焉, 見不賢而內自省也." (『論語』)

5 "子曰, 視其所以, 觀其所由, 察其所安, 人焉廋哉" (『論語』)

6 "致虛極, 守靜篤, 萬物竝作, 吾以觀復" (『道德經』)

7 "Seeing comes before words. The child looks and recognize before it can speak. It is seeing in which establishes our place in the surrounding world; we explain that world with words, but words can never undo the fact that we are surrounded by it. The relationship between what we see and what we know is never settled." John Berger. *Ways of Seeing*, British Broadcasting Corporation and Penguin Books, 1972. p.7.

8 신연우. "한국문학 : 이황 산수시(山水詩)의 양상과 물아일체(物我一體)의 논리" 한국사상과 문화 20, no.0 (2003): 39-68.

9 김기현. "퇴계의 수양학(修養學)" 퇴계학보129, no.0 (2011): 5-59.

10 지순임. "(樂山樂水)의 산수화미학(山水畵美學)" 미학 예술학 연구34, no.0 (2011): 81-115.

11 조민환. "한국사상 철학: 조희룡(趙熙龍) 화론에 나타난 도가철학적(道家哲學的) 요소" 한국사상과 문화50, no.0 (2009): 425-458.

12 신정근. 김권환. "『장자』에서의 "호접지몽" 우화 해석에 관한 연구" 철학논집42, no.0 (2015): 391-421.

13 전동진. "몰입과 거리두기", 존재론연구 19, no.0 (2009), pp. 63-82.
 한상연. "특집논문 : 철학실천과 공감: 몰입과 거리두기", 해석학연구 33, no.0 (2013), pp. 106-147.

14 김원방. "몰입과 각성 사이 -전자매체 예술에 있어 환상과 충동역전의 대하여", 현대미술사연구 16, no.0 (2004), pp. 71-100.

선승혜 대전시립미술관장 | SUN Seunghye Director of Daejeon Museum of Art

트미하이는 *Finding flow: The psychology of engagement with everyday life*에서 몰입에 대해 연구했다. 그의 저서는 『몰입의 즐거움』[15]으로 번역되면서 즐거움이라는 단어가 추가되었으나, '몰입하기: 일상에서 경험하는 심리학'으로 직역하는 것이 더 적절하다.

칙센트미하이는 그의 저서에서 "몰입은 삶이 고조되는 순간에 물 흐르듯 행동이 자연스럽게 이루어지는 느낌을 표현하는 말이다. 운동선수가 말하는 물아일체의 상태, 신비주의자가 말하는 '무아경', 화가와 음악가가 말하는 미적 황홀경"[16]이라고 기술한다. 그는 자기가 가장 좋아하는 일을 할 때 몰입을 경험하며, 몰입할 때 더 행복해하고 의욕이 넘치며 집중력이 높아진다고 분석한다. 몰입을 하면, 시간의 흐름을, 어떤 일을 하고 있건 일 자체에서 가치를 발견한다고 설명한다. 몰입은 그 자체를 즐긴다는 점에서 자기목적적 (autotelic)이다. 창조적인 사람은 자기목적적이며, 사심이 없이 관심을 기울이는 것이 중요하다고 설명한다. 또한 몰입은 배움과 연결된다. 몰입의 경험은 배움을 이끄는 힘이다. 새로운 수준의 과제와 실력으로 올라가게 만드는 힘이다.[17]

몰입은 예술의 감상자에게도 적용된다. 예술에 몰입을 할 때에 미지의 영역으로 정신을 넓히는 데서 느끼는 희열은 항상 즐거움을 준다.

몰입형 예술과 환상현실(FR)

몰입형 예술(immersive art)은 동양미술론의 관점에서 물아일체의 미적경험을 선사한다. 몰입형 예술은 내가 예술에 몰입하여 하나가 되는 미적경험을 하게 한다. 몰입의 미적경험은 찰나이든 지속되는 시간을 넘어선 심리적 시공간이자 상태다.

전통시대의 몰입형 예술은 창작자가 산수를 화면에 담아내고, 감상자는 산수화를 보면서도 감상자의 마음 속에 산수를 품는 '마음의 산수[흉중구학 胸中邱壑]'였다. 인물화는 자신의 모습을 볼 수 있는 기회는 매우 적었고, 조상의 초상화가 제한적으로 제작되었다.

디지털시대의 몰입형예술은 과학기술을 활용하여 빛, 소리, 향기 등의 오감을 활용하여 마음이 오롯이 몰입하게 만들어낸 '환상현실(Fantastic Reality)'[18]로 부르고자 한다. 환상현실은 마음이 만들어낸 환상의 현실이자 동시에 현실의 환상이다. 환상현실이라는 용어는 미뇽 닉슨(Mignon Nixon)이 2008년 조각가 루이즈 부르주아(Louise Bourgeois)와 모던아트를 정신분석의 관점에서 분석한 책의 제목에 사용되었다. 환상현실은 디지털기술을 활용한 몰입형예술에 적용할 수 있다. 디지털시대에 과학기술의 발

전과 더불어서 급격히 다양화해 지고 있는 가상현실(VR), 증강현실(AR), 혼합현실(MR), 확장현실(XR)을 넘어서서, 몰입형예술은 환상현실(FR)로서 가능성을 예측할 수 있다.

몰입형 예술은 시공간을 초월하여 어디든지 환상현실로 탈바꿈될 수 있다는 점에서 확장적 예술형태다. 몰입형 예술은 디지털 기술을 활용해 만든 작품이 감상자의 몰입 체험으로 환상현실이 완성되는 미래형 미술이다. 관람객 각자의 미적경험으로 완성된다는 점에서 고정된 것이 아니라, 각자 감상자에 따라 자신만의 결과를 만들어 낸다. 몰입형 예술은 고도의 정교한 과학기술을 이용하지만, 감상자는 기술 자체를 이해하기보다 디지털로 만들어진 새로운 환상현실에서 공감각의 미적경험을 하게 된다.

디지털기술과 빛을 활용한 환상현실로서 다양한 시도들이 전세계적으로 각축을 벌이고 있다. 최근 프랑스의 빛의 벙커, 일본의 팀랩, 캐나다의 모멘트 팩토리가 몰입형 예술의 최신 전시를 전 세계에서 선보이고 있다. 몰입형예술은 고글과 같은 장치없이 공간 전체를 디지털맵핑하거나, 기존의 공간을 활용하면서 디지털기술과 결합하는 방식으로 전개되고 있다.

몰입형 예술에 관한 연구도 2000년초반부터 속속 발표되고 있다. 몰입형 예술의 창작자들은 팀을 이루어 연구하고 개발한다. 기술적인 측면에서 VR의 체험에서 고글과 같은 장치를 착용할 것인가라는 방향에 대해 시공간 지각을 할 수 있도록 지원해 주는 Visual Guider를 제안(2005)[19]하기도 하고, 제스처 인식기술(2012)[20], 360°몰입형 가상현실에서 서사, 중개 등의 개념을 도입하여 체험자 중심의 영상의 분석(2017)[21] 등 일일이 열거하기 어려울 정도로 다양한 과학기술을 도입하여, 빠른 속도로 발전하고 있다.

15 미하이 칙센트미하이, 『몰입의 즐거움 (Finding Flow)』, 해냄, 2019.

16 위의 책, p. 45.

17 위의 책, p. 46-55, 156-166.

18 Mignon Nixon, *Fantastic Reality: Louise Bourgeois and a Story of Modern Art*, The MIT Press, 2008.

19 조은, 김명희, 박주영. "비쥬얼 가이더: 몰입형 가상세계에서의 공간지각 보조도구" 한국정보처리학회(KTSDE), no.1 (2005): 39-46.

20 김성은, 심한수. "제스처 인식기술을 이용한 몰입형 인터랙티브 체험 전시물에 관한 연구" 정보디자인학연구18, no.0 (2012): 91-98.

21 김명삼. "360°몰입형 가상현실에서 동일시와 시점을 통한 체험자 중심의 영상 이미지 체계 분석" 조형미디어학20, no.2 (2017): 10-18.

선승혜 대전시립미술관장 | SUN Seunghye Director of Daejeon Museum of Art

몰입형 예술과 셀피(selfie)

몰입형 예술은 감상자의 입장에서 사용된 고도의 기술을 모두 파악할 수 없으며, 파악할 필요도 없다. 몰입도를 조사해보면 감상자는 자신을 보는 순간 가장 몰입한다. 몰입형 예술은 디지털 기술로 만들어진 환상 현실의 나를 볼 수 있도록 하여 고도의 몰입감을 느끼게 한다.

21세기 디지털 과학기술이 모든 일반인에게 선사한 스마트폰으로 자신을 기록하고 SNS로 공유하는 셀피(selfie)의 시대다. 인간에게 가장 강력한 자신의 보존본능이 전세계에 확산되어 있는 상황에서 셀피로 완성된다.

자신의 근사한 모습이 반영된 환상 현실 속의 자신의 이미지가 몰입형 예술이다. 환상현실과 같은 공간에서 스마트폰으로 자신의 모습을 보고 셀피를 찍어서 소장하는 즐거움을 줄 때 몰입감이 최고조에 이른다. 사람은 자신을 볼 때만큼 가장 집중적으로 몰입한다. 몰입형예술은 셀피를 찍어서 관람객마다 서로 다른 환상현실 속의 자신을 소장하게 함으로써 완성된다.

예를 들어 대전시립미술관 몰입형 예술 특별전 <어떻게 볼것인가>에서 몰입형 셀피의 현상을 기술하고자 한다.

디지털 인물화로서 루이-필립 롱도의 <경계-Liminal>는 새로운 촬영 기법인 '슬릿 스캔(slit scan)'으로 즐거운 인물화를 관람객에게 무한히 선물한다. 관객들은 작가가 설치한 반원 형태의 링을 통과하면, 스윽하는 소리와 함께 구조물에 장착된 카메라는 관람자의 움직임을 포착해 실시간으로 화면에 송출한다. 이때 대형 스크린에는 수평 형태로 납작하게 눌린 내 모습과 마주하게 된다. 얼핏 보면 우스꽝스럽다. 순간의 시공간을 통과한 정형적이지 않은 자신의 모습을 보며 웃게 된다. 이 작품은 셀피를 보듯이 즐거운 몰입의 미적경험을 선사한다.

디지털 추상화로서 레픽 아나돌 <무한의 방>은 환상현실의 셀피를 선사한다. 4x4x4m로 이뤄진 독립된 공간은 7개의 알고리즘으로 쉴새 없이 돌아가는 프로젝션 맵핑과 거울이 만들어낸 환상현실의 <무한의 방>에서 관람객은 셀피를 찍었을 때 디지털 추상화 속에 있는 자신을 보고 몰입하게 된다. 그의 <무한의 방>은 그 방에 들어와서 셀피를 찍어서 그 수만큼 <무한의 방>이 무한 확장되는 것이다.

고락에서 해탈하게 하는 종교적 영감을 주는 몰입형 작품으로서 실파 굽타의 <그림자3>는 무거운 환상현실을 경험하게 한다. 자신의 그림자에 의자, 인형, 각종 물건들의 그림자가 점점 달라붙는다. 자신의 그림자가 각종 물건의 그림자들로 뒤덮힐 때 삶의 무게를 경험하면서도, 셀피로 찍으며 모두 그림자일뿐이라는 작은 해탈을 경험한다. 캐롤

리나 할라텍의 <스캐너룸>은 죽음의 직전을 경험한 사람들이 공통적으로 느낀 '빛'과 '백색광'을, 환상적이면서도 믿기 힘든 영적 경험을 표현하고자 했다. <스캐너룸>의 환상현실 속에서 셀피를 보면서 삶과 죽음의 경계에 대한 성찰에 몰입하게 한다.

디지털 아바타로 셀피를 찍어 몰입하는 작품으로 KAIST 문화기술대학원 출신의 반성훈 작가는 <사회의 형성>에서 모션픽처로 만들어진 아바타와 내가 모이고 모여서 커다란 디지털 댄스홀을 만든다. 나의 셀피는 디지털 속의 나의 아바타가 된다.

환상공간에 몰입한 셀피로서 AI 피아노와 딥스페이스 뮤직의 나를 위한 콘서트가 열린다. KAIST 문화기술대학원의 남주한 교수팀과 노스 비주얼 (미디어 아티스트 듀오인 노랩과 크리에이티브 프로그래머 오스만 코치가 구성된 협업 플랫폼)의 협업으로 나만의 공간이란 콘서트는 몰입의 환상현실을 선물한다. 1:다수의 콘서트가 아닌 나를 위한 콘서트는 셀피의 또다른 차원을 선사한다. 내가 한 편의 영화의 주인공으로 몰입한다.

결론
환상현실의 몰입

21세기 디지털기술은 예술의 획기적인 전환을 선사한다. 몰입형 예술은 5G와 VR(가상현실), AR(증강현실), MR(혼합현실), XR(확장현실) 등과 최신 기술을 결합하면서, 환상현실로 새로운 미래형 예술을 선보인다. SNS와 같은 미디어의 발전과 AR·VR 등 기술의 발달은 전통의 문화·예술 등의 다양한 분야와 만나 새로운 형태의 예술과 전시를 만들어 낸다.

앞으로 과학기술의 발전은 몰입형 예술은 관찰대상으로서 내가 아니라, 나 자신이 디지털로 만들어진 몰입형 예술에 참여함으로써 환상현실의 예술작품이 무한히 확장될 것이다. 미래 예술은 관객들은 작품 밖에서 머무는 것이 아니라 환상현실의 작품 속에서 직접 보고 느끼며 작품과 하나로 몰입한다. 현실 자체가 예술로 전환되는 환상현실의 예술이 다양하게 확산될 것이다.

주제어° 몰입형 예술, 시각예술, 미적체험, 물아일체(物我一體), 시각, 보기

Immersive Art:
The Unity of Self and Things

SUN Seunghye Director of Daejeon Museum of Art

Introduction:
Technological Development and Immersion

Together, art and technology can create the euphoric experience of deep immersion. Immersion—or, in Csikszentmihalyi's formulation, "flow"[1]—corresponds to *the unity of self and things*(物我一體) in Eastern aesthetics. Immersive art can be understood, then, as art that generates an aesthetic experience of "unity" by erasing the distinction between artist and audience. The experience of aesthetic flow may occur for the creator during the process of producing art as well as for the audience observing it. Flow is a source of creativity and liberation.

Immersive art changes in tandem with developments in science and technology. In the 19th century, the invention of the camera enabled people to get into a picture. In the 20th century, as TV's came to be found in every living room, people became so immersed in the machine as to earn it the nickname "idiot box." The 21st century has witnessed rapid digital innovations like the internet, SNS, smartphones, and more, resulting in a digital world whose immersive-ness can even become a form of addiction. Immersive media artists harness these technological advancements freely, creating new forms of flow.

English-born art critic, photography theorist, novelist, documentary writer, and social critic John Berger (1926–2017) interrogated a variety of hidden strategies in image production ranging from oil painting to photography in *Ways of Seeing*,[2] a TV series created by Berger and producer Mike Dibb and broadcast on BBC TV. The TV tetralogy, which featured Berger appearing in

40

person to discuss the ways in which the invention of photography and the camera transformed the way Western art is appreciated, became the most influential art programme of its time. Its success echoes Berger's claim that TV and the camera play a significant role in informing the public's perception of art. Following the series explosion into popularity, it was published as a book in the same year.[3] As of this date, an upload of the series on YouTube has garnered more than million views already.

Here is an apposite quote from the series, which may also concern digital technology-based artistic practice today. "What the modern means of reproduction have done is to destroy the authority of art and to remove it—or rather, to remove its images which they produce—from any preserve. For the first time ever, images of art have become ephemeral, ubiquitous, insubstantial, available, valueless, free." Accordingly, we must question our understanding of art in an era of digital technology everywhere available for personal use and rapidly universalized through the distribution of smartphones.

Take the art exhibition, for example. In the past, art demanded a form of distance from the viewer, and a white cube was the perfect place in which to contemplate and appreciate it. But in the 21st century, the digital revolution has made every space a potential art space. In the future, art created by digital technology as its own form of environment will become increasingly immersive in order to continue engaging with people—and to persuade people to engage with it.

Here we will examine the immersive experience of art in Eastern aesthetics, allowing us to look at the intersection between traditional and modern aesthetics and understand the history of immersive art in the context of Korea's artistic culture.

산승혜 대전시립미술관장 | SUN Seunghye Director of Daejeon Museum of Art

1 Csikszentmihalyi, M. (1997). *Finding flow: The psychology of engagement with everyday life* (1st ed., Master Minds). New York: Basic Books.
2 Berger, John (1991), *Ways of Seeing*, London; New York: British Broadcasting Corporation and; Penguin Books.
3 *Ways of Seeing* is a 1972 television series of 30-minute films created chiefly by writer John Berger and producer Mike Dibb. It was broadcasted on BBC Two in January 1972 and adapted into a book of the same name. The book consists of seven numbered essays. The original TV series consists of four episodes.

"Seeing" in Eastern Aesthetics

Seeing is a remarkable behaviour. And art, as substantial means of transmitting what one sees to others, can have a tremendous influence on the seeing person. It is generally understood that more than 80% of human judgment relies on sight—it is where we acquire the largest portion of our information. Conceptual art (art in which ideas matter more than visuals) notwithstanding, seeing is an incredibly powerful artistic sense, and the most essential activity for survival in terms of information gathering. It is also the most captivating sense; and, naturally, one of the most fascinating human behaviours. It is the key to the process of enchantment and immersion.

Is it possible to really see ourselves? We look at our surroundings with eyes but looking at ourselves with our own eyes is impossible. Not being able to see what one wants to see the most, human life is perhaps a journey of understanding the self.

And yet—is possible to see ourselves? Although we may use our eyes to observe our surroundings, we can't turn them directly on ourselves. Not being able to see what one most wants to see makes human life into a journey towards the understanding of the self.

In Eastern aesthetics, seeing comes down to a matter of self-searching. Confucian aesthetics emphasized seeing as the act of observing others, and of reflecting on and culturing the self. The Confucian classic *Analects* tells us, "When we see men of worth, we should think of equalling them; when we see men of a contradictory character, we should turn inwards and examine ourselves."[4] *Analects* emphasizes seeing as an act of self-reflection through observation of others. It also subdivides seeing into three stages: 'si(視)', 'gwan(觀)', and 'chal(察)'. "See(視) a person's means (of getting things). Observe(觀) his motives. Examine(察) that in which he rests. How can a person conceal his character?"[5] Confucian aesthetics focuses on seeing as a careful observation of another person's character. In short, this pursuit of Confucianism—the cultivation of an eye for looking into a person's character— is meant to inform the production of art: what the artist should show, and how

the viewer should observe it.

Taoist aesthetics emphasizes seeing the essence through both physical and mental stillness. Laozi said, "Attain complete emptiness. Hold fast to stillness. The ten thousand things stir about, and thereby I see their return."[6] Zhang Zhou told an anecdote explaining the Transformation of Things in his Butterfly Dream. In the story, he dreams he is a butterfly and, upon waking from the dream, does not know whether he is Zhang Zhou or a butterfly dreaming that he is Zhang Zhou. Buddhism stresses that one must culture the way of seeing oneself with true understanding that every phenomenon created under certain conditions is not eternal.

Ultimately, seeing the beginning of our encounter with the world. As John Berger put it, "Seeing comes before words. The child looks and recognizes before it can speak. It is seeing which establishes our place in the surrounding world; we explain that world with words, but words can never undo the fact that we are surrounded by it. The relationship between what we see and what we know is never settled."[7] In this beginning, seeing is the "I" and the essence of a phenomenon become one, according to Eastern aesthetics, and when we see ourselves, we enter into a deep sense of immersion.

Immersion and the Union of Self and Things

Immersion is *the unity of self and things*(物我一體)". The dictionary definition of this idiom (物我一體)' is "the state in which 'I' and 'thing', 'subject' and 'object', or 'spiritual' and 'material' become one in harmony." If the union of self and things is enhanced, it leads to the *Suyangron*(修養論)'s ultimate aim; that is, to elevate a person's character, knowledge, and morality to a higher state through the cultivation of body and spirit.

4 "子曰, 見賢思齊焉, 見不賢而內自省也." (『論語』)
5 "子曰, 視其所以, 觀其所由, 察其所安, 人焉廋哉" (『論語』)
6 "致虛極, 守靜篤. 萬物並作, 吾以觀復" (『道德經』)
7 Berger, John (1991), *Ways of Seeing*, London: New York: British Broadcasting Corporation and; Penguin Books.

In Korea, Joseon scholar Toegye Yi Hwang's Suyangron is understood as the philosophy of the unity of self and things(物我一體).[8] His theory "ultimately pursues a life in which one cultivates and embraces everything in the cosmos within his spirit, nurtures their life and growth, and coexists with them in harmony. His all-embracing spirit refuses the division between the self and the other, communicates with every living thing in the union of self and things, and aims for a life of reconciliation and coexistence."[9] The immersive union of self and things is an aesthetic flow experienced in both the appreciation and creation of Eastern landscape painting.[10]

As a powerful metaphor for the unity of self and things, Zhang Zhou's *Butterfly Dream* stands for the immersive flow that erases the boundary between the 'I' and 'the object'. It was a symbol of freedom for middle-class painters who emerged in 19th-century Joseon.[11] Some interpret the moment of Zhang Zhou's awaking from his butterfly dream as a moment of realization.[12] In the discourse of contemporary art, the distinction between dreaming and waking in his butterfly dream is regarded as that between immersion and distancing,[13] immersion and awakening.[14]

Immersion is an aesthetic flow that the artist experiences while focusing unselfconsciously on the creative process as if nothing else matters. This state of mind is also dealt with in contemporary psychological studies. Famous Italian psychologist Mihaly Csikszentmihaly explored 'immersion' in his book *Finding Flow: The psychology of engagement with everyday life*. In Korea, the title of the book was translated as *The Pleasure of Engagement*.[15]

In *Finding Flow*, Csikszentmihaly explains that "the metaphor of flow is one that many people have used to describe the sense of effortless actions they feel in moments that stand out as the best in their lives. Athletes refer to it as 'being in the zone', religious mystics as being in 'ecstasy', artists and musicians as aesthetic rapture."[16] He writes that when people are completely absorbed in an activity, especially one involving their creative abilities, they feel strong, alert, effortlessly in control, unself-conscious, and at the peak of their abilities. Also, when people are in flow, they find their work worthwhile whatever that work may be. Absorption in an activity is autotelic in that one enjoys the state in and

of itself. Creative people are "autotelic-selves", who are ideally in flow most of the time. The experience of flow is also closely associated with learning. It is a great force that causes people to delve into new challenges and tasks.[17]

The state of flow is also applicable to art appreciation. Viewers of the artwork find bliss in extending their spirit into the unknown while fully engaging with the work.

Immersive Art and Fantastic Reality (FR)

From the perspective of Eastern aesthetics, immersive art enables audiences to engage with the work and experience its union with the self. The aesthetic experience of immersion, whether it lasts for a short moment or a long while, is a psychological time-space and state that exists beyond time.

Traditional immersive art consisted of landscape painting in which the artist painted nature and the audience experienced it, encountering within it the audience's idealized landscape, called *hyoongjoong-goohak*(胸中邱壑: the landscape in one's mind). In the Joseon era, ordinary people had few opportunities to see themselves and the production of portrait painting was limited.

8 SHIN Yeonwoo, "Korean Literature: The form of Yi Hwang's Nature Poem and His Theory of the Unity of Ego and Nature", *Korean Philosophy and Culture* vol.20, 2003: p. 39-68
9 KIM Kihyeon, "The Suyangron of Toegye Yi Hwang", *Toegye Academy Paper* vol.129, 2011: p.5-59
10 JI Soonyim, "The Aesthetics of Landscape Painting", *Aesthetics and Art Studies*, vol.34, 2011: p.81-115
11 CHO Minhwan, "Korean Thoughts and Philosophy: Taoist Elements in Cho Heeryong's Discourse of Painting", Korean Thoughts and Philosophy, vol.50, 2009: p.425-458
12 SHIN Jeongkeun, KIM Kwonhwan, "The Study on the Interpretation of "The Butterfly Dream Fable" in Zhang Zhou", *Sogang Journal of Philosophy*, vol.42, 2015: p.391-421
13 CHUN Dongjin, "Sicheinlassen und -loslassen", Existential Studies, vol.19, 2009: p.106-147; HAN Sangyeon, "Sympathy and Philosophical Practice: Between Being Immersed-in and Keeping-Distance-From", *Studies for Hermeneutics*, vol.33, 2013: p.106-147
14 KIM Wonbang, "Between Immersion and Awakening: Fantasy and Drive Reversal in Electronic Media Art", *Journal of Modern Art History*, vol.16, 2004: p.71-100
15 Csikszentmihalyi, M. (1997). *Finding flow: The psychology of engagement with everyday life*(1st ed., Master Minds). New York: Basic Books, Korean translation by Lee Heejae, (Haenaem, 2019)
16 Ibid, p.45
17 Ibid, p.46-55, 156-166.

In the digital age, immersive art tends to be an art that harnesses advancements in science and technology. This chapter will look at a multisensory experience it creates using light, sound, scent, and more, referring to this experience as 'fantastic reality'[18]. Fantastic reality is a creation of our minds that is at once both fantasy and reality. The term first appeared as the title of the 2008 book by Mignon Nixon, in which he analyses the art of Louis Bourgeois from the perspective of psychoanalysis. Fantastic reality is applicable to immersive art as its potential form beyond virtual reality (VR), augmented reality (AR), mixed reality (MR), and extended reality (XR).

Immersive art is a kind of expanded reality in the respect that it can transform an ordinary reality into a fantastic one that lies beyond time and space. It is a future-oriented art form, in which an artwork created through the use of digital technology is completed as a fantastic reality with the audience's immersive experience of the work. And since the work is only completed through the audience's aesthetic experience, it is not a fixed object but an open-ended reality, subject to the participation of each viewer. Immersive art is realized using highly complex technology, but the audience experiences it as a new fantastic phenomenon rather than a merely technological one.

Today, attempts to create fantastic realities using light and technology are being made in competition across the world, ranging from Les Bassins de Lumières and Carrières de Lumières in France, to teamLab in Japan, and Moment Factory in Canada. Immersive art evolves into diverse forms; for example, an artist creates a space using digital mapping without the help of devices like goggles or transforms a space with digital technology.

Studies on immersive art have been steadily produced since the early 2000s. The creators of immersive art often work and research in teams. In technique, these include studies making a case for the use of Visual Guider[19], a space perception aid tool, in immersive virtual worlds so as not to rely on devices like goggles; examination of the use of Gesture Recognition Technology[20] in immersive art; or analysis of the system of virtual images that make 360º Immersive Virtual Reality possible through identification and point of view, in order to aid the focusing of participant[21]; and many more.

Immersive Art and Selfie

The audience of a given piece of immersive art tends not to understand many of the technologies involved in the work. Nor does it need to. Surveys on the degree of audience engagement with artwork shows that audiences concentrated on the work most when they could see themselves through it. Immersive art allows us to experience our presence in a fantastic reality through digital technology, putting us in a highly immersive state of flow.

It is not exaggerating to say that the 21st century is the era of the selfie, in which people record themselves using smartphones and share their pictures on their SNS accounts. The tremendous popularity of the selfie reflects the most powerful human desire, the instinct of self-preservation, which is reaching a climax today in the encounter between humans and digital commodities.

Attractive self-images in fantastic realities are a form of immersive art. When digital spaces provide people with the euphoria of looking at themselves through smartphones and storing their images, people experience the highest level of immersion. Immersive art allows each audience member to have and preserve his or her own image in its environments.

The Daejeon Museum of Art's special exhibition *Ways of Seeing* is a great place to observe the phenomenon of the immersive selfie.

Louis-Philippe Rondeau's digital portrait *Liminal* uses slit-scan photography to create very unusual portrait images of each visitor. If the visitor passes through an arc of light with an attached camera, the camera captures the sequence of the visitor's movements along with a whispering sound and transmits them instantly onto the screen. The visitor then sees his or her image

18 Mignon Nixon, *Fantastic Reality: Louise Bourgeois and a Story of Modern Art*, The MIT Press, 2008.
19 CHO Eun, KIM Myoung-hee, PARK Jooyoung, "Visual Guider: Space Perception Aid Tool in Immersive Virtual World", *The KIPS Transactions:PartB*, no.1, 2005: pp.39–46
20 KIM Seong-eun, SHIM Hansu, "A Research on the Interactive Exhibit using Gesture Recognition Technology", *Journal of Korean Society of Communication Design1 18*, 2012: pp.91–98.
21 KIM Myeong-sam, "Analysis of the System of Visual Images for 360º Immersive Virtual Reality through identification and Point of View for Focusing by Participant", *The Treatise on The Plastic Media 20*, no.2, 2017: pp.10–18

laterally distorted on the screen. Looking funny at a glance, the abnormal image, which looks something like a person being sucked into a different dimension of space-time through the arc, evokes laughter. Such a strange selfie provides an enjoyable experience of immersion.

Refik Anadol's digitally abstracted space *Infinity Room*, on the other hand, allows the audience to take selfies in a constantly moving virtual reality. This installation is a 4x4x4 meter room, whose space changes in accordance with projection mapping on its mirror walls, operating on seven different algorithms. The visitor is absorbed into the image him- or herself reflected within the abstraction-like space. As the room changes infinitely, the number of selfies each visitor can get increases infinitely.

Creating an almost religious sense of inspiration, Shilpa Gupta's installation *Shadow 3* shows a dark fantastic reality. Entering the space, the visitor can see his or her shadow cast on the screen a variety of virtual shadow-forms gradually accumulate on and around his or her shadows. While their shadow-forms are covered with these virtual shadows, visitors come to feel them as a heavy burden, and yet these are mere shadows. When this realization takes hold, the visitor experiences a tiny awakening.

Karolina Halatek's *Scanner Room* expresses with light the surreal and deeply spiritual experiences of people who have been at the threshold of death. This work invites audiences to be absorbed in the boundary between life and death.

Virtual Mob, an artwork by KAIST Graduate School of Culture and Technology graduate Ban Seonghoon, uses a motion-detector to allow visitors to participate in a group dance as digital avatars. In this digital dance hall, visitors can take their selfies as disembodied digital avatars.

Deep Space Music, by NOS Visuals(a media art collective NOHlab in partnership with creative programmer Osman Kocs) was produced in collaboration with an AI pianist developed by KAIST professor Nam Juhan and his media art lab. This audio-visual reality does not provide the same performance for every audience but interacts with each one in a different way to create a unique stage for them only. As a result, the audience get immersed

into the self as if it were becoming the protagonist of a film.

Conclusion: In the Flow of Fantastic Reality

21st-century digital technology has brought about a radical transition in art. Immersive art, combined with high technologies such as 5G, VR, AR, MR, and XR, has given birth to a future form of art as fantastic reality (FR). The development of social media such as SNS and technologies such as AR and VR enables brand new forms of art and modes of exhibition that embrace disciplines both traditional and modern.

Immersive art is not an object to be seen but an expansive reality invites, and indeed depends upon, the "I" to participate in its creation. In it, audiences are no longer left outside the art but absorbed into as part of its fantastic reality.

Keywords° immersive art, visual art, aesthetic experience, union of self and things, sight, seeing

선승혜 대전시립미술관장 | SUN Seunghye Director of Daejeon Museum of Art

보이지 않는 것에 대하여

이보배 대전시립미술관 학예연구사

들어가며

그 어느 때보다 보는 것, 보여지는 것에 민감한 현 시대에서 '본다는 것'은 무엇을 의미하는가. 이 문제에 대한 답을 찾기 위해서는 역사적 맥락에서 바라보는 '이미지'를 둘러싼 개념을 살펴볼 필요가 있다. 르네상스 시대에 탄생한 원근법은 평면화면 안에서 보는 방식에 대한 새로운 지평을 열었고, 17-18세기의 절대왕권을 중심으로 나타나는 신화적 초상은 그 자체로 절대적 권력을 내포함으로써 '이미지'에 대한 개념화를 정립해나갔다. 프랑스혁명과 산업혁명을 기점으로 일어난 카메라의 발명은 그 어느 때보다도 '보기'에 대한 시각적 개념의 전환을 일으켰다. 인상주의는 빛을 통한 보기에 집중했고, 큐비즘은 동시다발적 관점을 한 화면에 담았으며, 표현주의는 객관성보다는 주관적 표현을, 초현실주의는 현실너머의 이상을, 또한 다다이즘은 기존의 관습적인 사회규범을 부정함으로써 사회를 향한 다른 시각과 비전을 제시하고자 했다. 1980년대에는 포스트모더니즘의 시대가 도래하면서부터 예술작품을 감상하는 방식에 또 다른 변화가 일어났다.[1] 이 모든 것은 보기를 둘러싼 기존의 개념(과거)과 새로운 흐름(현재·미래)과의 절대적 상관관계를 전제로 한다. 빌렌도르프의 비너스와 아프로디테를 중심으로 살펴보는 대조적인 미의 기준 또한 '보기'에 있어 시대적·문화적 흐름이 끼치는 절대적인 영향력을 보여준다. 즉, 본다는 것의 의미는 시각영역의 굴레를 벗어나는 순간 인식의 문제로 확장된다.

예술의 전통적인 관람방식을 탈피하려는 시도는 이전부터 존재해왔다. '보기'에 대한 논제는 시각예술의 가장 기본이 되는 개념임에도 불구하고 그 기본전제적 성격에 의해 오히려 쉽게 간과되곤 한다. 특히나 대중문화나 미디어 매체에서도 쉼 없이 이미지들을 재생산하며 토해내고 있는 오늘, '본다는 것' 그 자체로서의 순수성은 결여된 채 계속하여 새로운 시각적 유희만을 쫓고 있지는 않은지에 대한 고민에서부터 본 전시가 출발하였다. 전시제목은 영국의 미술평론가 존 버거(John Peter Berger, 1926-2017)의 저서 『WAYS OF SEEING』에서 기인한다. 『WAYS OF SEEING』은 BBC를 통해 방영되었

던 TV 프로그램을 모태로 하며 이는 시각예술에 있어 가장 지대한 영향력을 미친 책 중 하나이다. 그는 저서에서 전통적인 정물화나 누드화를 대하는 모순적 방식이나 이데올로기에 대하여 마르크스주의적 관점으로 접근함으로써 보는 것과 아는 것 사이의 불완전한 관계에 주목하였다.

이렇듯 본다는 것은 매우 주관적이고 추상적이어서 하나의 완전체로 정의될 수 없으며, 보는 주체를 반드시 필요로 한다. 이는 곧바로 보고있는 '주체'와 바라보는 '대상'으로까지 뻗어져 나간다. '보다'라는 개념이 온전히 성립되기 위해서는 '누가' 보는지(주체)와 '무엇을' 보는지(대상) 그리고 '어떻게' 보는지(관점)에 대한 3 요소가 필요하다. 보는 것은 see와 look, watch의 개념을 넘어 더 큰 영역으로 확장되기에 이른다. 이는 보는이의 사회적·문화적·시대적 배경과 같은 다양한 필터를 전제로 하며, 보는 이의 상태나 특수성에 따라 지속적으로 영향을 받기도 한다. 이렇듯 '본다는 것'은 비영구적이어서 보는 것과 아는 것이 때로는 진실과 더 멀리 자리해있기도 하다. 『국가론』에서 소크라테스는 '화가'를 '가구장이'가 만든 침대(이데아)를 그리는 사람에 비유하며 실재로부터 세 단계나 떨어져있는 모방자로 보았다.[2] 아는 것과 보는 것은 때로는 일치하다가도 때로는 절대적으로 불일치하며 서로를 지배하기도 한다. 끊임없이 변화하는 '보기'는 단순한 시각적 도구로서의 역할을 넘어 곧 개인 및 집단의 정체성, 문화 혹은 권력 등 다양한 범주를 담는 그릇이 된다.

오늘날의 '보기'에 대한 개념은 전혀 다른 차원으로도 접근해볼 수 있다. 정보의 홍수 속에 살고있는 시대에 우리는 차고도 넘치는 양의 유·무형의 데이터에 늘 둘러쌓여 있다. 그 속에서 보고자 하는 것을 직접 선택하지 않으면 오히려 과도한 정보 속에서 정작 봐야할 것을 보지 못하고, 되려 아무것도 볼 수 없는 형국이 된다. 다시 말해, 더 이상 수동적 주체에 그치는 것이 아닌 능동적 개체로서의 확고한 지반이 요구되는 것이다.[3] 이는 우리의 보기가 주입적이고 수동적으로 이루어지는 것이 아닌, 선택하여 수집할 필요가 있다는 점을 시사한다.

나아가 '보기'와 '비춰지는' 관계성에 대해 숙고할 필요가 있다. 15세기 르네상스 시기에 이탈리아 스투디올로(Studiolo)에서 시작되었던 수집열풍은 진귀한 예술품들을 수집하여 각자의 공간에 빼곡히 진열함으로써 자기를 과시하는 꽤나 매력적인 직·간접적 수단이 되었다. 방 크기에 맞추기 위해 그림을 편의에 따라 자르기까지 했던 18세기의 모

1 메리 앤 스타니스제프스키, 『이것은 미술이 아니다』, p. 178.
2 플라톤, 『국가론』, pp. 263-265.
3 니꼴라 부리요, 『관계의 미학』, p. 160.

습은 어떠한가.[4] 이는 오늘의 인터넷 세대가 인스타그램 피드에 본인이 '비춰지기 원하는' 방식으로 셀프 큐레이팅(self-curating)하여 거짓된 혹은 진실된 제 3의 자아를 형성해나가고 자기과시를 펼치는 모습과도 결코 분리하여 볼 수 없다. 여전히 루브르 박물관의 <모나리자> 앞에는 작품 자체에 대한 감상보다는 단지 본인의 셀피(selfie)에 작품을 함께 담으려는 관람객이 가득하다. 2018년 러시아 예카테린부르크에서 셀피를 찍으려는 관람객의 부주의에 의해 살바도르 달리와 프란시스코 고야의 작품이 훼손된 사례 또한 빼놓을 수 없다.[5] 그리고 이 지점에서 '예술'은 어디에 위치하는가. 각자 다른 목적을 달성하기 위한 중간 매개체로서만 존재하지는 않는지 숙고해볼 필요가 있다. 이러한 나르시시즘적 관점은 특정 사회구조와 그 안에 존재하는 한 개인의 관계를 다루는 사회심리학과 직접적인 연관관계를 갖는다. 존 버거 또한 『WAYS OF SEEING』에서 전통적인 누드화에서 여성이 비춰지는, '감시하고 감시 당하는' 관점들에 대해 다루었다.[6] 이렇듯 보기에 관한 의제는 늘 다수의 관점에 둘러쌓여 있으며 이러한 상호적용적 프레임을 벗어나 이야기될 수 없다.

'무엇이 진짜이고 가짜인가' 사이에서 생성되는 '무엇이 예술인가', '무엇이 예술을 예술 되게 하는가'에 대한 사유는 오늘날 끊임없이 생산-재생산 되는 이미지에 대하여 '어떻게 볼 것인가'로 반문한다. 본 전시는 기존의 예술을 바라보는 틀을 벗어나 탈규제, 탈정형의 프레임 속에서 펼쳐지는 현대미술의 면면을 다양한 매체의 시각예술을 통해 소개함으로써 오늘날 현 시점에서 살펴보는 '바라봄'의 의미와 그것이 생성하는 관계성에 대해서 다루고자 하였다. 이에 따라 '보기'로 귀결되는 하나의 논제를 아래와 같이 '세 개의 의자'로 분류하여 살펴 볼 수 있다.

보다 :
보기를 넘어

2차원의 화면을 넘어 펼쳐지는 시각적 체험을 중점적으로 다루는 섹션으로, 눈을 통해 대상을 인지하는 기존의 평면적 방식을 해체하는 작업들을 소개한다. 영국의 미술평론가 존 버거는 그의 저서 『WAYS OF SEEING』을 통해 보는 것과 아는 것 사이의 관계에 주목함으로써 전통적 방식의 예술감상에 대해 의문을 제기했다. 이에 기반하여 시각예술에 있어 가장 기본요소가 되는 '보기'의 개념과 그 방식에 대하여 동시대 미술의 맥락 안에서 새롭게 재정의를 시도한다.

루이-필립 롱도는 캐나다 작가로 관람자의 직접적인 참여를 유도하는 작품을 선보인다. <경계>는 원형구조물을 통과할 때마다 카메라에 포착되는 관람자의 움직임을 실시간으로 화면에 송출한다. 사진 촬영기법 중 하나인 '슬릿-스캔(Slit-scan)' 방식을 이용하여 경계선을 중심으로 이루어지는 시공간의 분리는 오직 사운드와 빛, 프로젝션에 의해 표현된다. 현재의 모습은 계속해서 업데이트 되고 이에 의해 밀려나는 과거의 화면들은 오른쪽으로 늘어진다. 화면 속의 과거와 현재의 경계는 구분되기도 하고 흐려지기도 한다.

다비데 발룰라는 포르투갈 출생으로 현재 뉴욕과 파리를 중심으로 활동 중이다. 작가는 표현매체에 제한을 두지않고 비예술 분야와의 긴밀한 협업을 통하여 작업의 스펙트럼을 넓히고 있다. 또한 전통적 방식의 '보기'에 대해 실험적으로 접근한다. 특히 작가는 <마임 조각>에서 기존의 예술작품을 감상하는 방식을 깨뜨리고 마임 퍼포먼스를 통해 현대적 방식으로 조형물을 재해석 한다. 헨리 무어, 루이스 부르주아, 알베르토 자코메티와 같은 대가들의 전통적인 조각작품은 오직 퍼포머의 손이 닿는 곳에서만 존재하는 살아있는 무형의 소각이 된다. 보이는 것과 보이지 않는 것 사이의 긴밀한 간극은 퍼포먼스가 가지는 현장성으로 채워진다. 작가는 2015년 마르셀 뒤샹 상을 수상함과 동시에 퐁피두센터, 가고시안 갤러리, MoMA PS1, 팔레드 도쿄 등 다수의 기관에서 소개된 바 있다.

느끼다 :
경험적 차원의 보기

프로젝션 맵핑과 빛에 의한 미디어적 접근을 통해 공간 전체를 장악하는 작품들을 소개하는 섹션으로 '무언가에 흠뻑 빠져있는 심리적 상태'를 일컫는 '몰입(flow)'적 보기를 위해 특정감각에 국한되지 않고 온 몸으로 작품을 느끼며 전방위적으로 상호작용한다. 독일의 예술사학자이자 미디어 이론가인 올리버 그라우(Oliver Grau)가 그의 저서 『가상예술: 환영에서 몰입으로』에서 언급했던 바와 같이 전통적인 매체의 개념을 '환영과 몰입'이라는 관람객의 심리적·지각적 경험으로 확장시키며 다중감각을 체험한다.

실파 굽타는 인도 출생으로 정치, 사회적인 이슈를 다양한 맥락으로 풀어낸다. <그림자

이보배 대전시립미술관 출판 학예연구사 | LEE Bobae Curator of Daejeon Museum of Art

4 메리 앤 스타니스제프스키, 『이것은 미술이 아니다』, p. 176.
5 Amir Vera, "Selfie attempt results in damage to artwork by Salvador Dali and Francisco Goya". CNN (Nov 5, 2018)
6 존 버거, 『다른 방식으로 보기』, p. 55.

3>은 유럽연합(UN) 기후변화회의에서부터 출발하여 제작된 작품이다. 관람자는 그림자로 비춰지며 화면 상단에서부터 내려오는 다양한 오브제와 뒤섞인다. 흐려지는 실루엣의 경계는 오늘날 환경문제의 어두운 이면에 대한 공동의 책임을 시사한다. 관람객의 존재가 만들어내는 기본 실루엣과 그에 덧입혀지는 오브제들의 축적으로 인해 각기 다른 독립체 간의 경계가 흐려지며 새로운 아상블라주(assemblage)가 탄생한다.

레픽 아나돌은 터키 출신의 미디어 아티스트이자 디렉터로 현재 LA를 중심으로 활동하고 있다. 초대형 미디어 파사드를 비롯하여 시공간을 뛰어넘는 듯한 몰입형 실내 미디어 작품으로 세계적으로 활발히 소개되고 있다. <무한의 방>은 4x4x4m로 이루어진 독립된 방 안에서 프로젝션 맵핑과 거울을 이용해 무한대로 뻗어 나가는 공간으로 시공간을 초월하는 경험을 선사한다. 작가는 이 밖에도 <멜팅 메모리즈>, <아카이브 드리밍>과 같은 공간 내에서의 프로젝션과 초대형 야외 미디어 파사드를 통해 건축물을 뒤덮는 스케일을 실험한다.

로라 버클리는 아일랜드에서 태어나 영국 런던을 중심으로 활동하는 작가이다. 미디어, 사운드 등 키네틱적인 요소는 작가의 작품을 이루는 주된 매체이다. 기존의 장난감 만화경이 수동적 조정에 의해 변화하는 이미지를 제공하는데 반해, 이 작품은 관람객이 작품 안에 들어가 무한반복되는 시각적 환영을 직접 완성하도록 한다. 작가가 구성한 비디오의 무빙이미지와 관람객 스스로가 만드는 즉흥적 움직임이 중첩되고, 이는 편집된 사운드와 만나 새로운 설치 콜라주(collage)로 완성된다.

캐롤리나 할라텍은 폴란드 출생으로 <스캐너 룸>과 같이 빛을 작업의 주요 매체로 둔다. '스캔'하는 행위는 단순한 기술적 읽기를 뛰어넘는 일종의 학습과정으로 이미지를 읽어 들이거나 암호화된 것을 풀이하는 등 다층적인 의미를 갖는다. 관람자는 빛에 의해 스캔되어지는 하나의 오브제로서 존재하기도 하고, 스스로가 스캔하며 관찰하는 주체자가 되기도 한다. 작가의 작품은 대부분 장소특정적인 것들로 시각적인 것과 형이상학적인 영역 사이의 관계를 실험한다.

듣다 :
보기의 흐름

소리를 작품의 주매체로 두는 사운드아트는 '흐름을 통한 보기'로서 시각예술과는 다른 차원의 시간성을 갖는다. 이번 섹션에서는 물리적으로 부재하면서도 공간 가득히 실재하는 사운드를 바라보는 입체적 관점에 대해 탐구하고자 한다. 시각과 청각 이상의 범위에서 사운드는 하나의 언어이자 세계로서 존재한다. 사운드가 유·무형의 사물을 읽어나감으로써 어떻게 공간을 조각하는지, 전시공간 안에서 관람객은 어떠한 동선을 이루며 작품과 조우하는지에 대해 살펴본다.

크리스틴 선 킴은 미국 출신의 작가로 사운드를 단순한 청각적 매체로만 인식하지 않고 이를 시각화함으로써 본인만의 예술세계를 구축한다. 미국수화인 ASL(American Sign Language)과 음악의 연관관계를 실험하며 소리를 평면의 사운드 드로잉 작업으로 재해석한다. 작가는 기존의 소리를 읽고 인지하는 방식을 완전히 바꾸어 소리를 통해 언어의 세계를 새롭게 구축한다. 소리뿐 아니라 반대로 침묵이 갖는 의미와 힘에 대해 고민하는 등 소리를 둘러싼 다층적 태도를 실험한다.

노스 비주얼스는 터키 출신의 미디어 아티스트 듀오인 노랩(NOHlab)의 데니스 카다르(Deniz Kader), 존다쉬 시스만(Candaş Şişman)과 크리에이티브 프로그래머 오스만 코츠(Osman Koç)로 구성된 협업 플랫폼이다. 노랩은 클래식과 현대음악으로 이루어진 선곡과 시각적 구조를 연동하여 공감각적 작업을 실험한다. <딥 스페이스 뮤직>은 아르스 일렉트로니카(Ars Electronica)에서의 일회성 라이브 퍼포먼스 공연을 넘어 장기간의 전시를 위해 재구성되었다. KAIST 문화기술대학원(남주한 교수 lab)의 AI(인공지능) 피아니스트 시스템과 함께 노랩의 맞춤 소프트웨어 NOS에 의해 창출되는 비주얼의 시각적 구조는 관객을 압도하는 경험을 제공한다. 연주 중 이루어지는 NOS 소프트웨어의 즉흥적인 개입은 시각적 이미지의 창작과정 자체를 하나의 퍼포먼스로 제시하며 청중이 소리와 영상을 종합적으로 인식하도록 한다.

이보배 대전시립미술관 학예연구사 | LEE Bobae Curator of Daejeon Museum of Art

나가며

이렇듯 '보다'라는 개념은 더 이상 단순한 시각적 도구로서의 틀 안에만 머무르지 않는다. 몰입형 아트는 눈을 매개로 한 단순한 시각적 체험이 아닌 전방위적 경험을 통해 작품을 보고, 인터랙티브 아트는 직접 맞대어 조우하며, 사운드 아트는 듣는 행위를 통해 작품을 보게 된다. 전통적인 예술의 관람 방식을 탈피하려는 시도는 이전부터 존재해왔으나, '보는 것'에 대한 의미뿐만 아니라 '보는 행위' 그 자체가 생성하는 관계성에 주목한다는 점에서 본 전시는 차별된 의미를 갖는다.

본다는 것은 결국 여러 차원에서 삶에 대한 문제로 귀결된다. 존 버거가 언급한 바와 같이 본다는 것은 '체험된 순간들'[7]임과 동시에 아직 오지 않은 순간들일 것이다. 이는 보이는 것보다 보이지 않는 것에 대한 관계성에 더욱 주목하게 한다. 보기를 둘러싼 이러한 비영속성이 흥미로운 것은 어쩌면 삶과 예술은 보이는 것과 보이지 않는 것 사이, 가시와 비가시의 간극 메우기의 연속이기 때문이지는 않을까. 본 전시가 우리가 기존에 가지고 있던 보기의 흐름에 대해 새롭게 도전하는 계기가 되기를 바란다.

이보배 대전시립미술관 학예연구사 | LEE Bobae Curator of Daejeon Museum of Art

7 존 버거, 『본다는 것의 의미』, pp. 277-285.

CURATOR'S PREFACE
On the Invisible

LEE Bobae Curator of Daejeon Museum of Art

Introduction

More than ever, people are exposed to an overwhelming amount of visual information, and they are susceptible to ever newer forms of seeing and being seen. In this image-saturated age, it is imperative that we reconsider the very concept of 'seeing' and revisit our notions of the 'image' in a historical context. The Renaissance-born principle of perspective opened up a new horizon of ways of seeing and arranging the world on a two-dimensional surface. Mythological portraits in the 17th to 18th century's monarchies were themselves the manifestations of absolute power, and this affected the way they conceptualized the 'image'. The invention of the photographic camera during the era of the Industrial Revolution radically transformed people's perceptions both of art and of the outside world itself. Impressionism focused on the expression of the world as the play of light; Cubist paintings contained within themselves a multiplicity of viewpoints, Expressionism emphasized the expression of subjectivity, the Surrealists dreamed of a world beyond reality, and Dadaism challenged the conventional by expressing nonsense, irrationality, and anti-bourgeois protest. As the age of the postmodern museum began in the 1980s, ways of experiencing art, and discourses surrounding the practice of art exhibition, underwent a transition.[1] These artistic movements reflect the tension between conventional and new ways of seeing, and always began with how the artist sees. The conflicting standards of beauty based on the image of Venus of Willendorf and Aphrodite demonstrate the unparalleled influence of 'seeing' on culture. This is to say that the mode and meaning of seeing extends

past the eyes and into cognition as it moves beyond the frame of visual art.

Artists have been challenging the traditional manner of looking at art for a long time now. Seeing is a precondition for visual art, but it is often skipped over in the discourses of visual art, due precisely to its obviousness. This exhibition began with a question: As we pursue new visual artistic games, in a world where pop culture and mass media constantly throw up images through unlimited reproduction, are we failing to pay attention to the way we conceptualize seeing itself? The title of the exhibition is taken from the English art critic John Berger (1926–2017)'s 1972 book *Ways of Seeing*. The book was an adaptation of the BBC TV series of the same title and has become one of the most influential books in the history of visual art. In it, Berger discussed, from a certain Marxist point of view, the contradictory nature of people's attitudes towards traditional still-life painting and nude painting, and ideologies such images tend to sneak in through the back door, with his focus on the ever-changing relationship between what we see and what we know.

Seeing is a highly subjective and abstract behaviour, one which resists any single definition, and one that always involves a subject, an object, and the mutable relationship between them. The act of 'seeing' is constituted by three elements: the one who sees (the subject), the thing seen (the object), and the manner in which the subject sees the object (a point of view). In a way, its meaning continues to expand beyond 'looking' and 'watching'. Seeing is filtered through the social, cultural, and historic contexts, in which one lives, and furthermore is constantly affected by the conditions or special circumstances of the moment. Seeing is therefore impermanent. Often, the things we see and know lead us further from, and not closer to, the truth. According to Socrates in Plato's *Republic*, the artist is a person who copies his picture of a bed, which is itself a copy some craftsman has made in imitation of the ideal form *Bed*. The artist's picture of a bed is a copy of a copy, an image of an image, three stages away from the form *Bed*.[2] At certain times, what we see and what we know are

이보배 대전시립미술관 학예연구사 | LEE Bobae Curator of Daejeon Museum of Art

1 Mary Anne Staniszewski, *Believing is Seeing: Creating the Culture of Art*, Penguin Books; Later print. Edition, 1995: p. 178

2 Plato, *Republic*, pp. 263–265.

in synchronicity; at others, they are disparate; and as a result, there sometimes emerges a hierarchy between the two. The ever-changing act of seeing is thus a kind of container in which individual or collective identities, cultures, powers, etc. are contained, in a sense that is more than a simply visual one.

Today, the notion of "seeing" would seem to be of an entirely different character than in the past. There is a surfeit of information available today, and our surroundings are mostly composed of visible and invisible forms of data. In this condition, unless we choose what to see, we are unable to see what we should. We may even see nothing at all. This is to say that, in today's world, "seeing" requires us to move beyond the passivity of the audience and to become active observer, to perform a kind of selective seeing.[3] This suggests that seeing is neither passive nor reflexive, but rather a selective and collective activity.

It is also important to consider the relation between seeing and being seen. Begun in the 15th-century Italian *studiolo*, the passion for collecting curiosities developed along with ways of arranging a collection of artworks in a given space. Such displays were a direct or indirect means of showing off one's wealth and social status. In the 18th century, meanwhile, people would cut out paintings in order to fit them to a room.[4] This process is inseparable from today's phenomenon of sharing attractive photos via Instagram accounts, of self-curating our images in the way we want them (and us) to be seen, creating a third self for public display. Still, galleries at the Louvre remain abuzz with tourists standing before the *Mona Lisa*, although this often done primarily for the sake of producing selfies that include the painting, rather than appreciating the work directly. In 2018, there was an accident when visitors trying to get their selfies damaged paintings by Salvador Dali and Francisco Goya at a museum in Yekaterinburg, Russia.[5] Here, in this respect, where is 'art' situated? Is it an object used as a stepping-stone to achieve different aims? This narcissistic perspective is of interest for social psychology, which deals with the relationship between individuals living in a specific social structure. John Berger also addressed the perspectives of 'watching and being watched' in discussing traditional female nudity.[6] Any definition of "seeing" must today

take into account the act's multiplicity of perspectives and the interactions between them.

Questions such as "What is art?" and "What makes art be art?", which arise from the confusion between what is real and what is fake are re-examined in this exhibition through the question "How to see?"—how does one engage with the constantly produced and reproduced images today? This exhibition intends to reconsider the meaning of "seeing" and the social relations it generates in the context of the present by displaying works as ever-changing environments, highlighting the multifarious dimensions of contemporary art. It is consisted of three sections differently approaching "seeing".

Beyond Seeing

This section introduces works, which challenge the conventional ways of appreciating the artwork with eyes, to explore different dimensions of visual experience created beyond the two-dimensional surface. English art critic John Berger enlightened us about the hidden strategies behind image, focusing on an unsettling relation between what we see and what we know. Based on that, this group of works go further to redefine the meaning of 'seeing', the most fundamental activity in visual art, and ways of seeing in the context of present-day.

Canadian artist Louis-Philippe Rondeau creates works that draw direct participations from the audience. *Liminal* captures with a camera the sequence of the audience's movements within an arc of light and transmits them onto the screen. In the work, he uses slit-scan photography technique, which makes the work mark the passage of time in a fixed location (an arc of light). The

3 Nicolas Bourriaud, *Relational Aesthetics*, p. 160.
4 Mary Anne Staniszewski, *Believing is Seeing: Creating the Culture of Art*, Penguin Books; Later print. Edition: p.176
5 Amir Vera, "Selfie attempt results in damage to artwork by Salvador Dali and Francisco Goya", CNN, Nov. 5, 2018
6 John Berger, *Ways of Seeing*, p. 55.

이보배 대전시립미술관 학예연구사 | LEE Bobae Curator of Daejeon Museum of Art

result image shows horizontally distorted portrait of the audience as the past images are laterally pushed away while the present is continuously updated. In this way, the boundary between past and present is expressed through a play of projected light as being clear at times and blurry at other times.

Portuguese artist Davide Balula currently lives and works in New York and Paris. Using an unlimited range of medium, he expands his artistic spectrum through the collaboration with professionals from different fields. In *Mimed Sculpture*, he translates works by famous sculptors such as Henry Moore, Louis Bourgeois, and Alberto Giacometti into mime performances, transforming our ways of appreciating the artwork from "seeing" to "imagining". In his performance, their works turn into intangible sculptures that only performers seem to be able to touch. The gap between the visible and the invisible is bridged by performers' performance and viewer's imagination. In 2015, Balula won the Prix Marcel Duchamp and that same year was featured in Centre Pompidou, Gagosian Gallery, MoMA PS1, Palais de Tokyo, and many other international venues.

Seeing as an Experience

Characterized by unique spatiality created with projection mapping and light, the works displayed in section 2 invite visitors to a state of total immersion into something through all sensory channels, an experience that could be called 'immersive seeing'. Like German historian and media theoretician Oliver Grau's book *Virtual Art: From Illusion to Immersion* demonstrates how new virtual art fits into the art history of illusion and immersion, this section helps visitors to think about the history of representation, how ways of representing the world has changed over time in terms of illusion and immersion.

Shilpa Gupta is an Indian artist and creates works reflecting her social and political concerns. *Shadow 3* was produced in reference to the Climate Change Conference. Visitors appear as their own shadows on the screen and there

are joined by virtual shadow-forms. As the silhouettes of visitors' shadows are gradually erased by virtual shadow forms, an abyss-like assemblage is created, implying that the future of global environments would be our responsibility.

Refik Anadol is a Turkish artist and art director, who currently lives and works in LA. His work ranges from gigantic media façade to transcendental immersive interior installation. *Infinity Room* is a room with the dimension of 4x4x4m, inside of which visitors may experience a kind of endlessly expanding time-space. His works like *Melting Memories* and *Archive Dreaming,* visualize invisible data or flat sight of space as three-dimensional kinetic and architectonic space.

Laura Buckley is from Ireland and now works mainly in London. Kinetic elements such as a flow of images and sounds are a main medium of her work. Contrary to kaleidoscope as an optical toy subject to exterior control, her *Fata Morgana* guides its visitors into the interior of kaleidoscopic environment to become part of its ever-changing view. In the work, the artist's personal choice of images and sounds interact with visitors' autonomous and improvisational choreographies to create a new type of collage installation.

Polish artist Karolina Halatek uses light as the main medium of her work. In her *Scanner Room*, 'scanning' means a kind of learning process like reading or decoding images beyond mechanical reading. Visitors become an object to be scanned and simultaneously an observer to look at the scanning process of the self. As such, her site-specific installation examines the relation between visible and metaphysical realms.

Flow of Seeing

Sound art as 'seeing through the flow of sound' has a different temporality to visual art. This section explores how 'sound' as an intangible reality shapes a space and how it affects our experience of visible world. Sound constitutes a linguistic world where seeing is irrelevant. How sound reads tangible or intangible things and sculpts a space will be explored through the choreography that visitors' movements in reaction to the sounds create in this exhibition space.

Christine Sun Kim is an American artist, who challenges 'hearing culture' and visualizes sound through her work. She investigates the relation between American Sign Language (ASL) and music, and translates sound into direct visual terms in her sound drawing. By transforming the conventional way of hearing and recognizing sound, her work constitutes a completely new linguistic world. She also examines the meaning and power of silence.

NOS Visuals is a collaborative platform comprised of Turkish media art-duo NOHlab's Deniz Kader and Candaş Şişman, and creative programmer Osman Koç. NOHlab experiments in the synthesis of a selection of contemporary or classical music scores and visual structures. Previously performed at Ars Electronica, their *Deep Space Music* was especially reconstructed so as to be performed continuously during this exhibition period. In cooperation with AI pianist developed by KAIST lab led by professor NAM Juhan, this work performs several musical scores while providing the audience with a powerful visual experience. The improvisational interfere of NOS software in the performance shows the process of creation as a performance, helping audiences recognize the sound and visual elements as a whole.

Conclusion

What becomes clear is that the notion of "seeing" is not limited to the realm of the visible. Immersive art enables visitors to encounter a work of art through all sensory channels. Interactive art engages people directly. Sound art allows visitors to see how sound can sculpt a space. Although there have been many attempts to break away from the traditional mode of looking at art, this exhibition focuses on the act of seeing itself, and on the relations this act generates. This sets the exhibition apart from previous attempts.

Seeing, after all, has a great deal to do with living. As Berger put it, seeing consists of a series of "experienced moments,"[7] as well as moments that have not arrived yet. This brings into focus the relation between visible and invisible. What makes this kind of discontinuity in seeing endlessly fascinating is the way art and life can bridge the gap between the visible and the invisible. From this new vantage point, this exhibition presents an opportunity to challenge the received notion of seeing.

이보배 대전시립미술관 학예연구사 | LEE Bobae Curator of Daejeon Museum of Art

7 John Berger, *About Looking*, Vintage; Reprint edition, 1992, pp. 277–285.

어떻게 볼 것인가
: 인간의 감각과 창의성, 그리고 과학-예술 융합의 미래

박주용 카이스트 문화기술대학원 교수, Project X 큐레이터

영국 작가 존 버거(John Berger)와
BBC의 다큐멘터리 "Ways of Seeing"의 의의와 생명력

이 전시의 제목인 "어떻게 볼 것인가(Ways of Seeing)"은 영국의 권위 있는 문학상인 부커상(Booker prize)을 받은 소설가 존 버거(John Berger)가 공영방송 BBC(British Broadcasting Company)와 공동으로 만들어 진행하고 방영한 다큐멘터리의 이름이자, 동시에 책으로도 만들어져 "예술이란, 사회상과 연결지어 이해해야 한다"는 철학을 대표하는 슬로건으로서 지금도 큰 영향력을 끼치고 있다. 원 다큐멘터리에서는 서양 회화의 대표적인 형태인 유화(oil painting)의 전통을 20세기 후반 현대 산업화 시대의 기술적, 사회적, 경제적 맥락과 대중들의 욕망을 연계하여 다시 해석하는 방법을 설득력 있게 제시하였고, 한국에서도 무한 복제가 가능한 미디어이 결정판이라고 할 수 있는 인터넷을 통하여 다큐멘터리 전체를 감상할 수 있다. 오늘날로부터 거의 반세기 전인 1972년에 나온 이 다큐멘터리의 제목을 이 전시에 채용한 이유는 당시 이미 미술 생태계의 의미를 이해하는 방법으로서 제시되어 반향을 일으켰던 네 가지, 즉

- '무한 복제가 가능한 미디어를 통한 유화의 끊임없는 재생산과, 다양한 예술과의 융합으로 변화를 강제받는 이미지의 해석법'
- '여성을 소유하고 싶은 욕망으로 점철된 누드 유화 제작의 전통과 현대 사회의 변화하는 젠더 인식'
- '경제적 부유함과 사회적 지위를 과시하게 하는 소유물로서의 유화'
- '대중으로 하여금 갖고 싶게 하지만 가질 수 없고, 되고 싶지만 될 수 없는 허영을 좇게 만드는 욕망의 전달체로서의 유화'

라는 쟁점이 여전히 유의미하기 때문이다.

이 다큐멘터리가 나온 1972년 이후에 세계가 목도해왔던 자본주의 경제의 확장, 과학기술의 진보, 그리고 냉전의 종말과 같은 거대한 변화들은 인류 역사상 어떠한 시기보다 더 많은 이로 하여금 부, 편리, 그리고 전쟁과 같은 파국으로부터의 해방과 평화를 가져왔다는 평가를 받고 있지만 그 이면에는 미디어의 무한 복제로 인한 이미지의 조작의 가능성이 증대되고, 젠더를 둘러싼 이성 간의 갈등이 노골적으로 격화되었으며, 경제적 부유함 속에 상대적 박탈감이 악화하고 있는 현대 사회의 모습이 있다. 이를 생각하면 '세상이 바뀌면 바뀔수록 더 그대로의 모습이다(The more things change, the more things stay the same)'라는 영어 속담이 떠오르지 않을 수 없다.

그러나 그동안 인류가 이루어냈던 진보의 성과를 폄하하는 것도 옳은 일은 아니다. 특히 인류 문명 발전의 한 상징이라고 할 수 있는 과학기술의 진보는 인간 자체에 대한 이해의 지평을 넓혀주면서 그동안 우리가 갖고 있던 질문들에 대한 많은 대답을 가능케 하였으며 이에 바탕하여 또다시 새로운 질문들을 묻고 그 함의를 따져볼 수 있게 하였다. 이러한 상황 속에서 만들어지고 있는 21세기의 과학은 태고시절부터 인류가 품어 왔던 우주의 근원과 같은 거대한 관심사에 대한 탐험을 여전히 계속하고 있는 중에도 최근에 많은 과학자들에게 관심을 끌기 시작한 것은 우리 인간의 신체, 심리, 그리고 감성 등 우리 자신에 대해 더욱 깊은 이해를 하고 그를 바탕으로 인간의 미래를 설계하는 '미세 과학'이라고 할 수 있다. 개성과 고유한 감수성으로 정의되는 개별 인간과 완벽히 분리된 물질 세계를 탐구해온 근대 과학 전통에 기대어 이 미세 과학에서도 인체의 생물학적 기반이 되는 세포와 같은 단위 물체에 대한 물리·화학적 연구도 큰 부분을 차지하고 있으나, 그와 더불어 사람의 지능이나 감각 같은 주관적인 지표는 물론 그보다도 더 정량화·예측이 어려운 예술적 감성까지 과학의 영역에서 연구하려는 노력이 이루어지고 있다. 요즈음 전세계를 강타하고 있는 인공지능(artificial intelligence), 기계학습(machine learning)이라는 것은 그 이름에서 알 수 있듯이 기계 또는 오토마톤(automaton; 주어진 규칙대로 행동하는 자동화 장치의 일반적인 명칭)들로 하여금 사람와 같은 논리, 판단, 추론력을 갖게 하는 것이 목표인 기술을 뜻한다.

인공지능, 기계학습 분야에서도 전통적인 기술 개발 패러다임에 따라 '더 빠르고' '더 효율적인' 기계 부속과 알고리즘 개발에 매진하는 사람들도 있지만, 이 기술들이 약속하는 미래상을 기폭제로 삼아 인간 자체를 더 심도 있게 이해하려는 사람들이 등장하면서 단순 기술 개발보다는 '인간이란 무엇인가?', '인간의 한계는 어디인가?' 같은 훨씬 더 본질적인 문제를 제기하고 그에 대한 대답을 탐구하기 시작하였다.

박주용 카이스트 문화기술대학원 교수 | PARK Juyong Professor of KAIST Graduate School of Culture and Technology

인간에 대한 탐구와 "Ways of Seeing"

1972년의 원(原) 다큐멘터리가 수백 년동안 이어져오는 유럽인들의 예술적 전통을 현대 시대상과 떼어놓지 않고 이해하도록 자국의 시청자들에게 도전하였듯이, Ways of Seeing은 지금의 우리에게도 지금의 세계와 시대상을 다시 보도록 도전하고 있다. 과학이 그 어떤 것보다 사회의 모습을 더 강력하게 결정하는 현재를 사는 우리는, 지금까지 인간의 고유영역이라고 생각했던 인간 지능을 기계가 완벽하게 재현해낼지도 모르는 놀라운 과학적 성취의 목전에서 "어떻게 볼 것인가"라는 제목으로 열린 과학+예술 융합 전시를 정말 어떻게 보아야 하는 것일까? 그에 대한 해답은 바로 자연, 우주, 세계를 사람이 "본다"라는 행위가 바로 과학과 예술을 본질적으로 이어주는 인간의 핵심 기능이라는 것을 이해하는 것으로부터 시작한다. 여기에서 더 나아가, 본다는 것은 그것은 과학과 예술을 만들어내는 인간의 고차원적 기능인 '창의성'의 시작점이기도 하다는 것을 알아야 한다.

　　세계를 보는 사람의 행위로부터 창의성이 시작되며 그것이 바로 과학과 예술을 묶어주는 본질적인 연결고리의 역할을 한다는 주장은 20세기의 저명한 물리학자이자 철학자인 데이비드 보옴(David Bohm, 1917-1992)이 대표적으로 주창하였다. 보옴은 양자역학(Quantum Mechanics)이라는 이론에서 큰 족적을 남긴 것으로 잘 알려진 과학자인데, 양자역학은 아인슈타인의 최고 업적으로 유명한 상대성 이론(Theory of Relativity)과 더불어 20세기 세계관의 대변혁을 불러일으킨 물리학 이론이다. 특히 양자역학은 자연과 우주를 인간으로부터 완벽하게 분리된 객체로 이해해온 뉴튼의 근대 물리학 틀을 완전히 깨고 인간의 행위를 통한 상호작용으로 그 본성이 변화해버릴 수 있다는 새로운 인간-자연의 관계를 정립시킨 중요한 과학적 성과이다. 이러한 양자역학의 가르침이 보옴으로 하여금 인간이 무언가를 보는 행위는 독립된 것이 아니라 본인과 자연 모두에 필연적인 변화를 준다는 사실의 의미를 평생 탐구하도록 이끈 것으로 보이는데, 보옴은 여기에서 시작해 삼라만상이 질서 없이 혼재되어있는 것 같지만 그 속에서도 그 사물들을 지배하는 공통적인 질서를 발견하는 능력이 바로 창의성이라는 결론에까지 도달하게 된다. 일반적으로 우리가 창의성이라고 하면 이전에 존재하지 않았던 것을 만들어내는 능력을 뜻하는데, 보옴은 조금 더 구체적으로 혼돈스러운 자연 속에 숨어있는 고차원의 질서(hidden high-level order)를 보는 능력을 창의성이라고 이해한 뒤, 과학이나 예술은 이렇게 자신이 본 고차원의 질서를 표현해 낸 것이라고 주장하였다. 즉 과학과 예술은, 사람의 감각으로써 인지된 외부의 세계의 자극에서 창의성을 통해 찾아낸 고차원의 질서를 표현한 것이다.

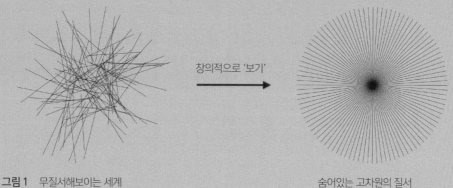

창의적으로 '보기'

그림 1　무질서해보이는 세계　　　　　　　　　숨어있는 고차원의 질서

　　보옴이 여기에서 말하는 고차원의 질서가 무엇인지 알기 위해 아래의 그림 1을 보자. 그림 1의 왼쪽에는 무질서해보이는 세계가 돼있는데, 짧은 선분들이 특별한 질서 없이 임의의 방향으로 퍼뜨려져있다. 그러나 이 선분들의 끝을 한 점으로 모아서 보면 그 점으로부터 방사형으로 균일한 각도 차이로 뻗어나가는 질서정연함을 찾을 수가 있는데(오른쪽), 왼쪽의 그림을 보고 오른쪽이 그림을 상상하게 하는 능력, 즉 '숨어있는 고차원적인 질서'(hidden higher-dimensional order)를 보는 것이 바로 창의성이라는 것이 보옴의 정의이다. 이렇게 겉보기의 무질서함을 한 겹 벗겨내도 찾아낸 고차원적인 질서에 따라 사물들은 대칭성(symmetry)과 전체성(totality)을 지닌 하나의 원칙으로 표현되기에 곧 우아함(elegance), 조화로움(harmony)의 성질을 지니게 되고 궁극적으로 우리로 하여금 아름다움(beauty)을 느끼게 한다.

　　이처럼 '본다'는 행위로 시작해 창의성을 통하여 찾아지는 고차원적인 질서가 표현되는 과정이 과학과 예술에 공통적으로 적용되고, 또한 그 결과물이 바로 아름다움이라는 주장이 옳다면, 과학과 예술은 정녕 똑같은 아름다움을 표현하고 있는 것일까? 그림 2를 보자. 그림 왼쪽에는 과학자들이, 오른쪽에는 예술가가 각각 '자연'을 본 뒤 표현해낸 창의력의 결과물들이다. 과학자들은 자연의 동작과 양태를 기술하는 통계적 변수들 사이의 등식(equation) 관계를 수식으로써 표현해내고, 예술가들은 자연 속 풍경의 찰나적 모습으로부터 받은 인상을 물감과 붓놀림을 사용하여 표현해낸다 여기에서 독자들에게 왼쪽의 과학적 수식들과 오른쪽의 그림을 번갈아 보면서 정녕 둘 다 공통적인 원리로 만들어진 아름다움이 느껴지는지 음미해보기를 권한다. 필자의 가슴 안에 자리잡은 이론물리학자는 왼쪽에 나열된 물리학 수식들도 빼어난 반 고흐의 그림과 같은 큰 감동을 느끼고 있다.

　　이처럼 무언가를 본다는 것은, 보잘 것 없이 작은 한 줌의 물질로 만들어진 인간으로 하여금 전 우주를 지배하는 질서있는 원리를 상상하게 만들고, 들판의 풀에 햇빛이 반

박주용 카이스트 문화기술대학원 교수 ｜ PARK Juyong Professor of KAIST Graduate School of Culture and Technology

$$i\hbar\gamma^\mu\partial_\mu\psi = mc\psi$$

$$G_{\mu\nu} + \Lambda g_{\mu\nu} = \frac{8\pi G}{c^4}T_{\mu\nu}$$

$$\partial_\alpha F^{\alpha\beta} = \mu_0 J^\beta$$

$$\eta_\omega(\zeta) \equiv \frac{1}{m}\log\frac{\Pi_\Omega(\zeta)}{\Pi_{\overline{\omega}}(\zeta)}, \ \overline{\omega} \equiv \Omega - \omega$$

그림 2 과학자가 표현한 세계의 질서 예술가가 표현한 세계의 질서

사되어 펼쳐지는 무념무상의 모습을 감동스러운 예술적 작품으로 다시 태어나게 해준다. 그런데 현대 사회를 사는 인간들에게는 새로운 기술의 발달(과학자에게는 더욱 더 정밀한 관찰과 계산을 가능하게 하는 기계, 예술가들에게는 새로운 풍경을 접하게 하는 이동 수단의 발달과 새로운 표현을 가능하게 하는 장치)로 인하여 '보다'의 의미가 과거보다 크게 확장됨으로써 우리 감각의 본성과 그 한계가 무엇인지에 대한 새로운 질문을 던지고 있다. 이 전시는 이처럼 바로 '본다'는 것은 무슨 뜻인지, 우리에게 어떠한 영향을 끼치는지, 그리고 그것들이 어떻게 표현될 수 있는지를 관람객들에게 보여주는 탐색의 결과물이다. 이러한 탐색들은 과학의 발전이 어떻게 인간의 인지를 확장시킴으로써 우리 자신에 대한 이해를 가능케 하고 과학과 예술의 미래 관계가 어떻게 변해갈 것인지 생각하게 하는 기회가 만들어주고 있다. 전시되는 작품들은 이 복합적 문제의 여러 면모들을 다양한 형태로 표현한 것이라고 볼 수 있는 것이다.

우리 자신을
다른 새로운 관점에서 볼 수 있게 하는 작품들

루이-필립 롱도 <경계>
우리는 시공간 연속체(spacetime continuum) 안에서 한 순간도 가만히 서있지 않는

다. 일부러 숨을 멈추고 움직이지 않는다고 생각하고 있는 순간에도 우리는 사실 쉬지 않고 시간의 축을 따라 미래로 흘러, 흘러가는 존재이기 때문이다. 다만 우리 옆에 있는 사물들도 같은 시간의 축을 따라 함께 흐르기에 알아채지 못하고 있을 뿐이다. 그렇다면, 시간을 따라 흐르는 우리의 모습이 어떤 것인지 직접 볼 수 있는 방법은 없을까? 여기 루이-필립의 "경계"가 바로 그 질문에 대한 하나의 답이다. 이 작품은 가운데에 설치된 원환을 우리가 얼마나 빠르게, 그리고 신체의 어느 부분을 앞으로 하고 통과해 가느냐에 따라 얼굴이 늘어나기도 하고, 다리가 굽어지면서 손과 연결되기도 하면서 지금까지 보지 못했던 모습으로 우리를 변형시킨다. 평소라면 상상하기 힘든, 익숙하지 않은 우리의 이 모습들은 과연 부자연스러운, 왜곡된 모습일 뿐일까? 그렇지만은 않을 것이다. 이 작품은 우리가 알고 있는 우리의 모습이라는 선입견을 깨버리며, 시간의 차원을 한눈에 볼 수 있는 고차원의 존재에게는 흔히 볼 수 있는 우리의 일상적인 모습이다.

반성훈 <물질의 단위>

넓은 가시광선 대역의 빛을 감지해내는 복잡한 인간 눈(眼)의 역설은 바로 우리 자신의 극히 일부의 영역만 볼 수 있다는 것이다. 바로 이 작품은 그 한계를 이겨내고 관람객 스스로를 360도에서 관찰할 수 있게 만든다. 우리가 우리 자신을 바라볼 수 있는 각도는 거울이나 스마트폰을 이용한 셀피처럼 정면으로만 한정돼있는 반면, 이 작품은 우리 손이 닿지 않는 높은 곳의 생경한 각도에서 회전하며 움직이는 카메라를 사용해 우리의 모습을 동적으로 캡처하고 주변 공간 속에 뿌려주며 '나를 제일 잘 아는 존재는 바로 나'라는 자기 중심주의에 빠져있는 현대인의 시야가 얼마나 편협할 수 있는 알려주고 있는 것이다. 앞으로 카메라가 달린 드론이 지금의 스마트폰처럼 대중화되는 시대가 온다면 등장하게 될 셀피의 형태를 예측하게 해주는 작품이라고 볼 수도 있다.

레픽 아나돌 <무한의 방>
캐롤리나 할라텍 <스캐너룸>

이 두 작품은 우리가 서있는 공간 자체를 왜곡하고 있다. "무한의 방"은 상하 좌우 전후 여섯 개의 방향으로 무한한 패턴을 반복하여 우리가 차지하는 유한한 공간과 대비시킴으로써 거리 감각을 제거해버리고 있고, "스캐너룸"은 그와 정반대로 우리가 볼 수 있는 공간을 극도로 제약시켜 우리에게 무한이라는 것을 한 번도 상상하지 못한 존재의 현실을 체험하게 하지만 거리라는 것을 알지 못하게 하는 동일한 효과를 유발한다. 공간을 보이는 대로, 사실적으로 묘사하기 위한 최소의 기본이 되는 멀고 가까움이라는 원근법의 기본 요소가 사라진 곳에서 살아간다는 것을 체험하게 해주고 있다.

박주용 카이스트 문화기술대학원 교수 | PARK Juyong Professor of KAIST Graduate School of Culture and Technology

시각과 기타 감각의 융합 인지
작품들

다비데 발룰라 <마임조각>

일반적으로 우리 눈에 시각 신호인 가시 광선을 통해 그 존재를 드러내는 사물들은, '아무것도 없는 빈 공간'을 뜻하는 진공(眞空)을 밀어낸 다음 모양, 질감, 색상이라는 특성을 갖고 들어앉아있다. 그러므로 미술관 전시실이나 집안의 거실에 자리하는 조각 작품을 '본다'는 것은, 그 작품과 그 작품을 둘러싼 공간의 차이를 인지하고 있음을 뜻한다. 그러나 우리의 감각은 사물로부터 그러한 직접적인 신호와 자극이 부재한 상황에서도 그 사물의 존재를 암시하는 간접적인 신호만 받는다면 그 사물의 존재를 보고 있는 것으로 느끼게 하는 능력이 있다. 이 작품의 '마임조각'들은 이처럼 직접 빛을 반사하여 우리의 눈을 자극하는 것이 아니라, 그 조각들의 투명한 외곽을 만지는 시늉을 하면서 우리로 하여금 그 외곽선을 상상하는 마이머들의 동작으로 인해 존재하게 된다. 의학에서 사고로 수족을 상실한 환자가 그 수족의 존재를 기억함으로 인해 계속 똑같이 온도와 촉감을 느끼는 환상지(幻想肢; phantom limb) 현상처럼, 우리 감각은 이러한 '간접 인지' 능력으로써 자연과 더 넓은 영역에서 접촉을 하며 직접 인지를 보완해줄 수 있으나, 직접 인지와 간접 인지가 충돌함으로써 명쾌한 판단이나 추론을 하지 못하는 불편한 '인지적 쩔쩔맴'(cognitive frustration) 상태에 빠질 수도 있음도 보여주는 작품이다.

실파 굽타 <그림자3>

그림자란 3차원 공간을 채우고 있는 우리의 몸을 그보다 더 낮은 2차원 평면으로 투영시켜 나타나는 도형이다. 4차원 시공간에 존재하지만 한 차원(시간)을 보지 못함으로써 이미 본질적으로 불완전한 우리의 일상(루이-필립 롱도의 "경계" 참고)에서 한 차원이 더 제거된 더욱 불완전한 모습이지만, 우리의 환경과 생명을 만들고 유지해주는 에너지의 근원인 태양을 비롯해 우리가 무엇이든 보기 위하여 반드시 필요한 빛이 있는 곳에서는 언제나 우리와 함께 하는, 제일 익숙한 우리 자신의 모습기도 하다. 이처럼 우리와 절대로 떨어질 수 없는 그림자이기에 또 다른 사물의 그림자가 다가와 접촉을 시도할 때는 우리 몸에 실제로 그러하는 것처럼 반응하고 인식하게 만드는 효과를 활용하고 있다. 나의 그림자로 무거운 물체가 다가와 붙은 다음 우리가 움직일 때 따라다니는 것을 보게 함으로써 상상된 무게만으로도 우리의 실제 움직임이 굼떠지는 것을 실감하게 한다.

노스 비주얼스 X 카이스트 문화기술대학원 <딥 스페이스 뮤직>

이 작품은 우리의 시-청 복합 감각에 평소에 접하는 자극의 몇 배에 달하는, 그야말로 강력한 자극의 홍수를 이용해 오버드라이브(overdrive)를 걸어 감각의 한계를 체험하게 한다. 거대한 벽을 화면으로 사용하여 현실적인 원근감을 상실케 하는 역동적인 추상 그래픽과 소리의 전달 매체인 공기로 이루어진 주변 공간을 가득 채우는 으스스하고 중독적인 현대 음악을 통하여 외부와 단절되는 기분을 만끽하게 하는 것이다. 또한 이 작품은 거기에서 한 단계 더 나아가, 연주하는 사람 없이도 피아노의 건반에 물리적 타격이 전해져 눌리는 것 같은 모습을 보게 함으로써 이미 시청각의 환각 상태에 빠진 관람객으로 하여금 손가락이 없이 건반이 눌러지는 것이 어떻게 가능한지 설명하도록 시도하게 만든다. 컴퓨터와 자동화기기에 익숙해진 현대인이라고 하더라도, 부드럽고 유려하게 쉼없이 눌러지는 건반들을 보고 있으면 아주 짧은 순간이라도 귀신이 연주하는 것은 아닌가 하는 초자연적인 설명을 시도하려고 할 것 같은 분위기이다.

마무리하며:
'지능'에서 '창의'로, 봄(seeing)으로 시작하는 미래 과학-예술의 모습

앞에서 말했듯 '인공지능'은 기계를 학습시켜 하여금 사람이 하는 일을 대신 해주게 한다는, 표면적으로는 아주 단순하고 소박해 보이기까지 하는 인간의 바람을 담고 있다. 그러나 '지능'은 인간 능력의 일부분에 지나지 않는 논리와 추론 기능만을 포함하고 있기에, 예술과 같은 추상적인 영역에서 어떠한 발전이 있을 수 있는지 알기 위해서는 지금까지 완벽하게 시도되지 못했던 인간의 감각과 본성에 대한 차원이 다른 깊은 이해가 필요하다. 이 전시는 바로 인간의 '봄'에서 출발하여 아직 존재하지 않는 것을 깨닫고 창조하는 '창의성'으로 진화하는 길이 많은 예술적 가능성을 갖고 있음을 보여주고 있다. 빛의 기계적인 움직임과 신경세포의 오토마톤의 작용으로 미시적 의미의 시각을 넘어 우리를 가보지 못한 곳으로 데려가기도 하고, 우리의 감각을 속이기도 하며, 한계치를 시험하고 있는 전시물들로부터 인간의 감각을 새롭게 조작하고, 감각 사이의 연결의 비틀고, 우리 자신을 불가능한 각도에서 보도록 하는, 창의적 미래의 과학-예술의 모습을 엿볼 수 있다.

박주용 카이스트 문화기술대학원 교수 | PARK Juyong Professor of KAIST Graduate School of Culture and Technology

Ways of Seeing:
Human Sense, Creativity, and the Future of Science-Art

PARK Juyong Professor of KAIST Graduate School of Culture and Technology, ProjectX Curator

The Enduring Significance of the BBC Documentary "Ways of Seeing" with John Berger

The title "Ways of Seeing" of this exhibit comes from the name of the 1972 documentary written and hosted by a Booker prize-winning author John Berger in collaboration with BBC and the accompanying book, serving as the slogan for the philosophy stipulating that art should be understood in conjunction with the social conditions. The original documentary presented persuasively several ways to reinterpret oil painting, the most significant form of Western art, connected with the technological, social, and economic conditions of the late 20th century and the desires of the public. The reason this exhibit was thus named was that the following four sensational theses of the documentary is still relevent to this day, nearly a half century later:

- An endless reproduction of oil paintings via infinitely duplicable media, and the forced interpretation of images via juxtaposition with many different art forms;
- The tradition of the female nude as a reflection of the desire to own women, and the changing gender dynamics in the modern world;
- Oil painting as a property for showing off economic wealth and social status; and
- Oil painting as conveyor of desire that makes the public lust after the fantasy of owning something that cannot be owned, and become something that one cannot become.

Ever since the release of this documentary in 1972, the world saw the expansion of capitalism, advances in science and technology, and the end of the cold war that brought wealth, convenience, and a sense liberation and safety from catastrophic wars. But one can still witness the manipulation of images enabled technology and media, the exacerbation of gender conflict, and the increasing sense of deprivation of wealth; one is then lead to wonder if the saying 'the more things change, the more things stay the same' has ever rung truer.

Nevertheless, it does not sound fair either to underestimate the fruits of advances that the human race has achieved. Especially science, a symbol of the advance of human civilization, has enabled the broadening of our understanding of humanity itself, answering of many questions that we always had, and formation of many new ones. As science in the 21st century is continuing its exploration into the grand questions that the humanity have asked since the dawn of time such as the origin of the universe, it is also gaining ample attention from many practitioners interested in 'microscopic science' that aims to understand the human body, psyche, and emotions in order to control the future of humanity. A sizable portion the work is still focused on the physical and the chemical nature of material units of the human body such as the cell as part of the long tradition of treating humans as devoid of individuality and unique sensibilities, but new efforts are being made to explore more plastic and subjective aspects such as intelligence and senses, going so far as to understand artistic sensibilities that are difficult to quantify or predict. Two technologies taking the world by storm–artificial intelligence and machine learning–aim to create machines and automata that can make human-like logical judgments and inferences.

Some parts of artificial intelligence and machine learning are focused on developing 'faster, more efficient' parts and algorithms per conventional paradigms. But thanks to the emergence of those inspired by the effort to understand more fundamental problems and find answers, the very basic

박주용 카이스트 문화기술대학원 교수 | PARK Juyong Professor of KAIST Graduate School of Culture and Technology

questions "what is human?" and "what are the limits of humans?" are being asked.

"Ways of Seeing"
and the Exploration into the Essence Humanity

Just as the 1972 documentary challenged its viewers to see the centuries-long tradition of oil painting in terms of the aspects of the modern society, we are again challenged to see the world in terms of the current social aspects. We are living in a society that is determined most by its scientific and technological prowess; In the face of a ground-shattering scientific achievement that would allow machines to do what only humans had been believed capable of, how should we understand the "Ways of Seeing" exhibit? The answer to the question begins with understanding that the true meaning is of the act of seeing the nature, universe, and the world as a fundamental human faculty that connects the core of the essence of science and art. We can then venture further and discover that seeing is also the first step in human 'creativity' that makes it possible for science and art themselves to exist.

It was the prominent physicist and philosopher of the 20th century David Bohm (1917-1991) who claimed that the act of seeing is the starting point of creativity, the fundamental link betwen science and art. Bohm is best known for his work in Quantum Mechanics, a physical theory widely acclaimed to be one of the two most influential theories alongside Einstein's Theory of Relativity that have brought forth a grand shift in the world view during the 20th century. Quantum mechanics draws its significance from the fact that it replaced the classical Newtonian view of the relationship between humanity and nature by showing that the very nature of the two can change through interaction. It appears likely that this aspect of quantum mechanics prompted Bohm to delve more into the mechanism by which the act of seeing brings about inevitable changes in oneself and the surroundings; Through this Bohm arrives at the conclusion that creativity can be defined as the ability to find the common

order that rule all things in nature that at first appear to be governed only by chaos (Bohm, On Creativity). In common parlance we define creativity to be the capacity to create something that hasn't existed before, but Bohm understood it to mean the ability to see the hidden high-level order behind the chaos, then claimed that the expression of the order is science and art. In other words, science and art are the products of the effort to express the order uncovered from the exogenous stimuli through creativity.

To understand what Bohm means by high-level order, let us examine Figure 1. On the left in the figure is an expression of the chaotic-looking real world, with line segments pointing in seemingly random directions. But if one can imagine collecting one end of each segment onto one point in the plane, one begins to see that they emanate in all directions with equal angular differences (right), a clear sign of order. The capacity to 'see' what is on the the right from the left, i.e. the 'hidden higher-dimensional order,' according to Bohm, is the definition of creativity. The reality that has shed the outer shell of choas exhibits symmetry and totality that leads the observer to feel elegance and harmony—and ultimately, beauty.

If such a process that begins with the act of seeing then concluded in the expression of the higher order found via creativity applies commonly to science and art, and the results exhibit beauty, can we say that science and art exhibit the same kind of beauty? Let us examine Figure 2 which juxtaposes the results of the creative expressions of what the scientists (left) and painters (right) saw in nature. The scientists have produced mathematical equations that relate statistical variables describing the actions and states of nature, whereas the painters have used colors and brushes to express their impression of the transient scenes they see in nature. At this point the readers are encouraged to alternate between the columns to see if they agree that their beauties have a common origin and could therefore be identical in essence. The present writer, for one, feels the theoretical physicist in his heart who is moved by the equations as much as by van Gogh's painting.

박주용 카이스트 문화기술대학원 교수 | PARK Juyong Professor of KAIST Graduate School of Culture and Technology

In this way, the act of seeing allows us—fragile, mortal beings made of a mass of unremarkable physical matter—to imagine the order that rules the universe, and recreate the disinterested mechanistic scene of rays of sun reflected from a nameless weed on a field into a moving piece of art. For us inhabitants of the modern era the continuing advances in modern science and technology (e.g., machines that allow finer computations and observations for scientists, and modes of transport and tools for expression for artists) have significantly broadened the meaning of seeing, prompting us to ask what the nature and the limits of our senses are. The present exhibit is the result of explorations into what seeing means, how it impacts us, and how it can be presented to the audience with maximum impact. These efforts compel us to think of how scientific advances can expand human senses and lead to a deeper understanding of ourselves, and envision the future form of science-art. The works here represent the various aspects of the problem, which can be categorized broadly into two categories.

Works letting us
see ourselves from new vantage points

Louis-Philippe Rondeau, *Liminal*

We never stay motionless inside the spacetime continuum. Even during moments we think we're holding still breathless we are chugging along restlessly along the time dimension; we do not easily notice it because all other things are moving along with us. Could there be a way, then, to see what we look like as we move along time? This work provides one answer: Depending on how fast one passes or which part of the body one puts through the central ring, our face can be deformed or our arms can be joined with our legs, none of which we have seen before. The resulting unusual shape of ourselves—are they the wrong representation of us? Likely not. This work merely breaks down our own prejudices of what we should look like, and if there existed a being that reside on a higher-dimensional world, what we see is here would be just a

normal look of us to them.

BAN Seonghoon, *Pixel of Matter*

The paradox of the human eyes is that even though it can sense a wide spectrum of visible electromagnetic waves, it can only see a very limited part of our body. This work overcomes this problem and allows the audience to see themselves from all 360 degrees. In contrast to the usual angle that a mirror or a selfie shows of us, this captures our image from unfamiliar and high vantage points, then lays it out around us. The modern human is known to be highly self-centered, confidently claiming that 'I am the one that knows me best,' only to be exposed as a narrow-minded individual by this works. If there arrives an era when drones are as common as smartphones now, new types of selfies would look like what we see here.

Refik Anadol, *Infinity Room*
Karolina Halatek, *Scanner Room*

These two works distort the very space we reside in. The "Infinity Room" repeats patterns infinitely in all six directions, eliminating the sense of distance by contrasting it with the finite space our bodies occupy. The "Scanner Room" achieves the same effect in a completely opposite way, nearly completely limiting our vision and reducing us to a being that has never imagined infinity, but producing the same effect of no sense of distance. These lets us experience a world devoid of the near and the far, two essential ingredients of basic perspectives necessary for any realistic, classical depiction of space.

Works that combine vision and other senses

Davide Balula, *Mined Sculptures*

Things that make themselves visible to us using light entering our eyes have shapes, texture, and color that replace the vacuum—an empty space composed of nothing—they have pushed away. Therefore to see a sculpture inside a

박주용 카이스트 문화기술대학원 교수 | PARK Juyong Professor of KAIST Graduate School of Culture and Technology

gallery or a living room means to sense the difference between the volume occupied by the sculpture and the surrounding vacuum. But our senses also cause one to feel that one is seeing a real thing with an indirect stimulus that merely suggests it. The mimed sculptures in this work does precisely that—not reflecting any real light into our eyes, but taking form by way of the mimers pretending to touch the sculptures, thereby making us imagine their existence. As in the case of the 'phantom limb' phenomenon where an amputee still feels the touch and the warmth on the imagined amputated limb, our senses can augment themselves through such an expanded interaction with nature, but when direct and indirect perceptions clash one can fall into a cognitive frustration which hinders one's ability to make clear decisions or inference.

Shilpa Gupta, *Shadow 3*

A shadow is a shape generated when our 3-dimensional body in projected onto a 2-dimensional plane. Although it is a doubly-imperfect form since we are essentially a 4-dimensional being (cf. Liminal), it is still the most familiar image of ourselves since it is always with us whenever there is light, including that from the life-enabling sun, for us to be able to see. This is why whenever a shadow of another object approaches our own we have a real sensation of our real body interacting with it, and this work utilizes it: as a heavy object sticks to our shadow then follows it when we move, we feel our body become heavier in reality as well.

NOS Visuals x KAIST CT, *Deep Space Music*

This work throws our visual-aural sensory complex into a pool of stimulus whose strength dominates the everyday level by several magnitudes, forcing it to experience its limits in an overdrive. Dynamic abstract graphics thrown onto a giant wall screen and eerie, addictive modern music filling the space composed of air—the conveyor of sound itself—cuts us off from the ordinary world. But this works goes one step further, challenging the audience to explain, all in a state of trance, how the keys of a piano can be struck without anyone doing the striking. Even the modern man, eminently accustomed to

computers and automated machinery, may try a supernatural explanation even for a short moment. In this way, this work shows what human senses can do: force the us to search for unknown, irrational causes before the all-mighty scientific explanations and technological solutions.

Conclusion: From 'intelligence' to 'creativity'; Seeing begets the future of science-art

We have already seen that 'Artificial Intelligence' is, superficially, a declaration of the humanity's hope that machines can be taught to do all that humans can do. But intelligence, composed only of the ability to apply logic and perform inference, is only a fraction humans' capabilities, calling for an unprecedented level of understanding in human senses and nature that have not yet been adequately achieved. The main role of this exhibit has been to provide some answers and the artistic possibilities, however incomplete, within the pathway from 'seeing' to 'creativity' of recognizing new order and accomplishing beauty. The works take us beyond the mechanical movement of light and the automata of human nerve cells, fool our senses, and drive them to the limit. The future of creative science-art will lie in how much they can manipulate our senses, distort the links between them, and give us the world from impossible viewpoints, i.e. the true meaning of creativity. We are getting a taste of it here.

박주용 카이스트 문화기술대학원 교수 | PARK Juyong Professor of KAIST Graduate School of Culture and Technology

음악 연주 머신
: 오토마타부터 인공지능 피아니스트까지

남주한 카이스트 문화기술대학원 교수, <딥 스페이스 뮤직> 협업

음악 감상, 축음기 그리고 연주자

현재 우리는 스마트폰에서 클릭만으로 전 세계에 있는 수천만 이상 곡을 언제 어디라도 편하게 스트리밍으로 감상할 수 있는 시대에 살고 있다. 지금처럼 인터넷이 널리 확산되기 이전에는 CD와 LP와 같이 소리를 담을 수 물리적인 매체를 통해 음악을 듣는 시기도 오랜 기간 있었다. 이러한 현대의 음악 감상은 100여년전 에디슨이 소리를 녹음할 수 있는 장치인 축음기를 발명하면서 가능해 졌는데, 그 이전에는 어떻게 사람들이 음악을 감상했을까?

회화의 경우 화가가 그린 작품은 감상자에게 직접 시각적으로 전달되지만, 음악의 경우 작곡가의 음악 작품은 소리로 남기는 것이 아니라 악보의 형태로 기록하기 때문에 감상자에게 음악이 직접 전달되지 않는다. 음악이 감상자에게 전달되기 위해서는 악기로 악보 상의 음을 연주하여 음악을 소리로 전달하는 "연주자"가 필요하다. 따라서, 개인이 음악을 감상하기 위해서 연주자를 데리고 (그리고, 가급적이면 소리가 좋은 공간에서) 원하는 음악을 연주하도록 해야하는데, 이는 당시 사회, 경제적으로 상위 계층만 할 수 있는 매우 사치스러운 행위라 할 수 있다. 이러한 의미에서 에디슨의 축음기의 발명은 음악 감상을 상위 일부 계층이라 아니라 누구나 쉽게 누릴 수 있도록 하는 "음악 감상의 민주화 또는 보편화"의 시작으로 볼 수도 있을 것이다. 하지만, 한 편으로는 축음기가 연주자의 역할을 대신할 수 있기 때문에, 최근 인공 지능 기술로 사람의 일자리가 줄어드는 우려가 커지는 것처럼, 축음기 등의 녹음 재생 장치가 연주자의 직업을 빼앗아 가는 것에 대한 반발이 있기도 했다.

음악 연주 머신

기술을 통해 연주자를 대신하여 음악을 연주하려는 시도는 에디슨의 축음기 훨씬 이전부터 있었다. 자크 드 보캉송(Jacques de Vaucanson, 1709-1782)은 18세기에 다양한 오토마타(Automata)를 발명한 것으로 잘 알려진 인물인데, 오토마타는 컴퓨터 공학 분야의 이론을 일컫는 단어이기도 하지만, 여기서는 사람을 행동을 따라하는 자동 기계 장치를 가리킨다. 보캉송이 만든 최초의 오토마타는 <피리 부는 소년 (The Flute Player)>(1737) 이었는데, 사람 연주자처럼 자동으로 피리를 연주하도록 동작하였다. 보캉송이 만든 <피리 부는 소년>은 프랑스 대혁명 때 소실되어 그 원형은 사라졌지만, 이후 만들어진 유사 오토마타의 영상[1]을 보면 그 정교함에 깜짝 놀라게 되는데, 악보는 원통형 금속 위에 돌기 모양으로 음표의 시작과 길이가 표시되어 있고 (이는 에디슨 축음기의 원통형 녹음 장치와 유사하다), 각 음표에 대하여 기계 장치가 동작하여 그 음에 해당하는 피리의 구멍에 손가락이 위치하고, 공기 주머니로부터 입을 통해 공기를 불어 넣어 정확한 멜로디를 연주한다. 물론, 이러한 오토마타는 실제 연주자를 대신하여 음악을 연주하기 보다는 사람들의 호기심을 자아내는 작품에 가까운 것이었지만, 인간과 유사하게 동작하는 기계 장치를 만들고자하는 욕망이 반영된 로봇의 조상격이기도 하고, 악보와 연주가 기계 장치를 통해 표현되는 것은 향후 음악 기술의 발전 형태를 보여준 것이라고 할 수 있다. 비슷한 음악 연주 머신 중에는 보다 아담한 크기로 태엽 장치를 통해 오토마타에서와 비슷한 금속 돌기 형태의 악보로부터 금속 막대를 울려서 연주하는 오르골(Music box) 및 바이올린, 오르간 등 여러 악기를 기계 장치를 통해 동시에 연주하는 오케스트리온(Orchestrion)과 같은 형태도 있다.

여러 가지 자동 연주 머신 중에서 가장 널리 퍼진 것은 플레이어 피아노(Player Piano) 이다. 플레이어 피아노는 종이로 된 피아노 롤(Piano Roll)에 표시된 각 노트에 타건 시점, 길이에 따라 건반을 타건하는 장치가 부착된 실제 피아노 악기인데, 그 중에서 가장 중요한 부분은 피아노 롤이다. 피아노 롤은 오토마타나 오르골에서의 원통형 악보와 비슷하나, 금속 돌기 대신 종이에 구멍을 뚫어서 음악 정보를 표시 한다. 하지만, 악보를 있는 그대로 옮긴 것이 아니라 실제 연주자가각 노트에 대해서 연주하는 시점을 표시하기 때문에 감정을 표현에 따른 템포 변화가 반영되어 있고, 위, 아래 건반 범위에 대하여 전체적인 연주 세기도 조절할 수 있어서, 실제 피아노를 연주하는 것과 매우 비슷하게 음악을 재현할 수 있었다. 또한, 종이 롤 형태로 쉽게 교체가 가능해서 다양한 곡을 자동 연주 피아노로 연주할 수 있었다. 플레이어 피아노는 많은 피아노 회사에서 제품으로 상업화 되어서, 클럽이나 가정에 많이 보급되었고, 스피커를 통해 감상하는 음악과는

남주한 카이스트 문화기술대학원 교수 | NAM Juhan Professor of KAIST Graduate School of Culture and Technology

다른 청취 경험을 제공해 주었다. 피아노 롤은 1980년이후 컴퓨터 음악에서 악기 간의 연주 정보를 주고 받는 표준 프로토콜인 미디(Musical Instrument Digital Interface: MIDI)와 밀접한 관계를 가지고 있는데, 일반적으로 미디로 음악을 만든다고 하면 ("시퀀싱"한다고도 표현한다), 음악 편집 소프트웨어에서 각 음표를 막대기 형태로 표시하면서 작곡을 하는데, 그 시각적 형태가 정확히 피아노 롤의 형태로 나타나게 된다. 즉, 플레이어 피아노에서 종이로 표시된 연주 정보를 디지털로 표현하여 전자 악기를 통해 연주하는 것이다.

플레이어 피아노는 20세기 초에 등장한 이후 다양한 기술을 통해 많은 발전을 이루었는데, 현재의 플레이어 피아노는 각 건반에 부착된 센서를 통해 실시간으로 저장하고 바로 자동 연주로 재현할 수 있으며, 모든 연주는 미디 형태의 컴퓨터 파일로 저장된다. 그리고, 모터 제어가 매우 정교하여 각 건반 별 세기와 연주 타이밍 매우 정교하고, 3개의 페달도 연속적인 값으로 저장하고 자동 제어를 할 수 있다. 또한, 인터넷으로부터 많은 연주 데이터를 다운 받아서 유명 피아니스트의 연주를 바로 앞에서 재현할 수도 있다. 이와 관련해서 가장 흥미로운 사건 중 하나는 자동 연주 피아노와 유명 바이올리니스트인 조슈아 벨(Joshua Bell, 1967-)이 그리그(Edvard Grieg, 1843-1907)의 바이올린 소나타를 함께 연주한 장면[2]이었는데, 자동 연주 피아노의 연주 데이터는 유명 작곡가이지 피아니스트이기도 한 라흐마니노프(Sergei Rachmaninoff, 1873-1943) 의 레코딩으로부터 직접 연주를 채보하여 사용했다고 한다. 다시 말해, 이미 작고한 라흐마니노프가 환생하여 자동 연주 피아노를 통해 당대 최고의 바이올린 연주자와 함께 연주하는 장면을 꾸민 것이다.

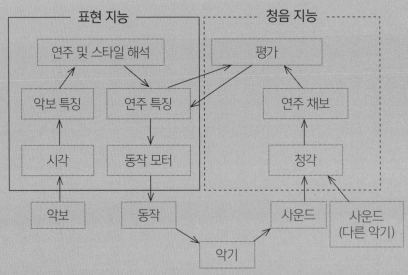

그림 1 연주 지능 개요

연주 지능

컴퓨터 기술의 발전으로 음악 연주 머신이 매우 발전하였고, 주어진 연주 정보를 정확하게 저장하고 재현할 수가 있다. 하지만, 이는 어디까지나 기계장치로서의 의미를 가질 뿐 인간 연주자처럼 본인 만의 방식으로 악보를 해석하여 연주의 템포와 세기를 조절하고 감정을 표현하거나 할 수 있는 것은 아니다. 지금까지의 자동 연주 피아노를 진정 인간 연주자처럼 음악을 연주할 수 있는 연주 머신의 하드웨어라고 한다면, 소프트웨어에 해당되는 음악 연주 지능은 어떻게 설명할 수 있을까? 이는 실제 인간 연주자가 악기를 연주할 때 어떤 프로세스를 거치면서 악기를 연주하는지 하나씩 살펴보면서 풀어나갈 수 있는데, 그림 1에서 전체적인 개요를 표시하고 있다.

연주 지능은 크게 표현 지능(Expression Intelligence)과 청음 지능(Hearing Intelligence) 두 부분으로 나눌 수 있는데, 표현 지능은 일반적으로 우리가 생각하는 연주자의 모습을 떠올리면 쉽게 이해할 수 있다. 연주자는 우선 눈으로 악보 (score)를 보고 머리 속에서 시각 정보를 시계열 음표 정보로 변환하고-Neural Score, 템포(tempo), 세기(dynamics), 프레이즈(phrase) 등 악보에 있는 다양한 악상 기호에 대한 자신만의 해석을 통해 실제 연주하고자 하는 시점과 세기를 계산하며-Neural Performance, 몸의 근육을 이용해-Motor, 손가락-건반 조절기능 과 발-페달 조절기능을 움직여 악기에 물리적인 힘을 가한다. 이를 통해 악기에서 소리가 발생하면 일단 연주는 시작된다. 소리가 연주 공간에서 울려 퍼지면, 그 다음부터는 청음 지능이라는 다른 경로를 통해 진행되는데, 여기서는 귀를 통해 소리를 듣고 음표 정보(Neural Transcription)를 파악하여 악보를 통해 머리 속으로 의도한 연주와 실제 연주의 차이점을 비교하고 평가(Evaluation)하는 프로세스가 이루어진다. 이러한 평가는 단순히 악보상의 음을 정확하게 연주하였는지 파악하는 부분도 있지만, 의도된 감정이 제대로 표현되었는지 또는 자신만의 스타일이 반영되었는지 등 보다 미묘한 차이까지 포함한다. 또한, 청음 지능은 다른 악기와 함께 합주를 하는 경우, 연주자 자신의 연주뿐만 아니라 다른 악기의 소리를 듣고 템포를 조절하거나 균형을 맞추는 또 포함하고 있다.

연주자는 원곡의 감정을 실어 나르는 역할을 하기 때문에 악기를 통한 표현 지능이 두드러지게 중요한 것으로 생각할 수 있지만, 청음 지능을 통해 자신의 소리와 다른 연주자의 소리를 듣고 이를 바탕으로 스스로 평가를 해야 제대로 된 연주를 할 수 있다. 그리고, 이러한 평가를 통해 오랜 기간 수 많은 연습을 하면서 연주자는 발전하고 본인만의 스타일을 구축하게 된다. 따라서, 표현 지능과 청음 지능은 둘 다 어느 하나가 더 중요하다고 할 수 없으며, 음악 지능을 굴러가게 하는 두 개의 바퀴에 각각 해당한다고 볼

남주한 카이스트 문화기술대학원 교수 | NAM Juhan Professor of KAIST Graduate School of Culture and Technology

수 있다.

컴퓨터 기반의 연주 지능

앞에서 설명한 연주 지능을 컴퓨터 알고리즘으로 구현할 수 있을까? 특히, 인공 지능 알고리즘을 통해서 사람처럼 악보를 보고 표현력 있게 연주하고, 소리를 듣고 연주 정보를 분석할 수 있을까? 이러한 호기심은 1970-80년대 이후 컴퓨터 기반의 음악 연구가 활발히 진행되기 시작하면서 연구자들에게도 매력적인 주제로 다가왔고, 그 동안 새로운 알고리즘의 소개, 음악 데이터의 축적, 그리고 컴퓨터 계산 속도의 향상으로 많은 발전이 있어 왔다.

먼저, 청음 지능의 경우 자동 음악 채보(Automatic Music Transcription)이라는 제목으로 주로 연구되어 왔는데, 클라리넷이나 트럼펫 같은 단선율 악기들(monophonic instruments) 은 단일 음정을 가지기 때문에 쉽게 채보 할 수 있지만, 피아노와 같은 다성 악기들(polyphonic instruments) 은 두 음정이 다양한 방식으로 겹치는 화성적인 관계로 인해서 각각의 음정을 분리하여 채보하기가 매우 어렵다. 이를 위해 다양한 방식의 알고리즘이 도입되었는데, 과거에는 피아노 소리의 주파수 성분을 분석하고 화성적인 관계를 고려한 다양한 규칙을 직접 찾아서 채보하는 방식(rule-based)이 중심이었다면, 최근 연구는 오디오 레코딩과 채보 데이터를 기계 학습(machine learning) 모델에 지도 학습 (supervised learning)을 시켜 예측하는 방식으로 진행되고 있다. 최근 인공 지능의 핵심 알고리즘인 딥 러닝(deep learning) 을 이용하여 자동 채보의 정확도가 더욱 높아졌다.[3] 특히, 구글 마젠타(Magenta) 프로젝트 결과물 중 하나인 "Onset and Frames" 알고리즘의 데모를[4] 보면 임의의 피아노 음악에 대해서도 정확히 채보하여 그 결과를 다른 피아노에서 재현시 매우 유사한 결과를 볼 수 있다. 최근에는, 각각 음에 대한 셈여림도 정확히 추출하는 연구도 진행되고 있다.[5] 이러한 연주 정보를 채보 결과는 다양한 응용 분야가 있는데, 동일한 곡에 대해서 연주자별로 템포나 셈여림 등 연주 표현을 어떻게 다르게 표현하는지 연주자별 특징을 분석하거나, 실 시간으로 채보 시스템을 구현한다면, 악보 추적(score following) 등을 통해 연주시 자동으로 악보를 넘기거나 (automatic page turner) 음악 교육에 활용할 수 있다. 최근에는 게임 하듯이 곡을 연습하고 시각적인 피드백을 제공하여, 악기 연습을 보다 쉽게 하도록 도와주는 음악 교육 스마트폰 앱 들도 나와 있다.[6]

표현 지능의 경우는 주로 표현적 연주 생성(Expressive Performance Generation)

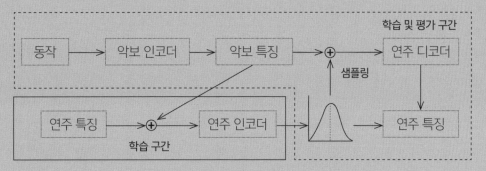

그림 2 VirtuosoNet 개요

이라는 제목으로 연구 되어 왔는데, 주어진 악보(주로 MusicXML 등의 실제 악보와 동일한 정보를 가진 데이터)에 대하여 템포, 셈여림, 음표의 길이, 페달 등의 피아니스트가 연주상 조절할 수 있는 음악적 파라미터를 출력으로 예측하는 방식으로 주어진다. 표현적 연주 모델링의 경우 자동 채보에 비해서는 상대적으로 많은 연구가 이루어지지는 않았는데, 대표적인 초기 연구로는 스웨덴 왕립 공과 대학 (KTH Royal Institute of Technology)에서 이루어진 KTH-Rule System이 잘 알려져 있는데, 이는 표현하고자 하는 각각의 감정 (예: 행복, 슬픔, 화남, 평온) 에 대하여, 템포, 셈여림, 음표 길이 등을 직접 규칙으로 만들어서 연주 표현을 조절하는 방식이다.[7] 자동 음악 채보와 마찬가지로 그 이후에 제시된 방식은 주로 기계 학습 기반으로 악보 데이터 연주 데이터 간의 상관 관계를 모델을 통해서 학습하는 것을 바탕으로 하고 있다. 대표적인 초기 기계 학습 모델 방식에는 YQX가 있으며, 이는 악보 상 각 음표에 대하여, 주변 음표와의 관계를 고려한 특징을 입력으로 삼고, 템포, 셈여림, 노트 길이를 연주 파라미터 출력으로 삼아서 베이시안 (Bayesian) 모델을 이용해 학습한 후, 새로운 악보에 대해서 연주 파라미터를 예측하여 연주를 생성한다.[8] YQX모델은 렌디션 컴페티션(Rendition Contest(RenCon))라는 컴퓨터 기반 연주 모델간의 성능을 비교하는 행사에서 1위에 입상하기도 했다.[9] 최근에는 자동 음악 채보 알고리즘과 마찬가지로 딥 러닝의 기본 모델인 뉴럴 네트워크 (Neural Networks) 을 이용한 방식으로 전환되고 있다. 특히, 시계열 데이터에 특화된 리커런트 뉴트럴 네트워크(Recurrent Neural Network)를 이용하여 시간의 함수로 변화하는 연주 파라미터의 특성을 효과적으로 학습하고 있다.

남주한 카이스트 문화기술대학원 교수 | NAM Juhan Professor of KAIST Graduate School of Culture and Technology

VirtuosoNet
: 카이스트 인공 지능 피아니스트

카이스트(KAIST) 음악 오디오 연구실(Music and Audio Computing Lab)[10]에서는 올해 딥 뉴럴 네트워크(Deep Neural Network)를 바탕으로 표현적인 피아노 연주를 생성하는 VirtuosoNet[11]이라는 피아노 연주 생성 모델을 발표하였다.[12] VirtuosoNet은 여러가지 모듈로 구성이 되어 있는데, Variational Auto Encoder로 불리는 표현 알고리즘으로 먼저 템포, 셈여림, 노트 길이, 페달 등 연구 파라미터를 확률적인 형태로 압축하여 변환하고-Performance Encoder, 변환된 악보 데이터를- 입력 조건으로 하여-Encoded Score, 입력 연주 파라미터를 다시 복원하는-Performance Decoder 방식으로 구성된다. 이러한 모델의 장점은 연주 파라미터를 확률적으로 표현하여 동일 악보에서 대해서 다양한 연주가 가능한 연주의 특성을 모델링할 수 있다는 것이다. 즉, 피아노 연주의 경우 연주자의 스타일이나 의도한 감정에 따라 같은 곡이 다르게 연주할 수 있는데, 이러한 다른 연주 스타일을 베리에이셔널 오토 인코더(Variational Auto Encoder)를 통해서 표현할 수 있다. 실제 인간 피아니스트와의 블라인드 테스트를 했을 때, 연주의 자연스러움, 표현력 면에서 아직 부자연스러운 부분이 있지만, 컴퓨터 기반 모델이 효과적으로 할 수 있는 장점도 있다. 예를 들어, 같은 곡에 대해서 어떤 연주곡의 스타일을 파라미터로 수집하고 이를 다른 연주곡으로 이식(transfer) 하는 것도 가능하다. 하지만, VirtuosoNet는 아직 많은 개선 점을 가지고 있다. 연주 지능 중에서 오직 표현 지능 부분만 구현했기 때문에, 연주한 소리의 결과를 직접 듣고 평가하지 않는다. 따라서, 다른 피아노를 연주하여 건반 감도가 변화하거나 잔향이 많은 공간에서 연주시 변화하는 소리의 크기와 음색의 변화에 따라 적응하여 연주를 변화시킬 수 없다. 향후 VirtuosoNet에 이러한 청음 지능을 추가하여, 다양한 환경 변화에서도 적응하여 연주할 수 있도록 발전시킬 계획이다.

<Deep Space Music>에서 VirtuosoNet

미디어 아티스트 그룹인 노랩(NOHlab)의 <Deep Space Music>은 2012년 아르스 일렉트로니카(Ars Electronica)에서 발표된 오디오 비주얼 공연 작품이다. <Deep Space Music>에서는 인간 연주자가 연주하는 소리를 마이크를 통해 받아서 주파수별로 에너지를 분석을 하고, 여기서 추출한 다양한 파라미터를 이용하여 몰입형의 영상을 변화시

킨다. 올해 6월 광주 아시아 문화 전당에서 열린 국제전자예술심포지엄(International Symposium on Electronic Art)에 노랩의 <Deep Space Music>이 초청작으로 공연되었고, 그때 필자는 대전시립미술관 관장님과 학예사와 함께 노랩을 만나 카이스트 VirtuosoNet 연주 모델과 자동 연주 피아노를 이용하여 인간 피아니스트를 대신해 전시 형태의 <Deep Space Music>에 대한 논의를 하였다. 공연을 전시 형태로 바꾸고 3개월이란 긴 시간 동안 진행되기 새로운 시도였기 때문에 여러가지 우려가 있었지만, 그 이후 이스탄불, 샌프란시스코, 뉴욕, 대전 네 곳에서 각각 접속하여 화상 통화로 논의하며 프로젝트를 진행하였다. 그 중 첫번째 문제는 기존 <Deep Space Music>에서 사용되었고 곡에 대한 선곡을 하는 일이었는데, 기존에 사용되었던 곡 중 일부는 VirtuosoNet으로 연주가 불가능한 곡이었다. 예를 들어, 리게티(György Ligeti, 1923-2006)의 <Continuum>는 하프시코드를 위한 곡이고, 펠드만(Victor Feldman, 1934-1987)의 <Last pieces>는 자유도가 너무 큰 곡이고, 케이지(John Cage)의 <Prepared Piano>는 피아노 현에 여러가지 물체를 부착하여 음색을 변화시켜 연주하는 작품이었다. 결국, VirtuosoNet으로 연주가 가능할 것으로 생각되는, 프로코피예프(Sergei Prokofiev, 1891-1953)의 <Piano Sonata No. 7>, 쇼스타코비치(Dmitrii Shostakovish, 1906-1975)의 <Opus 87>, 글라스(Philip Glass, 1953-)의 <Etude No. 6>, 메시앙(Olivier Messiaen)의 <Prelude for Piano> 네 곡을 선곡하여, 20분 이내로 작품이 반복되도록 구성하기로 하였다. VirtuosoNet은 고전파 및 낭만파 시대의 피아노 곡을 중심으로 학습되었기 때문에, 위와 같은 20세기 작곡가의 곡에 대해서 어떤 결과가 나올지 우려가 되었지만, 어느 정도 기대 수준으로 연주 결과가 나와서 VirtuosoNet이 어느 정도 일반화된 연주를 학습한 것으로 확인할 수 있었다.

맺으며

이번 <Deep Space Music> 작업을 통해서 인공지능 피아니스트로서의 VirtuosoNet의 가능성을 확인할 수 있었다. 사람 연주자 대신 피아노를 연주하기 때문에 어쩌면 사람 연주자가 가질 수 있었던 연주 기회를 빼앗아 간 것으로 생각할 수도 있으나, 4개 곡을 하루 종일 3개월간 반복적으로 연주하는 노동을 고려하면, 오히려 사람 대신 연주하는 것이 나을 것 같다는 생각도 든다. 하지만, 이것은 길게 봐서 그리 좋은 합리화는 아니다. 향후에는 인간 연주자와 인공지능 피아니스트 VirtuosoNet이 보다 조화롭게 협연하는 형태를 고려할 수 있을 것이다.

남주한 카이스트 문화기술대학원 교수 | NAM Juhan Professor of KAIST Graduate School of Culture and Technology

Music Performance Machine
: From Automata to AI Pianist

NAM Juhan Professor of KAIST Graduate School of Culture and Technology
Deep Space Music Collaborator

Music Listening,
Phonograph and Performer

Nowadays we can readily access to more than 40 millions of songs simply by clicking on smart phones through music streaming services. Before the internet becomes widespread, we used to listen to music mainly with physical media such as CD or LP. The modern music listening by media began after the invention of Phonograph by Thomas Edison more than 100 years ago. Before the phonograph, how did people access to music and listen to them?

In visual arts, paintings are directly delivered to people as visual media. On the other hand, in music, composed songs are written as music scores, which are symbolic notations, and so cannot be delivered to people unless "performers" transform the scores into sounds by playing the notes with musical instruments. Therefore, in order to listen to music in the pre-phonograph era, the listener had to bring performers in a room (possibly with a good acoustic condition) and let them play their favorite songs. This must be a very luxurious activity which is allowed only for high-class rich people. In this sense, Edison's phonograph can be regarded as a monumental invention that enabled all-class people to listen to music without performers. While phonograph democratized music listening, some performers in that time were against the machine as it deprived them of a chance to earn money. This reminds us of recent concerns about the advances of artificial intelligence that might reduce jobs in the future.

Music Performance Machine

There have been attempts to perform music by machinery even before the phonograph. Jacques de Vaucanson is well known for the invention of various automata, which are kinetic machines that automatically operate to mimic a certain behavior of humans or animals. His first invention was *Flute Player*(1737), a boy-looking machine that plays a flute. The original form was demolished during the French Revolution but a replica of *The Flute Player* shows that it is an astonishingly exquisite handwork[1] where the music score is represented as projections on a metal cylinder, which are similar to "grooves" in Edison's cylinders, and each note projection triggers a hand gesture on the holes of the flute and finally the air pocket in the bottom pushes air into the flute via mouth to play a tone. Such automata were a form of artwork that intrigued people rather than playing instruments instead of human performers. However, they can be regarded as an ancestor of robots that reflects a human desire to make human-like machinery and also an early form of music technology that influenced next generations. There are other forms of music performance machines in the early age. For example, music box is a small portable form that has the same metal-cylinder music score and plucks the tuned teeth of a steel comb. Orchestrion is a large machine that contains an ensemble of musical instruments such as violin and organ.

The most widespread music performance machine is probably player piano. It is a real acoustic piano built with automatic key striking motors controlled by a music score reader. The music score reader is composed of a piano roll and sensors. The piano roll is a paper roll where individual notes are marked as rectangular holes over time, being similar to projections on metal-cylinder. However, the piano roll contains tempo change by performers and even dynamic control for lower or upper ranges of the keyboard. This enabled more realistic reproduction of the original performance. Also, the paper roll was easily replaceable, which allowed for playing various songs with the piano.

1 https://www.youtube.com/watch?v=1TxrjpWGRXU&t=55s

남주한 카이스트 문화기술대학원 교수 | NAM Juhan Professor of KAIST Graduate School of Culture and Technology

Player piano was commercialized by many piano manufacturers and diverse types of models have been employed in home or music clubs, providing auditory experiences that are different from listening with loudspeakers. Piano roll is closely related to Musical Instrument Digital Interface (MIDI), which is a standard protocol to communicate between digital instruments with performance information in modern computer-based music composition and production. MIDI contains note messages with onset, duration, and velocity information, and control messages with pedal and other expression information. When MIDI note messages are displayed on computer monitor, they exactly look like a piano roll. That is, the analog format of performance information on the paper roll was transformed into a digital format in MIDI.

Since the advent in the early 20th century, player piano has technologically advanced. Current player pianos can capture human performance on the piano in real time, store it as a computer file, and replay it immediately. Key control is very precise in timing and has a large dynamic range in velocity. The three pedals can be also captured as a continuous curve and they can be automatically pressed or released. Furthermore, users can download piano performance data from famous pianists and play the performances as if the pianists were playing the piano in front of the listners. An interesting event related to this is that the renowned violinist Joshua Bell played *Grieg's Violin Sonata No. 3* with a player piano. The performance data for the player piano was actually transcribed from audio recordings of Sergei Rachmaninoff who was not only a composer but also a prominent pianist. In other words, it rendered the scene that the late Sergei Rachmaninoff was interplaying with the living Joshua Bell[2].

Performance Intelligence

Due to advance of computer technology, at least for piano, we can now record performance data precisely and reproduce the original with high fidelity. However, it is nothing but a playing device and cannot interpret the music

score on its own to expressively play it with tempo and dynamics change. If we assume the player piano is the hardware or body part of music performance machine that can play like human, what will be the software or brain part like? We call it performance intelligence and show how it processes score, motion and sound. Figure 1 shows the overview of performance intelligence. It is divided into two parts: expression intelligence and hearing intelligence. Expression intelligence can be understood easily from the behavior of instrument players. They first read the music score with their eyes and decode the symbols into a sequence of note information (Neural Score) and plan their own performance timing and velocity of notes by interpreting tempo, dynamics, phrase and other expression markings (Neural Performance). They then transform the planned performance into physical actions such as finger positing, striking and pedaling, using motor control on their body. This renders musical tones from musical instrument. Once the sound propagates in the room, the next steps happen in the path of hearing intelligence. In this part, performers first hear the musical sounds by ears and transcribe them into musical notes (Neural Transcription). They then evaluate the played performance by comparing it to the planned performance. This evaluation accounts for not only simple note mistakes but also subtle expressive elements such as intended emotions or their own styles. Another path is hearing sound from other performers in ensemble. By listening to other instrumental sounds, performers control tempo and make a balance in loudness.

The main role of performer is delivering the emotion that the song contain and thus people can think that expression intelligent is more important. However, good performance is possible by evaluating one's performance based on the feedback from hearing intelligence. Also, the accumulated experience of the expression and hearing practice forms a unique style of the performer. Thus, we cannot say one part is more important than another. They are two wheels that drive performance intelligence.

2　https://www.youtube.com/watch?v=eevzbV6Hkkk

남주한 카이스트 문화기술대학원 교수 | NAM Juhan Professor of KAIST Graduate School of Culture and Technology

Computer-based Performance Intelligence

Can we implement the aforementioned performance intelligence as computational algorithms? In particular, can we come up with artificial intelligence that can expressively perform music and transcribe musical sounds into score as human does? This curiosity has been an attractive topic to researchers as computer-based music research become active in the 1970s and 1980s. Along with new algorithms, more music data and faster computation speed, the research has been significantly developed so far.

Let's first see computer-based hearing intelligence. This topic has been handled as "Automatic Music Transcription". The purpose is extracting musical note information such as note onset, duration, velocity and other expressions from audio recordings. The difficulty of automatic music transcription depends on the type of musical instruments. For example, monophonic instruments such as clarinet or trumpet are easy to transcribe because it generates only single pitch at a time. On the other hand, polyphonic instruments such as piano or organ are much more challenging because simultaneously played notes overlap with each other and the distribution of the harmonic tones become highly complex to extract individual notes. Researchers have developed a wide variety of algorithms for polyphonic music. In early days, rule-based approaches that directly analyze harmonic structures in the audio spectrum domain was dominant. Nowadays, data-driven approaches that train machine learning algorithms with audio and score data based on supervised learning are more popular. Deep learning, which is the core technology of recent advance in artificial intelligence, has further improved the algorithm performance[3]. In particular, "Onset and Frames", an outcome of the *Google Magent* Project, shows good examples that the algorithm transcribes piano music into a piano-roll like performance representation[4]. A recent research attempts to extract note velocity as well from polyphonic piano recordings[5]. The results of automatic music transcription can be applicable to various musical contexts. For example, we can visualize how a piece of music score can be played in different styles by different pianists in terms of tempo and dynamics.

If the algorithm is implemented as a real-time system, they can be used for score following which tracks notes on score given performance. Recently, music education applications on smart phones use the automatic music transcription for providing visual feedback and evaluating users' performance in the gamification context[6].

Expression intelligence has been researched as "Expressive Performance Generation" or "Gxpressive Performance Modeling". The task is set up as taking music score such as MusicXML as input and predicting its expressive performance version as a MIDI format that contains changes of local tempo, note dynamics and duration, and pedals that pianists can control on piano. This research has been not extensively studied compared to automatic music transcription. A representative early work is the KTH-rule system, which controls the expressive performance parameters given different emotions (e.g., happy, sad, angry, and tender) by hand-designed rules[7]. The following studies are mainly based on data-driven approaches that model the relations between score data and performance parameter data using machine learning. An early prominent model is YQX, which takes a note and its relations with neighbor notes as input and predicts tempo, dynamics and note duration using a Bayesian model[8]. The YQX model won the first place in Rendition Contest (RenCon), which is a research competition of expressive piano performance systems[9]. More recent models are based on neural networks, as deep learning has become highly popular. In particular, recurrent neural network, a family of neural networks designed for modeling sequential data, has been effectively

3 "Automatic Music Transcription: An overview", Emmanouil Benetos, Simon Dixon, Zhiyao Duan, and Sebastian Ewert, *IEEE Signal Processing Magazine*, vol. 36, no.1, January 2019, pp. 20-30.
4 https://magenta.tensorflow.org/onsets-frames
5 "A Timbre-based Approach to Estimate Key Velocity from Polyphonic Piano Recordings", Dasaem Jeong, Taegyun Kwon, and Juhan Nam, *Proceedings of the 19th International Society for Music Information Retrieval Conference (ISMIR)*, 2018.
6 https://tonara.com, https://yousician.com
7 "Overview of the KTH rule system for musical performance", Anders Friberg, Roberto Bresin, and Johan Sundberg, *Advances in Cognitive Psychology*, vol. 2, no. 2-3, 2006, pp. 145-161.
8 "YQX plays Chopin", Gerhard Widmer, Sebastian Flossmann, and Maarten Grachten, *AI Magazine*, vol, 30, no. 3, 2009, p. 35.
9 "On Evaluating Systems for Generating Expressive Music Performance: the Rencon Experience", Haruhiro Katayose , Mitsuyo Hashida , Giovanni De Poli & Keiji Hirata, *Journal of New Music Research*, vol. 41, no. 4, 2012, pp. 299-310.

남주한 카이스트 문화기술대학원 교수 | NAM Juhan Professor of KAIST Graduate School of Culture and Technology

used for piano performance generation.

VirtuosoNet : KAIST AI Pianist

The KAIST research group[10] has been working on expressive performance modeling over the last two years. They presented a deep learning based piano performance model called *VirtuosoNet*[11] this year. *VirtuosoNet* is composed of several modules[12]. Specifically, it models the performance parameters using a variational auto encoder. It first compresses the performance parameters into low-dimensional latent vector (Performance Encoder) and then reconstructs the latent vector into the original input (Performance Decoder). This approach represents the performance as probabilistic parameters and thus we can model different styles of performances given the same score data. In other words, different performers can interpret a music piece on their own way and render the performance differently. The latent vector space contains the different styles of performance. When we conducted a blind test that compares it to human performance, *VirtuosoNet* still needs more improvements in term of naturality, expression and musicality. However, as a computer-based system, it has its own advantages. For example, a style extracted from a performance can be transferred to a music score such that the model generates performances from the transferred style. While *VirtuosoNet* is promising, the main weakness is that it does not have hearing intelligence and thus it simply generates mostly likely performance parameters given a music score. That is, it does not listen to its own performance as sound and cannot control itself even if acoustic conditions such as piano model or rooms change. In the future, we plan to integrate the hearing intelligence module into *VirtuosoNet* so that it can listen to its own sound and become more adaptive to the environment.

VirtuosoNet in Deep Space Music

Deep Space Music by NOHlab is an audiovisual artwork performed at the Ars Electronica Festival in 2012. The setup is composed of piano sounds and visualizations. The piano is originally played by a human performer and the visualization system takes the sound and analyze sub-band energies and maps them to the parameters of visual elements, rendering immersive panoramas. *Deep Space Music* was performed in Korea when NOHlab was invited to International Symposium on Electronic Art held at Asia Culture Center in Gwangju this year. After the performance, three artists from NOHlab, directors and curators from Daejeon Museum of Art, and the KAIST research group met together and discussed the possibility of transforming *Deep Space Music* into an exhibition format. We are concerned with the new format because the exhibition is three month long, which may cause unexpected results. Since then, we continued to remotely discuss from Istanbul, San Francisco, New York and Daejeon, and figured out that the exhibition will be possible. One of the practical issues was selecting songs from the previous set list. Some of them was not feasible for *VirtuosoNet* to generate performance data. For example, Ligeti's *Continuum* was composed for harpsicord. Feldman's *Last Pieces* has too much degree of freedom in terms of performance. Cage's *Prepared* piano requires to attach some physical objects into the piano strings so that it can generate completely different timbre. Eventually, we selected four piano pieces feasible to *VirtuosoNet*, including Prokofiev's Piano Sonata, Shostakovish's Opus 87, Glass' Etude No. 6, and Messiaen's Prelude for Piano. We planned the new format to play the four pieces within 20 minutes and repeat the set. Since *VirtuosoNet* was trained with piano music from Classical and Romantic

10 http://mac.kaist.ac.kr/
11 "VirtuosoNet: A Hierarchical RNN-based System for Modeling Expressive Piano Performance", Dasaem Jeong, Taegyun Kwon, Yoojin Kim, and Juhan Nam, *Proceedings of the 20th International Society for Music Information Retrieval Conference (ISMIR)*, 2019
12 "Graph Neural Network for Music Score Data and Modeling Expressive Piano Performance", Dasaem Jeong, Taegyun Kwon, Yoojin Kim, and Juhan Nam, *Proceedings of the 36th International Conference on Machine Learning (ICML)*, 2019

남주한 카이스트 문화기술대학원 교수 | NAM Juhan Professor of KAIST Graduate School of Culture and Technology

periods such as Beethoven and Chopin pieces, the KAIST research group was at first worried about the outcomes but, fortunately, it turned out that the rendered piano performances were as expected. This ensured that *VirtuosoNet* generalizes well for unseen piano pieces.

Conclusion

We were able to see the possibility of *VirtuosoNet* as an AI Pianist from the exhibition of *Deep Space Music*. Someone could think that this may deprived a human pianist of an opportunity to play piano in the artwork. Considering that the four pieces are repeatedly played all day long for three months, however, it must be very laborious for human pianists and so the position might be a better fit to the machine-based system. In the long term, this is not a great rationale. We need to think of different settings where human and the music performance machine interact with each other in a more harmonious way.

남주한 카이스트 문화기술대학원 교수 | NAM Juhan Professor of KAIST Graduate School of Culture and Technology

대전시립미술관의 현대미술전시를 경험하는 다양한 방법
움직이고, 보고, 느끼고

아네트 홀츠하이드 ZKM 큐레이터

> "우리는 결코 하나의 사물만을 보지 않는다.
> 우리는 언제나 사물과 우리의 관계를 본다"

존 버거는 유화와 광고이미지를 동일선상에 놓고 비교분석한 그 시대의 예리한 통찰자였다. 그는 대중시각문화를 그 자체로 충분히 연구가치가 있는 현상으로 보고 그것과 전통 미술과의 연계성을 따지며 『신화』(1957)의 저자 롤랑 바르트와 『스펙터클의 사회』(1967)의 저자 기 드보르 못지않게 비판적 대중문화담론의 형성에 기여했다. 1972년 BBC-TV 시리즈로 제작되고 같은 해 책으로 발표된 『Ways of Seeing』에서 버거는 1950년대 이후 팝아트의 예술적 화두이기도 했던 상품 이미지의 역사를 훑는다. 나아가 특정 계급의 소유물로서 특정 장소에서 특권적 관객에 의해 제한적으로만 향유되던 회화에서부터 대중매체로서 누구나 접근할 수 있고 무한복제가 가능하며 자유로운 이동 속에 끊임없이 맥락화(재매락화)되며 그 의미가 변하는 사진에 이르기까지 이미지가 지나온 궤적을 설득력 있게 그려냈다.

그가 인간의 지각 과정은 그냥 이루어지는 것이 아닌 선택적 행위이며 시각문화에 영향을 받는다고 역설한 때는 디지털 시대가 이제 막 시작되던 시기였다. 그가 말하길 "우리는 우리가 보는 것만을 보며"우리가 보는 것은 우리가 알고 있거나 그렇다고 믿고 있는 것에 영향을 받는다"는 것이다.

오늘날의 디지털 문화와 미디어 기술의 관점에서 보면, 이 말은 "우리는 게시판이나 신문, 스마트폰, 전시, TV 등 우리가 선택한 시각매체로 보는 것만을 보며, 우리가 보는 것은 우리가 본 이미지들의 영향을 받는다", 라는 확장된 의미로 풀이될 수 있다. 현재 우리가 매일 접하는 스틸 이미지나 동영상 이미지는 현대기술의 산물로, 이미지 제작은 썸네일에서 영화화면까지 다양한 송출 매체 중 어떤 프레임에 맞춰 이미지의 크기 등을 조정하느냐의 기술적인 문제가 되었다. 이런 이미지들이 손바닥만 한 모바일 제품의 화면

에서 건축물 같은 대형 화면으로 순식간에 옮겨질 수 있는 건 당연해 보인다. 이 이미지들의 매력은 그것이 공유, 전유(appropriation: 원래의 맥락에 맞게 사용하지 않고 다르게 사용하는 것), 재사용될 수 있다는 데 국한되지 않는다. 컴퓨터생성 이미지의 경우 자율적 변형이 가능하며 실제와 매우 흡사한 느낌을 만들 수 있고, 물리적 구조물 위에 매핑되어 시각을 비롯한 모든 감각 영역이 그 구조물로부터 생겨나게 할 수 있다.

대전시립미술관의 이번 전시 <어떻게 볼 것인가>에는 세계적인 젊은 작가들이 참여하여 동시대 디지털 기술들을 상징하는 작품들을 선보인다. 전시 공간에 놓인 작품들은 작가의 세계관이나 예술에 대한 세상의 피드백을 보여주는 것 이상의 의미를 지닌다. 무엇보다 이 작품들은 감상자의 시지각(visual perception)활동에 직접 관여하는 현재의 예술적 장치들이다. 나아가 거기에는 과거 미술이 가지고 있었던 소위 자율성(autonomy)을 위태롭게 만드는 요소들이 있다. 예술의 자율성이란 예술작품이 일상에서 경험할 수 없는 무언가를 제공한다는 의미인데 그 무언가가 감상자를 작품 앞, 즉, 순수한 지각(perception)의 공간에 붙잡아두며, 감상자는 거기에 서서 눈으로 그 무언가를 "더듬으며" 그 의미에 대해 생각하고, 기성세대의 미학 공식을 찬찬히 살펴보고 따지거나, 사회적, 정치적 측면에서 주관-객관의 관계를 반추하거나 한다는 것이다.

전통 회화의 원리에서, 이미지는 그림으로 표현된 독특한 내용과 그 앞에 선 감상자 사이에서 그 둘을 매개한다. 액자에 끼워진 그림 속 때론 허구적이며 때론 지시적(指示的)인 세상을 제대로 보기 위해선 감상자가 그림에서 어느 정도 거리를 두고 서 있어야 한다. 이 거리는 그림의 크기에 비례하는데, 이렇게 감상자의 위치를 지정해줌으로써 그림은 감상자를 물리적 거리의 장치에 순응시키며, 감상자는 그에 대한 보상으로 그림을 한 눈에 보는 즐거움을 얻게 된다. 이러한 그림들은 르네상스 시대에 발전한 원근법을 적용하여 그린 것으로, 원근법은 평면미술 뿐만 아니라 3차원 조형미술의 공간까지 장악하며 오랫동안 강력한 재현미술 체제를 유지해왔다. 이후 급속도로 발전하는 기술이 드러내주는 새로운 시점에 공감하는 예술가들은 이 체제에 맹렬하게 이의를 제기해왔는데, 그것은 다름 아닌 원근법, 즉 다양한 시점들을 지우는 단일한 시점에 대한 이의 제기다.

영화 카메라, 접사 렌즈, 현미경, 컴퓨터 처리 영상과 같은 기술적 시각매체는 예술적 시나리오 안에서 시각적으로 아주 가까이 있는 느낌과 개인의(나만의) 시선을 구현할 수 있는 방법들을 발전시켰다. 이러한 기술들과 예술이 개념적으로 결합된 설치미술은 물리적 공간과 가상공간이 활발하게 상호작용하는 접점을 만들어내며 관객의 참여를 유도한다. 비디오 아트, 컴퓨터 스크린 아트, 가상현실, 증강현실 같은 시각미디어 장르와 행위예술(보디아트), 공연예술(춤, 연극)의 요소를 결합한 몰입형 설치작품은 관객의 눈으로만 경험되는 것이 아니라 시각을 중심으로 하여 다감각적으로 체험된다.

아네트 홀츠하이드 ZKM 큐레이터 | Anett Holzheid Curator of ZKM

이번 전시가 소개하는 독창적인 설치작품들은 아무것도 정해져 있지 않은, 예측할 수 없는 시각과 공간을 제공하며 관객에게 도전한다. 모션 캡처와 슬릿 카메라 기술을 시적으로 구사하거나 (반성훈 <사회의 형성>, 루이-필립 롱도 <경계>), 거울 캐비닛, 만화경 등 매혹적인 광학 발명품들로 관객을 몰입시키는 특별한 공간을 만드는 작품들이 있는가하면 (레픽 아나돌 <무한의 방>, 로라 버클리 <신기루>), 빛과 그림자 현상의 특징들을 이용해 개념적, 서사적 반전을 만들어내는 작품들도 있다(캐롤리나 할라텍 <스캐너 룸>, 실파 굽타 <그림자3>).

이 작품들은 공통적으로 관객의 참여와 상호작용을 유도하는 뚜렷한 요소들을 가지고 있다. 열려 있는 예술작품의 이러한 측면은 1960년대와 70년대 제 2 아방가르드 시기에 나타난 개념들에서 특히 중시되었다. 프란츠 에르하트 발터(1938~)가 그의 선구적 퍼포먼스 <시각 채널 Sehkanal: Sight Channel>(1968)를 통해 보여준 '움직이는 조각으로서의 관객'이라는 개념이 그 대표적인 예다. 이 퍼포먼스는 1963년에 시작돼 1969년까지 이어진 그의 퍼포먼스 연작 <퍼스트 워크 세트 (1.Werksatz: First Work Set)> 의 하나로 관객들이 전시 공간에 주어진 패브릭을 이용해 독특한 응시의 공간을 만든 작품이다. 공간, 몸, 시간, 장소가 함께 이 같은 비일상적인 상황과 현장성의 촉매제 역할을 한다.

훌리오 르 파르크(1928~)는 움직이는 빛과 반사되는 빛, 그리고 그림자가 서로 어울려 섬세한 균형을 이루며 시시각각으로 변하는 모습을 만들어내는 작가로, 비(非)배타적 예술을 주장했다. 그룹 그라브(Group Recherche d'Art Visual (G.R.A.V.))의 멤버였던 그는 동료 멤버들과 함께 정적인 이미지를 거부하고 감상자가 작품 속으로 들어와 변화를 일으키는 작품을 지지하며, "배우도 관객도 없고, 이끄는 사람도 따라가는 사람도 없이, 단지 몇 가지 간단한 요소와 사람들과 약간의 시간이 주어진" '활성화 장소'라는 개념

프란츠 에르하트 발터, 산티아고 시에라, <퍼스트 워크 세트: 시각 채널>, 1968

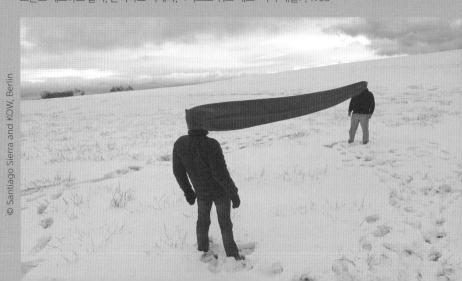

을 제안했다. 이 가상의 장소는 "....모든 방향으로 설치된 프로젝터와....프로젝터 빔을 차단하거나 분산시키고 혹은 증가시키는 역할을 할 마스크 한 세트"정도를 갖추고 있는 미술관이나 문화 공간이라면 어디에나 조성될 수 있다. 그라브 그룹 멤버들은 "[...] 그런 설정[공간, 빔 프로젝터, 마스크] 속에 있는 환경의 [...] 모습은 관객 각각의 능동적이고 거의 결정적 참여의 결과일 것이"라고 생각했다. 그 결과 "또 다른 차원의 소통이 이루어지는 것은 물론 모든 개개의 행동이 집단적 상황에 기여한다는 인식이 나타날 것이다. 이보다 전에 르 파르크는 예술이 수동적인 감상자를 적극적으로 참여하는 관객으로 (재)개념화하려면 인간의 시각 자체에 접근할 필요가 있다고 주장했다. "훈련된 눈, 신중한 눈, 지적인 눈, 미학적인 눈, 애호가의 눈에 의해 배타적으로 향유되는 작품은 더 이상 없다. 인간의 눈이 우리의 출발선이다." 현장성의 강렬한 미학적 경험에 대한 이 같은 믿음은 물리적 공간에 특수한 시각 조건을 마련하는 작품 제작으로 이어지는데 그 조건에 따라 공간은 부피, 차원, 비율, 물질, 구조, 색깔, 빛, 그림자 등의 현상학적 상호작용에 의해 다채롭게 경험된다.

1960년대 새로운 공간을 발견하고자 노력했던 예술가들 중 하나인 크리스티안 메이거트(1936~) 거울을 광학적 도구이자 시적인 도구로 활용했다. 1960년 그가 주장하길, "시작도 끝도 없고 한계도 없는 공간을 찾기 위해 노력하라. 거울 앞에서 거울을 들어 비추면 끝도 없이 펼쳐지는 무한대의 공간을 발견하게 될 것이다. 이 공간은 끝없는 가능성의 공간이고 새로운 형이상학적 공간이다"라고 했는데, 이 메시지는 레픽 아나돌의 데이터기반 설치작품 <무한의 방> 전체에 메아리치고 있는 듯하다. '무한의 방'이라는 개념 자체가, 1968년 카셀 도큐멘타 4를 통해 시각미술사를 통틀어 예술을 바위처럼 단단한 틀에서 가장 성공적으로 해방시킨 메이거트의 <거울 공간>을 함축하고 있다.

거울 속 공간은 비실제적 장소이지만 그 주위를 둘러싼 모든 실제적 공간과 연결되어 있다는 점에서 현실적이다. 미셸 푸코는 거울 속 공간을 유토피아("장소 없는 장소, 실제 장소가 없는 곳들")와 헤테로토피아("실제로 현실화된 유토피아적 장소들로 그 안에서 실제 배치들은 [...] 재현되는 동시에 이의 제기되며, 또 전도된다")를 경험할 수 있는 문화적 도구로 묘사한다.

거울 속 공간은 우리가 볼 수 있고 거기에 있다고 정확히 가리킬 수 있지만 끝내 닿을 수 없는 곳이다. 레픽 아나돌의 심연의 공간이자 환유적인 데이터 세계는 옵아트 특유의 시각적 트릭에 의해 물리적 공간과 가상의 공간이 하나로 연결된, 헤테로토피아와 유토피

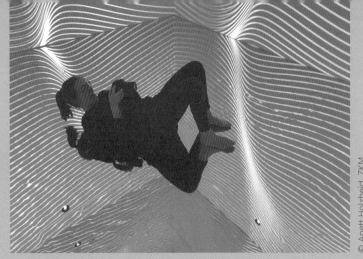

레픽 아나돌, 무한의 방 (2015), 설치장면: 네거티브 공간, 조각의 흔적, ZKM
카를스루에 미디어아트센터, 4/6 – 8/11/2019

© Anett Holzheid, ZKM

아 사이에 위치한 공간이다. 아나돌은 그리 크지 않은 정육면체 공간의 거울을 댄 매끄러운 표면에 정밀한 프로젝션 매핑을 이용하여 끝없어 보이는 무중력 공간의 광활한 시야를 표현한다. 이 작품은 영화적 꿈의 공간을 상기시키는데, 흑백의 온기 없는 선들과 점들, 곡선들이 끊임없이 빠르거나 느리게 흐르고 (실제는 차례로 깜빡이며), 흑백의 관계가 계속해서 바뀌며 공간이 팽창하거나 수축하는 느낌을 만든다. 이런 식으로 그녀는 그 공간을 한 눈에 조망할 수 있는 자리를 찾는 것 자체가 불가능하도록 한다. 360도로 펼쳐지는 이 낯선 시각 공간을 충분히 즐기기 위해선 그 안에서 움직이며 자세와 시점을 바꿔야한다. 누워도 보고 방 중앙에 앉아 보기도 하고 한쪽 구석에 똑바로 서 보는 식으로 위치를 바꿔가며 공간의 수직과 수평의 관계를 확인하는 것이다.

거울은 관객의 시선을 그대로 드리움으로써 관객이 서 있는 곳에서 관객 자신을 떼어내 그 위에 새기는 표면으로, 르네상스 시대로 거슬러 올라가는 이러한 새김[재현]의 문화에 대해 생각하게 하는 공간이며, 나아가 새로운 공간 관계와 새로운 재현방식들을 가능하게 하는 공간이다.

레픽 아나돌의 작품에 비해 로라 버클리의 설치 작품 <신기루>는 더 개인적인 차원에서 관객이 예술적으로 구획된 공간과 관계하게 한다. 아나돌의 광

© Anett Holzheid, ZKM

작품 '거울 공간'에서 자신의 모습을 찍고 있는
크리스티안 메이거트, 카셀 도큐멘타 4,1968

활한 공간과 반대로 버클리의 만화경 설치는 친밀하게 관객을 감싸는 공간이다. 육각형의 나무로 만든 튜브 속에 들어간 관객은 자신의 이미지가 만화경의 조각난 표면들을 따라 증식되어 작가의 개인적 삶이 투영된 시청각 데이터와 초창기 추상 영화 토막들처럼 보이는 이미지들과 뒤섞이는 걸 보게 된다. 버클리의 시각 공간은 화려한 색상의 크고 사이키델릭한 형상들과 실제 소리들을 녹음한 것을 결합하여 강렬한 신기루 같은 시각적 효과를 만들어낸다. 이 설치작품은 움직이는 색의 향연을 보여주는 만큼 정서적인 색조가 강한 공간이다. 이 공간을 체험하는 것은 기억을 보여주는 비밀스러운 방으로의 시각 여행이라 말해질 수 있으며, 삶의 단편적 이미지들이 대개 의식 저편에 감춰져 있는 무의식의 상징들로 재탄생하는 혼돈의 장소라 할 수 있다. 마찬가지로 이 공간을 채우는 이미지들은 꿈과 현실 사이를 맴도는 정신의 상태에 비유될 수 있다. 관객은 지나가버린 즐거운 날들을 붙잡고 싶은 욕망을 반영하듯 끊임없이 흘러나오는 이미지들을 반쯤 최면에 걸린 상태에서 보도록 만든 공간에 인도되는 것처럼 보인다.

이미지는 존재와 부재, 가시적인 것과 비가시적인 것, 바깥으로 향한 시선과 내부로 향한 시선, 내부와 외부 공간을 매개한다. 오랫동안 그림자라는 시각 현상은 사라진 것, 살아있지 않은 것, 세계의 어두운 면을 상징해왔다. 그러나 현상학의 관점에서 볼 때, 그림자는 존재의 지표다. 그림자는 거기에 사물과 광원이 있다는 증거다. 실파 굽타의 <그림자3>은 여러 문화권에서 (와장(Wajang): 인도네시아의 꼭두각시 그림자놀이) 다양한 예술 형식을 통해 (로테 라이니거의 실루엣 애니메이션 <아흐메드 왕자의 모험>(1926)부터 많은 논란을 불러온 카라 워커의 사회의 어두운 면을 보여주는 드라마, <목적을 위한 수단>(1995) 향유되었던 오랜 전통의 그림자놀이를 재해석한다.

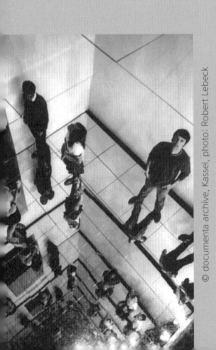

굽타 작품의 명료하고 시적인 스타일과 그녀가 매체를 다루는 방식, 음울하고도 매혹적인 주제 선택은 날리니 밀라니와 윌리엄 켄트리지의 그림자 작품과 분명 유사한 지점들이 있지만 근본적인 차이를 가진다. 전통적으로 빛과 그림자에 대한 서사는 개인보다 특정 유형의 인물이나 전형적인 인물들을 대변하는 형상을 이용한다. 이런 식으로 다소 식상한 이야기가 전개되고, 그것을 보며 현실에서 일어나고 있는 진짜 이야기를 상상하는 건 관객들의 몫으로 남긴다. 어떤 것에 관한 이야기냐에 상관없이 전통 그림자 연극이나 영화의 관객들은 무대나 화면의 일부가 아니며 거기에서 안전하게 거리를 두고 좌석에 앉아 그 이야기를 지켜본다. 실파 굽타의 설치작품 <그림자3>은 매혹적인 미장센으로 바로 이 수동적인 관람 방식을 깬다. '그림자1'과 '그림자2'의 경쾌하고 가벼운 분위기에 익숙한 관객들은 이번 작품이 보여주는 강렬한 어둠에 오히려 놀랄지도 모르겠다. 이 설치작품에 절반쯤 들어오자마자 관객은 자신의 그림자가 그 앞에 펼쳐진 텅 빈 하얀 영사막에 드리워지는 걸 보게 되며 그렇게 5분 동안 그 영사막에 꼼짝없이 붙잡혀 있게 된다. 움직임 감지 기술로 추적되는 관객의 움직임을 따라 가상의 그림자들이 영사막에 나타난다. 화면 맨 위에서 나타나는 첫 그림자-형상은 가는 선으로 관객의 그림자 위로 빠르게 내려간다. 이 선이 관객의 그림자에 닿는 순간 관객의 그림자-형상은 순식간에 마치 머리 위에 연결된 끈으로 조작되는 꼭두각시 그림자 인형처럼 변하고, 그 즉시, 그 선을 타고 죽은 사람 몸의 일부나 버려진 컴퓨터 부품 같은 우울한 그림자-형상들이 내려와 관객의 그림자-형상 위를 덮는다. 그렇게 시간이 지날수록 처음의 아무것도 없던 백색의 화면은 관객의 그림자-형상이나 바닥에 부딪쳐 쌓이는 가상의 형상들로 빼곡하게 채워지며 막바지에 이르면 작가의 목소리가 흘러나와 그 혼돈의 현장을 마무리한다.

이러한 대략적인 시나리오 안에서 관객들은 디스토피아로 휩쓸리고 있는 자기 그림자-형상들을 바라보는 역할을 하는데, 엄밀히 말해 관객들 자신이 그들이 집단적으로 꾸는 악몽을 그려내고 있다고 할 수 있다. 이처럼 이 작품에서 응시의 공간은 그림자를 움직이는 행위의 공간이 되며, 또한 관객이 경험으로부터 결론을 끌어낸다는 의미에서 행위와 주체성이 필요한 공간이 된다. 굽타가 그녀의 무대를 만드는 방식은 자크 랑시에르의 '해방된 관객'이라는 개념과 동일선상에 있는 듯하다. "해방된 관객이란 능동적 해석자의 역할을 하며 자기만의 해석법으로 주어진 이야기를 자기만의 이야기로 만드는 관객이다." 랑시에르는 화자이자 번역가인 해방된 관객의 공동체를, 그들 모두가 적극적으로 지식 창출에 몰두하는 공동체, 그렇게 창출된 지식에 의해 해방된 공동체, 주관적인 견해들이 모두 받아들여지는 공동체로 상상했다.

대전시립미술관의 세심하게 설계된 예술 공간은 신뢰를 쌓고 서로 다른 견해들을 나눌 수 있는 공간이다. 이미지에 현혹되고 압도되는 대신, 이 전시에서의 보는 행위는 몸을 움직여 구현되는 행동이 되며 이것은 현재를 바라보는 역동적인 시각을 만든다. 즉, "눈으로만 보는 사람은 볼 수 없는" 전시다. 진 영블러드는 관습에 저항하는 자율적 관찰자를 "비표준적 관찰자"라 명명했다. 궁극적으로, 이러한 급진적 시각은 표준적 관찰의 고정된 시각으로만 보는 것에 대한 해결책이 될 수 있다. 특히 루이-필립 롱도의 <경계>와 반성훈의 <물질의 단위>, <사회의 형성>이 보여주는 시각이 그에 해당하는데 이 작품들은 예술이 비표준적 관찰을 위한 다양한 방식을 제공하고 있음을 매우 인상적으로 증명하고 있다. 이들 작품의 독특한 작동방식은 관객이 관습적인 역할에서 벗어나 행위자로서 그것의 물리적 예술-공간의 일부가 되게 한다. 이러한 행위자-관객의 움직임에서 시각 데이터가 생성되어 기이한 초상이미지를 표현한다. 루이-필립 롱도의 <경계>에서는 움직이는 관객의 이미지가 슬릿 카메라에 포착돼 경계의 형상으로 변형되는데 재밌는 만화 캐릭터나 캐리커처처럼 그려지기도 하고, 아름다운 그래픽 캐릭터나, 붓으로 그려진 것 같은 추상적인 선들처럼 표현되기도 한다. 반성훈의 설치작품 <물질의 단위>에서 관객은 자신이 가상의 조각품이 되어 가장 작은 단위의 물질들로 분해되고 있는 과정을 지켜보며, 계속해서 변화하는 자신과 공간과의 관계를 관찰할 수 있다. 두 작품 다 관객으로 하여금 능동적이고 즐겁게 몸을 움직이며 그러한 자신의 모습을 바라보게 한다. 이 작품들은 적극적으로 즐기는 관객과 그러한 관객의 움직임이 예상치 못한 놀라운 변화를 시시각각 가져다주는 걸 바라보는 관객 모두에게 즐거움을 준다. 또한 이 작품들은 설치미술이 예술을 컴퓨터 게임과는 달리 어느 정도의 자유가 보장된 게임으로 상정하고 있다는 사실과, 그 안에서는 예술적으로 구현된 시각 매체와 상호작용하는 관객의 몸이 이미지 생성의 도구가 되며, 따라서 특별한 오브제로서의 예술작품이나 신뢰할 수 있는 역사적 기억이나 증언으로서의 이미지는 사라지고, 어떤 환경으로서 존재하는 항구적인 기술 시스템과 일시적이고, 임의적이며, 재생산 대신 무한한 방식으로 다룰 수 있는 이미지가 그 자리를 대체하고 있다는 사실을 상기시킨다.

이번 전시는 여러 방향으로 움직이는 시선들을 보여주며 현대미술전시가 언제나 기성세대에 저항하는 혁명의 시작이지 않아도 우리가 함께 사는 세상에 대한 더 큰 그림을 그릴 수 있는 많은 값진 시선들을 드러내준다는 걸, 그리고 그것은 해방된 관객들에 의해 발견될 훨씬 더 많은 잠재적 관계들을 지니고 있다는 사실을 시각적으로 증명하고 있다. 바로 이것이 이 전시에서 느낄 수 있는 또 하나의 중요한 시선이다.

아네트 홀츠하이드 ZKM 큐레이터 | Anett Holzheid Curator of ZKM

Ways of Experiencing Contemporary Installation Art
Moving, Looking and Sensing at Daejeon Museum of Art

Anett Holzheid Curator of ZKM(Center for Art and Media)

> "We never look at just one thing;
> we are always looking at the relation between things
> and ourselves."[1]

John Berger was a keen observer of his time, when he juxtaposed and compared the medium of oil-painting with the medium of advertisement photography. By bridging the gap between classical art observation and popular visual culture as a phenomenon worthy enough to become an object of close-inspection, he contributed and impacted the critical discourse on mass culture similar to Roland Barthes (*Mythologies*, 1957) and Guy Debord (*Society of the Spectacle*, 1967). In his lucid account *Ways of Seeing*(1972) which Berger presented both in the visual format of a BBC-TV series and as a book, he not only laid out the history of the image as a commodity – what had become the subject matter of artistic practice since the 1950s within pop-art. Moreover, Berger convincingly demonstrated the trajectory from a unique and single painting with its confines to a particular place, a particular ownership, and an exclusive circle of spectatorship to its opposite: to photography, which as a mass medium, leads to migration and multiplication of images, advocating anyone's access to countless copies and thus to an open, continuous (re-) contextualization and to dynamic shifts in meaning.

It was in the early dawn of digital media, when Berger emphasized that human visual perception is a non-automatic deliberate act of choice ("we only see what we look at")[2] and an activity which is influenced by cultural visions:

"The way we see things is affected by what we know or what we believe."[3]

From today's viewpoint of digital culture and media technology, this statement can be expanded in a specific way: what we perceive and value is much affected by the images we have been looking at and is influenced by the visual tools we choose: billboard, journal, smartphone, exhibition, TV. In daily practice still or moving images have become a matter of technical format, of scaling sizes from thumbnail to cinemascope. It seems natural that sometimes they also can "go viral" as they migrate from screens of pocket technology to architecture. We picture their appealing qualities not only as we handle them in routines of sharing, appropriation and re-use. Computer-generated images appear capable of autonomous transformation and of generating a lifelike impression. Mapped onto a physical construction, they can create an all embracing visual and sensory sphere.

The generation of young internationally renowned artists whose work is presented in the exhibition *Ways of Seeing* at Daejeon Museum of Art stand for the digital contemporaneity. The ensemble of works in the exhibition space inform us not only about the artists' outlook onto the world or the feedback of the world onto art but about current artistic strategies to address the visitor's visual perception. Furthermore, there is something at stake that can be called the autonomy of the art work. Autonomy means that the work of art offers something that is not accounted for in the mundane of everyday experience and puts the observer in a genuine experimental space for perception, seeing and meaning making, for critiquing and probing established aesthetic formula and reflecting on socio-political subject-object-relations by way of "touching" something through eye-sight.

According to the principles of traditional painting, the image mediates between the spectator's physical presence and the unique pictorial content. The proper way of looking upon a world – sometimes fictitious, sometimes

아네트 홀츠하이드 ZKM 큐레이터 | Anett Holzheid Curator of ZKM

1 John Berger, *Ways of Seeing* (London: Penguin, 1972) p. 9.
2 Ibid, p. 8.
3 Ibid.

referential – through the "window" of a framed painting, depending on its size, traditionally requires a certain distance with which the observer is to stand off from the painting. By attaining a fixed position, the viewer physically obeys to the *dispositif* of distance. He is rewarded in return with a joyful impression of a complete overview, resulting from the artistically applied Renaissance's central perspective. This representational regime of art, which characterized the domain of the two-dimensional image as well as the three-dimensional space of plastic art, has been severely questioned by artists, who find themselves in close alliance with the rapid developments of the technical eye.

Technical visual media such as movie camera, macro- and microscopy and computer-processed imagery fostered strategies that address the visual sense within artistic scenarios of the up-close and personal. Being conceptually hybrid, installation art creates sites of a dynamic interplay between the physical and the virtual space for the visitor to engage in. Immersive installations that combine visual media genres and techniques such as video art, computer-based screen-art, Virtual Reality and Augmented Reality with elements of performance art (body-art) and performing arts (dance, theater) are not confined to the visitor's eye but can be expanded into a multi-sensory bodily exercise centered around the "visual channel."

The innovative hybrid works of *Ways of Seeing* are challenges for the visitor who must be ready for unplanned and unforeseen visio-spatial experiences. Some of the artworks present poetic explorations of motion-capture and slit-camera technology (BAN Seonghoon, *Virtual Mob*, 2019; Louis-Philippe Rondeau, *Liminal*, 2018), some resonate especially of the visually enchanting qualities of optical inventions and early immersive devices such as mirror-cabinet and kaleidoscope (Refik Anadol, *Infinity Room*, 2019; Laura Buckley, *Fata Morgana*, 2012), others emphasize the phenomenological aspects of light (Karolina Halatek, *Scanner Room*, 2014) and shadow (Shilpa Gupta, *Shadow 3*, 2007) in order to take a conceptual or narrative twist on it.

A prominent feature of the artworks and striking element that runs throughout most of the exhibition is the call for participation and interaction. This aspect of open artwork has been foregrounded by concepts that

developed in the era of the second avant-garde in the 1960s and 1970s. Franz Erhard Walther's visionary performance piece *Visual Channel*(1968) from his "First Work Set" comes to mind, which brings attention not only to the act of seeing but also invents the viewer as a living sculpture. Space, body, time, and place together catalyze a situation of the extraordinary and of presence. Julio le Parc, who created exquisitely balanced spatio-kinetic interplays of moving light, reflections and shadows, advocated a non-exclusive artistic production. Along with his fellow members of the Groupe de Recherche d'Art Visuel (G.R.A.V.) he rejected static images in favor of dynamic artworks that made the viewer an integral part. They proposed "a place of activation" in which "there will be no actors, no passive spectators, no masters, and no pupils, simply certain elements and people with some free time." This hypothetical place that could be part of a museum or cultural institution might be equipped with "projectors [...] pointed in every direction, [...] with a set of masks to limit, split, multiply, and color the beam of light." The members of G.R.A.V. envisioned that "[t]he result [...] of a situation in such a setting will be the product of the active and more or less decisive participation of each participant." Consequently "another level of communication will develop, as well as the awareness of a collective situation to which every individual action contributes."[4] Earlier on, Le Parc claimed a perceptive approach for future art that would reconceptualize the passive onlooker as a full participating spectator: "There must be no more production exclusively for: the cultivated eye, the sensitive eye, the intellectual eye, the aesthetic eye, the dilettante eye. The human eye is our point of departure."[5] This credo for intense aesthetic experience of presence[6] leads to artworks that reflect the very conditions of visual perception in physical space, whereby physical space is experienced as the phenomenological interplay of volume, dimensions, proportions, materiality, structure, radiance, color, light

4 G.R.A.V., "Proposal for a Place of Activation" (Paris, July 1963), in: Hans-Michael Herzog, ed., *Le Parc lumière: Kinetic Works by Julio Le Parc*, exh. cat. Daros Zürich, Ostfildern: Hatje Cantz 2005, pp.162–163.
5 G.R.A.V., Acte de fondation, pamphlet (July 1960), in Julio Le Parc archives, Cachan, France. Yves Aupetitallot, ed., Stratégies de participation: GRAV – Group de Recherche d'Art Visuel, exh. cat. Le Magasin – Centre d'Art contemporain (Grenoble, 1998), p. 71

and shadow.

Christian Megert, being one of the artists of the 1960s who sought to discover new spaces, likewise used the mirror as an optical as well as poetic instrument. His artistic prompt from 1960 – "Try to find a space without a beginning or end, without limits. If you hold up a mirror to a mirror, you will find a space without end, without limits – a space of endless possibilities, a new metaphysical space."[7] – seems to resonate throughout Refik Anadol's data driven installation *Infinity Room*(2019) as a message for the visitor. The very idea of *Infinity Room*(2019) much implies Megert's *Mirror Space*(Spiegelraum), which was introduced at the Kassel documenta 4 in 1968 and shows one of the many successful attempts in visual art history of releasing space and unleashing it from its architectural rock-solid confines.

Mirror spaces in general are unreal but framed by the real. Michel Foucault describes them as a cultural tool to experience utopia ("a placeless place, sites with no real place")[8] and heterotopia ("a kind of effectively enacted utopia in which the real sites [...] are simultaneously represented, contested, and inverted.")[9]

The mirror space can be perceived as a place, which one can identify and locate as being there but which remains inaccessible. Refik Anadol's deep space and metonymic data universe is a subtle visual game of optical art, which merges the physical with the virtual and thus the distinction between utopia and heterotopia. The glossy mirroring surface of the cubic small room renders an extensive view into an apparently infinite space by way of precise and weightless projection mapping. It evokes the dream-space of the cinematic and forsakes central perspective by transient, flowy or flickering transformations of cool slow moving or speedy lines, dots, curves, swells with ever shifting relations between black and white. To fully indulge in the visually unknown of this 360-degree mise-en-scène it is worthwhile to change position and viewing point, i.e. to check out the horizontal and vertical relations of the space by alternatingly lying down, holding a seating position in the middle of the room or standing upright in one of the corners.

The mirror, being a surface that casts back upon the visitor's gaze and takes the viewer out of himself, serves as an invitation to reflect these cultural inscriptions that go back to the Renaissance, i.e. to the image as planar surface, and allows for new spatial relations and modes of representation.

Compared to Refik Anadol's *Infinity Room* the relation between visitor and artistically defined space in Laura Buckley's installation *Fata Morgana*(2012) is framed by a more personal encounter. In contrast to Anadol's creation of spaciousness, Buckley's kaleidoscopic installation is a matter of place and intimate enveloping space. On entering the hexagonal wooden tubal-construction, visitors recognize their mirror image as multiplied particles of a kaleidoscopic environment, mixing in with projected audio–visual data from the history of the artist's personal life and crafted imagery that appears like snippets of early abstract film. Buckley's visual world combines elements of real live recordings with psychedelic large-sized formations in vivid colors and develops strong effects of mirage-like quality. As much as the installation is a viewing space, a celebration of colors in motion, as much does it open up into an atmospheric space imbued with emotional hues. The spatial experience can be paraphrased as a visual venture into a secret showroom of memory and projection-a place of turmoil where impressions of life are reworked into existential symbols that are usually hidden from consciousness. Likewise, the imagery may be compared to a state of mind that hovers on the threshold of dream and reality. The viewer seems to be introduced to a mode of looking which can be characterized as half-hypnotized viewing a stream of imagery over and over again, driven by the tantalizing urge to hold on to the vivacity of the bygone.

Images mediate between presence and absence, between the visible

6 "What we call 'aesthetic experience' always provides us with certain feelings of intensity we cannot find in the historically and culturally specific everyday worlds that we inhabit.", Hans Ulrich Gumbrecht, *Production of Presence: What Meaning Cannot Convey*, Stanford: Standford Univ. Press, 2004, p. 99.

7 Christian Megert, *A New Space. Manifesto*, Gallery Koepcke, Copenhagen, 1961.

8 Michel Foucault, "Of Other Spaces: Utopias and Heterotopias" [Des Espace Autres, March 1967] in *Architecture / Mouvement / Continuité*, October, 1984, transl. from the French by Jay Miskowiec, p. 3.

9 Ibid.

and the invisible, between outlook and introspection, between inner and outer space. The visual phenomenon of the shadow has a rich history of symbolic meaning referring to the vanished, the non-living, the dark side of the real. However, from a phenomenological perspective the shadow is an index of the present. The shadow is the guarantee of presence-of an object and a light source. Shilpa Gupta's work *Shadow 3*(2007) draws on the long tradition of shadow play that has been favored in many cultures (Wajang, the Indonesian puppet-shadow play) and across many artistic genres(e. g. from Lotte Reininger's fairytale film of animated of silhouette cutouts *The Adventures of Prince Achmed*, 1926; to Kara Walker's displays of society's dark shadow dramas such as *The Means to an End*, 1995, which caused much controversy). Gupta's clear and poetic aesthetic style, her use of media and choice of compelling and severe topics provoke some similarity with the shadow work of Nalini Malani and William Kentridge, yet with an essential difference. Traditionally a narration based on shadow and light uses figures that represent types of characters or archetypes instead of individuals. This way a story of a somewhat general truth is articulated and leaves it to the audience to imagine a concrete real-live counterpart. No matter what the story might be about, the movie or theater audience of a traditional shadow play is not part of the stage or screen but watches from the safe distance of their seats. Shilpa Gupta's installation *Shadow 3* breaks this regime of passive spectatorship in multiple ways by her literally captivating scene. Visitors, who are familiar with the joyful and light-spirited atmosphere of exploration that Shilpa Gupta's *Shadow 1* and *Shadow 2* provide, might be rather surprised about the intense shadowiness of her latest version: As soon as the visitors have arrived half-way in Gupta's installation *Shadow 3* and have come to recognize their own shadow on the white screen of nothingness in front of them, they find themselves in a no-escape-from situation that will last for five minutes. Alongside the visitors' movements that are tracked by motion-capture technology, further virtual shadows appear on the projection screen. The first shadow-object that shows up on the top of the screen is a string that directly and quickly seeks its way to the visitor's shadow, attaches itself to it and turns the viewer's image into

a controlled puppet. As from now on, rather unappealing shadow objects approach the scene and negate the viewer's agency by sliding down the string to cover up the visitor's body. As the formerly clean white projection screen becomes increasingly cluttered with unshapely shadows that resemble dead human body parts and computer debris, as those objects hit the visitor's representation or the ground with crashing noise and further amass into heaps of unordered chaos, the screen becomes finally covered by one monstrous monochrome flood of black shadow accompanied by the artist's off-voice.

Gupta's immersive scenario in which the visitors get to play a leading role of watching themselves drown in dystopia seems like the sketch of a collective nightmare. With this spectacle the space of observation is not only becoming a space for action because of the visitors' playing a game of moving their shadows. It is a call for action and agency especially in the sense of drawing conclusions from the experience. The way Gupta fashions her stage she seems to be on a par with Jacques Rancière's plea for emancipated spectatorship, "who play the role of active interpreter, who develop their own translation in order to appropriate the story and make it their own story."[10] Ranciere envisions a community of emancipated spectators that are both "narrators and translators", which means that all of them are actively engaged in knowledge building that serves their community as an emancipated community in which subjective views are made comprehensive.

A carefully curated art space, such as of the Deajeon Museum of Art, is a place, where trust is developed by and for exchanging different visions. Instead of being seduced or overwhelmed by imagery – "One who has become all eyes does not see." (Agnes Martin, w.d.)[11] – the act of looking in this exhibition

10 Jacques Rancière, "The Emancipated Spectator" [Le Spectateur émancipé, 2008] in idem, *The Emancipated Spectator* (New York: Verso, 2011), pp. 1–23, here 22.
11 The line is from Agnes Martin's "The Thinking Reed", undated notes, given to the Archive of the Institute of Contemporary Art of the University of Pennsylvania, Philadelphia in 1972. "The Thinking Reed" is also the title of a destroyed painting from the fifties. Comp. Dieter Schwarz (ed.), pp. 161–162.

becomes physically embodied action that leads to a dynamic vision to see the present. Gene Youngblood coined the rebellious autonomous observer, the "non-standard observer."[12] Ultimately, this radical view might be applied as an antidote to being prone to a fixed vision of a standard observation. This especially holds true for the works of Louis–Philippe Rondeau (*Liminal*, 2018) and BAN Seonghoon (*Pixel of Matter*, 2019; *Virtual Mob*, 2019) that give very impressive proof of the fact that art offers multiple ways for non-standard observation. In their specificity these works draw visitors out of their conventional role to become part of the physical art-space as performer. From the performers' actions visual data is generated and rendered as novel self-images: In Louis–Philippe Rondeau's *Liminal*, the images of the visitors in action are taken by a slit-camera to be transformed into liminal forms and shapes that range from funny comical or caricature-like warps to beautiful graphic characters to abstract lines that seem to be drawn with a wet paintbrush. In BAN Seonghoon's installation *Pixel of Matter*, the visitor observes his changing relation to space as he gets to view himself as a virtual statue in the enchanting process of dissolving into finest pixel matter. Both works ask for observing oneself while being active and engaged in bodily movements that are of cheerful delight. These works are joyful to the active player and to the fellow observing visitors as the results of the engagement with the artwork are immediately visible, unexpected, surprising and different each time depending on what the individual participant brings to the artwork. These works remind us that installations can postulate art as a game with certain degrees of freedom that are different from computer–games; their message is that the body of the visitor in its engagement with artistically configured visual technology can become a tool of image–creation, that the work of art as a discrete object rather disappears, that images lose their capability to be historical memory and testimony, that, in its stead, there is a durable technical system as framework and transient, arbitrary, nonreproducible, and infinitely manipulable imagery.

To take one more critical glance: *Ways of seeing* provides moving looks in many directions and gives visual evidence that a contemporary art exhibition does

not have to initiate a rebellious revolution, but can be experienced much so as a truly rewarding revelation of a bigger picture of a shared world that holds many more potential relations to be discovered by emancipated spectators.

아네트 홀츠하이드 ZKM 큐레이터 | Anett Holzheid Curator of ZKM

12 "[We] need only remember that art and communication are fundamentally at cross-purposes. … [A]rt is always non-communicative: it is about personal vision and autonomy; its aim is to produce non-standard observers." Gene Youngblood, "Video and the Cinematic Enterprise"(1984) in *Ars Electronica: Facing the Future, a Survey of Two Decades*, Timothy Druckrey (ed.), Cambridge, Mass.: MIT Press, 1999, p. 43.

기술의 인간화
: 다른 방식으로 보기

크리스틀 바우어 아르스 일렉트로니카 페스티벌 공동 프로듀서

더 나은 것을 추구하고, 개별적으로 혹은 집단을 이루어 미개척 영역을 탐험하며, 계속해서 자신의 한계에 도전하고 영역을 넓혀나가는 것은 인류가 타고난 가장 두드러지는 특성 중 하나로 보인다. 일찍이 인간은 생존과 일상생활의 영위를 위해 도구와 기술을 발명했고 그것을 이용하여 세상을 발전시켰으며, 때때로 도구와 기술이 전혀 의외의 결과를 가져올 수 있음을 경험으로 배워왔다. 현재 우리는 생체공학에서 인공지능까지 전에 없이 다양하고 강력한 기술들이 실생활에 구현되는 시대를 살고 있다. 우리가 이 기술력을 어디에, 어떻게 쓸 것인가에 대한 성찰이 그 어느 때보다 더 중요해진 시기라 할 수 있다.

눈에 보이지 않는 작용들이 우리 일상의 대부분을 이루고 있는 지금, 우리는 무엇을 통해 세상을 보고 이해할 수 있을까? 존 버거(John Berger)는 1972년 그의 다큐멘터리 시리즈 "Ways of Seeing"에서 새로운 시각으로 세상을 통찰하였을 뿐만 아니라 우리가 살아가는 세계에 대해 알려지지 않은 많은 부분을 폭로하고 예술이 당대의 사회, 정치 체계에 어떤 지침이 되어 왔는지 보여주었다. 그의 통찰은 이미지에 잠식된 현 세대의 문화, 누구나 사진가처럼 자기가 찍은 사진을 공유하고, 업로드 된 디지털 이미지들이 이 기계에서 저 기계로 끝없이 옮겨 다니며 예술적 표현을 구성하는 동시에 소셜 미디어와 디지털 맵, 표적 마케팅, 감시체계 등에 이용되는 오늘날의 문화적 환경 속에서도 여전히 유효하다. 심지어 그가 말한 어떤 것들은 가짜 뉴스와 안면 인식 기술로 대표되는 디지털 시대를 가장 정확하게 꿰뚫고 있는 듯 보이기까지 한다. 디지털 혁명은 표면적으로는 거의 드러나지 않아 세계를 있는 그대로 바라보기 어렵게 한다. 더욱이 우리의 일상 속에 디지털 기술이 더 깊이 들어오면 들어올수록 그 비가시성은 더욱 심화된다.

버거와 동료 연구자들은 이미지가 어떻게 만들어지며 이미지를 만든 사람들이 어떤 식으로 세상에 대한 응시를 유도하고 조작하는지 설명한다. 이미지를 만드는 사람과 보는 사

람은 모두 그들의 문화, 역사, 세계관을 '보는 것'에 적용한다. 따라서 이미지를 생성하는 것은 물론 보는 것도 수동적인 행위라 할 수 없다. 버거가 말했듯이 "우리는 결코 하나의 사물만을 보지 않으며 언제나 사물과 우리와의 관계를 본다. 우리의 시선은 계속해서 능동적으로 움직이고, 우리의 둥그런 시야 안에 들어온 사물들을 훑어보며, 세계 속에 우리가 어떻게 위치하고 있는지 가늠한다."

보이지 않는 것을 본다는 것

"우리가 사물을 보는 방식은 우리가 알고 있는 것, 즉 우리가 그렇다고 믿고 있는 것에 영향을 받는다."

인터넷을 비롯한 다양한 디지털 기술들이 현재 우리의 일상과 정치, 사회 전반에 영향을 미치고 있다. 이러한 기술들은 인류 역사에 기초해 우리 미래의 방향을 제시하며 세상을 발전시켜왔는데, 막상 밖으로 나가 보면 도시나 시골의 풍경, 사람들의 모습이 2~30년 전에 비해 크게 달라지지 않은 것처럼 느껴진다. 이는 지난 수십 년에 걸쳐 우리 삶에 일어난 가장 큰 변화들이 철저히 비가시적 차원에서 이루어졌기 때문이다. 사람들이 그들 주변에 실제 무슨 일이 일어나고 있는지 거의 인지하지 못하는 것은 현대 기술의 이러한 비가시성에 기인한다. 인터넷이 그 코드를 이해하는 극소수를 제외한 많은 이들에게 여전히 베일에 싸여 있는 것처럼 현대기술은 선명하게 포착되지 않으며 때문에 직접적으로 대응하기 어려운 대상이다.

따라서 테크놀로지를 논할 때 우리는 주로 우리 자신에 대해, 즉 우리가 어떻게 세상을 바라보며 이해하는지, 우리가 본 것을 이해하는 방식이 우리의 일상과 정치, 사회에 어떤 영향을 미치는지에 대해 이야기한다. 메모 아크텐(Memo Akten)은 단어와 코드, 인공지능과 디지털 네트워크를 이용해 인간이 세상을 지각하는 방식과 우리가 사용하는 도구들이 세상을 어떻게 변화시키는지, 결과적으로 관점을 달리할 때 얼만큼 세상이 달라 보일 수 있는지 이해하고자 한다. 그의 <보는 법 배우기(Learning to See)>(2017-2019) 연작은 최신 머신 러닝 알고리즘을 인간의 지각 시스템에 비유한다. 우리가 사진을 볼 때, 그것은 바깥세상의 거울 반영처럼 지각되는 것이 아니라 우리가 그럴 거라 예상하고 믿고 있는 바에 기초하여 우리 마음속에서 재구성된다. 사람들이 현실의 이미지로 지각한 이미지는 사실 우리 의식의 재구성이며, 우리의 신체와 생리적 속성에 의해 한정적으

로 포착된, 일종의 축약된 세상의 모습이다. 작품 <보는 법 배우기: 안녕, 세상!(Learning to See: Hello, World!)>은 아무것도 학습되지 않은 백지상태의 네트워크 시스템이 감시 카메라의 실시간 이미지들을 통해 세상을 대면하고 이해해가는 과정을 보여준다. 이 작품의 맥락에서 '이해'란 네트워크가 그것에 노출되는 이미지들 속에서 일정한 패턴과 규칙들을 찾아내 사전에 습득한 정보 속에 새로 들어온 정보를 압축, 배열하고 이를 바탕으로 정확하고 효율적으로 미래를 예측해 나가는 과정이다. 이는 지각(perception)이란 보는 행위와 통합적 사고를 요구하는 능동적 과정임을 의미한다. 그런데 우리가 보는 것은 우리의 의식이 구성하는 현실과 의미에 영향을 미친다. 동일한 정보, 동일한 이미지를 볼 때에도 사람들은 거기에서, 다른 사람들은 볼 수 없거나 이해할 수도 없는, 무언가 독특하고 개인적인 것을 경험하거나 본다.

예술과 과학, 테크놀로지의 경계에 있는 레픽 아나돌의 몰입형 설치작업은 특정 지역 안에서 수집된 방대한 데이터의 흐름을 시각화한 것으로 데이터가 채집된 지역에 따라 작품의 이미지가 변한다는 점에서 장소 특정적이다. 도시를 구성하는 눈에 보이지 않는 데이터의 시각화는 관객들에게 색다른 시각과 서사를 제공하며 인간과 도시의 복잡하고 변화무쌍한 관계에 대한 새로운 대화를 이끌어낸다. 대중교통의 흐름이나 날씨의 패턴, 수도 사용량 등 우리가 살고 있는 지역에 대한 데이터가 우리에게 제시하는 것은 무엇인가? 그러한 데이터의 시각화를 통해 우리가 누구이며 우리가 하는 일상적인 행위가 지구와 사회에 미치는 영향을 이해할 수 있을까?

아나돌은 우리 주위로 늘 흐르고 있는 데이터를 대상으로 작업한다. 데이터 페인팅 <보스턴의 바람(Wind of Boston)>(2017)은 보스턴에 일 년간 불었던 바람을 작품의 주요 소재로, 신경망네트워크를 일종의 공동 제작자로 삼아 바람 데이터를 디지털화된 인간의 기억으로써 시각화했다. 이 작품은 서사를 품고 유동하는 건축적 형상을 띠고 있다. 광활한 데이터 바다에서 이렇듯 우리 자신과 관련된 데이터를 가져와 의미를 만들어내는 것으로 우리는 우리가 살고 있는 도시를 이해하는데 좀 더 주체적인 입장에 설 수 있을까? 우리가 데이터를 바라보고 조직화하는 방식을 달리한다면 어떤 일이 일어날까? 보이지 않는 것을 보기 위해 노력하는 것은 무엇을 위한 것일까?

우리 앞에는, 기계와 인공지능의 객관적 시각으로 얻은 지식들이 실제 여러 가지 문제 해결에 활용되는 많은 가능한 미래들이 놓여 있으며, 우리는 그 갈림길에 서 있다. 이런 이유로 현대 기술의 잠재적 문제점들을 충분히 인지하고 있음에도 아나돌은 기술에 대해 긍정적이다. 그는 가까운 미래에 등장할 새로운 기술들의 가능성 속에서 영감을 찾는다.

그는 말한다. "인공지능이 우리 인간에게 해줄 수 있는 것들을 생각할수록, 다가오는 미래를 긍정적으로 검토해볼수록 나에겐 더 많은 영감이 떠오른다. 나는 신기술과 함께 다가오는 미래, 인공지능에 의해 인간의 인식체계가 긍정적인 의미에서 증강될 미래를 다양한 방식으로 서술하는 데 더 큰 흥미를 느낀다."

독일의 아티스트 듀오 쿼드러쳐(Quadrature)는 모호하지만 확실히 존재하는 공간, 가장 발달할 과학 이론들과 가장 평범한 인간의 감정이 공존하는 공간을 재현한다. 그들은 모든 작업에서 인간의 지성과 과학의 최전선이 만나 공명하는 지점을 보여준다. <알려지지 않은 것들의 자리(Positions of Unknown)>(2017)는 미국 군사 프로그램 "문워치 작전"을 소환하여 감시와 시민 의식의 역사를 재구성한다. 이 설치 작품에서 작가는 사실적 현실로 우리가 상상하고 있는 기술 개체들을 과학적으로 추적하고 그것에 개입한다.

　　우주탐험의 초창기에는 하늘을 전체적으로 관찰할 수 있는 제반 시설이 아직 갖춰지지 않았다. 이에 미국 정부는 다른 나라에서 위성을 쏘아 올리는지 여부를 알아내기 위해 일반시민들을 훈련시켜 인공위성이라고 판단되는 것들을 찾아내 관찰하게 했다. 미국의 여러 동맹국들에 흩어져 활동하던 이 아마추어 과학자들은 1975년 작전이 종료되던 시점까지 지구 주위를 도는 모든 종류의 인공기술 시스템들의 위치를 파악하는데 중요한 역할을 했다.

　　하지만 그동안 쌓은 그들의 지식과 열의는 임무가 끝난 후에도 사라지지 않았다. 이 작전에 참여했던 사람들은 그들의 지식을 다른 목적으로 활용하기 시작했다. 즉, 정부당국이 그 존재를 부인하고 있는 장치들을 발견하고 폭로하는 것이다. 오늘날에도 많은 아마추어 천문학자들이 우리 행성 주위를 떠다니는 물체들을 관찰하고 있다. 기밀로 부쳐진 물체들 외에도 현재 52개의 위성들이 어디에 소속되어 있는지 알려지지 않은 채 존재하고 있으며 단지 그 위치만 추적되고 있다. '알려지지 않은 것들의 자리'는 그와 같이 정체를 숨기고 지구 주위를 공전하고 있는 물체들의 현재 위치를 가리킴으로써 그 존재를 우리에게 환기시키는 작품이다. 누구도 확실히 그 존재를 증명해주지 않는 그러한 미확인 물체들은 순전히 추측만 할 수 있는 기술 개체들로 우리와 우리 행성의 비밀스러운 동반자들이다.

　　인간 삶의 터전인 지구의 환경이 악화되어 인류의 시선이 우주로 향하고 있는 시대에도 여전히 보이지 않고 이해 불가한 많은 것들이 존재한다. 쿼드러쳐의 작업은 그런 존재들을 상기시킴으로써 우리로 하여금 세상을 보다 넓은 시야에서 다시금 바라보게 한다.

기계의 시각

역사적으로 이미지가 인간 사회에 어떻게 기능해왔는지 살펴보다보면, 우리는 한 가지 사실에 주목하게 된다. 즉, 회화 작품이나 광고 혹은 TV 이미지 등 모든 이미지가 인간의 시선을 전제하고 있다는 것이다. 이는 응시를 통해 이루어지는 인간과의 관계를 벗어나는 이미지란 존재하지 않음을 의미한다. 디지털 이미지가 등장한 이래 우리는 점점 더 많은 기계들로 하여금 우리 대신 세상을 보는 법을 학습하게 한다. 이것은 유도미사일이나 자율주행 자동차처럼 상대적으로 간단한 알고리즘을 바탕으로 하기도 하고, TV를 시청하는 사람을 보고 그 사람이 시청하는 프로그램에 따라 어떤 감정 변화를 일으키는지 인지하거나 페이스북에 올라온 사진들만 보고도 당신이 어떤 일에 관여하고 있는지 어떤 종류의 상품을 좋아하고 어떤 집에 살며 어떤 옷을 즐겨 입는지 등을 파악하는 훨씬 더 복잡한 알고리즘을 필요로 하기도 한다. 그리고 거기에는 그러한 특정 임무를 수행하기 위한 자동화 시스템들의 보는 행위가 있다.

트레버 페글렌은 오랫동안 권력의 이동을 탐구하기 위해 정보의 흐름을 추적해왔다. 그는 CIA의 은밀한 비행기록부터 미 공군 비밀기지까지 모든 것을 사진에 담는다. 그에게 힘의 이동을 지켜보는 과정은 재현을 통해 세계의 의미를 이해하려한 예술이라는 기나긴 역사의 연장선상에 있다. 다른 점이라면 그가 수면 아래 숨겨진 보이지 않는 것들을 재현한다는 것이다.

　전 세계를 잇고 있는 광케이블은 깊은 바다 밑바닥을 통해 국경을 넘어 최종 종착지인 육지에 도달한다. 유럽에서는 프랑스의 마르세이유와 독일 북부 그리고 영국의 콘월 지역이 그 종착지들이다. 인터넷은 유리 섬유관에 싸여 지하와 바다를 통해 세계로 뻗어나가지만 결코 골고루 퍼져있지 않다. 이를테면, 서아프리카 해안에서 출발한 케이블은 깊은 바다 속을 지나 가나와 나이지리아 해변으로 이어지는데 이 케이블은 다른 아프리카 지역들이나 미국, 유럽 등과 연결되지 않고, 이 지역을 식민 통치했던 영국으로만 직접 연결된다. 마찬가지 이유로 코트디부아르, 모리타니아, 세네갈에 깔린 연결망들은 프랑스로 연결된다. 20개 이상의 케이블이 유럽과 아메리카 대륙을 잇고 있는 반면 아프리카에서 출발한 케이블은 2018년에서야 처음으로 대서양을 건넜다. 이것은 오늘날 디지털 통신망을 통해 지속되고 있는 현대판 제국주의로 우리가 지금 살고 있는·세계의 현주소를 보여준다.

　눈에 드러나지 않는 케이블과 글로벌 네트워크를 조사하는 것 외에도 페글렌은 군사시설과 그 시설들에서 수행되는 가장 비밀스러운 군사작전의 징후, 작전 수행에 따르

Humanizing Technology: New Ways of Seeing ｜ 기술의 인간화: 다른 방식으로 보기

는 표면적 변화들을 카메라에 담는다. 그는 우리가 보거나 알 수 있는 것의 한계점에 존재하는 것들, 세상의 드러난 부분과 가려진 부분들의 경계를 기록하는 작업에 천착해왔다. 이를 위해 만든 방법들 중 하나가 스스로 "한계 망원촬영"이라고 부르는 과정이다. 여기에서 그는 망원렌즈들을 효율적으로 배열해 초점거리를 최대한 늘여 수마일이나 떨어진 이미지를 촬영하거나 산꼭대기에서 내려다보이는 공군기지나 군사 시설물 등을 찍는다. "보는 기계는 사진의 확장된 정의다. 그것은 인간 대신 세상을 보는 기술들뿐만 아니라 기계가 다른 기계를 대신하여 보는 기술들을 모두 아우른다."

거슬리는 이미지들

몇 년 전 드론(무인항공기)의 발달과 이용 실태를 조사하며 알게 된 이미지 하나가 있는데, 아프가니스탄의 산악지대위에서 미사일을 투하하는 리퍼 무인항공기 사진이다. 이 이미지는 구글에서 무인항공기를 검색하면 제일 처음 등장할 정도로 당시 미디어와 온라인상에 쫙 퍼져있었다. 또한 신문의 제 1면을 장식하고 공중파 뉴스에서 다뤄지기도 했으며 파키스탄의 시위 포스터에 실리기도 했다. 하지만 그것은 실제로 존재하는 무인항공기가 아니었다. 아마추어 3D 모델 제작자가 만들어 온라인에 포스팅한 이미지였는데, 그로부터 그 이미지가 끝도 없이 복제되어간 것이다. 그러면서 그 이미지는 무인항공기 하면 우리가 공통적으로 떠올리는 이미지가 되었다. 또한 신무기에 대한 상징일 뿐만 아니라 새로운 유형의 전쟁, 자동화로 특징 지워지는 새로운 세계, 기계화된 지식, 편재한 감시시스템, 그리고 끝없는 분쟁의 상징이 되었다. 세계의 현 주소를 보여준다고 생각된 이미지가 이처럼 조작된 것일 때 그것이 시사하는 바는 무엇일까?

아담 하비는 우리가 우리 일상의 모든 세세한 부분이 온라인상에서 공유되는 미래로 빠르게 접근하고 있다고 보았다. 또한 우리 정보의 무차별적인 공유를 통제하는 게 거의 불가능한 일이 될 거라고 예상했다. 누군가 소셜 미디어를 사용하지 않는다 해도 그 누군가의 친구나 친척들이 그 사람의 사진을 포스팅하고 그러한 사진들을 바탕으로 소프트웨어는 그 사람에 대해 필요한 정보를 캐내게 될 거라는 것이다. 안면 인식 소프트웨어는 기계가 사진을 보며 자동차 번호판을 구별하는 것처럼 간단히 사람들을 알아볼 수 있다는 경지에 이르렀음을 의미한다. 이에 대해 아담 하비가 제안한 대안은 그가 CV 대즐(CV dazzle) 이라고 부르는 일종의 변장술이다. CV는 컴퓨터 시각(Computer Vision)의 줄임말로 CV 대즐 프로젝트는 사람들에게 독특한 페이스페인팅을 권장한다. 미래의 고스

족인 냥 얼굴에 파격적인 하이라이트와 그림자를 만들어 안면 인식 소프트웨어를 속이는 방법이다. CV 대즐 문양을 만들기 위해 그는 예술가와 엔지니어의 시각 모두를 가지고 접근해야했다. 하지만 이 방법은 해결책이 아니다. 이것은 어디까지나 하나의 제안이며 최초의 도전이다.

하비는 사생활에 대한 권리, 심지어 자기결정권도 결국 시각에 대한 권리라고 주장한다. 인간과 기계가 세상을 인식하는 원리에 대한 이해가 그 안에서 우리가 그 권리를 얼마나 자유롭게 누릴 수 있느냐를 결정한다는 것이다. 그리고 이것은 본다는 것의 정의를 어떻게 확장하는가에 달렸다.

예술은 본질적으로 눈으로 보고 이미지를 만드는 일이다. 그런데 우리는 어떻게 이미지를 볼까? 우리가 어떤 이미지를 본다고 할 때 이미지 전체를 본다고 생각하지만 사실은 그렇지 않다면 우리가 보지 않고도 보았다고 생각하는 부분은 어디일까?

마리아노 사르돈과 마리아노 시그먼의 <응시벽(Wall of Gazes)>(2011)은 예술과 과학이 융합된 작품으로 여러 개의 화면으로 구성되어 있는데, 관객들은 각 화면에서 많은 사람들의 안구 움직임을 통해 드러나는 초상이미지를 볼 수 있다. 이를 위해 두 작가는 아이트래커(눈 운동 추적기)를 이용하여 초상 이미지 앞에 앉은 참여자 약 150명가량의 안구의 움직임을 기록했다. 작품은 그 움직임들을 모두 종합해 시각화한 초상 이미지를 보여주며 인간의 눈이 우리가 생각하는 것처럼 이미지 전체를 한 부분도 빠짐없이 보는 것이 아니라 주로 보는 부분이 있고 그 외의 부분은 사실 보지 않고 넘어간다는 것을 증명한다. 이처럼 <응시벽>은 사람들을 참여시켜, 초상이미지에서 실제 눈에 포착된 부분과 포착되지 않은 부분을 직접 구성하게끔 한 작품이다.

테크놀로지는 우리의 상상력과 세계관에 영향을 미친다. 하지만 우리가 사용하는 도구들을 원래의 기능대로 쓰지 않을 때, 우리는 우리가 사용하는 도구보다 훨씬 오래된 렌즈를 통해 세상을 보게 된다. 우리가 사용하는 기술들을 재해석한다는 것은 무엇인가? 그 기술들을 좀 더 따뜻하고 좀 더 우리의 삶을 대변하게 만든다는 것은 무엇인가? 그 작동 원리를 근본적으로 뒤집어 결과적으로는 우리가 사회에 거는 기대를 바꾼다는 것은 무엇인가?

거울은 미술사적, 문화사적으로 대단히 중요한 의미를 지닌다. 또한 오랫동안 마법을 상징하는 물건으로 여겨져 왔다. 몇몇 고대 문명에선 거울이 영혼을 비춘다고 생각했으며 중세 유럽 미술에 나타난 거울은 순결, 삶의 일시성, 관능, 혹은 결벽(cleaning addiction)을 상징하고, 바로크 시대에는 모든 인간이 욕망하는 것들의 덧없음을 상징했다. 거울은 자아인식과 자기애성 분화(doubling)의 수단이며 동시에 확장된 자아의 가

능성으로 존재하는 또 하나의 존재 양상, 혹은 평행우주로 이어지는 문이기도 하다.

아티스트 듀오 신승백·김용훈의 작품 <Nonfacial Mirror (안면기피 거울)>은 얼굴을 피하는 거울이다. 얼굴을 비추려면 부분적으로 가리거나 심하게 찡그려야만 가능하다. 이 거울 앞에 서면, 자신의 일그러진 반영을 통해 존재에 대한 새로운 시각을 갖게 된다. 이처럼 1960년대 이후의 미학에서 거울은 가공 가능한 물질일 뿐만 아니라 세상에 대한 조물주적 해석의 수단이 되기도 한다.

거울의 의미는 많은 철학 및 정신분석학 텍스트들을 통해 다양하게 해석되어왔다. 프로이드는 나르키소스의 거울에서 멜랑콜리 이론을 발전시켰고 사르트르는 자의식의 나타남을 타인의 시선에서 찾았다. 하지만 예술의 창작과 이론에 단연 가장 큰 영향을 미친 것은 프랑스 철학자 자크 라캉의 잘 알려진 에세이, "자아 기능 형성자로서의 거울 단계"다. 라캉에 따르면 유아의 자기정체성은 거울 이미지의 포획하는 힘에 의해 형성된다. 즉, 처음 거울을 본 아이는 거울에 비친 자신의 이미지에 포획되고(사로잡히고), 매우 즐거워하며 그것을 자신의 이미지로 인지한다고 한다. 이처럼 거울에 비친 상을 통해 자아를 지각하는 것이 가능해지는데, 바로 이 자아와 거울 이미지 사이의 괴리(분열)에 의해 동일시가 시작된다고 한다. 잔잔한 호수나 거울에 비춰진 자신의 모습은 아마도 인류가 처음 경험한 실재하는 환영이었을 것이다.

수년간 우리는 우리가 원하던 원하지 않던 인공지능의 발달로 우리의 삶이 훨씬 편해질 거란 말을 들어왔다. 현재 몇몇 인공지능은 소프트웨어로 현실화되어 이미 인간의 지능을 앞설 정도로 스스로 진화해왔다. 정보 시스템은 인간의 의사결정과정 방식을 모델로 한다. 따라서 이러한 시스템들이 우리가 과거에 했던 실수를 똑같이 반복하지 않게 하기 위한 유일한 방법은 인간을 그 시스템들의 의사결정과정에 개입시키는 것이다. 기술이 기술 안에 갇혀 자만과 자기만족에 빠져있지 않게 하려면 보다 더 다양하고 보다 더 많은 사람들이 시스템을 만들고 그것에 영향을 미치게 해야 한다. 사람들은 컴퓨터 지식뿐만 아니라 우리 사회가 작동하는 방식으로부터 배우기 때문이다.

테크놀로지는 우리를 제한하고 통제할 수 있는 힘을 가지고 있다. 하지만 기술이 현실 세계, 즉 실제 사람들을 통해 구현될 때 그것은 종종 우리가 과거에 굳이 보려하지 않고 흘려버렸던 것을 드러내며 사실상 늘 있어왔던 견해들과 사람들의 놀라운 다양성이 발화할 수 있는 환경을 제공한다. 미래의 기술력은 과거에 기술이 작동해온 방식에 대한 현재 우리의 이해에 달려있다. 또한 그것은 더 나은 기계가 아닌 더 나은 세상을 만들고자 하는 우리의 열망에 따라 다르게 행사될 것이다. 예술가들은 이 점을 우리에게 지속적

으로 상기시켜야한다.

버거는 말한다. "우리는 우리가 보는 것만 본다. 본다는 것은 선택하는 행위다." 이것은 현재에도 적용되는 이야기다. 우리는 기술과 도구라는 다양한 렌즈를 선택해 세상을 보며 또 다른 세상을 보기 위해 새로운 도구를 만든다. 이러한 우리의 선택, 즉 인간의 미래는 우리 모두가 얼마나 새로운 기술을 잘 이해하느냐 그리고 그 기술들에서 우리가 무엇을 얻고자 하는지 얼마나 충분히 생각하고 또 생각하느냐에 따라 달라질 것이다.

크리스틀 바우어 아르스 일렉트로니카 페스티벌 공동 프로듀서 | **Christl Baur** Co-producer of Ars Electronica Festival

Humanizing Technology
: New Ways of Seeing

Christl Baur Co-producer of Ars Electronica Festival

It is perhaps one of the most inherent traits of humanity to strive after more, to explore the unexplored, to push our own limitations over and over again – as individuals, and as a society. Early on we created tools and technologies to survive and facilitate our daily life, and we have always used them to form the world we live in, sometimes with unforeseen impacts. With the powerful technologies at hand today – from bioengineering to artificial intelligence – it is more important than ever to reflect on the way we want to use them collectively.

How can we understand a world in which most of the things surrounding us are invisible to us? John Berger who helped to gain new perspectives in his series *Ways of Seeing* in 1972, but also revealed much about the world we live in and how art can give guidance to the social and political system of our time. His thoughts are even more pertinent today in our image-soaked culture, where everyone is a photographer and digital pictures flow endlessly from machine to machine, making up not only the fabric of artistic expression but also social media, digital maps, targeting advertising and surveillance. In a world of fake news and facial recognition technology, many of the ideas of *Ways of Seeing* have never seemed more relevant. The digital revolution is largely an invisible one and as a result, we rarely 'see' the digital world as it really is[1] – even as it more and more claims over our lives.

Berger and his collaborators speak of how imagery is constructed and how the gaze is manipulated and influenced by the makers of those images. The act of

creating and viewing an image is never passive, the maker and the viewer bring their culture, their histories, their perspectives to the act of seeing.[2] "We never look at just one thing; we are always looking at the relation between things and ourselves. Our vision is continually active, continually moving, continually holding things in a circle around itself, constituting what is present to us as we are."[3]

Seeing the Invisible

"The way we see things is affected by what we know, or what we believe."[4]

The internet and other digital technologies affect every aspect of our lives, our politics, our societies. They are rooted deep in our shared history, they determine our future, they've changed our world, and yet, if you walk down the street it is as if hardly anything has changed, cities, countries, and people appear much as they did twenty or thirty years ago. The biggest changes of the last few decades are completely invisible and it makes it hard to see what is actually happening in our world and how to respond as the internet is still a mystery to many and the codes can only be read by few.

When we talk about technology we talk mostly about ourselves: how we see and understand the world and how that shapes our everyday life, our politics, and our society. Memo Akten works with words and codes, with artificial intelligence and digital networks to try to understand the way how we see the world, how it is shaped by the tools we use and thus, if we change the

1 James Bridle, "New Ways of Seeing: can John Berger's classic decode our baffling digital age?," *The Guardian*, April 16, 2019, accessed November 15, 2019, https://www.theguardian.com/tv-and-radio/2019/apr/16/newways-of-seeing-john berger-digital-age-decode-radio-4.
2 Julianne Pierce, "Editorial: Ways of Seeing," *Artlink*, December 1, 2018, accessed November 20, 2019, https://www.Art link.com.au/articles/4717/editorial-ways-of-seeing
3 John Berger, *Ways of Seeing*, London: British Broadcasting Corporation and Penguin Books, 1972, p. 8.
4 John Berger, *Ways of Seeing*, p. 8.

way we see, we can change the world. *Learning to See*[5] (2017–2019) is an ongoing series of works that use state-of-the-art machine learning algorithms to reflect on ourselves and how we make sense of the world. The picture we see in our conscious mind is not a mirror image of the outside world but is a reconstruction based on our expectations and prior beliefs. What we perceive to be real, what we see, is a reconstruction in our minds, a simplified model of the world, limited by our biology and physiology.[6] *Learning to See: Hello, World!* is a network that has not been trained on anything and it is opening its eyes for the first time, trying to understand what it sees while training live through surveillance cameras. In this context 'understanding' means trying to find patterns and regularities in what the network is seeing, so that it can efficiently compress and organise incoming information in the context of its past experiences and make accurate and efficient predictions of the future. This also means that perception is an active process, it requires action and integration. However, the actions that we take affect the reality and the meaning that we construct in our mind. And even when we are presented with the same information, the same images, everybody will experience – will see – something unique and personal, which nobody else can see or maybe even understand.[7]

Residing at the crossroads of art, science, and technology, Refik Anadol's site-specific parametric data sculptures and immersive installations take shape from large swaths of data, and what was once invisible to the human eye becomes visible, offering the audience a new perspective on, and narrative of their worlds. He strives to open up a conversation about the city and its complex and dynamic relationship to the people who inhabit it. What can visualizations of our habitat – its public transport, weather patterns, water usage show us and how can it help us to understand who we are and what we are doing to our planet and society?

In his Data Painting *Wind of Boston*(2017), he uses the freely available data that flows around us, such as one year's worth data of the wind within Boston, as his primary material and the neural network of a computerized mind as his

collaborator, to create a visualizations of our digitized memories and expanding the possibilities of architecture, narrative, and the body in motion. How can we make meaning from the massive data collection and take back our data and thereby power to help us understand our surroundings? What would happen if we could change the way we look at data and the way we organize it? What if we try to see that is unseen?

We stand at the junction where we have many possible futures ahead of us and we can use the

knowledge created by the machines and the possible objectivity of the AI as an opportunity to solve problems. Even though Refik Anadol is fully aware of the troubling potentials of modern technologies, like artificial intelligence, he remains positive. He finds his greatest inspiration for new works within the near-future opportunities of those emerging technologies as he states: "I'm much more inspired by considering, 'what will AI do to our humanity?' or, I speculate on near-future scenarios but in a positive way. I'm more interested in how we can narrate the near-future with this technology in a positive way, where our cognitive systems are augmented by it."[8]

For the German artist duo Quadrature, the universe represents an intangible but very real place for their reflections, evoking both the most elemental emotions and the most advanced scientific theories. The boundaries and limitations of the human mind and its physical representations encounter resonate in all their work. *Positions of the Unknown* (2017) reconstructs a history of surveillance and citizenship, recalling the US military program "Operation Moonwatch". In the installation, Quadrature scientifically speculates about

5 Memo Akten, *Learning to See*, accessed November 20, 2019, http://www.memo.tv/portfolio/learning-tosee
6 Renée Zachariou, "Machine Learning Art: An Interview with Memo Akten", *Artnome*, December 16, 2018, accessed November 20, 2019, https://www.artnome.com/news/2018/12/13/machine-learning-art-an-interview-with-memo-akten.
7 Arthur I. Miller, *The Artist in the Machine: The World of AI-Powered Creativity*, Cambridge, MA – London: The MIT Press, 2019, p. 75.
8 Irene Malatesta, "Refik Anadol's Sci-Fi Utopianism", August, 6, 2019, accessed November 23, 2019, https://medium.com/codame-art-tech/refik-anadols-sci-fi-utopianism-7c49c53a5cf1.

and engages with technological entities that are in between factual reality and imagination.[9]

At the very beginning of space exploration, the infrastructure to monitor the whole sky was not yet developed. To find out whether foreign countries launched objects, the US government started to train citizens to observe and detect possible artificial satellites. Scattered over the allied world, these amateur scientists played a crucial part in keeping track of all men-made technology orbiting earth, until "Operation Moonwatch" was discontinued in 1975.

But existing knowledge and passion did not disappear together with the public mandate and the participating civilians found another sphere of interest: discovering and exposing those objects, whose existence is denied by official sources. Until today a group of amateur astronomers is still observing those objects floating around our planet. Besides the classified artifacts there exist 52 objects without any specifications and only their location can be calculated. *Positions of the Unknown* locates the current whereabouts of these mysterious objects by simply pointing at them as they revolve around Earth. Missing the legal proof, those unidentified artifacts remain entities of pure speculation, secret companions of us and our planet.

As we are on the verge of destroying our source of living, our planet, considering the human expansion into space, there are still many things invisible to not just to our mind but beyond our knowledge that help us to put things into perspective again.

Machine Visions

When we look historically at how images have functioned in societies, they've required humans to look at them – whether they're paintings or advertisements or images on television – in a way, they didn't exist, except in relation to humans reading them. Now, with the advent of digital images, we are increasingly training machines on how to see the world for us. And that can be as simple as something like a guided missile, or a self-driving car, or something

far more complex that is perhaps watching you watch television, and try to understand what emotions you are feeling when you're watching different shows, or algorithms that are looking at your photos on Facebook, and trying to understand something about what kinds of behaviours you engage in, what kinds of products you enjoy, what are the dimensions of the house that you live in, what kind of clothes do you like to wear. And there's a whole substrate of looking at images that is being done by autonomous systems, that have particular agendas.

Trevor Paglen is an artist who's spent many years following the flow of information, in order to explore the flow of power – from tracking secret CIA flights to photographing Area 51. For him, this process of seeing power is a natural continuation of a long artistic history of trying to understand the meaning of the world through its representation – even if that representation is hidden right at the bottom of the ocean.

There are places where all of the fibre optic cables that encircle the planet and are lying on the floors of the oceans, become attached to the countries and continents, where they make landfall. In Europe, the main ones would be in Marseille, France, some are in northern Germany or Cornwall. The internet travels around the world in glass tubes, under ground and the ocean: but it's not evenly distributed. Off the coast of West Africa, a cable travels in from the deep ocean to arrive on the beaches of Ghana and Nigeria. But this cable doesn't connect to the rest of Africa, or the US or Europe: rather, it runs direct to the UK, the former colonial power. Likewise, the best connections in Cote d'Ivoire, Mauretania and Senegal all travel back to France. While more than twenty cables are linking the US and Europe, the first direct connection from Africa across the Atlantic only opened in 2018.[10] That's a legacy of European

9 Alessandro Ludovico, "Archivism (The Dynamics of Archiving)", *Neural*, Autumn 2017.

10 Metro Pictures, "Trevor Paglen", September 10 – October 24, 2015, accessed November 25, 2019, http://origin.www. metropictures.com/exhibitions/trevor-paglen3.

imperial power which lives on in today's digital infrastructure. That's the state of the world today.[11]

Besides researching hidden cables and their global network, Paglen photographed not just military facilities but the surface effects and symptoms of their most secret operations. He is committed to documenting the edges of what is seeable and knowable, the boundaries and points of transmission between the dark sides of the world and its counterpart. Among the strategies Paglen developed for this purpose was a process he calls "limit telephotography."[12]

Here he deploys telescopic lenses pushed almost to the brink of their ability to capture images from miles away, often photographing from mountain peaks overlooking remote airbases or military installations. "Seeing machines is an expansive definition of photography. It is intended to encompass the myriad ways that not only humans use technology to 'see' the world, but the ways machines see the world for other machines."[13]

Irritating Images

When looking into the development and usage of drones a few years back, one image particularly appeared often in the media and online. It was a picture of a reaper drone, firing a missile, high over mountains in Afghanistan. It was everywhere because it was the number one Google image result when you searched for 'drone', and so it was widely reproduced: it was printed on the front page of newspapers, shown on television news and on protest posters in Pakistan. But it wasn't real. An amateur 3D modeller had created the image from scratch and posted it online, from where it had proliferated endlessly. In doing so, it had become our shared mental image of the drone: an emblem not just of a new kind of weapon, but a new kind of warfare, and a new global situation characterized by automation, machine intelligence, pervasive surveillance, and endless conflict. What does it mean when our most

recognised image of the global situation is itself a fabrication, an electronic dream, untethered from reality?

Adam Harvey saw a future fast approaching in which every detail of our lives would be placed online. He understood it would be almost impossible to control this data – even if you're not on social media, your friends and relatives are still posting photos of you, which software can mine for information. Face detection software means that machines can recognise people in photos as easily as they can read licence plates. Adam Harvey's response this time was to create something he called *CV Dazzle* – where CV stands for 'Computer Vision'. *CV Dazzle* proposed painting people's faces in startling make-up – all bright blocks and unexpected shadows, like goths from the future – in order to confuse and deceive facial recognition software, and the systems of control that employ it. To come up with his designs, he had to think like an artist, and as an engineer. The project *CV Dazzle* is not a solution, it's kind of a proposal, it's a prototype.

The way that Adam Harvey's work asserts political power – the right to privacy, even the right to self-determination – is a visual strategy. How we see the world, and our understanding of the way machines see the world, determines precisely how free we are to operate in it. And this depends on expanding our definition of what it means to 'see'.

In art we create images and the look through our eyes is fundamental. But how do we look at an image? Which parts of the image didn't we capture although we believe, we've entirely seen it?

The Wall of Gazes (2011) is a work by Mariano Sardón and Mariano Sigman

11 Tim Sohn, "Trevor Paglen plumbs the internet", *The New Yorker*, September 22, 2015, accessed November 25, 2019, https://www.newyorker.com/tech/annals-of-technology/trevor-paglen-plumbs-the-internet-at-metro-pictures-gallery

12 Steve F. Anderson, *Technologies of Vision. The War Between Data and Images*, Cambridge, MA – London: The MIT Press, 2017, p. 159.

13 Trevor Paglen, "Still Searching … Is Photography Over?", March 3, 2014, *Blog Fotomuseum Winterthur*, accessed November 25, 2019, https://www.fotomuseum.ch/en/explore/still-searching/ articles/ 26977_is_ph oto graphy_over.

at the nexus of art and science and consists of several screens in which visitors can see how portrait images are revealed by means of the movements of the eyes of many persons simultaneously. Such gazes were captured by an eye tracker device with the participation of around 150 people. Participants were sat in front of a portrait image displayed in front of them and the eye tracker device recorded the movement of their eyes. A high definition video, generated by combining all of the recorded gazes, proves that our eyes do not visualize an entire image as our brains may lead us to believe; some parts remain unseen while the gaze focused elsewhere. *The Wall of Gazes* aims to engage people with those parts of the face that are really seen and those parts that remain 'unseen' while attention is focused elsewhere on the portrait.

Technology shapes our imagination and our way of seeing the world. But when we use these tools without thinking, we're looking through a very old lens, much older than the tool itself. What would it mean to reimagine these technologies? To make them more welcoming, and more representative? To fundamentally challenge the way they work – and thus, reshape our expectations of society?

The mirror has a great significance in the history of art and culture, but also a centuries-old tradition as a magical-symbol object. In some ancient cultures it was regarded as an image of the soul, in the art of the European Middle Ages it stood for chastity, transience, sensuality as well as cleaning addiction, in the Baroque age it was again a symbol of vanitas – the transience of all human aspirations. The mirror is a medium of self-perception and narcissistic self-doubling, but at the same time also a gate leading into a parallel universe or another modality of being as a possibility of expanding consciousness.

The Nonfacial Mirror by the Korean artist duo SHIN Seungback KIM Yonghun avoids faces. One can look at one's face in the mirror only when it is a nonface – partly covered or distorted. In front of the mirror, history, present and future gather to reveal new perspectives on being through reflection. In aesthetics since the 1960s, the mirror has not only been a material that can be processed, but also a medium of demiurgical interpretation of the world.

The meaning of the mirror has been elaborated in many philosophical and psychoanalytical texts. Sigmund Freud derives his theory of melancholy from the mirror of narcissus, Jean-Paul Sartre sees the emergence of self-consciousness in the gaze of the other. Most far-reaching, however, especially with regard to art production and art theory, was Jacques Lacan's famous essay Das Spiegelstadium als Bildner der Ich-Funktion (The mirror as a creator of the ego function). The French analyst and philosopher Lacan describes in it that the previously disparate identity of an infant is constituted by the centering power of the mirror image, in which the child joyfully recognizes its own image. The other in the mirror enables the perception of an ego, and it is precisely this division between the ego and the other that becomes the cause of an identifying process. The recognition of one's own image in standing water and in the mirror is perhaps one of the first real hallucinations that man has encountered. In front of the mirror, history, present and future gather to reveal new perspectives on being through reflection.

For years we've been hearing that one day, artificial intelligence will come along and make our lives easier – whether we want it to or not. Now some kind of artificial intelligence is finally here, in the form of software that learns from experience, improves itself, and can even outsmart us. Intelligent systems are informed by human decision-making. The only way to ensure these technologies don't just repeat the mistakes of a past from which they're supposed to be learning, is by involving people who weren't part of that decision making before. To take a step back from the ego and self-centeredness of our society allows us to increase the diversity of people who build and influence these systems, and to expand the range of people who actually learn from the experience – not just about computers, but about how society itself works.

Technology has the power to constrain and to control us. But when it meets the real world – real people and real bodies – it can often serve to reveal what we've previously refused to see: the incredible efflorescence of ideas and identities

which have, in reality, been here all along.

The artists need to constantly remind us: our agency in the future will depend on our present understanding of the way technology has operated in the past. And, it will also depend on our desire to build not better machines, but a better world.

Berger also said that "We only see what we look at. To look is an act of choice."[14] That's still the case today. We can choose the lens through which we see the world, and we can also craft new tools for seeing a different world. Our choice depends on how well we – all of us – understand our new technologies, and how much we are prepared to care, think, and rethink what it is that we want from them.

Humanizing Technology: New Ways of Seeing | 기술의 인간화: 다른 방식으로 보기

14 John Berger, *Ways of Seeing*, p. 8.

138

크리스틀 바우어 아르스 일렉트로니카 페스티벌 공동 프로듀서 | Christl Baur Co-producer of Ars Electronica Festival

2차원의 화면을 넘어 펼쳐지는 시각적 체험을 중점
적으로 다루는 섹션으로, 눈을 통해 대상을 인지하는
기존의 평면적 방식을 해체하는 작업들을 소개한다.
영국의 미술평론가 존 버거는 그의 저서 『Ways of
Seeing』을 통해 보는 것과 아는 것 사이의 관계에
주목함으로 전통적 방식의 예술 감상에 대해 도전하
였다. 이에 기반하여 시각예술에 있어 가장 기본요소
가 되는 '보기'의 개념과 그 방식에 대하여 동시대 미
술의 맥락 안에서 새롭게 재정의를 시도한다.

보기를 넘어
BEYOND SEEING

John Berger, an English art critic has
suggested new ways of perception in his
most influential book *Ways of Seeing*,
challenging the relationship between
knowing and seeing. Upon this statement,
various ways of seeing will be dealt within
today's context, covering beyond the optical
sense by disassembling and reconstructing
the conservative notion on the perspective.

루이-필립 롱도

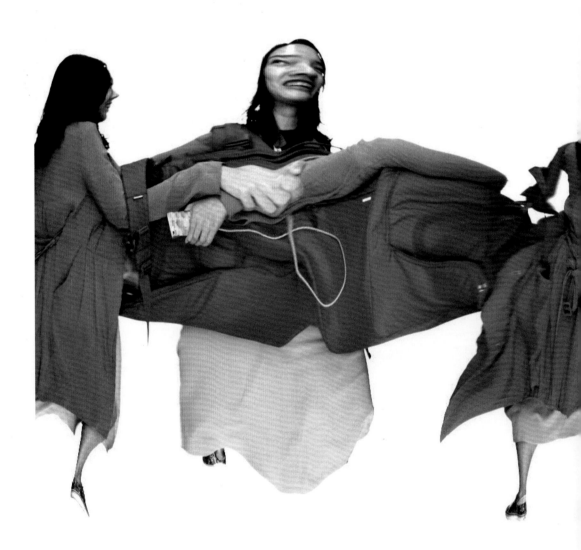

LOUIS - PHILIPPE

RONDEAU

루이-필립 롱도는 캐나다 출생으로 현재 캐나다 퀘백 NAD대학의 교수이자 Hexagram 연구기반 네트워크의 일원이다. 루이-필립의 작업에서 중요한 요소는 공간과 시간, 그리고 그 사이의 관계 탐구로 그는 관람자의 직접적인 참여를 유도하는 작품을 선보인다.

<경계>는 원형구조물을 통과할 때마다 카메라에 포착되는 관람객의 움직임을 실시간으로 화면에 송출한다. 19세기에 발명된 사진 촬영기법 중 하나인 '슬릿-스캔(Slit-scan)' 방식을 이용하여 경계선을 중심으로 이루어지는 시공간의 분리는 오직 사운드와 빛, 프로젝션에 의해 표현된다. 현재의 모습은 계속해서 업데이트 되고 이에 의해 밀려나는 과거의 화면들은 오른쪽으로 늘어진다. 화면 속의 과거와 현재의 경계는 구분되기도 하고 흐려지기도 한다.

"공간의 시각화는 우리가 바라던 바인데 19세기 시간을 공간에 옮기고 싶어하는 욕망이 사진으로 발전 됐다."

또한 '거울'이라는 매체에 매료된 결과물이 나타나는 작가의 최근작으로는 <Revolve/Reveal>을 들 수 있다. 이 작품은 참여자가 구조물 가운데에 위치한 의자에 앉으면 360도의 초상을 포착해내며 이는 약 30초가 소요된다. 이는 일차원 시점을 갖는 사진의 한계를 넘어서고자 하는 시도이다. 작가는 2018년 아르스 일렉트로니카에서 전시한 바 있다.

경계, 2018
미디어설치, 가변크기

Liminal, 2018
media installation, dimension variable

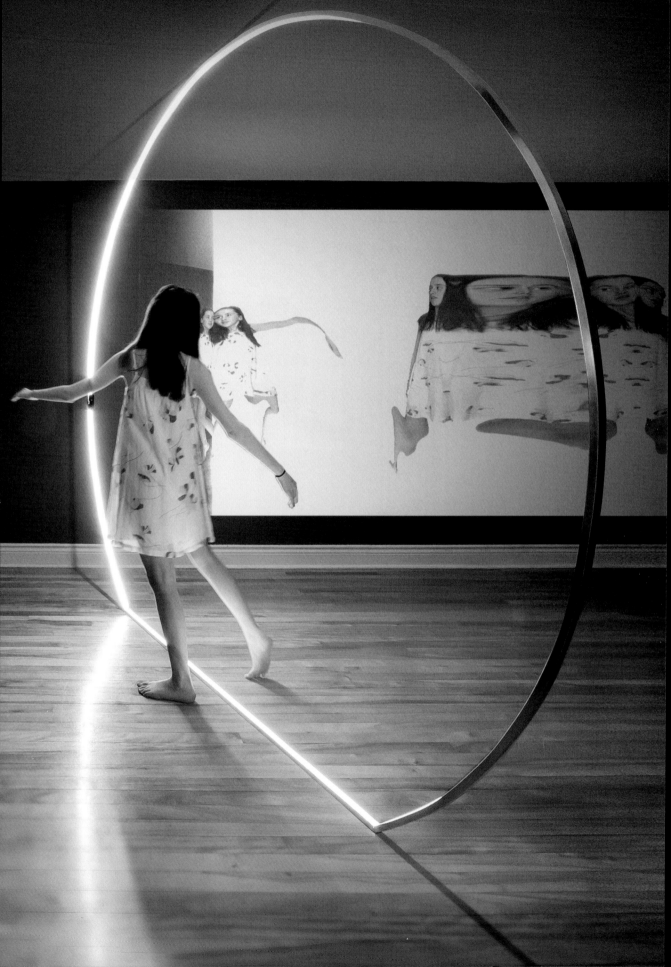

Louis-Philippe Rondeau is a Canadian artist and a member of the Hexagram Research Creation Network. He currently teaches at the NAD School of Art at the University of Québec in Chicoutimi. Rondeau's main interest is space, time, and their inter-substitutive relationship. He creates works in which people are allowed to actively participate.

Liminal captures the audience's movements with a camera while passing through an arc of light and transmits them onto the screen in real-time. Using a slit-scan technique, a process invented in the 19th century, the work stretches time through space in the form of sound, light, and projection. While the present is continuously updated, past images are laterally pushed away, creating a horizontally elongated vision as a whole. In the process, the

boundary between past and present becomes clear at times and blurred at other times.

"What we like to do is to temporalize a space, as the desire to spatialize time developed photography in the 19th century."

His previous work, *Revolve/Reveal* reflects his fascination with the behaviour of mirrors. The piece invites the visitor to sit on a chair placed in the centre of a revolving camera installation and then takes a 360-degree portrait picture of the sitter for 30 seconds. In this way, he attempts to push the limits of the single perspective in photography. It was exhibited at Ars Electronica in 2018.

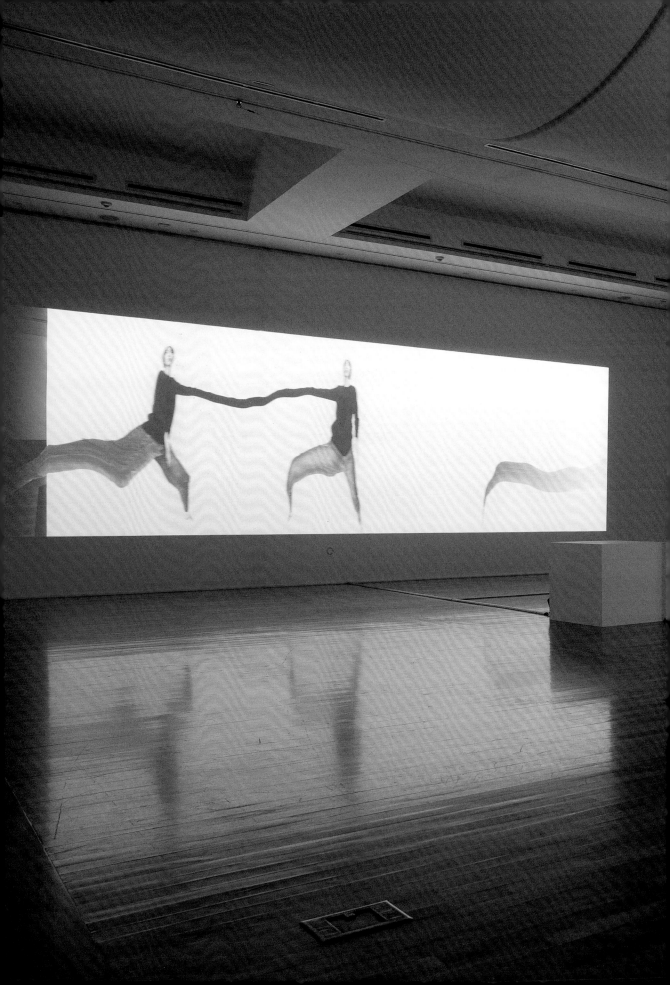

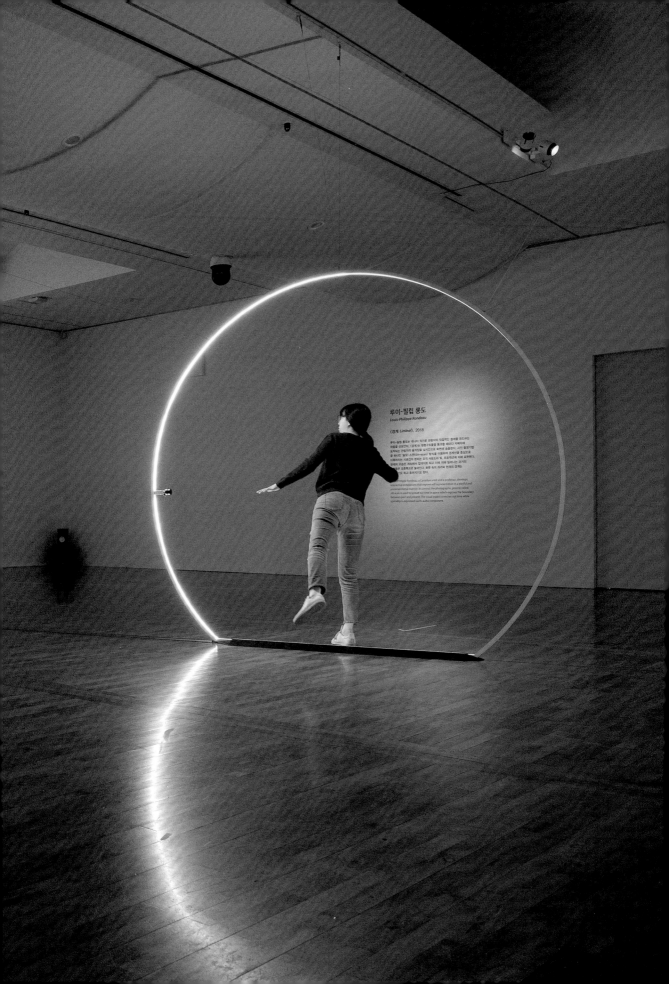

루이-필립 롱도
Louis-Philippe Rondeau

《경계 Liminal》, 2018

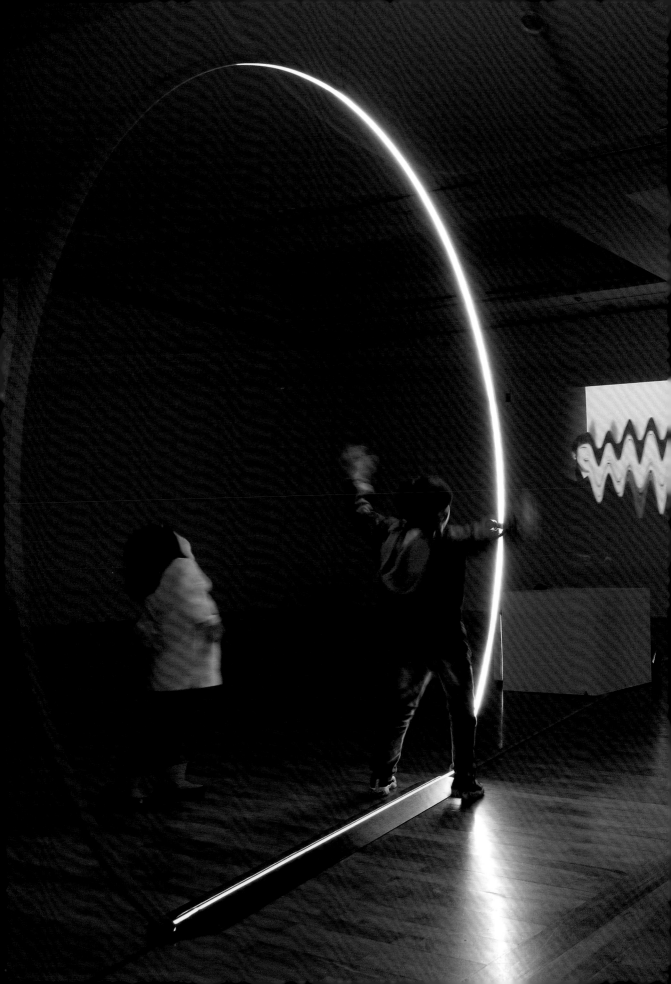

다비데 발룰라

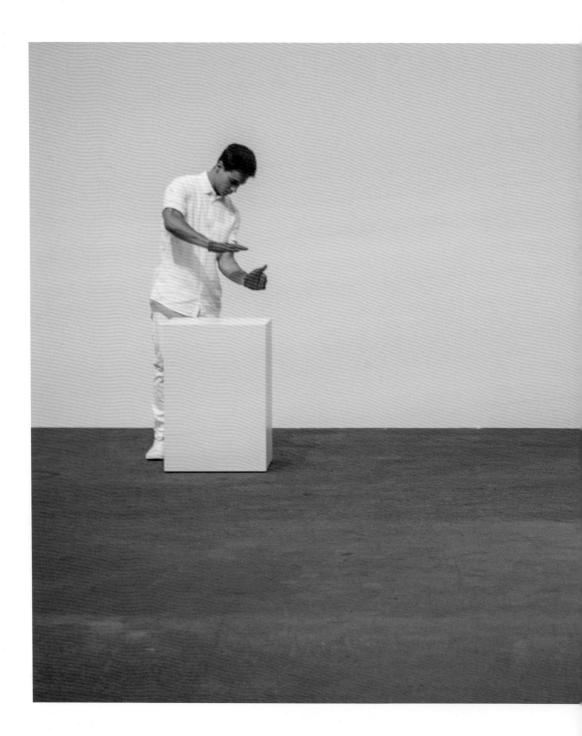

DAVIDE

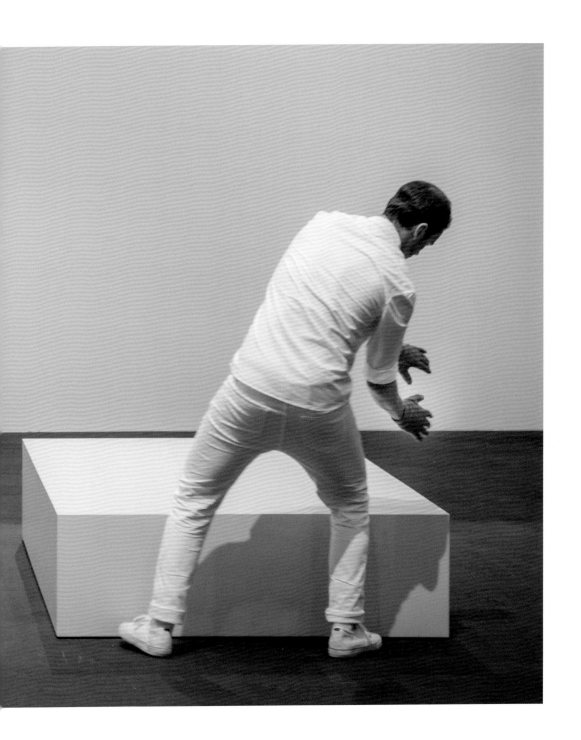

BALULA

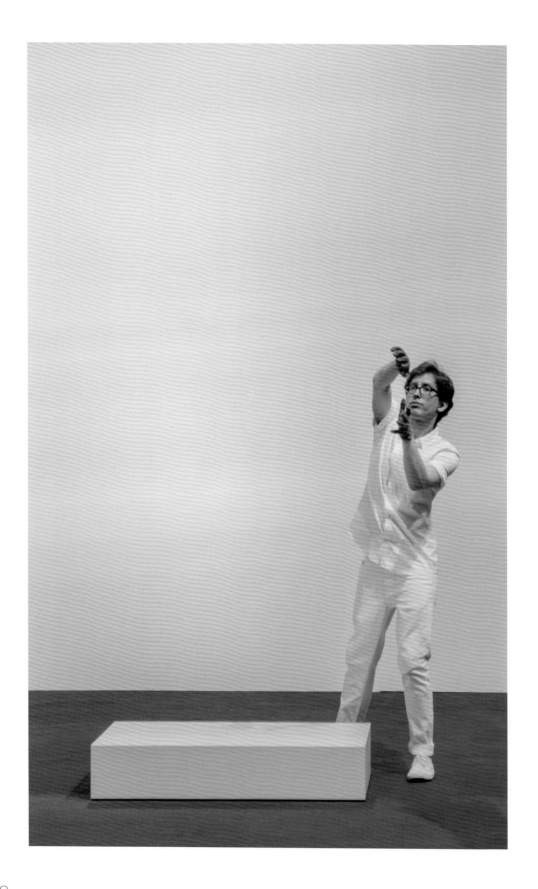

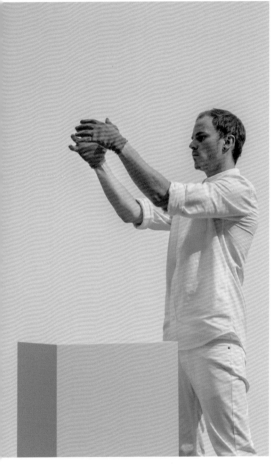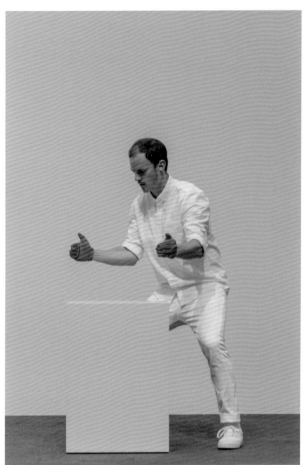

마임조각, 2016/2019
퍼포먼스

Mimed Sculptures, 2016/2019
performance

다비데 발룰라는 포르투갈 출생으로 현재 뉴욕과 파리를 중심으로 활동 중이다. 작가는 작업하는 표현매체에 제한을 두지않는데 이는 단순히 회화, 입체, 영상, 설치 등으로 이루어진 일반적인 분류를 넘어선다. 작가는 모든 형태의 자연물질(고체, 액체, 기체)을 아우르는 것은 물론, 인공구조 및 시스템(건축, 가상 네트워크)를 활용한다. 퍼포먼스와 공동협업 프로젝트 또한 작가의 작품세계 중 큰 부분을 차지하는데 특히 비예술 분야와의 긴밀한 협업을 통하여 작업의 스펙트럼을 넓히고 있다. 작가는 2015년 마르셀 뒤샹 상을 수상함과 동시에 퐁피두센터, 가고시안 갤러리, MoMA PS1, 팔레드 도쿄 등 다수의 기관에서 소개된 바 있다.

전통적 방식의 '보기'에 대해 실험적으로 접근하는 작가는 <마임조각>에서 기존의 예술작품을 감상하는 방식을 깨뜨리고 마임 퍼포먼스를 통해 현대적 방식으로 조형물을 재해석한다. 헨리 무어, 루이스 부르주아, 알베르토 자코메티와 같이 대가들의 전통적인 조각작품은 오직 퍼포머의 손이 닿는 곳에서만 존재하는 살아있는 무형의 조각이 된다. 보이는 것과 보이지 않는 것 사이의 긴밀한 간극은 퍼포먼스가 갖는 현장성으로 채워진다. 기술적 영역에서 벗어나 감각적 관계를 탐구하고자 시작된 본 작품은 2016년 스위스 아트

바젤에서 처음 선보여졌으며 페어기간동안 끊김없이 퍼포먼스가 계속 되었다.

"나는 신체가 확장된다는 생각을 믿는다. 서로 다른 두 뇌 사이에는 내부 신경에서 일어나는 상호작용보다 훨씬 더 많은 작용들이 일어난다. 우리는 아는 것보다 더 많은 것을 느낀다."

"아름다움은 개인적인 경험으로 인간의 눈, 즉 눈으로 볼 수 있는 형상이 그것을 경험할 수 있는 유일한 길은 아니다.

작가의 일반적인 작업 방식을 잘 보여주는 다른 대표작으로는 <River Painting>과 <Artificially Aged Painting>, <Burnt Painting>을 들 수 있다. <River Painting>은 풍경화를 대하는 새로운 태도를 보여준다. 작가는 다양한 지역의 강을 방문하여 캔버스를 직접 물에 담그는 형식으로 작업하는데, 이 때 침전된 캔버스는 해수면 밑에서 얻어진 흙, 해조류와 같은 퇴적물과 얼룩을 그대로 간직하고 있으며 이는 전통적인 풍경화에 대한 도전이자 창조적 직역인 셈이다.

Davide Balula is a Portuguese artist who currently lives and works in New York and Paris. His choice of medium is uncategorical, ranging from natural matter (solid, liquid, and gaseous matter) to manmade structures and systems (buildings, virtual networks). Performance and collaboration are a significant part of his art, and collaboration with people from different fields particularly plays a crucial role in expanding his artistic spectrum. In 2015, he was nominated for the Prix Marcel Duchamp and that same year was featured at Centre Pompidou, Paris; Gagosian Gallery, Museum of Modern Art PS1, New York, Palais de Tokyo, Paris, and many other international venues.

Mimed Sculpture is a mime performance, in which he transforms the appreciation of an artwork from "seeing" into "imagining". In this way, Balula translates works by renowned sculptors such as Henry Moore, Louise Bourgeois, and Alberto Giacometti into minimally choreographed performances. In his performance, their works turn into intangible sculptures that only performers seem to be able to touch. The gap between the visible and the invisible is bridged by the performers' performance and the viewers' imagination. This work, which explores another dimension of seeing, was first introduced to the public at the 2016 Art Basel in Switzerland and continues to be performed since.

> "I believe in the idea of an extended body. And what happens between two different brains goes beyond inner neurological interactions. We know so little, we feel so much"

> "Beauty is a personal experience that is not reserved solely for sight or tangible things."

River Painting, Artificially Aged Painting, and *Burnt Painting* are the works showing Balula's unique approach to landscape painting. To create *River Painting*, he visited and placed his canvas into the water of several rivers, by which trace deposits of each river, such as seaweeds and soil, would be attained and preserved. As such, his landscape painting reinterprets and challenges traditional landscape painting practice.

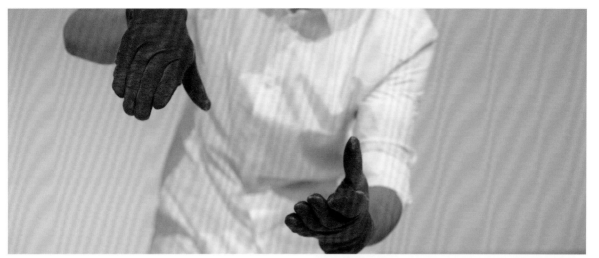

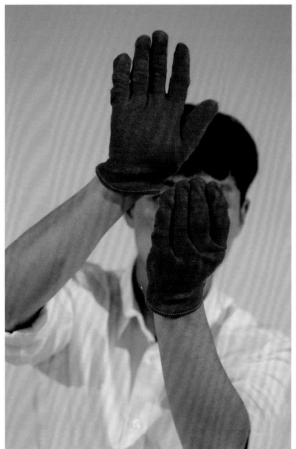

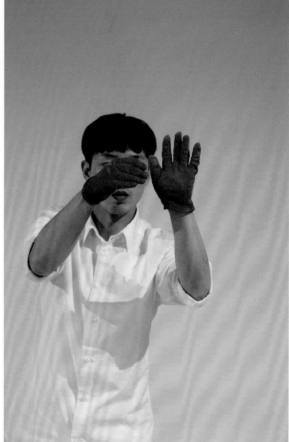

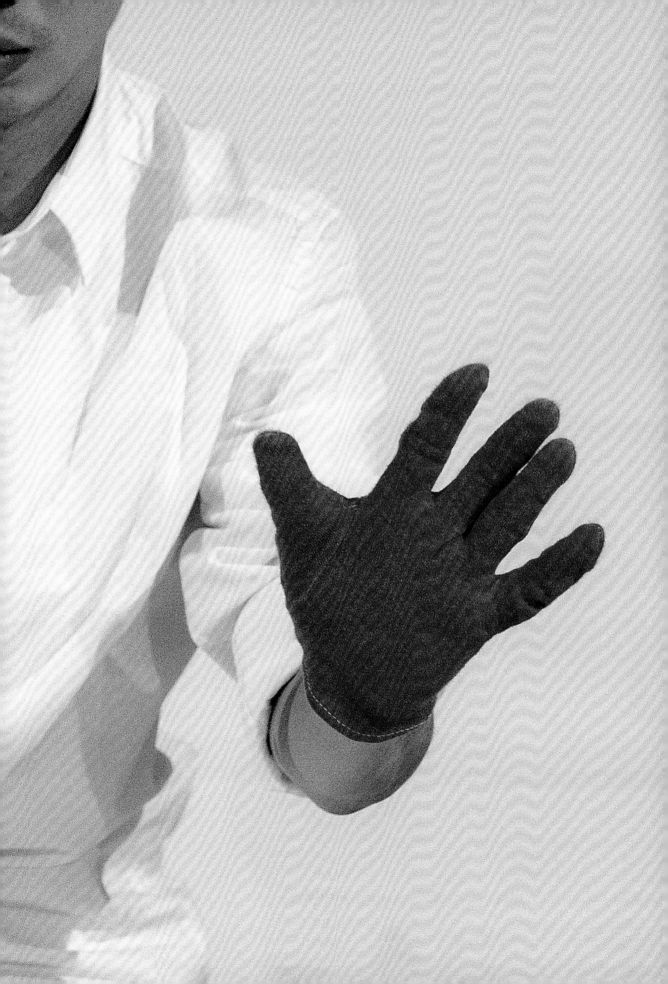

다비데 발룰라
Davide Balula

〈마임조각 Mimed Sculptures〉, 2016–2019

프로젝션 맵핑과 빛에 의한 미디어적 접근을 통해 공
간 전체를 장악하는 작품들을 소개하는 섹션으로 '무
언가에 흠뻑 빠져있는 심리적 상태'를 일컫는 '몰입
(flow)'적 보기를 위해 특정감각에 국한되지 않고 온
몸으로 작품을 느끼는 전방위적으로 상호작용한다.
독일의 예술사학자이자 미디어이론가인 올리버 그라
우(Oliver Grau)가 그의 저서 『가상예술 : 환영에서
몰입으로』에서 언급했던 바와 같이 전통적인 매체의
개념을 '환영과 몰입'이라는 관람객의 심리적·지각적
경험으로 확정시키며 다중감각을 체험한다.

경험적 차원의 보기
SEEING AS
AN EXPERIENCE

'Flow' is a psychological term which refers to a mental state of complete immersion in an activity. As Oliver Grau, a German art historian and media theorist, mentioned about a long history of 'illusion and immersion' in his book *Virtual Art : From Illusion to Immersion*, appreciation of art carries a strong bond with the practice of looking. This section aims to overview the full immersive experience through media art involving light and projection mapping, allowing the perception of multiple senses.

실파 굽타

SHILPA

GUPTA

실파굽타는 인도출생으로 정치, 사회적인 이슈를 다양한 맥락으로 풀어낸다. 작가는 물체, 장소, 사람 및 경험이 어떻게 정의되는지에 관심을 두며 분류, 제한, 검열 및 보안 프로세스를 통해 이러한 정의가 어떻게 수행되는지 묻는다. 그녀의 작업은 문화 전반에 걸쳐 지역 및 국가 공동체에 작용하는 지배적 세력의 영향을 알리고 사회적 정체성과 지위에 대한 재평가를 촉구한다. 작가는 예술을 이루는 기본 조건을 오브제 기반이 아닌 관람객 참여를 전제로 하여 관람객이 작품에 적극 참여하는 상황을 만든다. 작가는 테이트모던, 뉴욕 현대미술관(MoMA), 퐁피두센터, 구겐하임 미술관, ZKM등 다수의 주요기관에서 소개되었다.

<그림자3>은 국제연합(UN) 기후변화회의를 계기로 제작된 작품이다. 그림자 방에 입장하게 되면 관람자는 라이브 비디오 캡쳐에 의해 비춰진 화면 속 본인의 그림자를 인식함과 동시에 화면 상단에서부터 하나의 줄을 부여받는다. 작가의 개입은 화면의 상단에서부터 시작하는데 한눈에 알아보기 힘든 사물들이 각각의 관람객과 연결되어 위에서부터 떨어지며 그림자와 맞닿아 상호작용 한다.

관람객의 수와 관람객이 작품공간에 머무는 시간에 비례해 스크린은 점점

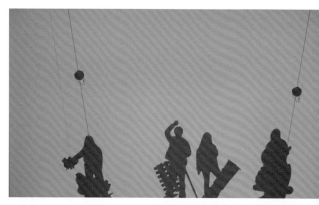
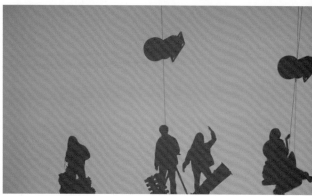

그림자 더미로 가득 차게 되며 마침내 전체가 검은화면으로 채워지면서 작품은 마무리 된다. 이때 등장하는 나레이션은 아래와 같다.

그의 죽음 나의 죽음
우리의 죽음 그의 죽음
나의 죽음 그녀의 죽음 우리의 죽음
그러나 땅은 그 흔적을
너무나 잘 새기고 있고
하늘은 더이상
그것을 숨기거나 마실 수 없네

흐려지는 실루엣의 경계는 오늘날 환경문제의 어두운 이면에 대한 공동의 책임을 시사한다. 관람객의 존재가 만들어내는 기본 실루엣과 그에 덧입혀지는 오브제들의 축적으로 인해 각기 다른 독립체 간의 경계가 흐려지며 새로운 아상블라주가 탄생한다.

그림자 연작은 총 3작품으로 구성되어 있는데 <그림자1>, <그림자2>는 2006년에 제작되었고 <그림자3>은 2007년에 제작되었다. 이는 모두 그림자를 통한 관람객의 즉각적 개입을 유도한다는 면에서 맥락을 같이 하지만 <그림자1>과 <그림자2>가 전체적인 화면을 사용하여 다양한 상황에 따른 인터렉션이라면 <그림자3>은 보다 더 개인적인 1:1 인터렉션의 성격을 갖는다.

Shilpa Gupta is an Indian artist, who expresses her concerns on social or political issues in various art forms. She is interested in how objects, places, people, and experiences are defined, and questions how these definitions are played out in the process of classification, restriction, censorship, and security. Her work communicates, across cultures, the impact of dominant forces acting on local and national communities, prompting a re-evaluation of social identity and status. She postulates participatory experience, not object-based commodity, for the primary element of art and creates situations that actively involve the audience. Her work has been widely exhibited at major venues such as Tate Modern, MoMA, New York, Centre Pompidou, Guggenheim Gallery, and ZKM.

Shadow3 was produced in reference to the U.N.'s Climate Change Conference. Entering the installation space, the audience can recognize its own shadow cast on the screen and a virtual string-shadow on top quickly approaching and arriving at the visitor's shadow-form. Then along the string, unidentifiable shadow-forms begin to come down to the visitor's shadow on which they are attached like a burden or fall down. These situations continue

until the screen is covered up with visitors' shadows and virtual shadows so much as to turn into a black surface. Then, over the black screen, the artist's voice is played out.

> His dead my dead our dead his dead
> My dead her dead our dead
> But the land is well marked
> Is the sky no longer able to hide and drink it

As the silhouettes of visitors' shadows are gradually erased by virtual shadow forms, an abyss-like assemblage is created, implying that the future of global environments would be our responsibility.

Gupta's Shadow series is composed of *Shadow1*(2006), *Shadow2*(2006), and *Shadow3*(2007). All of these pieces immediately incorporate audiences' interactions on their screens. However, compared to the overall reflection of participations in *Shadow1* and *Shadow2*, *Shadow3* shows more personal and local interactions taking place.

레픽 아나돌

REFIK

ANADOL

레픽 아나돌은 터키 출신의 미디어 아티스트이자 디렉터로 현재 LA를 중심으로 활동하고 있다. 초대형 미디어 파사드를 비롯하여 시공간을 뛰어넘는 듯한 몰입형 실내 미디어작품으로 세계적으로 활발히 소개되고 있다. <무한의 방>은 4x4x4m로 이루어진 독립된 방 안에서 프로젝션 맵핑과 거울을 이용해 무한대로 뻗어져 나가는 공간으로 시공간을 초월하는 경험을 선사한다. 작가는 이밖에도 <멜팅 메모리즈>, <아카이브 드리밍>과 같은 공간 내에서의 프로젝션과 초대형 야외 미디어 파사드를 통해 건축물을 뒤덮는 스케일을 실험한다.

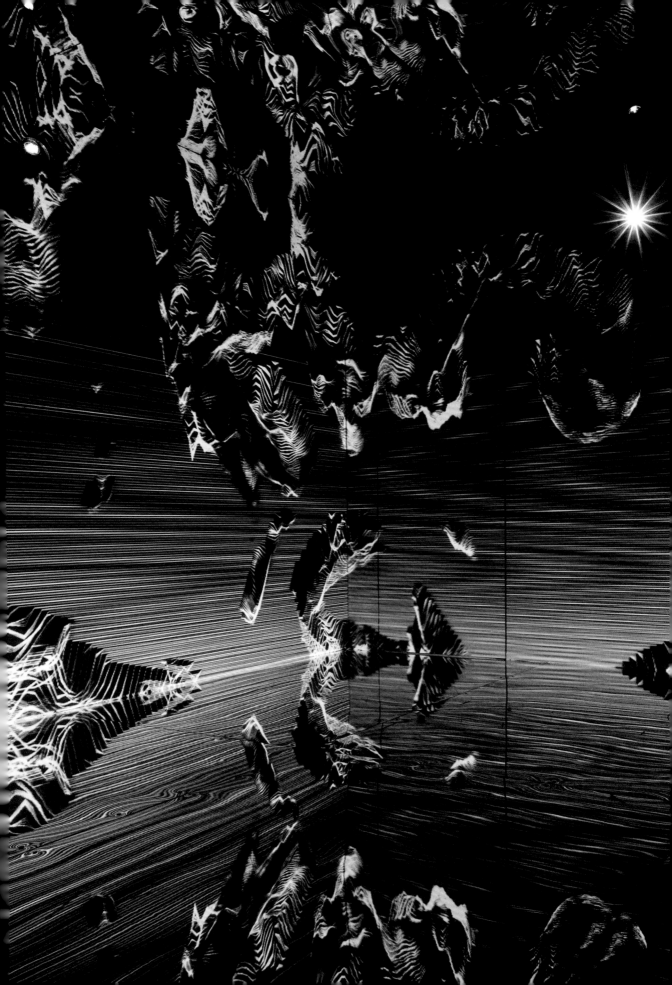

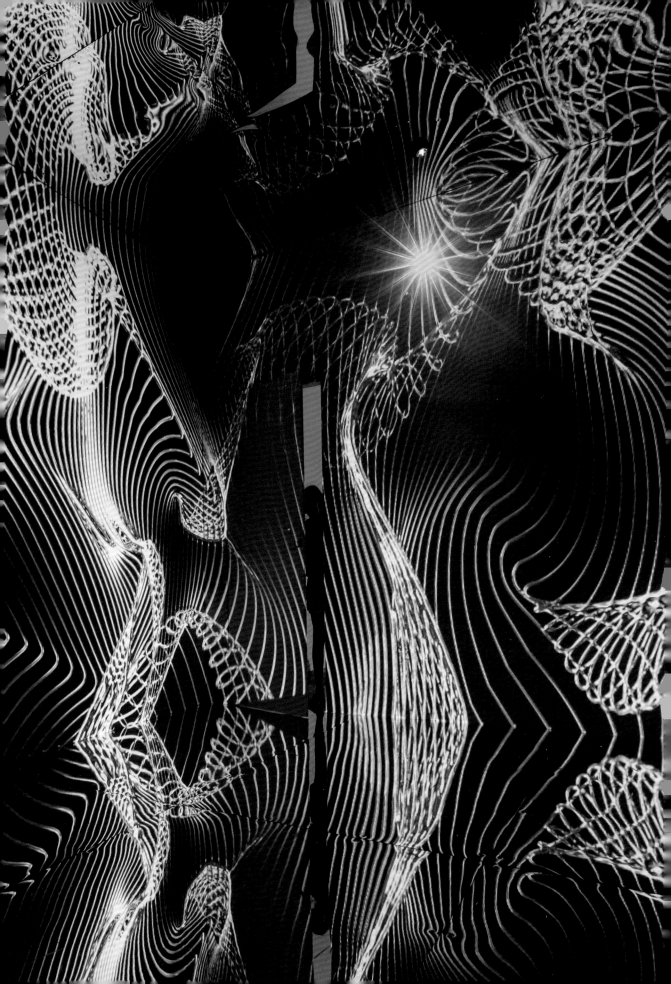

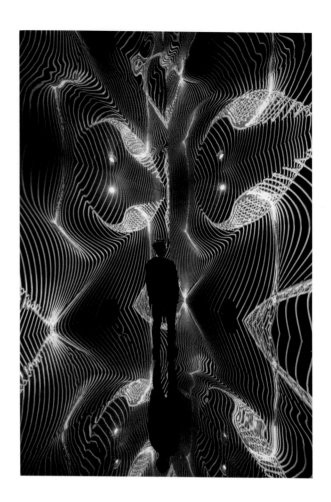

Refik Anadol is a Turkish artist and art director, who currently lives and works in LA. His work ranges from gigantic media facade to transcendental immersive interior installation. *Infinity Room* is a room with the dimension of 4x4x4m, inside of which visitors may experience a kind of endlessly expanding time-space. His works like *Melting Memories* and *Archive Dreaming*, visualize invisible data or flat sight of space as three-dimensional kinetic and architectonic space.

느끼다 : 경험적 차원의 보기
Seeing as an experience

프로젝션 맵핑과 빛에 의한 미디어적 접근을 통해 공간 전체를 장악하는
작품들을 소개하는 섹션으로 '무언가에 푹씬 빠져있는 심리적 상태'를 일컫는
'몰입(flow)'적 보기를 위해 확장감리를 국한되지 않고 온 몸으로 체감하는
느끼며 전칠위적으로 심오작품한다. 특히의 예술사학자이자 미디어이론가인
올리버 그라우(Oliver Grau)가 그의 저서 '가상예술: 환영에서 몰입으로'에서
언급했던 바와 같이 전통적인 매체의 개념을 '환영과 몰입'이라는 경험적인
심리적·지각적 경험으로 확장시키며 다층성격을 제공한다.

"Flow" is a psychological term which refers to a mental state of complete
immersion in an activity. As Oliver Grau, a German art historian and media
theorist, mentioned about a long history of illusion and immersion in his book
Virtual Art, appreciation of art carries a strong bond with the viewer's psyche.
This section aims to oversee the full immersive experience through space
involving light and projection mapping, allowing the perception of medium.

무한의 방, 2019
미디어설치, 가변크기

Infinity Room, 2019
media installation, dimension variable

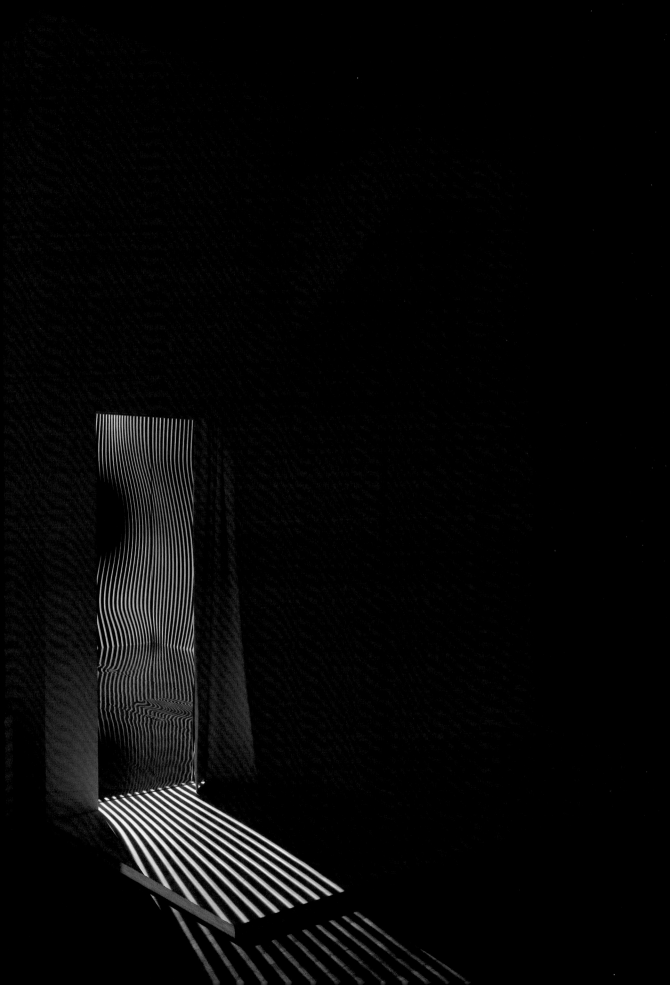

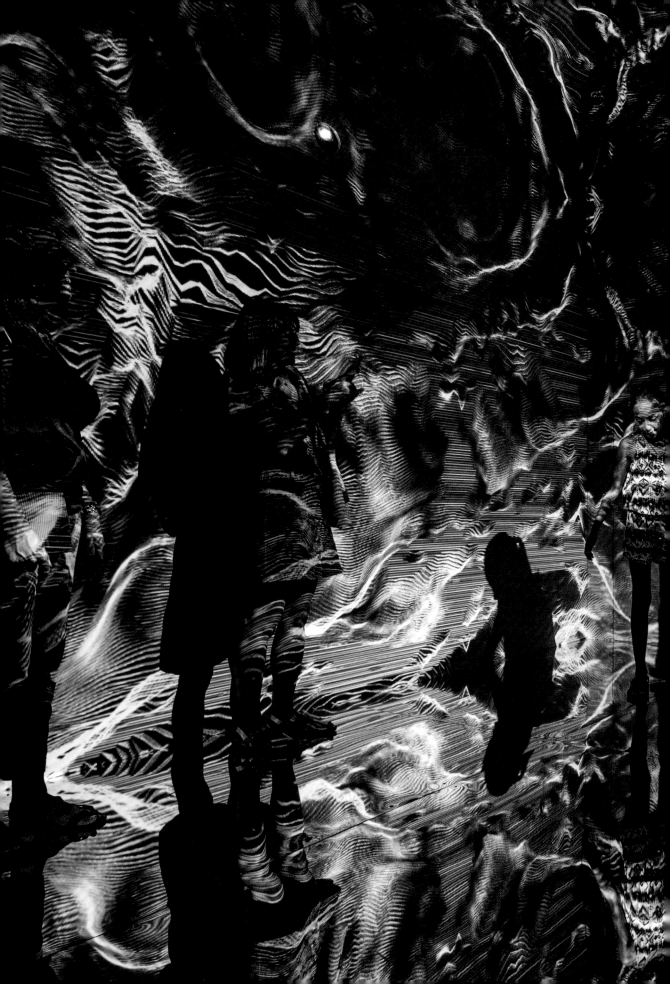

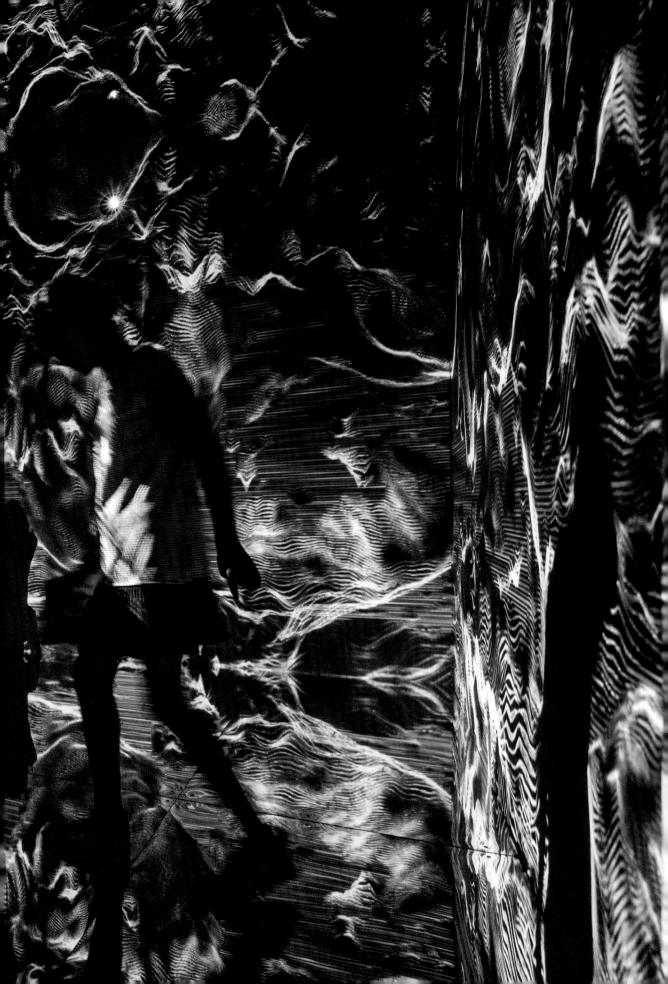

로라 버클리

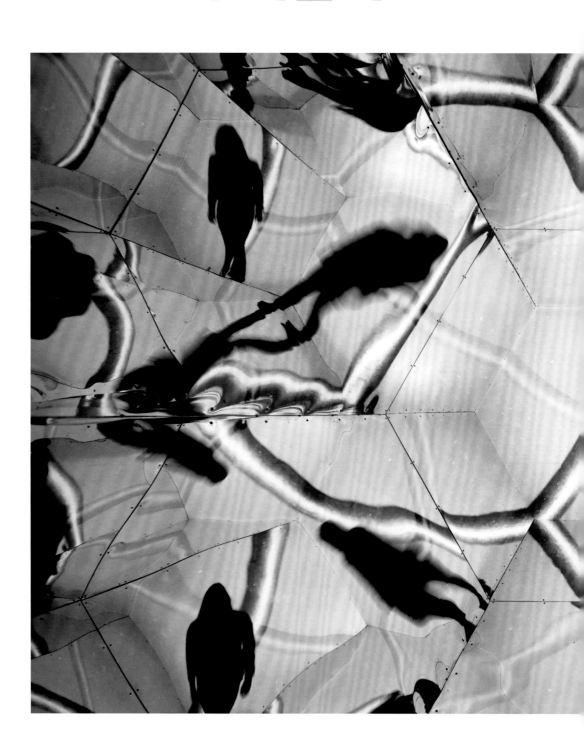

LAURA

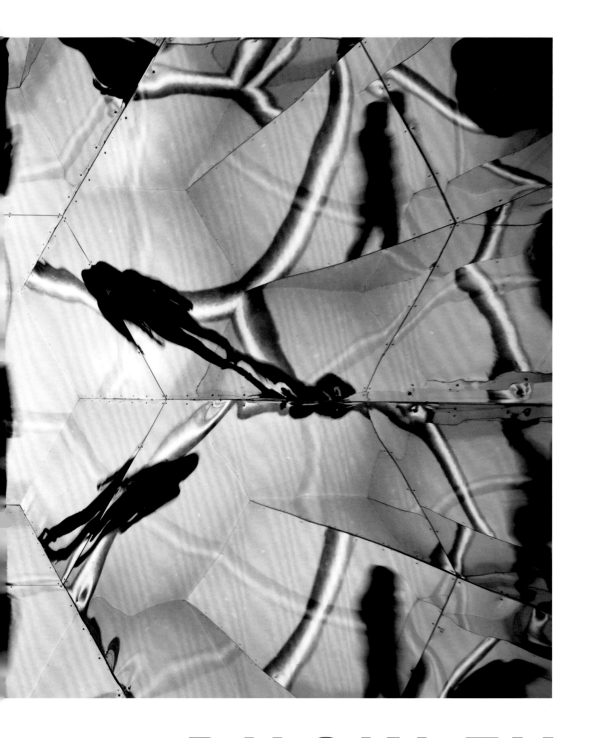

로라 버클리 | LAURA BUCKLEY

BUCKLEY

로라 버클리는 아일랜드에서 태어나 영국 런던을 중심으로 활동하는 작가이다. 미디어, 사운드 등 키네틱적인 요소는 작품을 이루는 주된 매체로 이를 통해 작가는 작가와 관람자 사이, 또는 관람자간의 친밀한 관계맺기에 주력한다. 무빙 이미지는 작품에서 큰 비중을 차지하는 요소로서 작가는 따뜻한 감정과 차가운 기술 사이의 인터플레이에 관심을 갖는다. <신기루>는 한쪽 눈을 통해 바라보는 장난감 만화경에서부터 착안하여 관람객이 직접 들어가볼 수 있는 육각형 구조의 대형 만화경을 이룬다. 기존의 장난감 만화경이 수동적 조정에 의해 실시간으로 변화하는 이미지를 제공하는데 반해, 이 작품은 관람객이 작품 안에 들어가 무한반복되는 시각적 환영을 직접 완성하게 한다.

관람객의 움직임은 육각의 패널에 무한 반사되고 작가의 영상 이미지와 만나 여러 단계의 감정선을 교차하며 곧 다시 스스로를 비추는 자화상이 된다. 이는 2차원의 시각적인 것을 넘어 또 다른 공간 안으로 관람객을 이끈다. 시각적 이미지만큼이나 사운드를 동일하게 중요시하는 작가는 일상에서 흔히 얻어지는 소리와 인공적인 기계음을 동시 수집하여 하나의 작품으로 새롭게 편집한다. 이렇듯 작가가 구성한 비디오의 무빙이미지와 관람객 스스로가 만드는 즉흥적 움직임이 중첩되고 이는 편집된 사운드와 만나 새로운 설치 콜라주로 완성된다. 작가는 최근 사치갤러리에서 전시한 바 있다.

신기루, 2012
혼합매체, 가변크기

Fata Morgana, 2012
mixed media, dimension variable

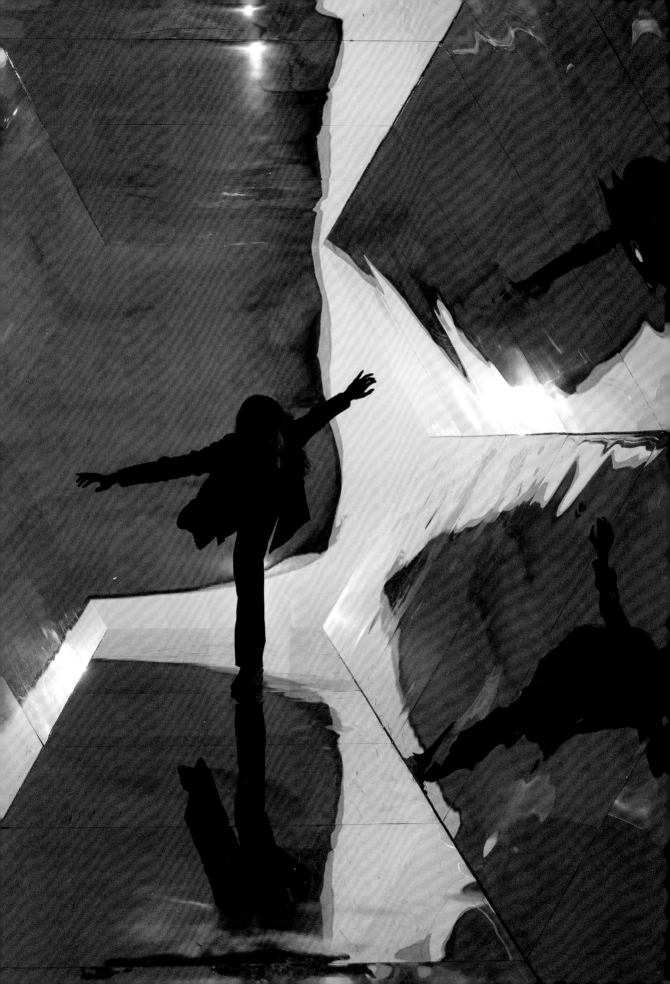

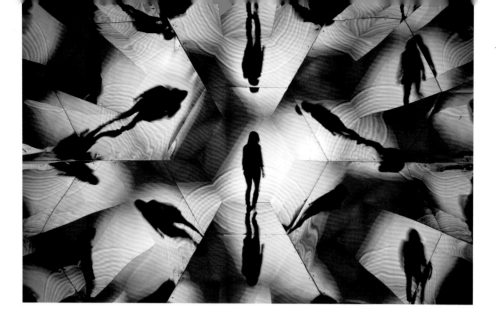

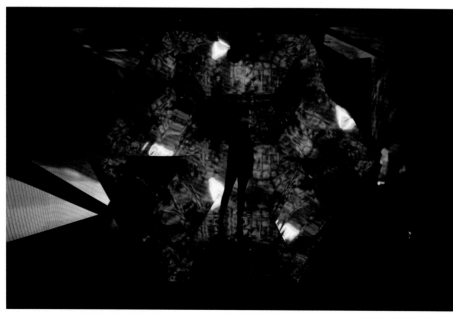

로라 버클리 | LAURA BUCKLEY

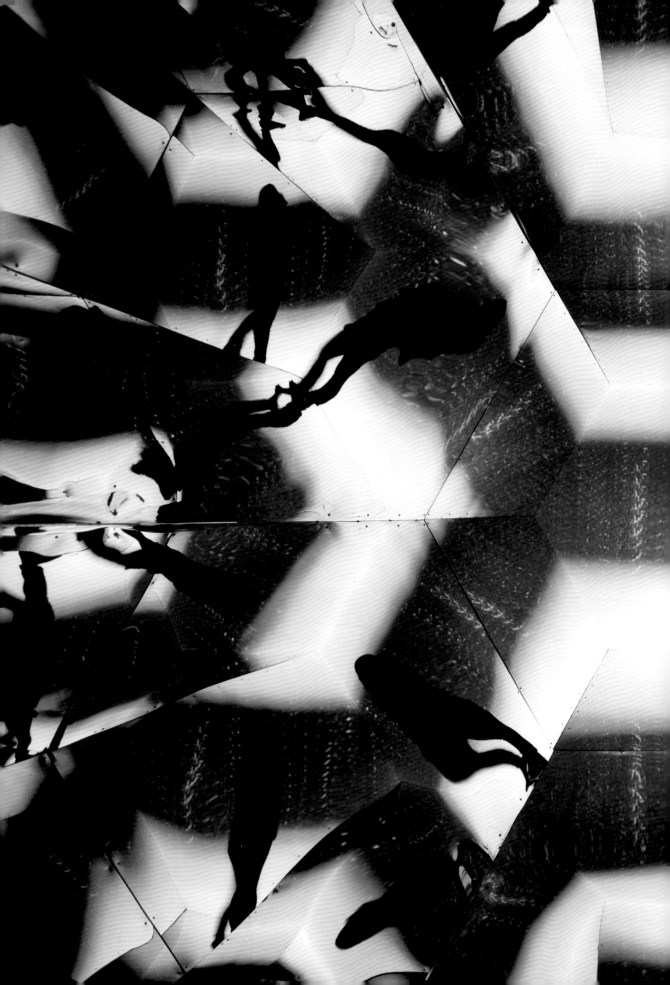

Born in Ireland, Laura Buckley currently lives and works in London, U.K. Kinetic elements such as the flow of images and sounds are the main mediums for her work, through which she tries to create an intimate connection between the artist and the audience or between members of the audience. Moving imagery makes up a significant part in her installation, generating a variety of interplay between cool technology and warm emotions.

Fata Morgana takes its inspiration from kaleidoscope. Contrary to kaleidoscope as an optical toy subject to exterior control, the work guides visitors into the interior of a kaleidoscopic environment to become part of its ever-changing view. Within its hexagonal interior, visitors will recognize themselves multiplied in the divided mirror walls, each of which seems to reflect a different aspect of the self.

Just as important as image, she collects both real-live sounds and artificial sounds in order to synthesize and edit them. As such, the artist's personal choice of images and sounds are overlapped with visitors' autonomous and improvisational choreography to create a new type of collage installation. Her works were recently exhibited at Saatchi Gallery, London.

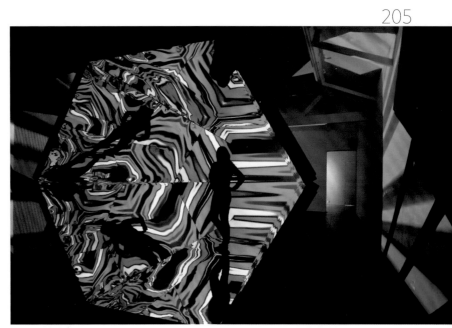

캐롤리나 할라텍

KAROLINA

캐롤리나 할라텍 ｜ KAROLINA HALATEK

HALATEK

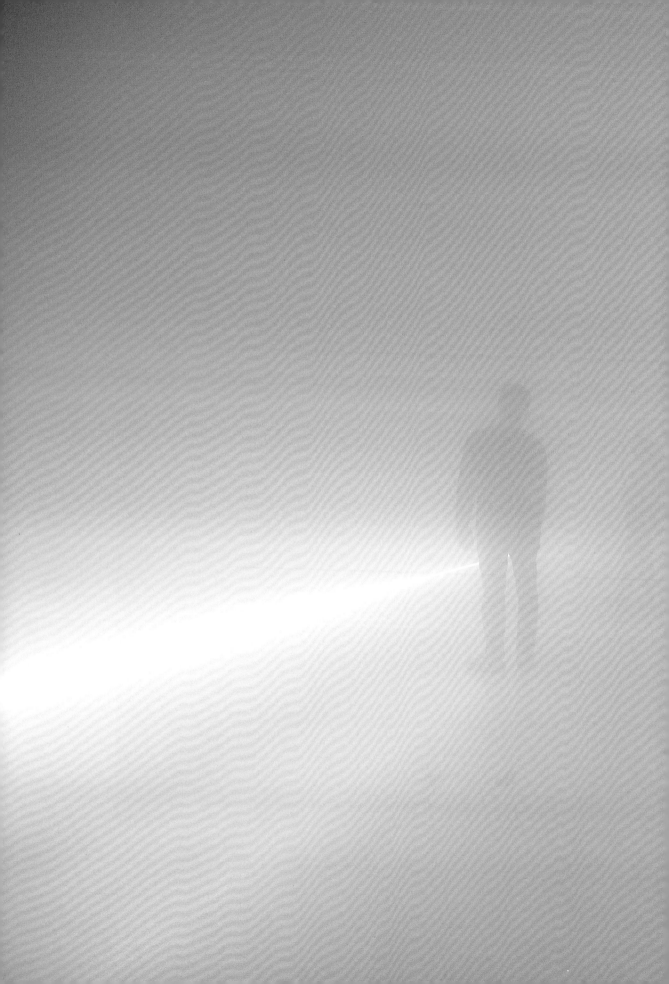

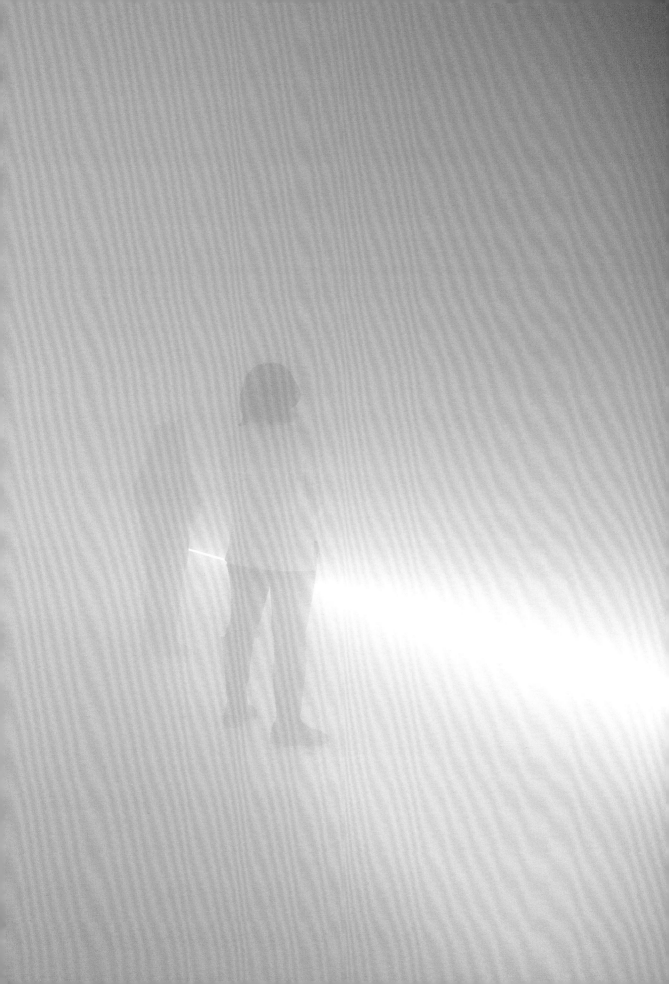

캐롤리나 할라텍은 폴란드 출생으로 빛을 주매체로 공간 전체를 장악하는 설치작업을 제작한다. <스캐너룸>은 관람객의 참여에 의해 완성되는 작품으로 스캐닝은 그 행위만으로도 노출, 자아성찰 등 많은 의미를 내포한다. 작품은 그 미적 구조에 있어서는 가장 미니멀한 성격을 취하나 실제적으로 작품공간에 들어서면 물리적으로 관람자가 마주하는 것은 방 안 가득 시야를 가리는 뿌연 안개이다. '스캔'하는 행위는 이미지를 읽어들이거나 암호화된 것을 풀이하는 등의 의미를 갖는다. 이는 단순한 기술적 읽기를 뛰어넘는 일종의 학습과정으로서 무엇인가를 해석하는 다층적인 의미를 갖는다. 따라서 자기성찰이자 자신의 내면상태를 관찰하는 하나의 장이 될 수 있는 것이다. 관람자는 작품공간 안에 들어서는 순간, 움직이는 양벽의 빛에 의해 스캔되어지는 하나의 오브제로서도 존재하게 되고, 스스로를 스캔하며 관찰하는 주체자가 되기도 한다. 작가의 다른 작품들 또한 빛이 여전히 작품을 이루는 주요소가 되고 다른 색채의 추가없이 무채색의 기본 백색만을 사용한다.

죽음을 간접경험한 이들의 증언을 토대로 빛으로 제작된 터널을 만드는 <터미널> 또한 대표작 중 하나이다. 작가의 작품은 대부분이 장소특정적으로 시각적인 것과 형이상학적인 영역 사이의 관계를 실험하며 구조적으로 단순하고 미니멀하나 초월적으로 빛을 발하는 최고조의 집중의 상태, 정신적 전념에 이를 수 있게 된다.

스캐너룸, 2014
LED, 알루미늄, 엔진, 가변크기

Scanner Room, 2014
LED, alluminum, engine, dimension variable

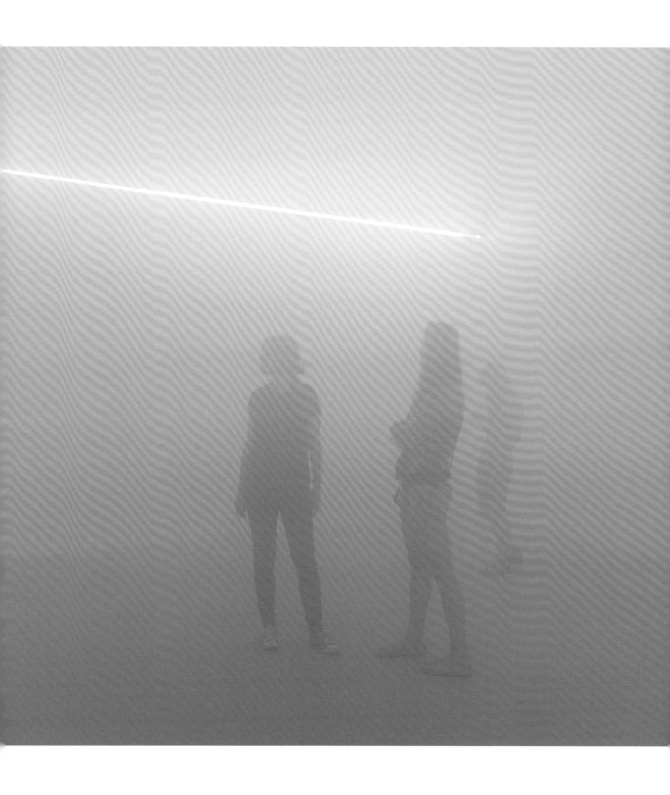

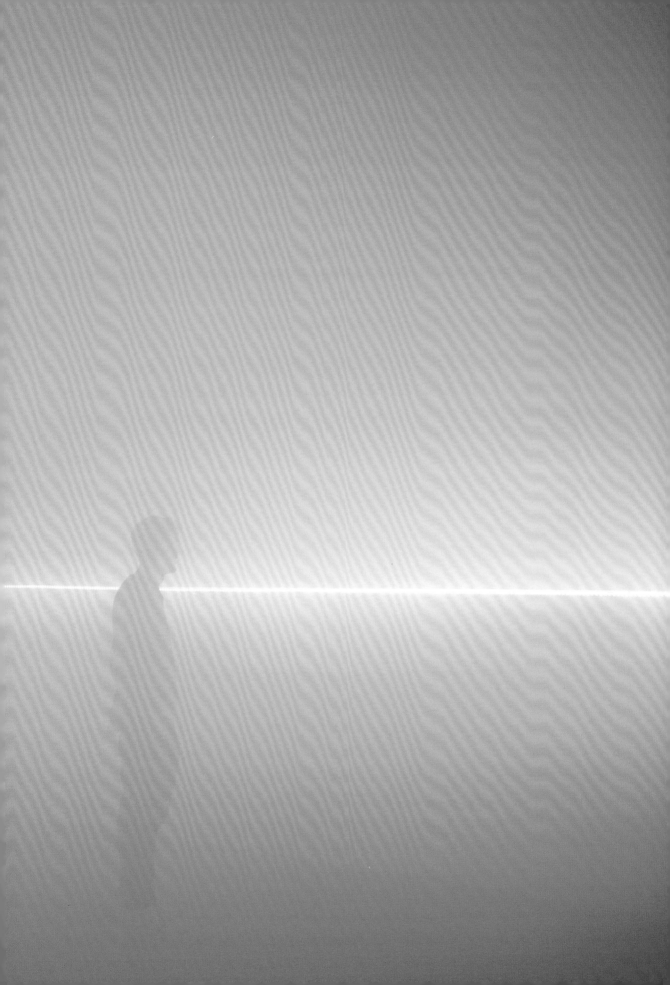

Polish artist Karolina Halatek creates installations in which light is the only medium to sculpt the entire space. *Scanner Room* is an empty room of light that invites people to draw the space with their presence. In the minimal atmospheric environment, visitors feel as if their bodies are being scanned, and enter into a meditative state of self-searching. This imbues the room with deep and multilayered emotional hues generated by the visitors. To scan is to read or decode its object as a part of the learning process beyond mechanical reading. Entering the room, the visitor becomes an object to be scanned and simultaneously an observer to look at the scanning process of the self. As such, Halatek's other site-specific installations also employ monochromatic light only

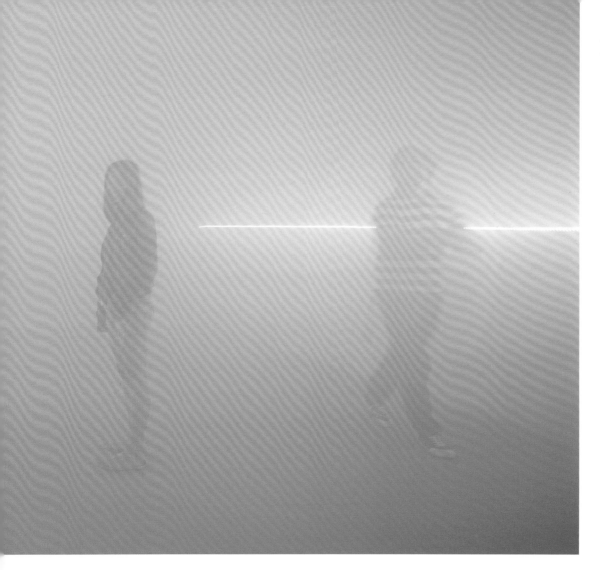

to create such a meditative and spiritual space, examining the relation between visible and metaphysical realms.

Terminal was produced based on the testimonies of people who have been at the threshold of death. Most of her work is site-specific and explores the boundary between the visible and the metaphysical. Using light in a minimalist manner, she creates a transcendent, highly concentrative and spiritual state of immersion. Over time, the intensity of concentration is enhanced so as to reach the level of meditation.

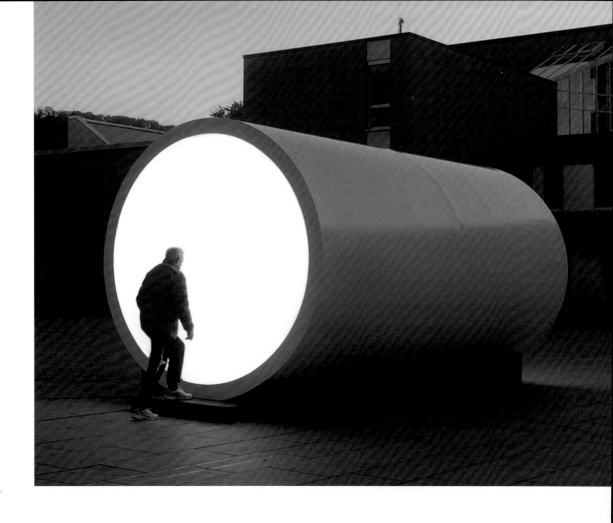

터미널, 2016
PE, LED, 알루미늄, 6x3m

Terminal, 2016
PE, LED, alluminum, 6x3m

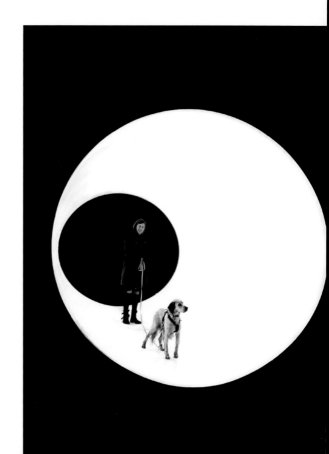

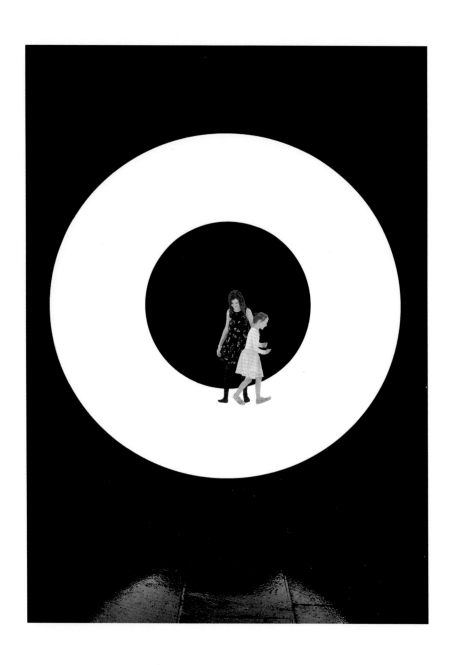

소리를 작품의 주매체로 두는 사운드아트는 '흐름을 통한 보기'로서 시각예술과는 다른 차원의 시간성을 갖는다. 이번 섹션에서는 물리적으로 부재하면서도 공간 가득히 실재하는 사운드를 바라보는 입체적 관점에 대해 탐구하고자 한다. 시각과 청각 이상의 범위에서 사운드는 하나의 언어이자 세계로서 존재한다. 사운드가 유,무형의 사물을 읽어나감으로써 어떻게 공간을 조각하는지, 전시공간 안에서 관람객은 어떠한 동선을 이루며 작품과 조우하는지에 대해 살펴본다.

보기의 흐름
FLOW OF SEEING

Sound art, which puts sound as a main element, carries out different dimension of time than visual art. This section aims to explore on the sculptural aspect of sound which entirely resonates the space while physically being absent. Beyond the optical and auditory senses, sound exists as a language and as a world. The investigation on finding the route through which sound reads tangible and intangible objects will be captured.

크리스틴 선 킴

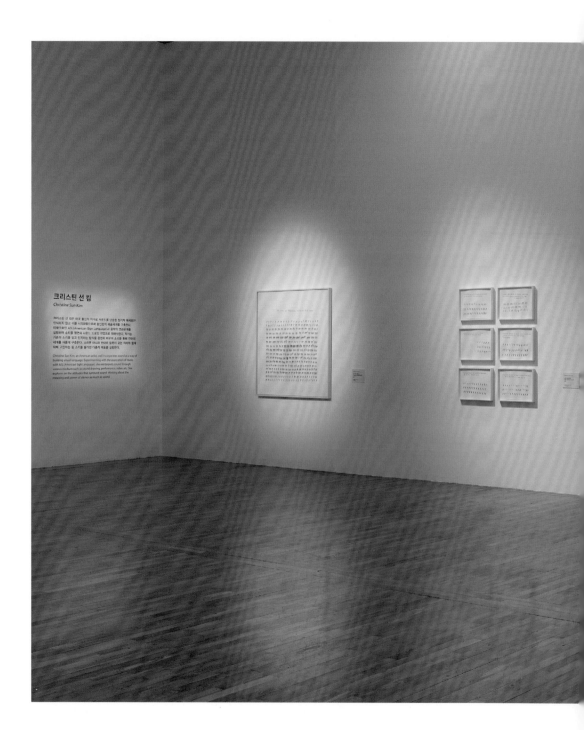

크리스틴 선 킴

Christine Sun Kim

CHRISTINE

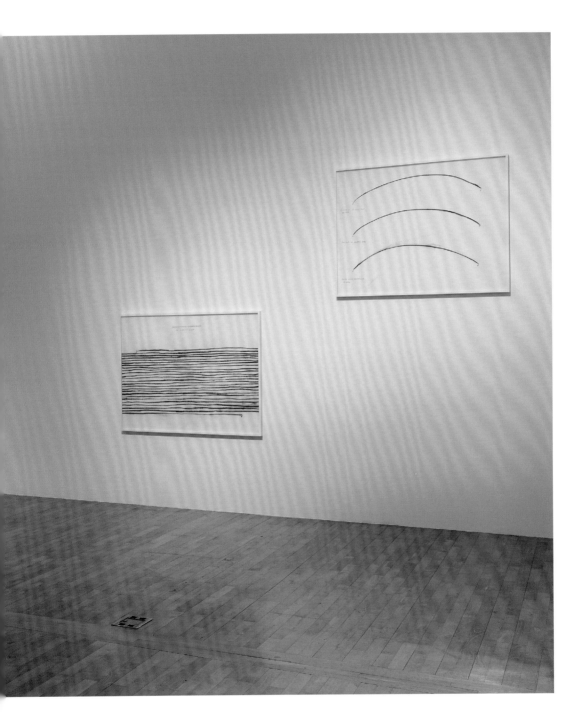

SUN KIM

크리스틴 선 킴은 미국 출신의 작가로 사운드를 단순한 청각적 매체로만 인식하지 않고 이를 시각화함으로써 본인만의 예술세계를 구축한다. 미국수화인 ASL(American Sign Language)과 음악의 연관관계를 실험하며 소리를 평면의 사운드 드로잉 작업으로 재해석한다. 작가는 기존의 소리를 읽고 인지하는 방식을 완전히 바꾸어 소리를 통해 언어의 세계를 새롭게 구축한다. 소리뿐 아니라 반대로 침묵이 갖는 의미와 힘에 대해 고민하는 등 소리를 둘러싼 다층적 태도를 실험한다.

Christine Sun Kim, an American artist, well incorporates sound as a way of building visual language. Experimenting with the association of music with ASL(American Sigh Language), she reinterprets sound through various medium such as sound drawing, performance, video, etc. She explores on the attitudes that surround sound, thinking about the meaning and power of silence as much as sound.

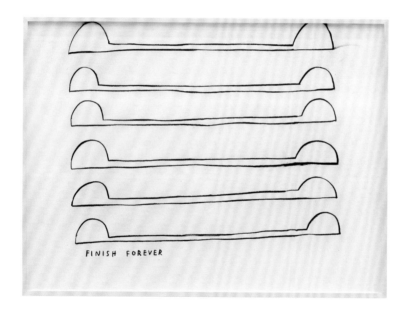

영원한 끝, 2018
종이에 목탄, 56x76cm

Finish Forever, 2018
charcoal on paper, 56x76cm

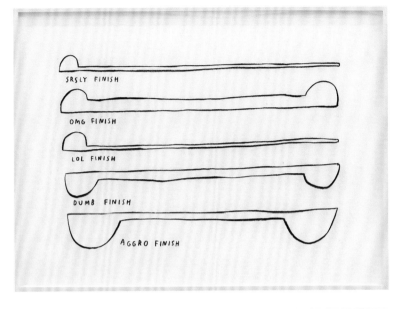

다른 양의 끝, 2018
종이에 목탄, 56x76cm (2EA)

Different Amounts of Finish, 2018
charcoal on paper, 56x76cm (2EA)

0을 보다, 2019
종이에 목탄, 126x126cm (3EA)

See Zero, 2019
charcoal on paper, 126x126cm (3EA)

청각장애인이 주위에 있을 때, 2018
종이에 목탄, 29.7x42cm (6EA)

When a Deaf Person is Around, 2018
charcoal on paper, 29.7x42cm (6EA)

크리스틴 선 킴 | CHRISTINE SUN KIM

제 일을 하는 중력의 소리, 2017
종이에 목탄, 125x125cm

The Sound of Gravity Doing Its Thing, 2017
charcoal on paper, 125x125cm

크리스틴 선 킴 | CHRISTINE SUN KIM

무거워지려하는 진동의 소리, 2017
종이에 목탄, 125x125cm

The Sound of Frequencies Attempting to be Heavy, 2017
charcoal on paper, 125x125cm

적절성의 소리, 2017
종이에 목탄, 125x125cm

The Sound of Relevance, 2017
charcoal on paper, 125x125cm

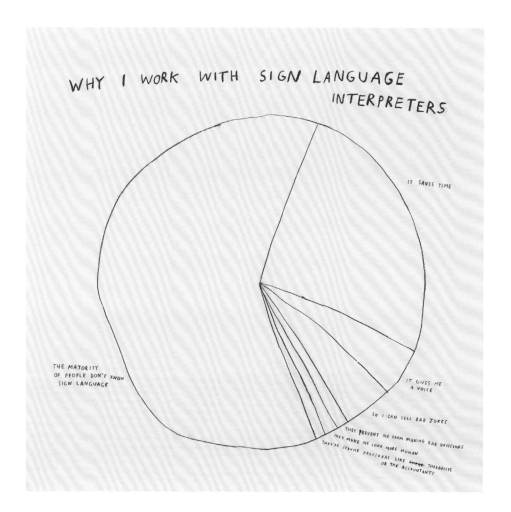

내가 수화통역사와 함께 일하는 이유, 2018
종이에 목탄, 126x126cm

Why I Work with Sign Language Interpreters, 2018
charcoal on paper, 126x126cm

긴 빛줄기, 2015
종이에 연필, 목탄, 100x125cm

One Longass Beam, 2015
pencil and charcoal on paper, 100x125cm

FUTURE AT AN EASY PACE
80 BPM

PRESENT AS COMMON TIME

PAST WITH NOSTALGIA
20 BPM

편한 속도의 미래, 2015
종이에 연필, 파스텔, 100x125cm

Future at an Easy Pace, 2015
pencil and dry pastel on paper, 100x125cm

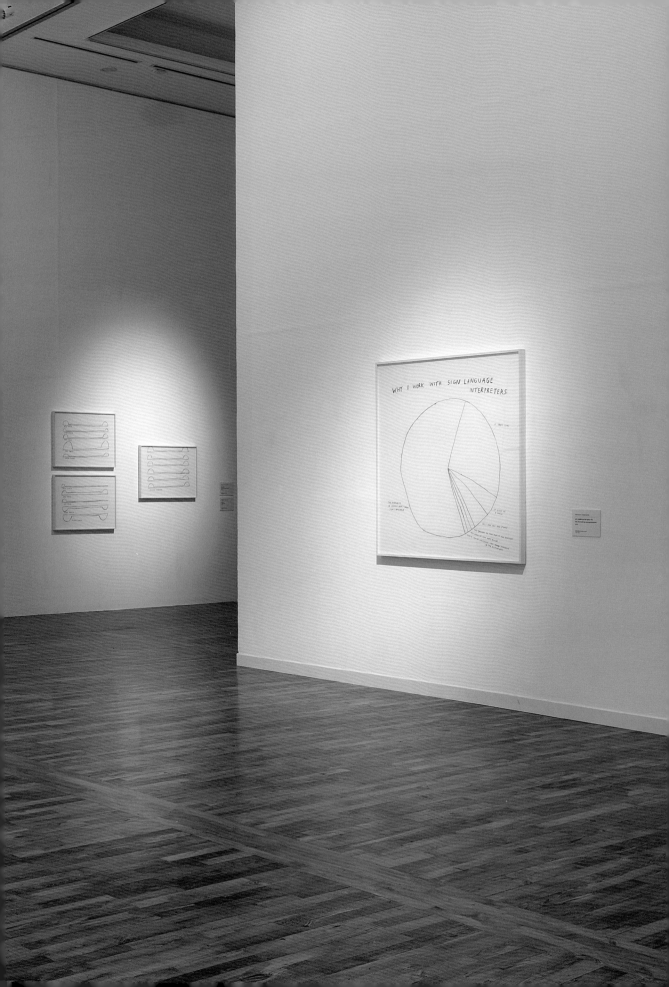

노스 비주얼스　　　X

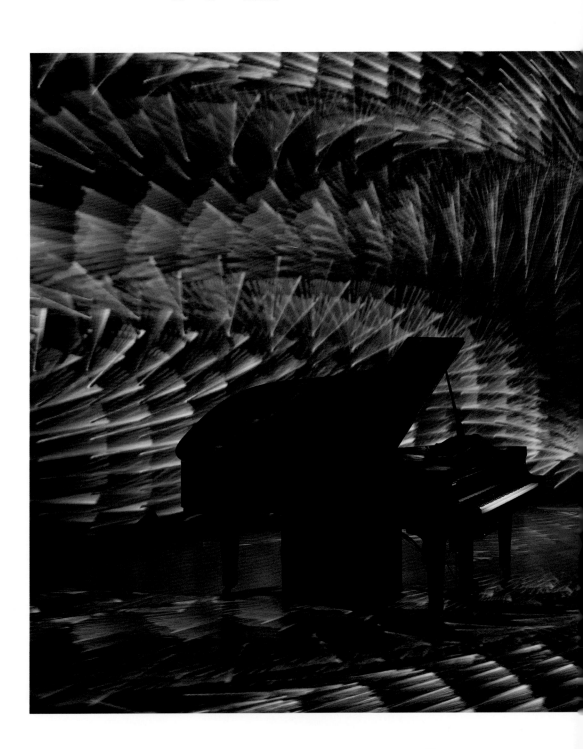

FLOW OF SEEING ｜ 듣다 : 보기의 흐름

NOS VISUALS

카이스트 문화기술대학원

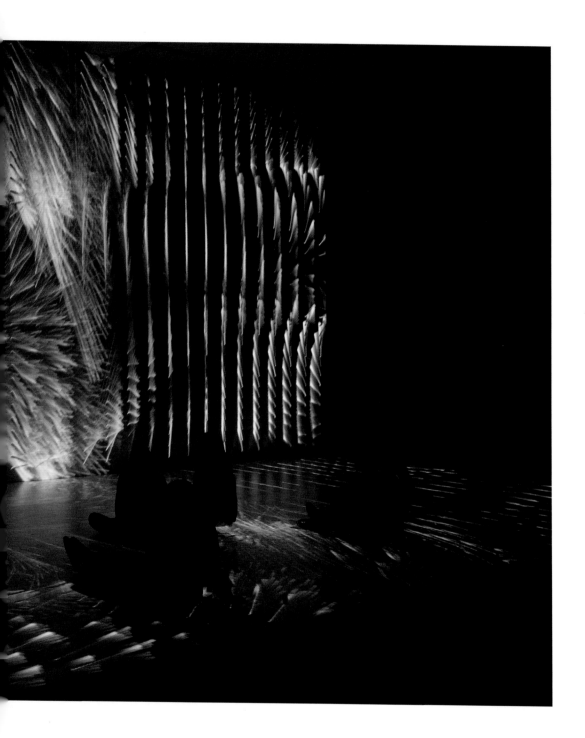

X KAIST CT

노스 비주얼스는 터키 출신의 미디어 아티스트 듀오인 노랩(NOHlab)의 데니스 카다르 (Deniz Kader), 존다쉬 시스만(Candaş Şişman)과 크리에이티브 프로그래머 오스만 코 츠(Osman Koç)로 구성된 협업 플랫폼이다. 노랩은 클래식과 현대음악으로 이루어진 선 곡과 시각적 구조를 연동하여 공감각적 작업을 실험한다. <딥 스페이스 뮤직>은 아르스 일렉트로니카(Ars Electronica)에서의 일회성 라이브 퍼포먼스의 공연을 넘어 장기간의 전시를 위해 재구성되었다. KAIST 문화기술대학원(남주한 교수 Lab)의 AI(인공지능) 피 아니스트 시스템과 함께 노랩의 맞춤 소프트웨어 NOS에 의해 창출되는 비주얼의 시각 적 구조는 관객을 압도하는 경험을 제공한다. 연주 중 이루어지는 NOS 소프트웨어의 즉 흥적인 개입은 시각적 이미지와 창작과정 자체를 하나의 퍼포먼스로 제시하며 청중이 소 리와 영상을 종합적으로 인식하도록 한다.

딥 스페이스 뮤직, 2019
미디어설치, 가변크기

Deep Space Music, 2019
media installation, dimension variable

카이스트 문화기술 대학원 음악 오디오 연구실 (Music and Audio Computing Lab)은 남주한 교수의 지도 아래 음악 감상, 연주 및 창착을 돕기 위한 다양한 기술을 연구, 개발하고 있다. 남주한 교수는 현재 삼성미래기술육성재단의 지원을 받아, 서울대 음대 박종화 교수팀과 함께 인공지능 피아니스트(AI Pianist) 연구를 수행하고 있으며, 그 연구 결과물을 이번 DMA에서 전시 공연을 하는 노스 비주얼스(NOS Visuals)의 <Deep Space Music>에 적용하게 되었다. VirtuosoNet으로 불리는 카이스트의 인공지능 피아니스트는 주어진 악보에 대하여 인간 연주자처럼 템포, 셈여림, 음표 길이 등 다양한 연주 표현을 할 수도 있도록 딥 뉴럴 네트워크 (Deep Neural Network)를 바탕으로 학습된 연주 생성 모델이다. 본 프로젝트에서는 인공지능 피아니스트의 핵심 개발자인 정다샘 연구원을 필두로, 권태균, 김유진, 도승헌, 김원일 연구원이 다양한 역할을 맡아 개발을 수행하였다.

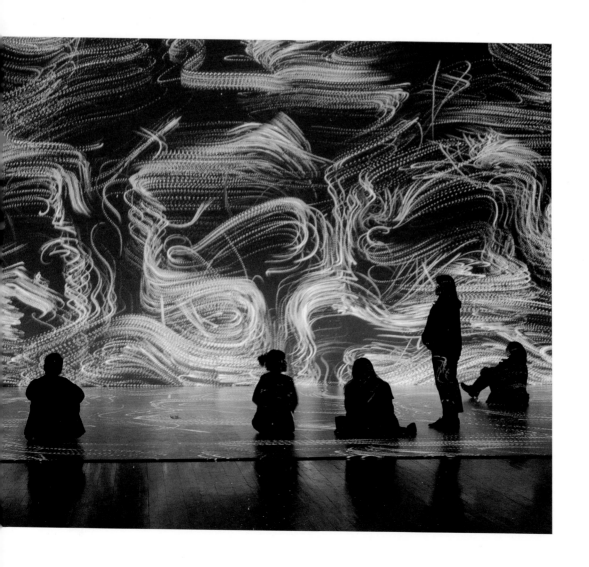

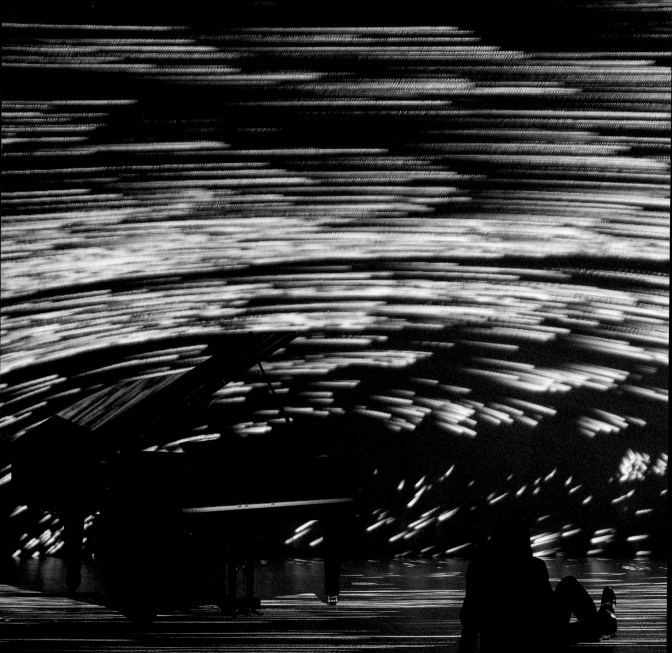

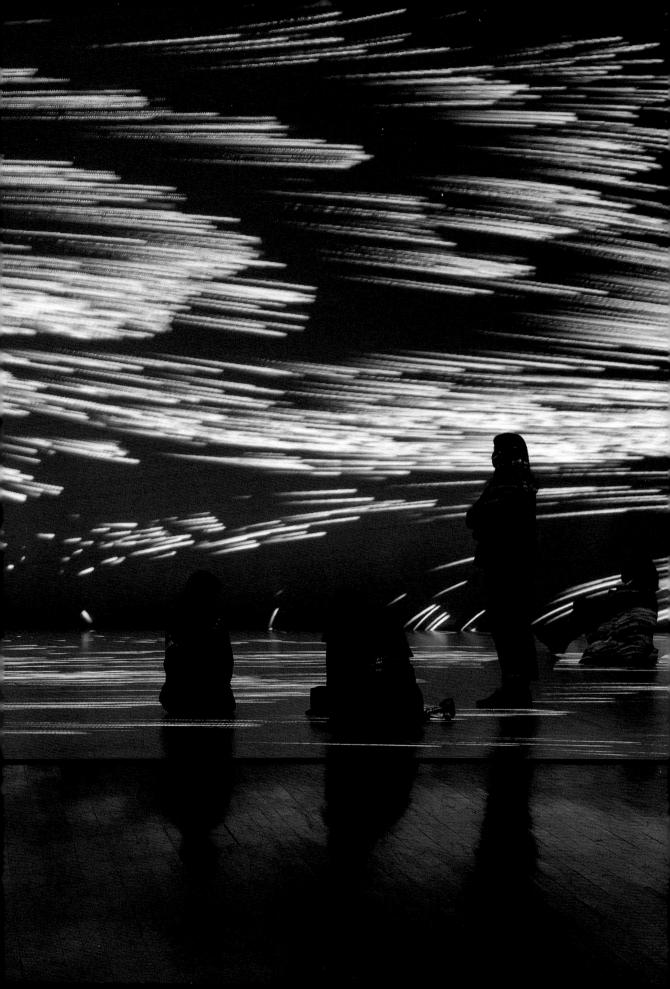

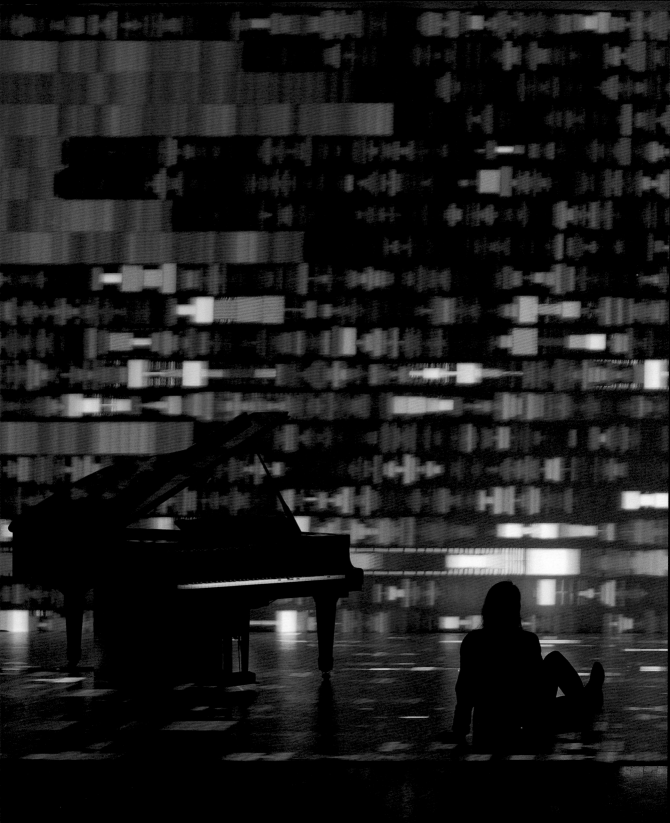

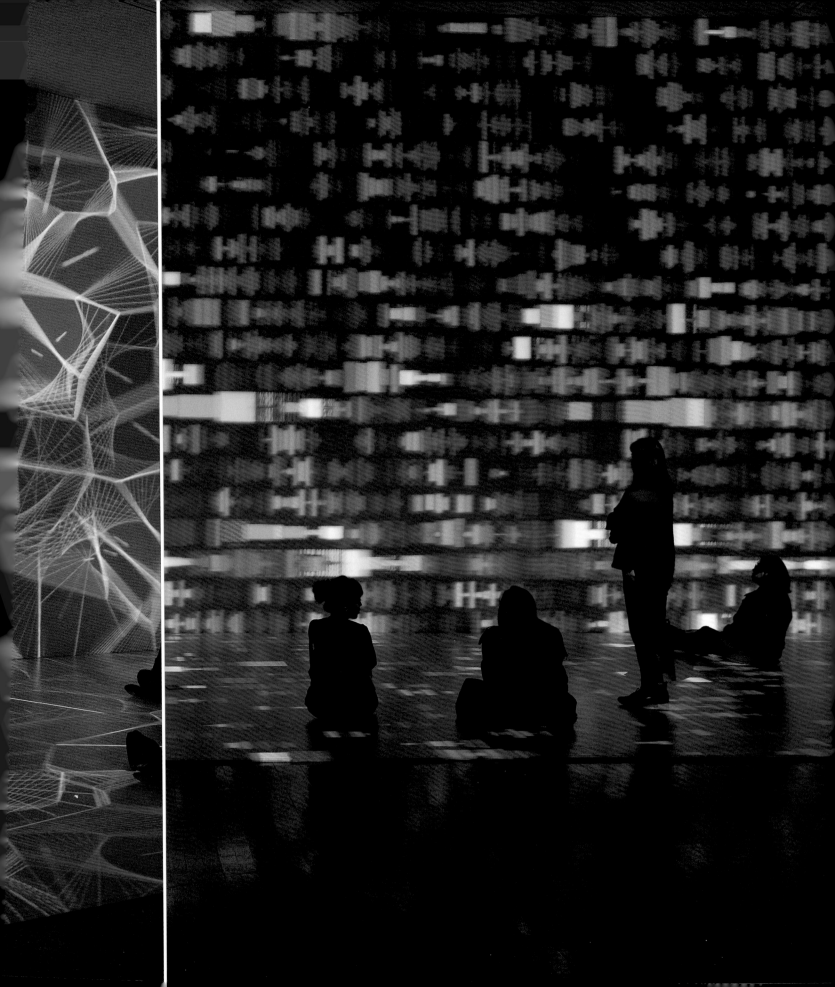

프로젝트X

대전시립미술관과 카이스트 문화기술대학원 박주용
교수가 공동기획한 이번 섹션에서는 이미 완성된 작
품이 아닌 관람객이 주체가 되어 구현되는 맞춤형 전
시를 선보인다. 또한 관람객은 데이터과학 및 문화재
청 '석굴암'의 가상현실(VR)을 통하여 시공간 속 행
위의 주체가 되어 주변환경과 상호작용한다. 프로젝
트X는 전통으로 대표되는 과거, 살아있는 관객으로
대표되는 현재, 그리고 새로운 예술에 대한 가능성의
탐험으로 대표되는 미래를 연결하는 공간이 된다.

PROJECT X

Co-curated by DMA and Prof. PARK Juyong from KAIST, this section invites visitors into the four-dimensional spacetime that houses the unknown variable X, allowing one to see the record of the experience of the human race collected through Data Science materialized in transcendental spacetime with VR. The goal of DMA in Project X is to connect the past in the form of tradition, the present in the form of live visitors, and the future in the form of the possibilities for new art.

반성훈

BAN

SEONGHOON

반성훈은 재료공학을 전공하고 카이스트 문화기술대학원에서 상호작용형 아트와 비정형 디스플레이를 연구한 뒤 다양한 물질과 공간의 성질이 교차하는 지점에서 관객이 보이는 반응이 곧바로 작품으로 반영되는 설치형 모션 그래픽 작업을 하고 있다. 관객의 시선과 위치에 따라 형태가 바뀌는 디스플레이를 이용하고, 관객의 행동이나 특성을 모아 하나의 디지털 사회 안의 감정의 집합체로 표현하는 미디어 아트 전시 활동을 하는 HCI 연구자이자 미디어 아티스트로서 사람들이 느끼고 참여할 수 있는 새로운 경험을 위한 시스템과 인터페이스를 고안하고 창작에 활용하고 있다.

<물질의 단위>는 관객이 주인공이 되어 자신이 평소에 볼 수 없는 자신의 모습을 360도에서 자유 각도로 돌아가는 카메라를 통해 보게 하는 참여형 작품이다. 자신 모습의 다양한 부분들이 시간차를 두고 동적으로 캡처되는 동안 움직이면서 마치 피카소의 입체파 그림과 같은 효과를 내며 '앞', '옆', '뒤'와 같은 사물의 다면을 지칭하는 정적인 표현들의 구별이 흐려지는 느낌을 갖게 된다.

<사회의 형성>은 관람객의 동작을 학습한 뒤 실시간으로 관람객의 아바타를 만들어 가상 속의 사회에 모아 '가상 사회'를 만든다. 한 번에 한 사람의 동작만을 입력받을 수 있는 기기를 통해 타인과의 동시적 소통의 가능성이 배제된 채 만들어지는 가상 사회의 구성을 통해 현대 기술의 모순과 가능성을 탐구한다.

사회의 형성, 2019
미디어설치, 가변크기

Virtual Mob, 2019
media installation, dimension variable

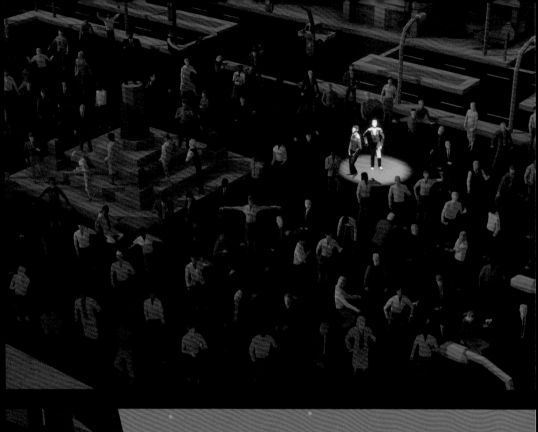
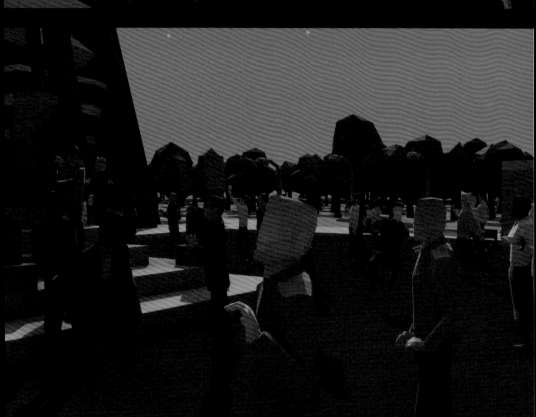

물질의 단위, 2019
미디어설치, 가변크기

Pixel of Matter, 2019
media installation, dimension variable

BAN Seonghoon studied material science, then interactive art and variable-form displays at Graduate School of Culture Technology at KAIST. His interest is in installation of motion graphics works existing at the interface of material and space that incorporate the audience's responses immediately into the works themselves. Using displays that change shape in reaction to the viewer's gaze and position, he has produced media arts that express the audiences' actions and peculiarities as a collection of emotions in the digital society. As an HCI researcher and artist, he is continually devising systems and interfaces that enable novel experiences and creative productions.

Pixel of Matter is a participatory work that allows the audience to see oneself from unusual angles by a freely-moving camera. Reminiscent of Picasso's cubist paintings, one can move around while the camera is capturing their image, obscuring the meanings of 'front', 'side', and 'back', fundamentally stationary concepts.

Virtual Mob forms a virtual society by placing avatars based on learned movements of subjects. The work explores the meaning and the intrinsic contradiction of modern technology that allows only one person to be learned while the possibility of any communication with others is precluded in forming the society.

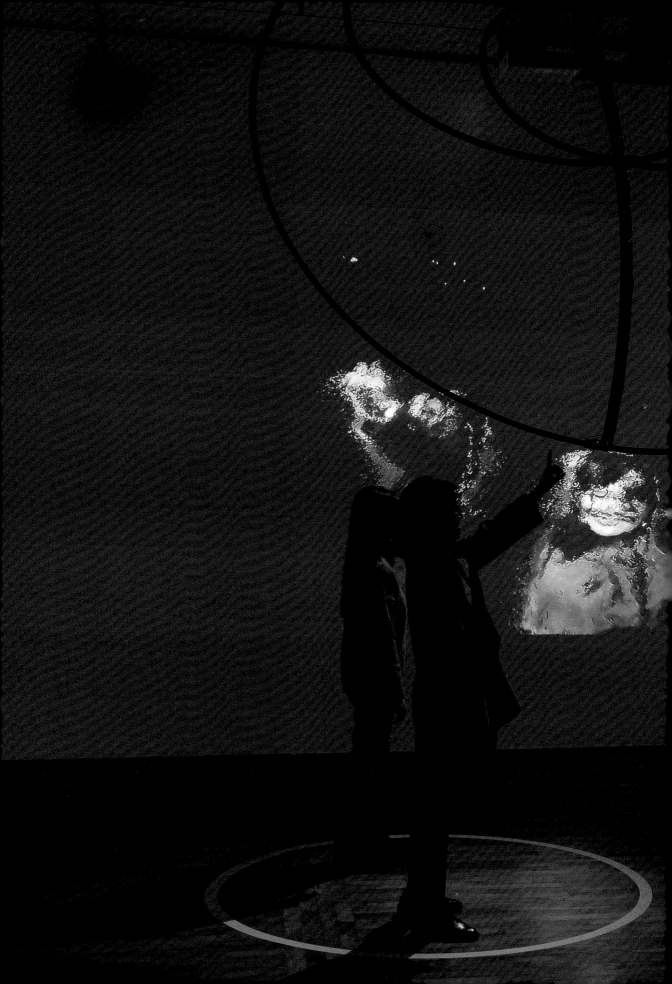

석굴암

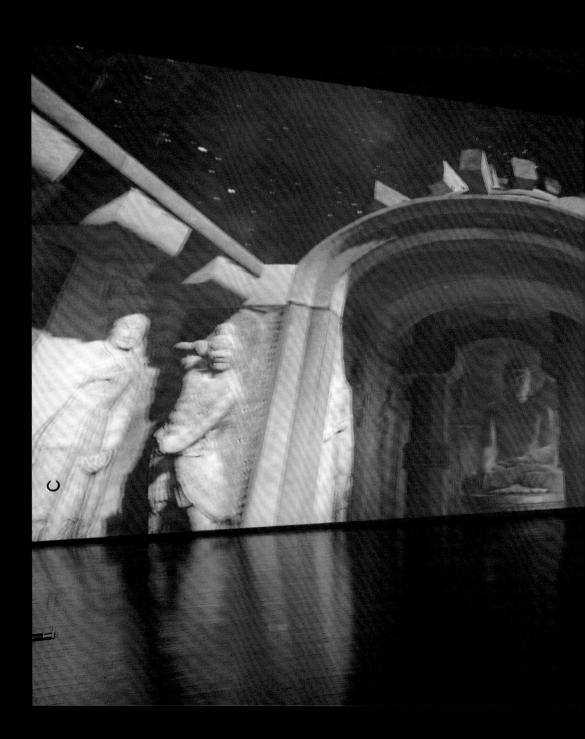

SEOKGURAM

GROTTO

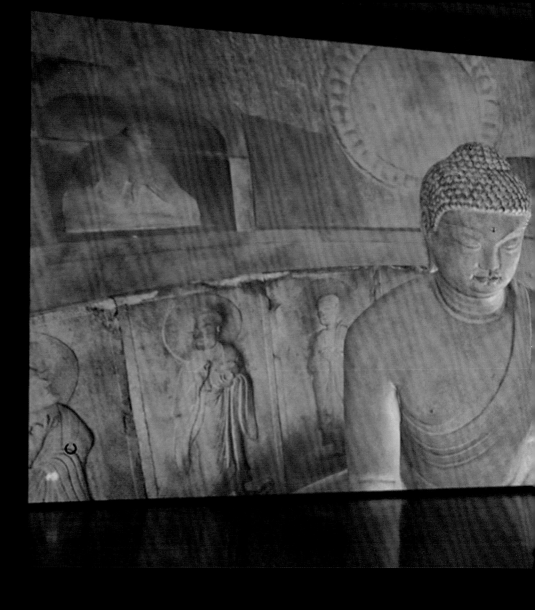

석굴암 X 문화재청

석굴암은 대한민국 국보 제24호이자 유네스코(UNESCO)에서 제정한 세계문화유산이다. 2018년 문화재청 디지털 문화유산 콘텐츠 제작사업의 일환으로 문화유산기술연구소(TRICH)가 제작한 석굴암 가상현실(Virtual Reality, VR) 개발 프로젝트는 2018년 12월 공개 이후 압도적인 사실감과 공간감을 구현했다는 호평을 받고 있다. 사용자는 무선 HMD를 착용하고 1:1 크기로 구현된 석굴암에 직접 걸어 들어가 컨트롤러 없이도 모든 부분을 직접 걸어다니며, 마치 실제 석굴암에 들어간 듯한 사실적 체험을 할 수 있다. 사용자가 제등을 직접 제어하며 만들어내는 자연스러운 라이팅과 그림자는 현장감과 사실감을 높여주어 가상현실로의 몰입을 극대화 시킨다. 불상의 표면까지 섬세하게 표현된

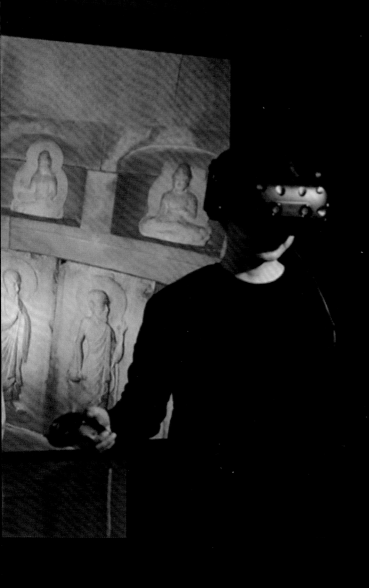

석굴암 VR을 통해 쉽게 공개되지 않는 문화유산이 첨단과학으로 재탄생하여 대중에 한 발짝 더 가까이 다가갔다.

Project X 전시는 관람객이 한 수동적 개인으로서 체험하게 되는 경험의 제약을 벗어나 인공지능과 데이터 과학을 통해 축적된 사회적 경험의 전체 기록이 가상현실 기술로을 통해 초월적 시공간에서 그려지는 것을 보게 하고 있다. 이러한 초연결-초시공간의 전시 는 우리로 하여금 미래의 미술관에서 어떠한 경험이 가능해질 것인가 하는 깊은 질문을 던지고 있다.

Seokguram Grotto
Cultural Heritage Administration

Seokguram Grotto is designated National Treasure no. 24 of Korea, and a UNESCO world heritage. The Seokguram VR (Virtual Reality) on exhibit has received rave reviews since its opening in 2018 due to its sheer realism and sense of space. Visitors wearing HMDs (Head-Mounted Displays) can walk into the life-scale Seokguram and experience the life-like recreation. Visitors can even carry around virtual lamp that simulates detailed lighting and shadow effects, further elevating the sense of realism. The realistic texture of the sculpture helps Seokguram VR become a public-friendly incarnation of often inaccessible traditional art.

Project X will liberate one from the limitations of the individual experience, and allow one to see the record of the experience of humanity collected and materialized through AI and Data Science in transcendental spacetime with VR. This hyper-connected nature of the spacetime will lead us to ask deep questions on what will be possible in the museums of the future.

석굴암, 2018
문화재청, 문화유산기술연구소

Seokguram Grotto, 2018
CHA (Cultural Heritage Administration), TRICH (Technology Research Institute for Cultural & Heritage)

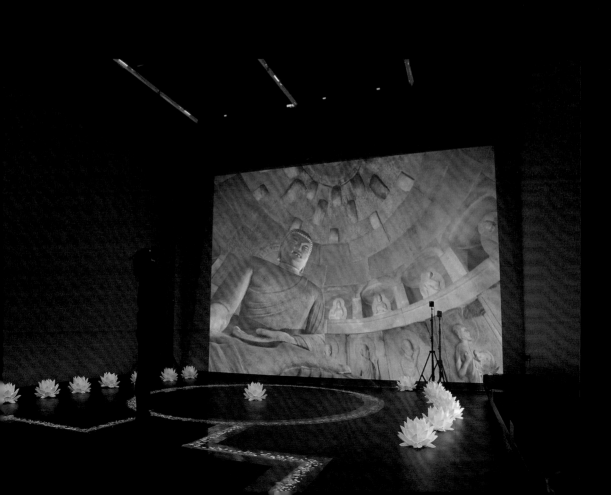

대전시립미술관과 카이스트 문화기술대학...
완성된 작품이 아닌 관람객이 주체가 되어...
또한 관람객은 데이터과학 및 문화재첨...
시공간 속 행위의 주체가 되어 주변환경과...
전통으로 대표되는 과거, 살아있는 관객으...
대한 가능성의 탐험으로 대표되는 미래를...

Co curated by DMA and Prof. PARK Juyo...
into the four-dimensional spacetime that h...
one to see the record of the experience o...
Science materialized in transcendental spa...
Project X is to connect the past in the for...
of live visitors, and the future in the form...

프로젝트 X

대전시립미술관
Daejeon Museum of Art

카이스트 문화기술대학원
KAIST Graduate School
of Culture and Technology

문화재청
Cultural Heritage Administration

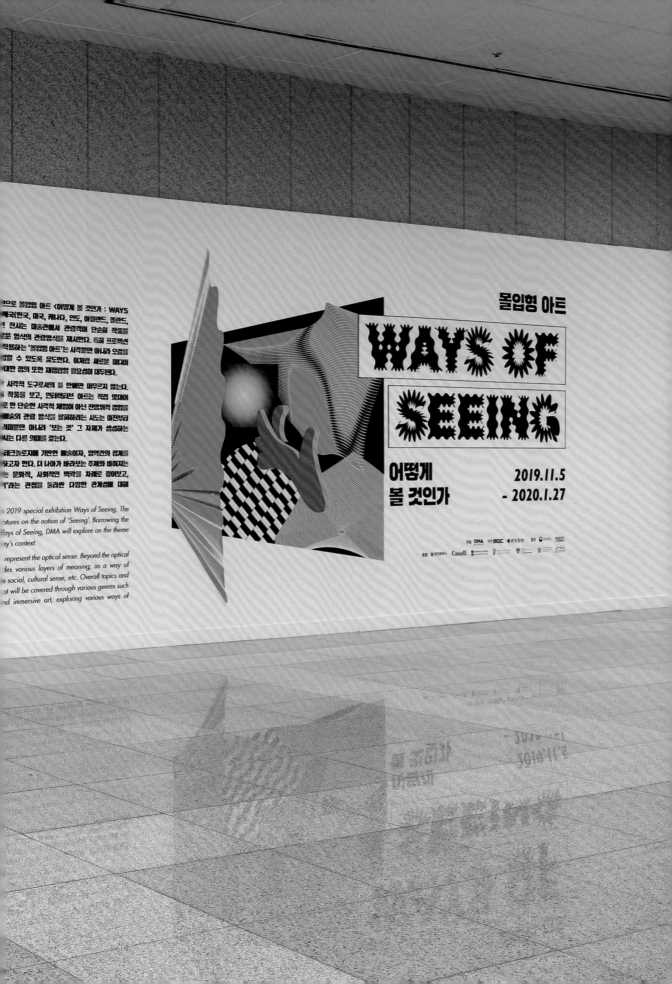

2019 대전시립미술관 특별전

'어떻게 볼 것인가
WAYS OF SEEING'
국제 콜로키움

일시
2019년 11월 06일 (수) 오후 2시

장소
대전시립미술관 대강당

참석자 명단
선승혜(대전시립미술관장), 박주용(카이스트 문화기술대학원 교수), 이보배(대전시립미술관 학예연구사), 아네트 홀츠하이드(ZKM 큐레이터), 크리스틀 바우어(아르스 일렉트로니카 페스티벌 공동 프로듀서, 루이-필립 롱도(참여작가), 다비데 발룰라(참여작가), 레픽 아나돌(참여작가), 로라 버클리(참여작가), 캐롤리나 할라텍(참여작가), 노스 비쥬얼스(참여작가), 반성훈(참여작가)

SUN Seunghye(Director of Daejeon Museum of Art), PARK Juyong(Profesosr of KAIST Graduate School of Culture and Technology), LEE Bobae(Curator of Daejeon Museum of Art), Anett Holzheid(Curator of ZKM), Christl Baur(Co-producer of Ars Electronica Festival), Louis-Philippe Rondeau(Artist), Davide Balula(Artist), Refik Anadol(Artist), Laura Buckley(Artist), Karolina Halatek(Artist), NOS Visuals(Artist), BAN Seonghoon(Artist)

INTERNATIONAL COLLOQUIUM

시간	내용	
13:30–14:00(30')	참가등록 Registration	
14:00–14:02(2')	행사안내 및 소개 Introduction	사회자 (이보배 학예연구사) Moderator
14:02–14:05(3')	개최사 Host Speech	선승혜 (대전시립미술관장) SUN Seunghye (Director of DMA)
14:05–14:15(10')	기조연설 Keynote Speech	박주용 (KAIST 문화기술대학원 교수) PARK Juyong (Professor of KAIST)
14:15–14:20(5')	전시소개 Exhibition Presentation	이보배 (대전시립미술관 학예연구사) LEE Bobae (Curator of DMA)
14:20–15:10(50')	세션 1° 보다 : 보기를 넘어 Session 1° Seeing : Beyond Seeing	
14:20–14:30(10')	발표1 Presentation 1	크리스틀 바우어 (아르스 일렉트로니카 페스티벌 공동제작자) Christl Baur (Co-producer of Ars Electronica Festival)
14:30–14:40(10')	발표2 Presentation 2	루이-필립 롱도 (참여작가) Louis-Philippe Rondeau (Artist)
14:40–14:50(10')	발표3 Presentation 3	다비데 발룰라 (참여작가) Davide Balula (Artist)
14:50–15:10(20')	질의응답 Q&A	
15:10–15:20(10')	휴식 Break(10min)	

15:20–16:20(60')	세션 2° 느끼다 : 경험적 차원의 보기 Session 2° Seeing as an Experience	
15:20–15:30(10')	발표1 Presentation 1	아네트 홀츠하이드 (ZKM 큐레이터) Anett Holzheid (Curator of ZKM)
15:30–15:40(10')	발표2 Presentation 2	레픽 아나돌 (참여작가) Refik Anadol (Artist)
15:40–15:50(10')	발표3 Presentation 3	로라 버클리 (참여작가) Laura Buckley (Artist)
15:50–16:00(10')	발표4 Presentation 4	캐롤리나 할라텍 (참여작가) Karolina Halatek (Artist)
16:00–16:20(20')	질의응답 Q&A	
16:20–17:00(40')	세션 3° 듣다 : 보기의 흐름 + Project X Session 3° Flow of Seeing	
16:20–16:30(10')	발표 1 Presentation 1	노스 비주얼스 (참여작가) NOS Visuals (Artist)
16:30–16:40(10')	발표 2 Presentation 2	반성훈 (참여작가) BAN Seonghoon (Artist)
16:40–17:00(20')	질의응답 Discussion. Q&A	

어떻게 볼 것인가
국제 콜로키움

이보배 • 2019 대전시립미술관 특별전 <어떻게 볼 것인가 : WAYS OF SEEING> 전시연계 국제 콜로키움에 오신 여러분을 환영합니다. 저는 오늘 콜로키움의 진행을 맡은 대전시립미술관 학예연구사 이보배입니다. 오늘 콜로키움에 대한 간략한 일정 소개를 드리겠는데요. 선승혜 대전시립미술관장의 개최사와 카이스트 문화기술대학원 박주용 교수의 기조연설로 시작됩니다. 이후 '보다. 느끼다. 듣다.' 총 3개의 세션으로 나뉘어 진행될 예정이고요. 카이스트 문화기술대학원과 공동기획한 프로젝트X는 마지막 세션인 '듣다'에서 함께 다루도록 하겠습니다. 각 세션은 3명의 발제자의 발표 이후 질의응답으로 구성됩니다. 휴식시간은 세션1 이후에 10분간 갖도록 하겠습니다. 그럼 지금부터 2019 대전시립미술관 특별전 <어떻게 볼 것인가 : WAYS OF SEEING> 전시연계 국제 콜로키움을 시작하겠습니다. 먼저 선승혜 대전시립미술관장의 개최사가 있겠습니다. 큰 박수 부탁드립니다.

선승혜 • 이 자리에 귀한 시간을 내서 참석해주신 여러분 감사합니다. 저는 대전시립미술관장 선승혜입니다. 오늘은 많은 외국 작가들이 오셨기 때문에 제가 영어로 인사말을 하고, 한국어는 여러분이 동시통역을 통해 들으실 수 있습니다. 카이스트 문화기술대학원의 박주용 교수님, 두 분의 큐레이터, 오스트리아 아르스 일렉트로니카 페스티벌 공동제작자 크리스틀 바우어와 독일 ZKM 큐레이터 아네트 홀츠하이더, 캐나다에서 오신 루이-필립 롱도 교수님, 포르투갈의 다비데 발룰라 작가님, 터키의 레픽 아나돌 작가님, 영국에서 오신 로라 버클리 작가님, 폴란드에서 활동하시는 캐롤리나 할라텍 작가님, 한국의 반성훈 작가님. 그리고 오늘 오신 여러분. 이번 특별전은 한국을 포함해서 8개국의 아티스트들이 함께 몰입형 예술을 선보입니다. 여러분도 잘 아시다시피 예술은 과학기술의 빠른 혁신과 동시에 이루어지고 있습니다. 디지털 세상에서 빠른 커뮤니케이션, 증가하는 융합, 경계의 감소에 따라서 보는 법의 변화가 세계를 휩쓸고 있습니다. 디지털 기술의 발전은 현대미술의 모든 측면에서 몰입형 예술을 가능하게 하고 있습니다. 대전시립미술관은 과학기술과 융합된 예술의 새로운 변화를 읽어가고 있습니다. 과학도시 대전에서 핵심 문화기관으로서 말입니다. 저는 대전시립미술관이 카이스트, 문화재청 그리고 국제적으로 활동하는 8개국 10개의 아티스트팀과 함께 몰입형 예술을 개척하도록 노력하기 위한 전시회를 준비했습니다. 더욱이 4차 산업 특별시 대전은 다양한 도전의 시대를 이끈 미술적 통찰력이 필요합니다. 이것이 바로 대전시립미술관

이 과학기술과 융합된 예술로 몰입형 전시를 통해 어떻게 볼 것인가를 묻는 이유입니다. 존 버거의 책 「어떻게 볼 것인가」에서 다음 구절을 인용하고자 합니다. '보는 것은 언어 이전에 온다. 어린이들은 말을 하기 전에 보고 인지한다. 하지만 본다는 것은 언어 전의 또 다른 감각이라는 것이다. 본다는 것은 세상을 둘러싼 나의 장소를 구축하는 것이다.' 우리는 디지털 시대의 몰입형 예술을 보면서 우리의 장소를 새롭게 구축할 것입니다. 저는 이번 특별전 <어떻게 볼 것인가>가 단순한 예술경험을 넘어 새로운 과학예술의 협업을 보는 눈을 다시 뜨는 전환점이 되기를 바랍니다. 마지막으로 저는 콜로키움에 참가해주신 2개국의 큐레이터들, 8개국의 아티스트들과 이보배 큐레이터, 이수연 에듀케이터, 빈안나 코디네이터에게 진심어린 감사를 보내고 싶습니다. 이분들이 함께 한 헌신적 노력으로 이러한 성공적인 전시와 콜로키움이 열릴 수 있었습니다. 감사합니다.

이보배 • 말씀 감사합니다. 다음은 카이스트 문화기술대학원 박주용 교수님의 기조연설이 있겠습니다.

박주용 • 안녕하십니까. 카이스트에서 온 박주용이라 하고, 저는 예술을 연구하는 물리학자입니다. 저는 오늘 전시테마에 관해 짧은 소개를 하려고 합니다. 보통 우리가 여기 모여서 프레임 없이 여러가지 것들을 본다는 것이 보통은 새로운 인식을 가지는 것이고 우리가 카이스트와 함께 여러 팀이 모여서 협력을 진행해 왔는데요. 관습적인 것을 떠나서 새로운 것들을 시도해 보았습니다. 제가 오늘 말씀드리고 싶은 것은 바로 과학과 예술과의 관계를 통해서 어떤 것을 만들어낼 수 있냐는 것입니다. 아마 위대하고 명쾌한 답으로는 데이비드 봄(David Bohm)이라고 하는 아주 유명한 물리학자이자 철학자이신 분이 남기신 말씀이 있습니다. '세상으로부터 더 높은 질서를 볼 줄 아는 것을 창의적인 발견'이라고 말씀하셨고, '이러한 무질서에서 더 많은 것을 창조해낼 수 있는 것이 바로 아름다움과 조화로움 그리고 창조성의 근원'이라고 하셨습니다. 바로 그런 무질서에서 질서를 찾아내는 것이 아마 아름다움이 아닌가, 생각을 합니다. 그리고 저희 창의적인 사람들은 이런 무질서에서 질서를 찾아내기 마련이지요. 그게 바로 예술과 연결되곤 합니다. 그래서 제가 여러분에게 보여드리고 싶은 것이 바로 이것입니다. 이런 세상을 상상해보세요. 모두 다른 길이와 다른 방향을 향하고 있는 선들이 모여 있다고 생각을 해봅시다. 그 이면에 숨어있는 조화로운 것들을 찾아내지 못한 사람들이 있습니다. 하지만 수학자들. 기술을 가지고 있는 그런 수학자들은 그 선들을 새로운 관점으로 바라보게 됩니다. 그래서 그 선들을 이제 화면이 켜졌으니까 그 부분으로, 제가 말씀드린 부분으로 한번 돌아가 보겠습니다. 바로 여기서부터 시작하겠습

니다. 그래서 예. 제가 컴퓨터로 만들어낸 어지러워 보이는 화면입니다. 하지만 창조적인 사람들은 이 화면을 보면 무엇을 상상하게 될까요? 바로 이런 화면이 나오게 됩니다. 그 이유는 그 이전에 봤던 똑같은 선들로 이런 것들을 만들어내는 것입니다. 거기서는 질서를 찾아낼 수 없었던 어지러운 그림이었지만 새로운 비전을 통해서 그분들은 이러한 질서를 찾아낸 것이지요. 그래서 창의성을 통해서 현실에서는 어지럽고, 무질서한 것처럼 보였던 것들이 재배열을 통해서 오른쪽의 상태로 나타나는 것입니다. 더 높은 레벨이라고 바라볼 수 있겠지요. 다음 슬라이드 보시겠습니다. 2가지 예를 말씀드리겠습니다. 과거 예술이 어떻게 창의성과 연관되어있냐 하는 것이지요. 왼쪽을 보시면 무슨 부두주문처럼 보일 수도 있겠지만 사실은 과학자들이 발견한 수식입니다. 여기에는 창의적인 비전이 들어갈 수 밖에 없겠지요. 사실 저는 이런 수식을 보면 아름답다고 생각합니다. 제 마음이 감동하기도 하지요. 오른쪽은 아름다운 그림입니다. 하지만 이 수식과 그림이 비슷한 유사성을 가지고 있는 것은 무질서한 세상에서 규칙을 찾아내어 그들이 이러한 방식으로 표현을 하기 때문입니다. 둘 다 아주 아름다운 존재라고 생각합니다. 그게 바로 물체를 다른 관점을 통해서 보는 수학적 예술가들의 창의성이라는 공통점이 있겠습니다. 둘 다 아름다운 표현이기는 합니다. 그리고 다른 사람들과 다른 관점을 가지고 보는 것들. 그리고 인간을 인간으로 바라보는 것들. 그리고 오늘 여러 그룹으로부터 여러분이 들을 그런 프리젠테이션 같은 것들이 여러분에게 새로운 관점을 제공해주길 바라고 강의를 즐기시기 바랍니다. 감사합니다.

이보배 • 박교수님 말씀 감사합니다. 카이스트 문화기술대학원은 이번 전시뿐만 아니라 작년 2018년 대전비엔날레와 아티스트 프로젝트 등 다양한 전시 프로젝트에 있어 대전시립미술관과 활발한 연구교류를 통해 문화예술과 과학의 진정한 진보를 위한 한 걸음을 걸어오고 있습니다. 다음으로는 전시에 대한 간략한 소개가 있겠습니다. PPT를 띄워주시면, 어제 개막한 전시에 대해서 섹션별 구성과 간략하게 소개를 한번 드리는 자리를 갖겠습니다. 오늘 참여작가 분들께서 이 자리에 함께 해주고 계시기 때문에 자세한 작품과 작가 작품세계에 대해서는 이후 이어질 예정이고요. 예. 보면서 할게요. 이번 <어떻게 볼 것인가 : WAYS OF SEEING> 전시는 크게 보기에 대한 재정의, 맥락을 다시 짚어보는 시간으로서 보기에 대한 고민과 이야기를 담고자 시작이 되었습니다. 그래서 크게는 '보다, 느끼다, 듣다.'라고 하는 쉽게 접근할 수 있는 키워드들을 먼저 뽑아서 접근을 했습니다. 1전시실의 '보다' 섹션에서는 2차원의 화면을 넘어 펼쳐지는 시각적 체험을 중점적으로 다루었습니다. 전시의 시초는 존 버거의 「WAYS OF SEEING」에서 시작을 했지만 저서에서는 나오는 보는 것과 아는

것 사이의 관계에 대한 전통적 방식의 예술감상을 도전하는 면들을 짚어봤다면, 이번 전시는 오늘날 동시대 미술의 맥락 안에서 '본다는 것'이 의미하는지에 대해 짚어보고자 했습니다. 시각예술에서 너무나도 기본이 되는, 그래서 오히려 좀 쉽게 잊혀지거나 간과될 수 있는 개념을 세부적으로, 현대적으로 재해석 하면서 들어가 보고자 했습니다. 다음 '느끼다' 세션을 보겠습니다. '느끼다'는 온 몸으로 작품을 느끼는 '경험적 차원의 보기' 섹션이 되겠고요. 그래서 무언가에 흠뻑 빠져있는 심리적 상태를 일컫는 몰입적 보기를 위해서 특정 감각에 국한되지 않고, 온 몸으로 작품을 느끼며 전방위적으로 상호작용하는 세션입니다. 이미 국내에 몰입형 미디어아트라고 하는 전시들이 제주 빛의 벙커나 서울의 반 고흐 전시나 여러 전시들이 있지만 어떤 명화를 시네마틱하게 보여주는 그런 전시에 그치지 않는데, 이번 전시는 아예 다른 포인트에서부터 잡아나가서 차이점을 좀 두는 부분이 있습니다. 또한 올리버 그라우의 저서 「가상예술: 환영에서 몰입으로」라는 책에서는 전통적인 매체를 환영과 몰입이라는 개념으로 접근합니다. 이를 통해 관람객의 경험을 확장시키는 다중감각을 체험해볼 수가 있습니다. 저서에서 나온 바와 같이 몰입이라는 개념 자체가 당장 오늘, 내일 화두가 되고 있는 부분이 아니라 어떻게 이전부터 지금까지 이어져 왔는지 이런 부분들을 함께 살펴볼 수가 있겠습니다. 다음이요. 예. '듣다'에서는 보기의 흐름을 주제로 잡고 있습니다. 귀로 들음과 동시에 또 귀로 보는, 하나의 사운드아트로서 흐름을 통한 보기인 거지요. 시각예술과는 다른 차원의 시간성을 갖습니다. 그래서 물리적으로는 부재하지만 항상 공간 가득히 사운드로 채워나가는 작품들을 통해서 그 안에서 관람객들은 어떠한 동선을 이루면서 조우하는지. 또 사운드가 어떻게 공간을 조각해 나가는지 이런 부분들을 총체적으로 살펴보고자 했습니다. 예. 다음으로 프로젝트X에서는 기조연설 해주신 박주용 교수님과 함께 공동기획 되었고요. 하나의 완성된 작품이 아니라 관람객이 주체가 되어서 작품을 완성해 나가는 맞춤형 전시로 꾸려집니다. 그래서 카이스트 문화기술대학원 출신의 반성훈 작가님과 또 문화재청이 2018년 제작한 석굴암 가상현실 VR을 통해서 시공간 속 행위의 주체가 되어 주변 환경과 상호작용하는 이러한 작품들로 섹션이 구성을 되었습니다. 사실 그래서 오늘 이 자리는 저보다는 각각 아티스트 분들의 작품을 소개하는 자리가 되었으며 해요. 전시장에 올라와있는 작품은 한두 가지밖에 안되지만 작가분들의 폭넓은 작품세계를 다루는 시간이 되었으면 좋겠습니다. 그래서 일단 전시소개는 간략하게 이렇게 마치고 세션1로 한번 넘어가 보겠습니다. 세션1 '보다. 보기를 넘어'에서는 아르스 일렉트로니카 페스티벌 공동제작자인 크리스틀 바우어와 루이-필립 롱도, 다비데 발룰라가 함께 발의합니다. 먼저 크리스틀 바우어를 자리로 모시겠습니다.

선승혜 · 동시통역이 사실은 좀 쉽지가 않습니다. 그래서 예술의 단어가 어렵고요. 그래서 저희가 조금 더 말을 천천히 하도록 노력을 할게요. 그러면 서로 알아듣는데 아마 통역하시는 분이 조금 더 도움이 될 것 같아요. 말을 하다보면 하고 싶은 얘기가 많다보니까 빨라지는데, 그래서 저는 첫 번째 세션의 사회를 맡아서 시간조절을 좀 하도록 하겠습니다. 첫 번째로 아르스 일렉트로니카에서 오신 크리스틀 바우어의 발표를 듣도록 하겠습니다.

크리스틀 바우어 · 와주셔서 감사합니다. 그리고 여기에 초대해주셔서 감사합니다. 비디오를 먼저 상영해 주시겠습니까? 화면을 함께 보시겠습니다.

(동영상 시청 중)

제가 보여드리는 이 비디오는 저희 린츠 학생들이 만든 작품입니다. 저에게는 이 행위가 굉장히 매력적이었는데요. 왜냐하면 굉장히 눈이 띄었기 때문입니다. 그들이 이를 통해서 어떤 것에 대한 관점을 바꿨기 때문이지요. 세상을 다른 관점으로 보게 만들어줬습니다. 이것이 바로 우리가, 제가 느끼는 혹은 우리가 느끼는 또 예술가들이 어떠한 역할을 가지고 사회에 임해야 하는지 그리고 우리에게 무엇을 보여줘야 하는지, 어떠한 다른 관점을 저희 세계, 지구에 보여줘야 하는지를 알려주고 있습니다. 그리고 그들의 관점을 설명해주는 그런 작품이라고 할 수 있겠습니다. 아르스 일렉트로니카는 40년 전에 창립되었고요. 아주 중요한 역할을 하고 있습니다. 여러 활동을 통해서요. 그리고 저희 주요 활동을 설명 드리면 아르스 일렉트로니카 페스티벌이 있습니다. 매년 열리고 있지요. 그리고 저희가 항상 추구하는 바는 저희 기술과 사회 그리고 예술을 연결하는 것입니다. 저희가 하는 일은 교육을 통해서 연결하는 것, 그것이 바로 저희의 주안점입니다. 더 나은 사회, 좋은 사회를, 이상적인 사회를 만들기 위한 것

입니다. 사실 제가 하고있는 것은 일렉트로니카의 가장 큰 부분 중에서 추후 질의응답 세션에서 이야기 하겠지만 제 마음에 먼저 떠오른 바로 그 주제는, 다른 새로운 관점에 대한 것입니다. 우리 세상을 어떻게 바라보냐에 관한 것이지요. 사실 요즘 저희는 매일매일 도구를 생산해내고 있습니다. 지난 몇십년동안 삽으로 땅을 파거나하는 그런 도구들을 만들었고, 그런 도구를 통해서 우리 일상을 발전시켜왔습니다. 더욱 더 살기 쉬운 세상을 만들어왔지요. 그리고 저희가 더 좋은 관점을 가질 수 있는 그런 계기가 되기도 했습니다. 이제 기술적인 시스템에서의 변화는 컴퓨터 파워와 그리고 AI 같은 인공지능. 그런 시스템들을 사용해서 사회가 더욱 발전하게 됐다는 것입니다. 그리고 이러한 도구들을 만들어내고 그 도구를 통해서 우리가 사용하고 더 나은 결과를 만들어냈다는 것이지요. 그리고 어디를 가야 할 것인지, 어떤 것들에 중점을 둬야 될지, 사회를 위해 어떤 것들을 주안점을 두고 만들어내야 될지, 이와 같은 문제들이 계속 변화하고 있었고 지금도 계속 변화를 만들어내고 있습니다. 제가 말씀드리고 싶은 두 작품은 저에게 의미가 깊은데요. 제가 선택한 이유는 이 작품이 사회를 보여주는, 이면의 사회를 보여주는 특별한 관점을 가지고 있기 때문입니다. 그리고 훌륭한 통계학적인 수치들을 활용함으로써 저희가 실제적으로 볼 수 있게 만드는 것이지요. 그리고 그 이면의 것들을 더 이해하기 쉽게 만들어준다는 것입니다.

또 다른 작품을 말씀드리면 AI 시스템을 통해서 이 작품이 말하려고 하는 바는 시스템과 어떻게 협력하느냐하는 것입니다. 카메라에 있는 시스템을 통해서 관람객이 그 카메라를 바라보면 아무 것도 없는 상태에서 관객 자신의 얼굴의 복잡성을 이해할 수 있게 만들어준다는 것입니다. 5분 정도 보고 있으면 여러분의 얼굴이 화면에 나타나게 되는데요. 좀 더 그 얼굴이 점점 더 순수해집니다. 그래서 기계가 세상을 볼 수 있는, 재해석을 통해서 세상을 볼 수 있는 도구가 되고 있는 것이지요. 이게 바로 상징적이라고 생각합니다. 그런 데이터들을 통해서 전 세계를 다시 재구성할 수 있는 기기가 되는 목적으로 사용될 수도 있고요. 인간성이라는 것이, 저희 지구에서 인간성이라는 것이 여러 가지 방법을 찾는 또 다른 행성에서 살 수 있는 방법을 저희가 찾기도 하는데요. 그들은 이를 위해서 데이터를 사용하고, 그리고 우주항공 관련 기관들도 그런 작업들을 하고 있습니다. 어떤 인프라가 이미 존재하고 있는가. 혹은 우리가 다시 재사용할 수 있는가. 예를 들어 GPS 같은 것이 있겠지요. 그래서 최소한 이런 것들을 통해 전 세계를 더 잘 이해할 수 있다고 생각하고 또 다른 관점의 이면에 숨어있는 것들을 이해할 수 있게 도와준다고 생각합니다. 이 작품은 '응시벽'이라고 불리는 것인데요. 과학자와 예술가의 경계를 나타내주고 있습니다. 이 작품 스스로가 관람자의 시선을 캡처한 다음에 그것을 다시 미러 스크린에 표시를 해주게 됩니다.

선승혜
Seunghye Sun

크리스틀 바우어
Christl Baur

그래서 관람객의 눈이 움직이는 것을 캡처를 해서 우리가 실제로 상대방을 어떻게 바라보는가를 화면에, 상대방의 얼굴을 어떻게 인식하는가를 보여주게 되는 것이지요. 그래서 이걸 통해 인간의 양상. 직접적으로 과학기술과 서로 간에 어떻게 상호작용 하는가에 대해서 보여준다고 생각합니다. 마지막 작품은, 제가 발음 맞게 했는지 모르겠는데요. 신승백·김용훈 씨인데요. 비디오를 틀어주시길 부탁드리겠습니다. 우린 아주 훌륭한 작업을 해왔고요. 린츠 뮤지엄에서 함께 작업했습니다. 제가 아주 마음에 들었던 점은 굉장히 강한 심볼이었습니다. 저희는 기술에 대해 어떠한 방식으로든 두려움을 가지기도 합니다. 어떻게 이러한 기술적인 시스템이 우리에게 작용할 수 있는가. 그래서 거울에 닿으면 거울이 돌아갑니다. 그래서 사실은 거울이 돌아가기 때문에 자신의 얼굴을 볼 수는 없게 됩니다. 다 볼 필요는 없기 때문에 조금 앞으로 감아주시면 감사하겠습니다. 이제 그녀가 얼굴을 가리고, 거울에서 자신의 모습을 볼 수 있겠지요. 이게 바로 모호성입니다. 어떻게 우리가 시스템과 같이 살아갈 수 있는가. 굉장히 간단한 거 같지만 시적인 그런 방법이기도 합니다. 제 생각엔 우리가 가지고 있는 걸 통해서 어떻게 세상을 다르게 바라볼 수 있는가가 중요하다고 생각합니다. 그게 바로 예술가의 사회적인 책무가 아닐까. 그렇게 생각하기도 합니다. 그리고 이를 통해서 사회를 이해하고 더 깊은 이상적인 이해가 가능해지고 또 다른 문화를 이해할 수도 있는 그런 기회가 되리라고 생각합니다. 그리고 모두가 함께 살고 더 좋은 사회, 더 좋은 지구를 만들기 위한 발판이 될 거라고 생각합니다. 감사합니다.

선승혜 • 발표 잘 들었습니다. 저희가 가능하면 많은 질문의 시간을 가지려고 동시통역을 준비했습니다. 아르스 일렉트로니카는 오스트리아의 전자예술 미디어아트 축제로 굉장히 유명합니다. 경험에서 나오는 여러 가지 어떤 과학기술 또 그것에 따른 보는 법 같은 여러가지 사례들을 잘 말씀해주신 것 같습니다. 그리고 마지막에 더 좋은 세상을 추구한다는 점에 사실은 미디어아트, 디지털 아트 그리고 어떤 보는 법, 몰입형 이런 것들의 새로운 시사점이 있는 것 같습니다. 다음은 캐나다의 루이-필립 롱도 교수님이시자 작가이십니다. 이번 전시에서는 제일 첫 번째 작품의 작가이십니다. 발표를 듣도록 하겠습니다.

루이-필립 롱도 • 안녕하십니까? 저는 루이필립 롱도입니다. 저는 캐나다 퀘백 NAD 대학의 교수이고요. Hexagram 연구기반 네트워크의 멤버이기도 합니다. 오늘 저는 최근 설치작품인 슬릿 스캔에 대해서 말씀을 드리려고 합니다. 2개의 콘셉트가 있는데요. 전체 초상화입니다. 19세기에는 어떤 사람의 초상화를 찍을 때 전체 초상화를 찍을 수 있었습니다. 지금은 굉장히 나이브한

기술로 보이긴 하지만요. 당시에는 굉장히 혁신적이고, 낙관적인 기술이었습니다. 당시에는 여러가지 기기를 사용해서 사람들의 초상화를 이렇게 찍었습니다. 예를 들어서 스테레오스코프이라는 기계가 있는데요. 사진을 찍어서 더 현실적으로 보이게, 더 현장에 있는 것처럼 보이게 하는 그런 기계였습니다. 포토스컵쳐라는 기계가 있는데요. 어떤 사물의 여러 가지 측면을 모두 동시에 잡을 수 있었습니다. 이것은 그 모델 뒤에 있는 숨어있는 어떤 기구를 통해서 사진을 찍었고요. 이것은 좀 더 객관적인 조각을 만드는데 도움이 되었습니다. 작가의 주관성이 최선으로 들어간 그런 작품이요. Paul Debevec의 '라이트 스테이지'라는 작품입니다. 이 작품을 통해서 미국 대통령의 첫 흉상을 만들 수 있었습니다. 이 담론은 굉장히 번거롭기는 한데요. 그래서 이 기술을 통해서 예술의 그런 객관성을 확보하는데는 도움이 많이 되었습니다. 더욱더 유형화된, 더 만질 수 있는 작품을 만들 수 있는데 큰 기여를 했지요. 그래서 엔지니어들은 예술가들의 이런 주관성을 좀 제거하고자 하는 경향이 있는 것 같습니다. 그 다음으로는 시간과 공간은 서로 대체 된다는 것입니다. 19세기에 여러 가지 기기들이 개발이 됐는데요. Optical toys, 과학적인 장난감이라고도 불렸습니다. 그래서 이미지를 템포럴한 것으로 표현할 수 있었는데요. 시간을 공간에 옮기고 싶어하는 그런 기술, 그런 욕망을 이 사진에 담았습니다. 이 화면의 경우에는 사진을 이용한 첫 애니메이션이라고 볼 수 있습니다. 공간의 시간화는 늘 우리가 추구했던, 많은 예술가들이 추구했던 바고요. 여러가지 카메라를 한꺼번에 설치를 해서 시간과 공간을 함께 잡을 수 있었습니다. 이것은 영화 매트릭스의 한 장면입니다. 그래서 제 최신의 작품은 슬릿-스캔 포토그래픽인데요. 다시 한번 말씀드리지만 이것은 19세기에 개발된 기술이고요. 저는 이러한 기술에 매료 되었습니다. 시간이 공간으로 대체되었기 때문입니다. 사진을 보시

면요. 몇몇 디테일은 굉장히 이상합니다. 우사인 볼트의 발이 굉장히 왜곡되어있습니다. 왜냐하면 이것은 2차원적인 화면이고요. 가로는 예전 전통방식 그대로지만 시간을 담고 있습니다. 그래서 시간이 펼쳐져 있기 때문에 여러분이 기존에 보시던 화면과는 다른 모습을 띠고 있습니다. 그리고 주체가 돌아가면서 이렇게 펼쳐져 있는 모습으로 보실 수 있습니다. 이 기술은 몇몇 예술가들이 활용한 방식인데요. 여기 다시 보시면 시간과 속도가 다 나타나 있습니다. 한 예술가들은 사람들의 움직임, 공공장소에서의 사람들의 움직임을 커다란 프린트에 모두 담았습니다. 이 스크린은 2001년 영화 스페이스 오디세이라는 스타게이트 영화의 한 장면이고요. 저는 거울에 또한 매료 되었습니다. 이 화려함뿐만이 아니라 매체 자체에 매료됐는데요. 이 매체는 우리 자신을 다르게 볼 수 있게 해주는 매체이기 때문입니다. 거울은 우리의 모습을 다시 반영해줍니다. 하지만 거울은 늘 객관적이지 않습니다. 이렇게 왜곡된 모습을 보여주기도 하고요. 과장되기도 하고요. 거울 자체뿐만이 아니라 그 행위가 굉장히 저에게는 흥미로웠습니다. 이 경우에는 앤 캐닝 메리어 거울이라는 것인데요. 이렇게 희한한 형태로 변형이 되기도 합니다. 이것은 행위자를 그대로 반영을 해주는데요. 기계적인 거울입니다. 실시간으로 움직이는 모습까지 반영해줍니다. 제 작품에서 굉장히 좀 오래된 개념이긴 하지만 디지털 기술을 이용해서 이것을 실시간으로 이용할 수 있는, 반영할 수 있는 그런 예술작품을 만들고 싶었습니다. 그래서 첫 번째 제 설치작품은 REVOLVE/REVEAL이었습니다. 한 모델의 끝에 카메라를 설치를 해서요. 그것을 카메라가 모델 주변을 돌아서 가로로 이렇게 펼쳐지는 형태의 사진이 나옵니다. 일그러져있는 모습이기는 한데요. 저기서 뭐를 볼 수 있는지는 관람객들이 조금 고민을 해보시면 좋겠습니다. 저 카메라를 쳐다보고 있고요. 그래서 이런 식으로 작동을 한다는 것을 여러분이 조금 이해하실 수 있을 거라고 믿습니다. 2018년에 했던 전시작품인데요. 제가 강조하고 싶은 것은 이 설치는 굉장히 진지한 목표를 가지고 설치가 됐습니다. 하지만 사람들은 굉장히 즐거워하는 모습을 발견할 수 있었습니다. 왜냐하면 평소에 보던 자신과 다른 모습을 볼 수 있었기 때문인데요. 이 설치예술은 한 2,500개의 초상화를 모았고 웹사이트에 공개가 됐습니다. 사람들이 이걸 공항에 있는 스캐너와 같다는 그런 생각을 했다고 합니다. 제가 예상치 못했던 것은 사람들의 반응이었습니다. 이 모습은 앞면과 뒷면을 동시에 볼 수 있는 초상화고요. 굉장히 특이한 초상화를 만들어내는 기술입니다. 굉장히 특이하지만 아름다워 보입니다. 이분은 굉장히 흥미로워 했는데요. 이렇게 즐거워하는 모습이었습니다. 나중에는 정말 신이나 했습니다. 사람들은 그 카메라 앞에서 심지어 공연까지 하는 모습을 볼 수 있었고요. 그 다음에 카메라를 응시하는 모습도 보였었고, 굉장히 흥미로웠습니

다. 이 사진 또한, 사람들이 설치를 자신만의 방식으로 즐기고 있었습니다. 예측이 굉장히 힘든 결과였지요. 그들이 원하는대로 이 작품을 만들어 냈습니다. 이 미디어를 이용하고 기술을 이용해서 예술작품을 만들어내고 다시 소비하는 그런 점에 저는 매우 매력을 느꼈고요. 그리고 흥미로운 것은 제가 기대했던, 제가 경험했던 바와는 조금 방향이 달라지기는 했습니다. LIMINAL이라는 디스플레이에 대해서도 설명을 드릴 건데요. 이렇게 포털처럼 보이는 구조를 전체 설치해서 그 안에서 움직이고 공연을 합니다. 그리고 공연하는 게 이 작품의 중요한 부분입니다. 굉장히 복합적인 작품, 복잡한 작품이고요. 보시면 왼쪽에 과거를 볼 수가 있고 그 다음에 오른쪽으로 갈수록 현실로 갑니다. 지금 보시면 저는 관람할 수 없습니다. 저는 움직이고 행동을 해야 합니다. 이 비디오는 가로로 스페셜라이즈드 되어있고요. 그래서 그 안에 있는 주체는 위아래로 움직여야 합니다. 관람자들이 더 작품에 개입되어야 하는, 같이 함께 해야하는 그런 작품이고요. 더 많이 개입이 될수록 이렇게 역동적인 작품이 나옵니다. 그래서 여러분도 같이 한번 전시에서 함께 해주시기를 부탁하는 바입니다. 제가 이 설치를 했을 때 사람들은 이 불빛에 굉장히 매료가 되었었고요. 사람들이 거기서 장난을 치면서 매우 즐거워하는 모습을 보았습니다. 저에게는 예술가로서 굉장히 보상을 받는듯한 그런 뿌듯함을 안겨주었습니다. 2019년 광주 ISEA(전자예술심포지엄) 행사에서 사람들이 작품에 참여하는 모습이고요. 여러 연령대의 참여자들을 보실 수 있습니다. 누구나 다 즐기는 모습을 보실 수 있고요. 9월 달에 사람들이 많이 구름떼처럼 몰려왔습니다. 그리고 아이들도 굉장히 매료 되었었습니다. 그들은 이런 낯선 자기 모습이 보이는데도 두려움이 없었습니다. 전혀 다른 모습이지요. 재미있는 웃긴 영상도 있고요. 여러 사람들이 동시에 같이 상호작용을 하기도 하고요. 굉장히 복잡한 흑백장면을 연출해내기도 했네요. 한 가지의 사이드 팩트는 어떤 방향, 어떻게 가는지 그 이미지에 같은 한 면을 보고 있습니다. 왜냐면 시간은 계속 흐르고 있기 때문입니다. 이 작품을 통해서 저는 굉장히 심플한 것을 만들고 싶었는데요. 물론 의미도 담고 있었습니다. 굉장히 장난스러웠지만 더 깊은 의미가 있었습니다. 시간의 흐름과 이미지에서 우리가 나타나는 모습을 함께 동시에 담고 싶었습니다. 제가 예술가로서 하고 싶은 일은 사람들이 웃고 그리고 생각하게 만드는 것입니다. 감사합니다.

선승혜 • 루이-필립 롱도 교수님께서는 첫 번째 작품에서 링을 통과하면 저희의 어떤 모습이 찍히는 그런 작품을 만들게 되기까지를 설명해주신 것 같습니다. 그리고 특히 발표 내용에서 흥미로웠던 것은 우리가 사실은 교수님이 말씀하시는 어떤 수평으로의 초상이라는 것들이 사실은 마지막 작품에서 이루어졌고 특히,

사람들이 굉장히 웃고 가는 것들. 그 다음에 유머가 있는 것들. 특히 아이들이 아주 좋아했다는 점에 마지막 작가로서의 감상은 굉장히 시사하는 바가 많게 느껴졌습니다. 그러면 제가 그 다음으로는 여러분께서 혹시 질문이 있으시면 세 분의 발표를 듣고 질문하는 시간을 갖도록 하려고 합니다. 그리고 질문을 적어두시면 좋을 것 같고요. 다음으로는 다비데 발룰라 작가님의 발표를 듣도록 하겠습니다. 작가님의 작품은 1전시실에서 마임 퍼포먼스. 핑크색 장갑 보셨을 거예요. 좌대밖에 없나, 전시가 어디 간 걸까 싶으실텐데요. 마임으로 완성되는 그 작품을 만드신 작가님이십니다. 발표를 듣도록 하겠습니다.

다비데 발룰라 • 안녕하십니까? 감사합니다. 모든 분들, 미술관 담당자분들에게 일단 감사의 말씀을 드리고, 소리를 좀 들려드리겠습니다. 제 한국인 친구 몇이 있는데요. 저는 한국어를 배우는 것에 대해서 한번도 생각해 본 적은 없지만 이번에 해본 것은 한글이 어떻게 쓰였는지에 대해서 연구해 보았습니다. 논리가 담겨있는 그런 언어라고 생각합니다. 글로 쓸 때도 마찬가지이지만 제가 생각할 때 본능적이면서도 또 논리적이라고 생각합니다. 제가 온라인으로 한글을 배우려고 시도를 해봤습니다만 일단 각 단어에 대해서 처음에 배우게 되는데요. 그런 단어의 그림을 보면 여러분 입 안에서 어떻게 소리내는지 그 모양을 나타내는 것이 있었습니다. 그래서 제가 오늘 제 발제의 제목을 '한글'로 정했습니다. 소리를 어떻게 내는지 좀 도와주실 수 있을까요? 글자가 아니라 소리 내는 것을 좀 보여주시기 바랍니다. 글자의 이름 말고 소리를 내주시기 바랍니다.
(선승혜 대전시립미술관장이 발제자 요청에 따라 소리를 냄)
예. 잘 들었습니다. 다시 해볼 수 있겠지만. 그래서 입 내부 구조의 사진을 보시면 조금 더 이해가 쉬울 수도 있겠습니다. 소리가 어떻게 나는지를 여러분이 알 수 있겠지요. 실제 여러분의 몸에서 발음할 때 어떤 일이 벌어지는지. 그래서 제가 한글을 먼저 배울 때 이 그림에 대해서 이해한 바입니다. 다시 한 번 소리를 내주실래요? 여러분의 신체반응을 생각하면서 소리를 한번 내주시기 바라겠습니다.
(선승혜 대전시립미술관장이 발제자 요청에 따라 소리를 냄)
예. 감사합니다. 제가 알아낸 것이 굉장히 놀라웠는데요. 입 안에서 혀의 움직임이 달라진다는 것입니다. 다른 글자를 읽을 때마다 모양이 달라집니다. 이런 것이 여러분의 신체가 만들어내는, 소리 낼 때 만들어내는 안무 같은 거라고 저는 인식을 했습니다. 그리고 굉장히 저에겐 충격적이기도 했습니다. 기술 같은 것들이. 기술의 정의 같은 것. 여러분의 육체와 관계없는 기억같은, 여러분이 저장하는 데이터 같은. 그런 것들이 기술을 통해서 사용될 수 있지만 이 과정에서 인간은 사실 지식과 기술에 대한 능력

을 잃어가고 있습니다. 여러분과 세상 사이에 도구를 대신해주는 기구들이 생겨나기 때문이지요. 여러분의 신체 내에서 실제 발음할 때 어떤 일이 일어나는지 바로 댄스의 안무 같은, 근육이 춤추는 것 같다고 저는 인식을 했습니다. 여러분이 한글을 읽을 때 말이지요. 그래서 제가 대전이라는 글자를 읽을 때 아주 많은 움직임이 있다는 걸 알 수 있겠지요. 또 다른 작품에 대해서 설명을 드리겠습니다. 그런 같은 행위가, 행동이 기억의 이동에 대해서 설명해준다는 것입니다. 그러한 이동이 지식을 어떻게 형성화시킬 수 있냐. 제 작품에서 제가 가장 관심을 가지고 있었던 것은 기술에서 가진 기본적인 파트가 아닐까 생각합니다. 바로 과학기술 분야에서 말이지요. 이 프로젝트를 보시면 여러분의 입 안에서 어떤 색채가 색칠되는가. 그런 것에 대해서 제가 작품을 연구해봤는데요. 이 조각은 나무로 만들어져 있고 이미 연소됐습니다. 그러면 숯이 되겠지요? 각각의 작품들이 오늘 제가 보여주고 있는 시리즈 작품인데요. 계속 보여드리겠습니다. 여러분 여기서 보시는 것은 저희가 제작한 것인데요. 프린팅 절차를 통해서 어떠한 작품을 만들어낼 수 있는가에 대해서도 또 이야기해 보겠습니다. 데이터나 예전 기억을 통해서 새로운 것을 만들어내는 것입니다. 이전 페인팅이 두 번째보다 더 오래된 것이겠지요. 외부는 빈 캠퍼스의 외부에 숯이 사용된 그런 그림입니다. 그리고 나무와 다른 표면의 나무를 사용해서 저희가 만들어낸 작품입니다. 또 다른 작품에 대해서 말씀드리면 그 시리즈 중에 하나입니다. 텅 빈 캔버스에, 그냥 바로 말씀드리겠습니다. 캔버스가 쫙 펴지지 않은 상태라는 것이지요. 캔버스나 천에, 그 캔버스 위에 저희가 버섯 박테리아를 증식시켜서 마치 박테리아를 배양시키는 그런 역할을 하는 캔버스를 만들어냈던 거지요. 그래서 데이터를 수집하는 것 같은. 그 재료와 또 다른 살아있는 재료가 어떻게 결합될 수 있는지. 그런 관점에서 보면 굉장히 이상할 수 있습니다. 왜냐면 판판한 캔버스가 아니기 때문이지요. 다른 사진을 보시겠습니다. 표면에서는 위버의 초상화처럼 보이기도 합니다. 이것도 같은 과정을 통해서 먼지를 사용해서 만들어낸 작품입니다. 캔버스에 있는 먼지가, 먼지에 있는 오래된 박테리아가 살아있는 생물이겠지요. 캔버스 위에서. 하지만 캔버스가 실제 흙은 아니지만 흙 같은 역할을 하게 되는 것입니다. 그래서 점점 거기서 성장할 수 있게 되는 것이지요. 이 모든 다른 시리즈의 작품들을 제가 만들어낸 것인데요. 유명한 식당입니다. 그래서 이 시리즈 페인팅을 아이스크림으로 만들어 봤습니다. 맛을 설명해드리면 초코맛, 녹색은 연기 맛, 이것은 강의 맛이라고 할 수 있겠습니다. 해조류나 생선 같은 그런 느낌이 나는. 그래서 그 그림에 이러한 모든 요소들이 묻어있다고 생각하시면 되겠습니다. 실제로 먼지를 생각한 건 아닌 것입니다. 사실은 지방과 우유를 사용해서 그리고 훈연을 시켰지요. 그래서 실제적으로 자연적인 재료를 사

용해서 만들어내긴 했습니다. 실제로 먼지를 섞은 게 아니기 때문에 치즈 등등을 사용해서 지구적인 느낌, 자연적인 느낌을 주려고 했습니다. 아이스크림을 만들고 나자 "전시품을 입안에 넣어도 되냐." 그런 질문이 있곤 했습니다. 그래서 또 다른 방식으로 보기의 방식이 될 수 있겠지요. 여러분이 아이스크림으로 돌아가보면 어떤 것을 얼린다고 한다는 것은 기술적으로, 이상적으로 어떤 과정을 늦춘다는 것이지요. 이미 벌어졌던 일들. 왜냐면 얼린다는 것이 수분을 없애는 그런 과정이기 때문입니다. 빠르고 천천히를 동시에 해야 돼서 어떻게 해야 될지 잘 모르겠네요. 또 다른 작품에 대해서 말씀드리면, 어떻게 말해야 여러분이 이해할지는 잘 모르겠습니다. 사람들이 뇌의 일부를 사용해서 특정한 감각을 어떻게 사용하는지에 대해서 알고 싶었습니다. 시각적인 시그널을 전환하는 것입니다. 그래서 여기 보이시는 카메라를 통해서 400픽셀 정도의 그림을 만들어냈습니다. 이 모든 픽셀들이 여기 보이시면 이 작은 것에서 만들어지고요. 여기 의자에서도 만들어집니다. 그래서 여기 보이시면 휴대용이 가능한 이쪽에 가지고 다니는 것이 보이시지요. 위쪽에 보시면 얼굴이 보이고요. 그래서 실제 맹인들에게는, 맹인들이 실제로 볼 수는 없지만, 그들은 볼 수는 없지만 촉각이나 사운드를 통해서 그들은 인식을 하는 것입니다. 그게 바로 다른 관점이지요. 개념이 다르다는 것을 말씀드리고 싶습니다. 또 제가 생각해보는 것은 뇌의 어떤 부분에서 인지하는 감각이, 그런 감각적인 것들이 세상에 대해서 어떻게 인지하는가에 대한 것입니다. 조각에서도 어떻게 볼륨을 통해서 인지를 하고, 표현을 하고 그리고 공간이나 양을 어떻게 받아들이는가. 허버트 리드에 따르면 데이비드 스미스가 그런 생각을 표현을 해왔습니다. 데이비드 스미스는 현대미술에서 굉장히 대표적인 인물인데요. 허버트 리드의 생각은 굉장히 흥미로웠습니다. 어떻게 조각을 만들어낼 수 있는지. 그에 따르면 헨리무어가 조각이 된다는. 만지는 것 그리고 실제 질량감 있는 것. 그리고 살아있는 것들을 통해서 뭔가를 만들어낼 수 있다는 것. 단순한 모양이 아니라 인식을 통한다는 것이지요. 그러니까 예술가의 인식을 통해서 조각을 만들어내는 것입니다. 여러분의 그러니까 예술가들의 경험을 조각에 투영시키는 것이지요. 예전에 보셨던 그리스 비너스나 그런 조각들 같이, 여러분이 볼 수 있는 그런 그리스 조각에서 볼 수 있는 볼륨 같은 것들이 그런 인식을 투영시킨 것입니다. 이 작품을 보시면 마임을 통해서, 여러분 얼마나 이 마임을 보셨는지 모르겠지만 안 보신 분들은 보셨으면 합니다. 제가 말하고 싶었던 것은, 제가 재창조하고 싶었던 양상은, 바로 이 조각의 또 다른 인식에 관한 것입니다. 몇가지 말씀 드리자면 2가지 형태의 조각이 감각들을 다른 양상으로 바라보고, 그러니까 실제적인 경험을 어떻게 감각으로 표현하느냐. 하는 것이었습니다. 데이비드 스미스의 작품은 완전히 정반대입니다. 어떤

공간에 그림을 그려놓은 것 같이 평면으로 보이기도 합니다. 여러분 잘 알고 계시는 것일 수도 있겠습니다. 개인적으로 경험해 보시는 게 제일 정확할 것 같습니다. 감사합니다.

선승혜 · 감사합니다. 오늘 저희가 들어야 될 재미있는 발제들에 비해 시간이 짧아 제가 조절을 할 수밖에 없는 점, 죄송합니다. 지금 말씀하신 것은 사실은 굉장히 간단해 보이는 마음이지만 그 속에 생각한 작가의 생각은 어떤 보는 법. 특히, 메모리에 대한 많은 말씀을 하셨는데 기억이라는 것에 대한 굉장히 다층적인 어떤 것이 숨어있다라는 것을 느끼게 됐습니다. 그러면 오늘 질문하는 시간을, 사실은 저희가 3시 20분까지 첫 번째 세션을 끝내려고 하는데요. 쉬는 시간이 조금 짧아지더라도 질문을 조금 받도록 하겠습니다. 혹시 '나는 이게 굉장히 궁금했다.'라고 하시는 분들은 손을 들고 말씀하시면 여기 동시통역이 되니까 한국어로 하셔도 좋고, 영어로 하셔도 좋을 것 같습니다. 궁금한 점 질문해 주시기 바랍니다. 그리고 서로의 이해를 위해서, 불편하지 않으시다면 자기소개 간단하게 하시고 누구에게 질문하시는지를 말씀해주시면 더 좋을 것 같습니다.

질문자 · 오늘 소중한 콜로키움 마련해 주셔서 감사드립니다. 저는 옆에 있는 국가기록원에서 근무하고 있습니다. 아르스 일렉트로니카도 그렇고 ZKM도 그렇고 미디어아트 쪽에 계시면서 또 아카이빙 하고 계신 기관의 분들이 많이 오셔서 이분들에 대해서 궁금해서 질문을 하게 됐고요. 지금 몰입형 아트에 대해서는 굉장히 여러가지 진행 중이기 때문에 뭔가를 하나 딱 규정해서 모습을 보일 수는 없겠지만 이런 몰입형 아트를 아카이빙하는 방법이나 그런 부분에 대해서는 지금 말씀하신 아르스 일렉트로니카 선생님 같은 경우에 뭔가 조금 지금까지의 아카이빙 방법과 다르게 뭔가 다른 방식으로 그런 부분에 대한 연구나 프로젝트들이 진행이 되고 있는지 궁금해서 간단하게 질문 드리고 싶습니다.

크리스틀 바우어 · 질문 감사드립니다. 제가 최근에 굉장히 매료된 주제였는데요. 물론 모마 같은 큰 기관이 아카이브를 가지고 있는 경우가 많은데요. 사실 기록을 하는 것이 쉬운 작업은 아닙니다. 아시아에서도 디지털화하는 기관이 있는 걸로 알고 있는데요. 우리가 했던 작품을 다 수집을 해서 프리 일렉트로니카에 제출한 작품을 모두 다 수집을 해서 앞으로 할 프로젝트. 이 커다란 양의 데이터를 수집을 해서 모든 사람들에게 제공 가능한 방법에 대해서 고민을 하고 있는데요. 온라인 아카이브는 물론 굉장히 큽니다. 하지만 굉장히 적은 작품만 검색하실 수 있습니다. 그런 프린트물, 책과 같은 프리 일렉트로니카 수상자에 관한 정보는 다 보실 수 있고요. 질문에 대한 대답을 하자면 미디어아트

분야에 많은 기관이 이런 커다란 지식과 지혜가 접근 가능하게 만들고자 하는 노력이 있는 걸로 알고 있는데요. 이렇게 하려면 새로운 데이터베이스로 다시 새로운 프로그램을 짜야 합니다. 이것은 또 저작권의 문제가 걸려있습니다. 예를 들면 우리 일렉트로니카의 작가들이 출품을 하는데요. 우리가 출판하고 그리고 대중에게 접근 가능하게 하는 작품을 선정하는데 굉장히 심혈을 기울일 수밖에 없습니다. 그래서 균형을 잡을 필요가 있는데요. 우리는 지금 이 작업을 하고 있고 다음 페스티벌이나 최근 앞으로 향후 몇개월 내에 과학자들과 예술가들이 함께 협업을 해서 텍스트를 분석을 하고, 40년에 전에 썼던 아트워크에 대한 텍스트를 분석을 하고, 굉장히 큰 프로젝트입니다. 시간이 오래 걸릴 프로젝트고 저도 사실 굉장히 기대가 되고 있습니다.

다비데 발룰라 · 그 아카이브에 대해서 저도 한 마디 하고 싶습니다. 제 관점에서도 굉장히 흥미로운데요. 우리 기술이 계속 진화를 하고, 여러가지 관점이 있을 텐데요. 그 아카이브에 도대체 어떤 것을 보정을, 보관을 하고 있는지. 압축한 버전을 가지고 있는지 이런 기술적인 것에 대해서 궁금합니다.

크리스틀 바우어 · 두가지 측면으로 저는 이해가 되는데요. 첫 번째 측면은 저희가 작품 컬렉션을 가지고 있지 않습니다. 두 번째로 말씀하신 접근 가능한 데이터 프로그램에 관한 것은 기관들이 다루고 있고 지금 말씀하신 게 성격이 굉장히 다른 프로젝트라고 생각이 됩니다.

선승혜 · 지금 몰입형 예술 디지털에서 어떻게 아카이브 할 것이냐에 대해 들어보셨고 해마다 많은 응모를 받습니다. 그래서 그 수천점이 되는 응모된 미디어작품을 어떻게 아카이빙을 할 것인

가에 대한 프로젝트가 과제이자 준비를 하고 계신다. 말씀하셨고 우리 발룰라 작가님께서는 과연 저희 미술관에 백남준이 있듯이 어떤 것이 아카이빙 수집을 함에 필요하다. 예를 들면 백남준 작품이 있다면 모니터를 할 것이냐. 즉 스크린을 할 것이냐. 데이터를 할 것이냐. 이런 과제들이 있다고 질문을 해주신 것 같아요. 사실 저희 시립미술관이 지금 뒤에 저희 김환주 큐레이터. 작품 보존·복원을 하는 컨서베이터가 있습니다만 굉장히 큰 과제인 것 같습니다. 그래서 역시 첫 번째 저희가 세션에서 했던 '어떻게 볼 것인가.' 몰입하는 이런 예술들 사이에서도 이것을 어떻게 기록하고 남겨갈 것인가에 대한 아주 큰 과제가 있구나. 라는 것을 좀 느끼게 되는 아주 굉장히 좋은 질문이셨습니다. 또 질문 조금, 저희가 조금 늦게 시작했으니까 1, 2분 정도 질문을 더 받고, 궁금한 것은 작가님께 직접 여쭤보는 시간을 갖고 싶은데요. 모처럼이니까 또 질문하실 분 또 계십니까?

박주용 · 저도 질문이 한 가지 있습니다. 물리적인 작품을 기록하기 위해서는 기술자들과 협업이 필요할 것 같은데 혹시 이런 종류의 대화가 있는지 여쭤보고 싶습니다.

루이-필립 롱도 · 좋은 질문인데요. 현재 과학자들과 이야기를 하고 있는 상황은 아닙니다. 굉장히 흥미로운 질문인데요. 제가 드리고 싶은 말씀은 빛, 별 같은 경우에는 우리가 보는 것은 사실은 과거라는 말씀을 드리고 싶고요. 제 작품은 대부분 시간과의 관계에서 사실 영감을 많이 받고 있습니다. 시간이 흘러가는 그 개념에 저는 시간이 그냥 흘러가는 그리고 시간은 멈출 수 없다는 그 개념이, 왜냐면 저는 제 작품에 반영을 하고자 하는데요. 우리가 한쪽 방향으로 여행하고 있는 유일한 개념이기 때문입니다.

선승혜 · 저희가 그 초상화를 볼 때 지나가는 시간들이 어떻게 이 한 사람의 이미지로 남는가에 대한 것은 굉장히 재밌는 지점인 것 같습니다. 그래서 사실 질문을 하고 싶은 것들이 굉장히 많은데, 저희가 오늘 두 번째, 세 번째 세션까지 다 들으면 질문이 좀 종합이 되지 않을까 생각을 합니다. 나는 꼭 하나 더 질문해야 된다. 라는 분이 혹시 계신가요? 안 계시면 첫 번째 세션을 여기서 마치고 저희가 5분 정도만 쉬고 3시 반부터 다시 두 번째 세션을 시작하려고 하는데 괜찮으실까요? 3시 반부터 두 번째 세션을 시작하겠습니다. 고맙습니다.

이보배 · 콜로키움 2부를 시작해 보겠습니다. 발제자분들 제가 무대로 한꺼번에 다 모실게요. 세션1의 발제자 분들의 발표도 잘 들었습니다. 세션2 바로 이어서 시작해보는데요. '느끼다. 경험적 차원의 보기' 참여 작가들과 또 독일에서 온 큐레이터도 함께 모

셨습니다. 특별히 아네트 홀츠하이트 같은 경우는 20분을 위해서 멀리서 오셨기 때문에 귀한 발제를 기대하면서 차례대로 한번 듣고 질의응답 시간을 가져보도록 하겠습니다.

아네트 홀츠하이드 • 초대해주셔서 감사합니다. 시간 효율성을 위해서 제가 준비한 스크립트를 읽어드리겠습니다. 예술 작품은 사람들의 감각을 종교화해서 표현한 것으로 사람들이 와서 관람하는 것은 초청하는 것과 같은 것입니다. 1968년에 관람자들이 예술이 됐습니다. 자연이 하얀색 큐브가 됐고요. 그리고 관람객이 예술작품이 됐습니다. 서로 바라보고 있는 모습입니다. 물리적인 몸도 참여를 해서 적당한 거리를 두고 서로를 마주보고 있습니다. 천으로 된 큐브를 뒤로 살짝 기대서 서로를 지탱하고 있습니다. 다리는 바닥에 견고하게 붙어있습니다. 우리는 보기만 하는 게 아니라 물리적으로도 참여하고 있습니다. 1976년 마트니스는 비물질적인 예술작품을 소개했는데요. 제목은 'look look'입니다. 시각적인 텍스트는 결국은 빛입니다. 결국 중요한 건 빛입니다. 그 미소와 손은 결국 빛을 통해서 볼 수 있고요. 빛은 공간을 차지하고 있습니다. 가득 채우고 있습니다. 와튼의 마지막 작품은 포욜라 파크에 있는 루미에아튼의 1993년 작품입니다. 빛을 발사하는 기계를 이용해서 공간에 빛을 발산하는데요. 이 설치 작품에 들어서는 순간 시간은 멈추게 됩니다. 굉장히 에너제틱하지만 굉장히 차분해지는 이 작품은 바라보고 있는 관람객이 굉장히 편안함을 느낄 수 있는 그런 작품입니다. 제가 2가지 이유로 이 작품을 소개하는데요. 현재의 설치작품을 잘 반영하고 있고요. 관람만 했던 관람객이 이 작품에 참여하게 되는 그런 상징적인 작품입니다. 밖에서 보면 관람객의 입장에서 봤으면, 이 작품은 황혼에서 새벽까지 표현하고요. 사람의 지각력은 미디어 패러다임에 많은 지배를 당한다는 것을 확인할 수 있습니다. 모든 비주얼 시각작품이 우리에게 모두 매력적으로 보이는 것은 아니지만 다 공통점은 우리가 보는 것이 중요하다는 그런 메시지를 던져줍니다. 우리가 가서 본다는 것을 뜻하는 의미입니다. Visit이라는 단어는 라틴어 어원이고요. 그래서 박물관 혹은 미술관에 와서 보는 것을 의미합니다. 작품을 보는 것에 대한 기대. 우리가 실제로 노동을 해서 와서 보고, 이것을 다르게, 다른 관점에서 보고 그리고 굉장히 놀라운 경험을 하기를 기대하지요. 이 기대는 점점 더 커졌습니다. 굉장히 커졌고요. 사람들이 관람객과 함께 작품을 하는 방향으로 확대되었습니다. 여기 계신 많은 분들이 기술을 되게 잘 다룬다. 매일매일 기술을 잘 다루고 있다, 라고 말씀하실 분들이 많이 있을 것 같은데요. 시각화, 디지털 아트, 참여하는 예술, 디지털 예술. 카메라 토싱. 모두 다 예술과 결합해서 발달한 예술의 분야입니다. 카메라 토싱을 이용한 캣캠 작품을 잠시 감상하겠습니다. 이것은 이미지 프로덕션을,

이미지를 새로 생산하고 있고요. 이것은 시각의 무한함을 소개합니다. 디지털과 아날로그를 모두 반영하고 있고요. 이것 점점 디지털화 되어가면서 디지털 이미지는 조작이 되고, 공유가 되고 그리고 사람과 인공지능과 함께 공유가 되고 있습니다. 벌리슈에 있는 이 예로 봤을 때 베를린 장벽의 붕괴가 지금 셀럽이 되고 있고요. 이 역사적인 기념비적인 행사는 전역에 방송이 되었고 그 다음에 인쇄가 되어서 출판이 되었습니다. 이것은 물리적인 공간에서 이 작품이 전시가 되었고, 룸 넘버2로 넘어가 보겠습니다. 이 설치예술은, 이것은 과학적인 기기를 이용해서 설치한 거고요. 미러 컨스트럭션 스캐너 등을 활용한 작품입니다. 제 룸 넘버2에서의 작품에 대해서 잠시 설명을 드리겠습니다. 제 가설은 이 작품은 작가의 무한함을 반영하고 그리고 관람객이 함께 이것을 경험하기를 목표로 하고 있습니다. 자, 두 번째로 그 관람객이 이 설치예술을 직접 즐기기 위해서 설치됐습니다. 여기서 관람객들은 이미지뿐만이 아니라 상호작용을 하는 것으로 모두 작품을 느낄 수 있습니다. 이 관람객은 결국은 예술작품의 대상이 되기도 하고 예술작품을 관람하기도 하는 양쪽의 역할을 다 하게 됩니다. 이것은 관람객들의 기존의 역할을 바꾸는 그런 개념입니다. 이 룸 넘버2에 입장을 하게 되면 굉장히 시각적으로 놀라운 것은 이 작품이 어떻게 배치가 되어있는지입니다. Volume 측면에서, Dimension 차원에서 굉장히 특별한 경험입니다. 사람, 관람객이 움직이고 그 공간에서 그 관람객의 움직임에 반응을 합니다. 룸 넘버1에서는 공개된 공간에서, 룸 넘버2에서는 하얀색 큐브가 있습니다. 거기서 나무로 된 실린더가 연결이 되어있습니다. 저기서 육각형의 설치물을 볼 수 있습니다. 여기서 그림자놀이를 할 수 있습니다. 여기에 입장을 하게 되면 하얀색 큐브로 들어가면 굉장히 다양한 색깔이, 빛이 들어오게 되고요. 그것은 관람객의 눈을 매료시킵니다. 왜 이렇게 스페이스, 공간에 대해서 강조하는지 여러분은 궁금해 하실 것 같습니다. 공간은 이 룸 넘버2에서 굉장히 중요한 역할을 합니다. 이 공간을 들어옴으로 해서 시각적으로 매료가 되고 그리고 이 공간을 사용해서 관람객은 작품을 관람하게 됩니다. 이 작품은 어디가 가장 관람하기가 좋은 장소다- 라는 개념이 없어집니다. 관람객은 이 작품에 둘러싸여 있습니다. 이 작품에서 안으로 들어갈 수도 있고, 앉을 수도 있고, 누울 수도 있습니다. 그림자놀이 같은 경우에는 물론 2차원적인 장면을 연출합니다. 그럴 때 이 그림자와 관람객은 함께 작품을 만들어냅니다. 이미지를 만들어내는 작가는 보는 것의 무한함을 생산합니다. 미디어 프로젝션은 공간과 시간의 제약을 받으면서 작품이 생산되게 됩니다. 작가의 작품을 여기서 보고 계신데요. 세계 2차 대전 이후에 앤드게임이라는 작품을 통해서 인간이 몸을 움직일 수 없는 그런 상황을 연출해서 앤드게임에서 여러 다른 관점에 대한 작품을 소개를 했고요. 모든 사람들이 한 무대

를 향해서, 하나의 목표를 향해서 모두 다 바라보고 있는 모습입니다. 미적으로 그리고 내용. 미적인 측면에서 예술과 그리고 현대미술 기술은 융합을 해서 우리의 상상력을 섬세하게 풀어내고 그리고 생산적으로 표현해 낼 수 있음을 보여주었습니다. 여러 가지 관점을 가지고 바라봐야 된다는 그런 메시지를 던져주고 있습니다. 이번 전시는 우리가 서로 다른 관점에서 그리고 서로 웃음을 선사할 수 있는 그런 관점을, 그런 보기를 가지고 작품을 관람할 수 있는 그런 생각할 수 있는 기회를 마련해주었습니다.

이보배 · 짧은 시간이기 때문에 효과적인 발표를 위해서 준비를 많이 해주셨네요. 감사드립니다. 다음으로 바로 넘어가겠습니다. 아네트 같은 경우는 동시대 매체에서 우리가 보는 방향이 어떻게 영향을 받고 또 얼마나 변화하고 있는지를 잘 짚어주신 것 같습니다. 다음은 터키작가 레픽 아나돌로 바로 넘어가보겠습니다.

레픽 아나돌 · 감사합니다. 일단 화면이 바뀔 동안 잠시 기다리겠습니다. 그 사이에 인사를 먼저 드리겠습니다. 한국 팬들을 만나고 양혜지씨를 만나서 매우 기뻤습니다. 그리고 오늘 참가하게 돼서 영광이고요 아주 훌륭한 예술가들과 이런 행사에 참가하게 되어 기쁩니다. 저는 사실은 한국 문화에 대해서 굉장히 관심이 많고요. 잘은 모르지만, 제 프리젠테이션을 시작하겠습니다. 저는 제 배경과 관련하여 실제 예술이 어떻게 그리고 전 세계적인 시각적인 것을 어떻게 형상화 시키는지에 대해서 말씀드리겠습니다. 저는 터키 출신이고요. 어렸을 때는 영화를 만들었습니다. 그래서 그 이후로 제 인생이 완전히 바뀌었습니다. 저는 여러가지로 상상하게 되었고, 윈도우즈 그리고 심리학적인 것까지. 그

래서 그로서 저는 성장하게 되었고, 저에게 영감이 되었습니다. 그 다음날 아침에 저는 다른 사람이 되었다는 걸 알게 되었습니다. 저의 첫 컴퓨터입니다. 여러 가지로 쓰고 타이프하고, 게임하고, 여러분 이런 것들 컴퓨터로 하시지요. 아주 운 좋게도 2009년에 제가 일하게 된 곳인데요. 브이가 4개 있는 기관입니다. 그래서 지금은 건축학교인데요. 프로젝션 센터로 바뀌었습니다. 디자인학교입니다. 그리고 독일에 위치해 있고요. 제가 오늘 말씀 드리고 싶은 것은 저는 항상 영감을 받았던 것은 기술이 어떻게 문화를 배양시키는가 하는 것이었습니다. 그리고 그런 신념도 어떻게 변화하가 하는 것이었지요. 제가 영감 받은 것은 기계가 어떻게 저희에게 무엇을 먹어라. 사람들에게 지시를 하는 것. 그런 것이었습니다. 그리고 또한 저는 지속적으로 어떤 변수들. 예를 들자면 물리적인 혹은 가상적인 공간 이런 것들이 저의 작품의 영감이 되었습니다. 가장 중요한 것은 예술은 스스로 변화하고 있습니다. 상상력 그리고 그 맥락도 변화하고 있고, 사회도 변화하고 있습니다. 물론 제일 큰 문제는 문제를 해결하는 디자인, '문제를 해결하는 건 디자인이지만 아트 자체가 문제.'라는 저 명한 분의 말씀이 있습니다. 여기 보시면 원숭이가 인스타그램을 사용하는 것을 보고 계십니다. 그리고 굉장히 빨리 배웠지요. 하지만 우리의 유전자에 이런 것들이 심어져 있지는 않지만 이게 바로 진화라고 저는 생각합니다. 이런 모든 관점을 종합해서 볼 때 지난 4년간 이 스튜디오에서 우리는 데이터를 사용해서, 여러 가지 지식을 사용해서 사람들과 함께 건축가, AI 전문가, 데이터 과학자 그리고 예술가들과 함께 협업했습니다. 이를 통해 저희 팀이 이해한 바는 말 그대로 저희의 상상력을 사용해서 건축 그리고 빛, 항상 시각적인 것. 이런 시각적인 것들을 어떻게 형상화 시킬 수 있냐. 하는 것들이 저희의 의문이었습니다. 여기 보시면 사운드가 공간적으로 표현되는 것입니다. 여러가지 알고리즘을 사용해서. 그리고 폴란드에서 1986년에 아카데미상을 받은 그런 기술이 사용되기도 하였습니다. 이 알고리즘을 사용해서 산이나 하늘을 만들어낼 수 있는 것입니다. 이 비디오에서 지금 여러분 많이 보고 있는 프로젝트에도 쓰였습니다. 여러가지 볼 수 없는 그런 데이터를 사용해서도 맥락을 생성할 수 있는 것이지요. 계속해서 다른 의미의 것들을 만들어냅니다. 우리의 인생을 알아보려면 저희는 뒤를 돌아봐야 하지만, 데이터는 계속 발전하고 있는 것입니다. 데이터는 마치 색소 같은 것이고, 여기 보시면 기본적으로 공간이 바로 데이터에 의해서 동력을 얻고 있는 것입니다. 그리고 그런 관점에서 볼 때는 다른 프로젝트에서처럼 저희가 물의 활동을 형상화했습니다. 실제적인 흑해에서의 물의 움직임을 컴퓨터로 입력해서. 그래서 이러한 특별한 영역에서 이루어지는 것들을 형상화 할 수 있었습니다. 이런 모든 아이디어들을 저희가 실제화 시킨 것입니다. 바로 시각화 시킨 것이지요. 여

러분이 문을 열면 다른 차원에 들어가는 것 같은 그런 것으로 이해하시면 되겠습니다. 중력도 없고 무슨 창문도 없고, 바닥도 없는 그런 공간이 될 수도 있겠습니다. 저는 어떤 연령대나 배경지식 상관없이 모든 사람들을 위한 것들을 만들어내고 싶었습니다. 간단한 공간에서 4대의 프로젝션만을 통해서. 하지만 이 프로젝트는 39개 이상의 도시를 여행하면서 만들어내고 있고 사실 저희는 지금 대전에 와서 이 프로젝트를 전시하고 있습니다. 말 그대로 생각이 공간을 공유하고, 전 세계를 여행하면서 취리히에서 몇 주 전에 2주된 신생아를 만났습니다. 그리고 어제는 80세 된 노인을 만날 기회가 있었지요. 이 두 아이디어. 그분들의 배경과 나이와 상관없는 그런 생각들이 제가 작품을 할 수 있는 원동력이 되기도 했습니다. 그리고 공간을 어떻게 만들어낼 것인가. 저희 또한 원동력이었습니다. 그리고 공간을 어떻게 발전시키는가. 우리의 감정, 우리의 상상력, 창의적인 공간을 사용해서 그리고 반응하는 환경을 만들어내는 것이지요. 그리고 관객의 반응에 어떻게 저희가 또한 반응하느냐도 포함되겠습니다. 내년 초에는 이 프로젝트가 완성될 수 있기를 바라겠습니다. 몰입적인 환경이 인간의 지식과 함께 어떻게 발전하느냐. 그리고 또 다른 데이터 세트와 함께 다른 지식과 함께 특히, 인공지능이 결합했을 때 어떠한 예술품들이 탄생할 수 있는가. 이런 것들을 연구하고 있습니다. 그리고 몰입의 영역에서는 이야기가 굉장히 달라질 수가 있습니다. 데이터의 자체가 중요한 게 아니라 데이터는 사실 인간을 위해 대신 기억을 해주는 것이지요. 하지만 그 데이터를 어떻게 해석하고 거기서 필요한 물질을 어떠한 차원으로 추출하느냐가 이야기를 달라지게 만들어 주겠습니다. 그래서 몰입적인 맥락이 저의 상상력의 주요 부분이 되겠습니다. 저희의 꿈, 저희의 기억과 그러한 것들이 또 다른 스킬로 또 다른 영역, 다른 관점으로 펼쳐질 수 있는 것이지요. 여기서 가장 중요한 것은 관객을 중점에 둬야 하는 것입니다. 그래서 그들이 인지할 수 있도록 하는 것이 제 작업의 주안점입니다. 존 볼즈의 굉장히 중요한 책 모든 예술가들이 읽었을 거라고 생각합니다. 그분들은 다 이러한 인식이나 관점을 사용해서 저에게 영감을 주었고, 굉장히 중요한 점이라고 생각하고 있습니다. 30년 전에도 이분들은 이러한 아이디어를 실천하셨습니다. 어떤 재료가 있고 그리고 데이터가 그 위에 얹혀지고 그리고 기계가 결합을 했을 때 인간, 기계, 환경이 삼위일체의 구조를 이룹니다. 그 중간에 이야기 구조가 만들어지게 되는 것이지요. 그래서 저는 로스앤젤레스 중심에서도 그런 생각을 했었고, 모든 인간의 행동이 그리고 모든 이들이 연결되어 있다고 생각합니다. 그들의 능력, 수용력, 인간으로서의 사용하는 여러가지 매일의 도구들. 그리고 저희는 매일매일 저희의 관점을 발달시키고 있습니다. 그리고 이런 것들이 인류를 긍정적인 방식으로 발전시킬 수 있다고 생각합니다. 그래서 저는 기계

에 대해서 긍정적인 희망을 품고 있고 무엇이 가능한가. 그리고 하지만 여전히 비판적으로 남는 것은 무엇인가. 이것이 저의 대체적인 지금의 생각입니다. 감사합니다.

이보배 • 예. 알고리즘이나 데이터 이러한 컴퓨터 기술을 가장 잘 활용을 해서 작품을 꾸리지만 결과적으로는 인간에 대한 문제로 돌아오는 것 같습니다. 인간중심으로 다시 돌아와 휴머니티에 대한 작품의 완성을 얘기하고, 남녀노소 누구나 다 작품을 즐길 수 있는 몰입형 아트를 가장 잘 보여주는 작가가 아닌가 싶습니다. 저희들이 준비하면서 사실 가장 걱정이 됐던 부분이 워낙 바쁘신 작가분인지라 초반에 작가분께 연락이 안 닿아서, 연락이 너무 힘들었던 부분이 있었는데, 오늘 이 자리에 함께 하게 되어 매우 기쁩니다. 다음은 아일랜드 출생의 작가입니다. 현재 영국에서 활발하게 활동하고 있는 로라 버클리의 프리젠테이션을 들어보겠습니다.

로라 버클리 • 안녕하십니까? 오늘 함께 해서 영광입니다. 저는 이미지 아티스트이지만 비디오를 준비하지는 않았습니다. 제 작품의 가장 핵심은 커넥티비티입니다. 예술가와 그리고 관람객의 관계로, 관람객들 사이의 관계에 대해서 저는 늘 고민을 가지고 있고. 예. 가지고 있습니다. 제 오늘 발표내용은 굉장히 개인적인 것이고요. 저는 이런 따뜻한 감성과 기술에 흥미를 가지고 있습니다. 그래서 언급했듯이 기술을 이용해서 한 인생의 전체를 기록하거나 하는 게 아니라 저와 관련된 여러 사람들의 손 제스쳐와 관련이 있습니다. 그래서 사운드와 이미지를 합하면 생각이 확장이 되고요. 그리고 굉장히 즐거워집니다. 움직임을 반영해서 그것을 증강하고 다시 차분해지는 그런 모습을 담으려고 합니다. 저는 일렉트릭 전자음향을 제작하고요. 신디사이저를 이용합니다. 그리고 기록을, 그 이미지를 기록합니다. 형태와, 그 스튜디오가 생산하는 소리를, 소리를 생성하고 그리고 그것을 형상화하고. 그 둘은 매우 긴밀하게 작용합니다. 이것은 전시 되어있는 작품이고요. 제가 몇 년 전에 딸을 위해서 산 장난감입니다. 저는 제 감정을 그렇게 많이 드러내는 편은 아닌데요. 이 미니어처를 경험하면서 물리적으로 어떤 작용을 하는지 살펴보겠습니다. 저는 믿음이라는 것에 관심이 많고요. 믿음이 어떻게 이미지화 되는지 관심이 많고요. 우리가 잡을 수 없는 그런 추억에 관심이 많고요. 이 방식으로 제 작품을 연출합니다. 제 작품에서, 이렇게 프레임은 열려 있습니다. 저는 제 작품을 이렇게 오픈시켜놓는데요. 프레임을요. 이 작품은 몇 년 전에 베를린에 전시한 작품입니다. 주로 금속재질을 이용하지만 이것은 거울과 미디어 프로젝션을 이용했고요. 이것은 제 개인적으로 큰 일을 겪고 만들었고요. 그리고 두 번째 세션에서는 좀 더 어두운 측면을 나타내고자 했

습니다. 좀 더 다른 예를 보여드리자면요. 이 작품은 <쉴드>라는 작품이고요. 필름 쪽이 아니라 애니메이션 쪽으로 일을 할 때 작업한 것이고요. 제가 좀 더 빨리 진행을 하겠습니다. 2개의 프로젝션이었고요. 나란히 붙어있지요? 스크린으로 작업을 하는 것을 매우 즐겁고 그 다음에 여러 가지 다른 형태로 작업을 하는 것도 저는 매우 즐거워했습니다. 왔다 갔다 하면서 즐겁게 작업하는 편이고요. 스크린에서 쉴드를 이용하고, 애니메이션을 이용해서 꽃잎도 보이고요. 이것은 좀 더 조각적으로 표현한 작품이고요. 핀란드에서 전시를 했고, 그 벽이 이렇게 휘어져 있었습니다. 굉장히 어려운 프로젝트였습니다. 개인적으로는. 그래서 필름을 제가 가지고 가서 그 공간에 가서 위에서, 위의 방향으로 상영을 하는 것이 가장 좋겠다고 생각을 해서 그렇게 설치를 했습니다. 프레스코 형식의 벽이었습니다. 이제 마무리를 짓겠는데요. 몇 가지 사진을 보여드리겠습니다. 이것은 또 다른 설치작품이고요. 매직 노하우라는 작품이고요. 이것은 보는 것에 대해 여러가지 다른 측면들을 소개하고 있습니다. 디지털 이미징으로도 저는 작업을 하는데요. 이 프린트는 움직이는 역동적인 이미지를 연출한 거고요. 이 스캔작품을 제 데스크탑에서 다시 작업을 해서 비디오로 다시 송출하는 식으로 작업을 하고 있습니다. 이것은 전자페인팅이고요. 2010년부터 이런 방식으로 작품을 하고 있고요. 이날 페인트 붓의 잔여물 정도로 보실 수 있겠습니다. 예. 제 발표는 여기까지입니다. 감사합니다.

이보배 · 지금까지 발표해주신 부분 중에 cold technology, warm emotion이라고 말씀해주신 부분이 있는데 따뜻한 감정과 차가운 기술과의 관계를 항상 작품 안에 담으시는 것 같아요. 이미지만큼이나 사운드를 중요하게 생각하고 또 신디사이즈된 사운드도 같이 담으시는 모습들을 살펴봤습니다. 예. 마지막으로

레픽 아나돌 Refik Anadol / 로라 버클리 Laura Buckley / 캐롤리나 할라텍 Karolina Halatek

캐롤리나 할라텍, 폴란드 작가의 발제를 들어보겠습니다.

캐롤리나 할라텍 · 안녕하십니까? 오늘 참석하게 돼서 굉장히 기쁘고 영광입니다. 초청해 주셔서 감사합니다. 제 소개를 잠깐 해드리겠습니다. 저는 빛에 관심이 있고요. 현상으로서의 빛에 관심이 많습니다. 모두 다른 종류의 앵글. 빛이 만들어내는 그런 앵글이 제 주제입니다. 제가 보여드리는 스캐너 룸이라는 작품은 이름에서 보시듯이 의미하는 것은 스캐닝을 하나의 행위로, 기계 행위로 인식하는 것입니다. 하지만 사실 저의 영감이 나오는 곳은 바로 영상적인 기술입니다. 여러분이 자신의 몸을 어떻게 인식하느냐 하는 것이지요. 여러분의 신체에 무슨 일이 일어났는지에 대한 인식. 그러한 기술은 영상을 통해서 하모니와 밸런스 그리고 마음과 신체적 평화를 가져다줍니다. 그래서 바로 그러한 기술이 신체와 정신에 관한 것이라는 것이지요. 그리고 자아성찰과 지식에 관한 것이기도 합니다. 명상은, 제가 명상에 대해서 연구하게 된 것은 자아성찰을 하는 것. 그리고 자신을 체크하는 것. 무슨 일이 내 안에서 일어나고 있는가. 무엇이 중요한가. 발전을 위해서 무엇을 해야 하는가. 같은 것들이 굉장히 중요하기 때문입니다. 제가, 하지만 동시에 스캐너가 보여주는 것은 기계로서의 어떤 스캐너 안에 있는 물체의 사실을 보여주는 것입니다. 이는 비유적으로 사용될 수도 있습니다. 현실에서는 그러한 것들이 저희에게 어떠한 새로운 관점을 제공해주기도 합니다. 또한 저에게 있어 몰입은, 몰입환경에 대한 관점과 저의 인식, 신체가 어떻게 작용하느냐. 그런 것들이 종합적으로 물들어져 있습니다. 여러분 자신에 대해서 좀 더 기민하게, 좀 더 자각성 있게 그리고 좀 더 집중해서 더 많은 것들을 배울 수 있고, 깨어있는 상태를 유지할 수 있는, 이를 통해서 반응의 새로운 부분을 창출해 내는 것입니다. 이러한 요소들이 저는 몰입형 경험이라고 생각합니다. 제가 이를 굉장히 중요하게 생각하는 이유는 이를 통해서 새로운 경험이 만들어질 수 있다는 것이지요. 새로운 기억 같은 것들 말이지요. 그런 영적인 영감. 스캐너로부터 얻은 그러한 영감들이 바로 죽음에 이른 경험에서도 도출해낼 수 있었습니다. 굉장히 강렬한 것이었습니다. 독일에서 만든 작품인데요. 공공 공간에서 2개 도시 중심에 어떤 도시에서 슈투트가르트(Stuttgart) 근처였던 것 같습니다. 이러한 공공작업을 저는 모두와 함께 하고 싶었습니다. 준비하고 이러한 과정에서 어떠한 출신인지 백그라운드 상관없이 여러 사람들과 함께 일하고 싶었습니다. 저도 그곳에서 공간을 사용해서 대상들을 나열하고. 사실 저는 물건들에 관심이 많습니다. 그 대상에 관심이 많습니다. 그게 바로 경험의 정수라고 생각합니다. 그래서 그런 경험들이 대상이 꼭 있을 필요는 없지만 경험이 중요하다는 것이지요. 그래서 제가 공공장소에서 장소를 만들어내려고 했던 이유입니다. 여기 보시면 Cloud

Square라는 작품이 오픈된 숲 속에 있습니다. 사람들이, 죽음 직전에 간 사람들의 증언이 저의 작업에 소재가 되었습니다. 사고가 났거나 수술을 받았다거나 그런 경험을 통해서 사람들이 뇌사 상태에 빠졌다거나 심정지 상태에 빠졌다고 하는 사람들의 이야기를 들었습니다. 20분 정도 사망선고를 받았다거나 혹은 1시간의 사망선고를 받았는데 깨어나는 그러한 극단적인 경우도 있었습니다. 혹은 "깨어나 봤더니 검사소 안에서 있었다." 그런 이야기도 들을 수 있었습니다. 그들이 하는 얘기는 굉장히 놀라운 것이었습니다. 놀라운 기억을 가지고 있었습니다. 그들은 어떤 죽음에 이르는 단계에 대해서 설명을 해주었는데요. 다차원적인 얘기였습니다. 그리고 그러한 것들이 인간의 언어로 표현됐다는 것이지요. 바로 여기 그림에서 보시면 게링건의 어떤 한 장소인데요. 어떤 광장입니다. 사실은 굉장히 어두웠습니다. 흑과 백의 대조가 굉장히 큰 대비를 불러일으키긴 합니다. 이 공간은 사실은 매우 어두웠기 때문에 이런 대조를 만들어낼 수 있었던 것입니다. 이러한 경험이 있는 사람들은 그들의 증언에 의하면 빛이 있었다고 합니다. 굉장히 환상적이었고, 그런 이야기를 듣는 것뿐만이 아니라 모든 사람들에게 들려주고 싶었습니다. 그래서 제가 그러한 이야기를 시각적인 언어로 표현하고 싶었습니다. 시각적인 경험 말이지요. 그게 제대로 되었는지 잘 모르겠지만. 어쨌든 제가 시도한 작품은 이렇습니다. 브라맨이라는 곳에서 보시면 밝기를 한번 살펴보시기 바랍니다. 오픈 공간에서와 빛의 밝기가 다르다는 것을 알 수 있을 것입니다. 살짝 몇가지 이야기를 들어보겠습니다. 시간의 인식에 관한 증언을 하신 분의 이야기를 들어봤는데요. 그리고 빛에 대한 인식도 포함돼 있었습니다. 첫 번째 세션에서 루이-필립이 이야기하는 것처럼 빛은 굉장히 빠릅니다. 그래서 '빛은 이미 과거의 것이다.'라는 언급을 하셨지요. 우리는 공간과 시간의 관계에 대해서 잘 알고 있습니다. 제가 흥미로웠던 점은 이러한 경험을 가진 사람들이 '아, 시간이 항상 없다.', '공간이 완전히 달랐다.' 뭐 그런 '시간과 공간이 1분씩 흐르는 것 같다.' 그런 표현을 하시는 분도 계시지요. 이 경험에서의 어떤 시간도 전 세계의 어떤 사람도 어떤 나이건 어떤 배경을 가졌던 백색광에서, 터미널에서 백색광을 만났다는 이야기를 했습니다. 또한 이 작품은 미국의 조각공원에 있는 것입니다. 제가 집 같은 것. 벽을 건축했는데요. 이것도 죽음에 가까워졌던 경험에서 영감을 받았습니다. 그 증언은 공간이 영원할 수 있나. 혹은 일시적인가. 그리고 빛이 만들어낸 공간에 관한 것이었습니다. 저는 사람들을 초대하고 싶었습니다. 밤에 여기 보시면 사람들이 집에 모여서 자연과 숲 그리고 집이 어우러져서 연기. 뿌연 연기들이 어우러져서 내부, 외부 그리고 모든 이들이 안으로 들어가 갑자기 만날 수 있는 그런 공간을 만들어내는 것이었습니다. "언젠가는 우리 모두 만날 거야. 함께 하게 될 거야." 그렇게 말하는

그런 공간 말이지요. 그래서 제가 이 작품을 만든 이유가 바로 그겁니다. 이것도 바로 영적인 경험에서 나온 작품입니다. 제 몸이 공간으로 갑자기 확장된 것 같은, 제가 갑자기 커진 것 같은 느낌이 들었습니다. 그래서 키네틱 요소를 사용해서 이런 작품을 만들어냈습니다. 저는 항상 관람객을 포함하는 그런 작품을 만들고 싶었습니다.

이보배 • 발제 감사합니다. 몰입형 아트나 몰입적 보기가 꼭 미디어 아트의 어떤 프로젝트 기술이나 이런 것들을 사용해야만 하는 것이 아니라 어떻게 빛과 같은 하나의 요소를 가지고도 충분히 그와 같은 의지를 잘 표현할 수 있는지를 짚어주신 것 같습니다. 2전시실에 있는 스캐너 룸을 직접 한번 경험해 보시기를 추천 드립니다. 질문을 객석에서 조금 받아볼까요. 저희도 시간이 많지 않기 때문에 한두 질문을 더 받겠습니다.

질문자 • 안녕하세요. 미디어 아트를 하는 노상희 작가고요. 레픽 아나돌 작가님한테 질문이 있어서 여쭤보려고 하는데요. 그 전에도 제가 작가님 작품을 온라인 상에서 많이 접했거든요. 되게 인상적이었고. 저 같은 경우도 약간 프로젝션과 데이터 쪽을 활용해서 작업을 하는데, 작가님 같은 경우는 어떻게 모으는지 궁금합니다. 예를 들면 온라인상으로 할 때 ECG 데이터가, 메시지 데이터 같은 걸 모아서 그걸 다시 비주얼라이징 하시는 방식인 것 같은데, 저 같은 경우는 보통 많이 알려져 왔던 터치디자이너 같은 거를 활용해서 작업을 하거든요. 그런데 작가님 같은 경우 혹시 말씀해주실 수 있다면 작업과정이 어떻게 되는지. 그리고 작업환경에서 혼자 작업을 보통 하는데 작가님 작품은 규모가 커서 혹시 팀 작업을 하시거나 아니면 다른 분들과 협력 같은 걸 많이 하시는지 궁금합니다.

레픽 아나돌 • 이 소프트웨어는 다른 코딩 랭귀지를 필요로 하지 않고 로우 데이터, 닷 이지와 같은 그런 로우 데이터 세트가 어떤 게 관심이 있으신지 모르겠지만 단순하게 사용하시고 나중에 라미네이트 하시면 됩니다. 10년 동안 프로세싱을 사용하기도 했고요. 최근에 파이썬을 쓰고 있습니다. 알고리즘을 해석해야 되기 때문에. 프로젝트를 여러 가지 하고 있기 때문에 여러 명의 엔지니어 데이터 사이언티스트. 데이터에만 집중하는 인력이 있고요. 데이터와 네러티브를 분리시킵니다. 알고리즘을 이미지 네이팅 하는 것에만 쓰는 게 아니라 데이터 사이언티스트가 담당하고 그리고 알고리즘 파라미터는 다른 인력이 사용하면 훨씬 더 깊이 있게 이야기를 풀어낼 수 있게 됩니다. 노이즈 알고리즘, 다이나믹스, 알고리즘. 이렇게 3개의 알고리즘을 사용하고 있고요. 제가 가장 좋아하는 알고리즘은 데이터를 좁혀 나갑니다. 플레이

덕 같은 걸로 제가 직접 데이터를 만지기도 하고요. 그걸 조작을 하기도 합니다. 타임 도메인, 데이터의 타임 도메인을 사용하기도 합니다.

질문자 • 제 질문은 캐롤리나 할라텍 작가님께 드리고 싶은데요. 먼저 제 소개를 하자면 저는 이번 학술행사에 참여하기 위해서 부산에서 올라왔고요. 이렇게 좋은 학술행사를 준비해주신 대전시립미술관에 감사드립니다. 제가 올라가서 실제로 작가님 방에 들어가 봤는데 굉장히 무중력 상태의 신비로운 경험을 한 것 같고, 작가님이 말씀하신 그런 영적이거나 뭔가 명상적이고 그런 종교적인 기운을 짧게나마 좀 느꼈던 것 같습니다. 그런데 작가님께서 빛이라는 테크놀로지를 이용하시는데 이런 죽음이나 뭔가 영적인 경험을 추구하는데 있어서 작가님만의 백그라운드가 있는지. 그런 작업을 하게 된 배경이 개인적인 이유가 있는지 '좀 새로운 것 같다.'라는 생각이 들어서 이렇게 한번 질문 드려 봅니다.

캐롤리나 할라텍 • 제가 가장 흥미로워 하는 주제는 좀 큰 주제인데요. 인생과 죽음에 대한 삶의 의미, 우리가 사는 이유. 뭐 이런 큰 주제입니다. 저는 좀 거기에 굉장히 강박을 가질 정도로 푹 빠져있고요. 저는 언제나 그렇게 영적인 측면에 관심을 가져왔습니다. 저는 물론 신앙이 있습니다. 저는 크리스찬 배경이 있는데요. 저에게는 굉장히 당연한, 어렸을 때부터 당연한 주제였고요. 이런 영적인 주제에 관심을 가지게 된 것은. 이것은 언제나 저에게는 굉장히 현실적인 주제였습니다. 그러면서 자라면서 계속 질문을 제 자신에게 던지기도 했지요. 이게 무엇인지. 그래서 여러 가지 방법으로 그 질문들에 답하기 위해서 여러 방향으로 생각을 했습니다. 영적인 테크닉도 그 중에 하나였고요. 그것을 다 연결시키는 방법도 함께 찾아보았습니다. 하지만 저는 죽음의 문턱이

라는 그 주제가 저에게는 매우 흥미로웠습니다. 그래서 저에게는 이런 영적인 진실에 대해서 이해하는데 빛과 같은 그런 경험을 제공해주었고요. 빛을 매개로 이용해서 그런 물리적인 붓을 이용해서 제가 작품을 하는 것은 저에게는 어떻게 보면 빛을 이해하고 제가 인지하는 빛 그리고 영적인 요소. 빛이 가지고 있는 영적인 요소 그리고 사람이 죽음의 문턱에 가면 실제로 빛을 본다고 합니다. 이것은 단순한 상징 또는 비유가 아니고요. 깨달음에 대한 비유도 아니고요. 깨달음, 지식에 대한 깨달음에 대한 게 아니라 정말 빛 그 자체입니다. 그래서 빛은 스스로의 지식이나 깨달음이나 예술가로서의 그런 도구로서 그런 통찰력을 가지는데 꼭 필요한 도구입니다. 이것은 우리가 살고 있는 현실입니다. 그래서 저의 이런 개인적인 경험은 당연히 제 작품세계에서 그런 것을 해석해서 반영을 하고요. 다른 사람들의 경험 그리고 인생을 바꾸는 그런 큰 경험. 저는 사실은 어떤 작품을 만들고 싶으냐면 작품을 보고서 뭔가 변화를, 변화를 이끌어낼 수 있는 그런 작품을 저는 늘 추구해왔기 때문에 다른 사람들의 이야기에, 삶에 대해서 늘 저는 관심을 가지고 있었고, 그 사람들의 인생이 바뀌게 된 그런 경험은 다 사람들마다 개개인마다 다 다릅니다. 그래서 저한테는 그게 굉장히 매력적인 주제였습니다.

질문자 • 구체적으로 자세히 설명해주셔서 감사드리고요. 저는 개인적으로 참 어떻게 보면 '종교화 같다.'라는 생각을 했고 '21세기 테크놀로지로는 종교화가 저렇게 나올 수도 있겠구나.'라는 개인적인 생각을 했습니다.

이보배 • 감사합니다. 이렇게 세션2를 마치고 곧바로 세션3 발제자 분들을 무대로 모시겠습니다. 감사합니다. 첫 번째 발제자는 반성훈 작가님의 프리젠테이션으로 먼저 시작해보도록 하겠습니다. 세션3은 전시장 위에 '듣다'와 '프로젝트X'가 함께 진행이 될 예정입니다. 예. 세션3 반성훈 작가님의 프리젠테이션으로 시작해보도록 하겠습니다.

박주용 • 처음 발제자는 반성훈 씨가 움직이는 카메라로 프로젝트한 것을 말씀드리겠습니다. 굉장히 재미있는 토픽이니까 박수로 맞이해주시기 바랍니다.

반성훈 • 순서가 좀 바뀌었는데 제가 먼저 발표를 하도록 하겠습니다. 4전시실은 프로젝트X라는 이름으로 카이스트 문화기술대학원과 함께 기획된 섹션입니다. 저는 작년 카이스트 문화기술대학원 박사를 졸업하고 여러가지 작품활동을 시작을 한 작가입니다. 그래서 제가 어떻게 탐험해 나가고 있는지. 어떤 것들에 관심을 가지고 있고 연구를 해 나가고 있는지에 대해서 설명을 드

리도록 하겠습니다. 먼저 'WAYS OF SEEING'이라는 컨셉을 처음 들었을 때 seeing을 어떻게 정의할 것인가에 대한 2가지 답을 만들어야 되는 상황이었는데, 고민 끝에 내린 결론이 스페이셜과 소셜이었습니다. 보통 카메라로 보자면 세계를 항상 2차원으로 보게 되잖아요. 카메라 렌즈로 볼 수 있는 세계는 2차원의 세계인데, 그런 2차원을 seeing하는 것들을 다시 디스플레이를 통해서 현실세계를 컴퓨터의 세계 속에 표시할 수 있게 됩니다. 이제 가상현실 세계 속의 디지털 정보를 어떻게 현실세계와 섞이게 해줄 수 있을 것인가에 대한 생각은 이제 디스플레이를 어떻게 활용할 것인가에 대한 개념으로도 볼 수 있게 됩니다. 디스플레이의 종류도 굉장히 여러 가지였는데, 디스플레이를 어떻게 배치하고 어떻게 사용할 것인지는 초창기 HCI라고 부르는 쪽의 가장 큰 화두 중 하나였습니다. 그런데 기본적으로는 이런 스크린이 하나의 디스플레이처럼 존재했다는 인식을 넘어서 어떤 공간 속에서 어떤 디지털 정보와 함께 융합돼있는 환경들에 대해서 이야기를 하기 시작했습니다. 여러 가지 프로젝션 같은 환경을 써서 가상현실 공간처럼 꾸미게 되더라도 결과적으로 발생하는 문제점들이 있습니다. 일단 어떤 스크린, 어떤 표면에 맞히게 되는 순간 그 표면 자체에서는 2D로 존재하기 때문에, 퍼스펙트 뷰로 1명이 볼 경우에는 3D로 볼 수 있게 만들 수 있지만 엄밀히 말하자면 완전히 공간상에 섞여있는 개념은 아니게 되는 것입니다. 그래서 이 디스플레이 형태 자체를 변형시키는 방안들에 대해서 마찬가지로 연구가 진행되었습니다. 그래서 스프리칼 디스플레이라고 불리는 구형의 디스플레이를 사용하여 어떤 전시를 한다고 가정했을 때 사람들이 어떻게 느끼도록 만들 것인지에 대한 실험들을 해왔습니다. 같은 맥락에서 국립현대미술관이나 동대문 디자인 플라자에서 거대한 구형의 디스플레이를 놓고 여러 군데에 프로젝션을 설치해서 하나의 동시 참여형 작품을 만드는 프로젝트들을 진행 했었습니다. 수십 명의 아이들이 하나의 구를 둘러싸고 보면서 같이 체험하는 형태의 작업입니다. 구형 디스플레이를 만들면서 가장 크게 다르다고 생각했던 점은 일단 디스플레이 형태가 달라지면 그 디스플레이를 어떻게 쓰는지, 그 디지털정보와 어떻게 상호작용하는지에 대한 방법 자체도 마찬가지로 달라지게 된다는 점이었습니다. 예를 들어 사람들이 일렬로 서서 한쪽 벽면을 보고 이야기를 하는 것과 비교했을 때 하나의 공을 놓고 원형으로 서서 서로 바라보는 형태는 소통하면서 체험할 수 있게 만든다는 점에서 근본적인 관람 형태의 변화를 가져올 수 있게 됩니다. 그런데 여전히 구형으로 만들어서 어떤 콘텐츠를 보여주고 사람들과 상호작용하게 만들었는데도 불구하고 구형이라는 형태 자체에 또 한계가 생기는 것을 발견하였습니다. 그래서 여러 가지 목적에 맞춰서 어떤 형태를 만들고 거기에 프로젝션 맵핑하는 작업들을 많이들 진행하시는데, 거기에서 제

가 한 단계 더 나아가려고 했던 생각은 이 모형 형태 자체를 마음대로 프로그래밍 할 수 있는 디스플레이를 상상해보는 것이었고, 이 연구주제로 학위를 진행했습니다. 프로그래머블 매터라고 하는 그런 개념인데, 기본적으로는 버텍스가 유니폼하게 배열돼 있는 아이콘 스피어에서 각각의 버텍스들의 길이를 조절해서 어떤 원하는 형태를 만들어나가는 그런 과정이라고 보시면 될 것 같습니다. 프로젝션 맵핑이라는 것은 고정되어있는 형태 자체의 표면에 정보를 입히는 방식인데, 이 형태 자체가 계속 변해가기 때문에 그 변하는 형태에 맞춰서 또 여러 가지 면을 프로젝션을 해줄 수 있는 시스템과 관련 어플리케이션에 대한 연구를 진행해왔습니다. 어떻게 보면 당장 상상하기로는 마음대로 형태를 변형시킬 수 있는 물질을 만든다는 것은 거의 불가능하지만 언젠가는 비슷한 형태로 나올텐데, 그러면 기존에 가지고 있는 물질이라는 개념 자체가 깨지고 어떤 형태나 피지컬 특성 같은 것들이 마음대로 조정이 가능한 그런 물질들로 주변이 다 대체될 수도 있을 겁니다. 그렇게 되면 그런 물질들과 어떻게 상호작용하고 어떻게 사용할 수 있을 것인가에 대한 고민을 또 마찬가지로 해볼 수 있을 것 같습니다. 그 일환으로 예술가들이 영감을 받을 어떤 대상을 찾는데, 그 대상 자체를 내가 마음대로 조정할 수 있게 되면 내가 조정하는 것이 영감의 대상이 되는, 그래서 영감의 과정이 크로스를 만드는 그런 현상에 대해서 연구를 했고, 그것으로 레오나르도 저널에 퍼블리시를 했습니다. 그런데 결국 움직이는 표면에 프로젝션을 하는 것 자체도 한계가 있다는 것을 알게 되었습니다. 디스플레이도 표현하는 영역 자체가 완전히 우리랑 섞여있는 공간이 아니라 어떤 표면에 맞히는 그런 한계들을 좀 극복하고자 여러 가지 시도를 하는 와중에 광주 아시아문화전당에서 레지던시 프로그램으로 있으면서 협업을 통해서 로드 파이파이브라는 작업을 진행 했었습니다. 이 작업 같은 경우는 키네틱하게 움직이는 것으로 어떤 형태를 만들어서 어떻게 보여줄 수 있는 것인가에 대한 고민이었고요. 디스플레이 형태를 바꾼다는 말씀을 드렸었는데, 이것은 움직이는 키네틱한 물체에 의해 반사되는 빛의 경로를 만들어서 새로운 형상을 계속 만들어나가는 작업입니다. 움직이는 키네틱 액슈레이터 10개가 배열이 됐었고 10개 배열이 돼 있는 곳에 레이저를 쏴서 그 레이저를 반사하는 거울을 이동시킴으로써 라인과 형태를 만들어나가는 작업이었고요. 그 밑에 자료에는 레이저가 나오고, 반사하는 거울이 있는데, 그 반사하는 거울 자체를 움직여서 굉장히 항상 패러럴을 유지하는 레이저 라인들을 만드는 작업들이었습니다. 이런 반사된 움직이는 형태를 이용해서 형상을 만들어나가는 작업들에 대해서 같이 진행을 했었고, 이 작업 후에 김치앤칩스 스튜디오에서 작업에 참가를 했었는데 이것도 비슷한 컨셉으로 움직이는 거울들이 있고 움직이는 거울들이 반사한 빛으로 형상을 만들어나가는 프

로젝트였습니다. 100개의, 정확히는 99개의 움직이는 거울들이 태양빛에 반사해서 그 태양빛의 경로를 계속 중첩시키면 중첩된 영역이 더 밝게 빛나서 공중에 태양빛으로 재구성한 빛의 원형고리를 만들 수 있는 작업이었고요. 이번 작업은 픽셀 모터라는 것이었는데, 움직이는 물체에 움직이는 거에 더 나아가서 어떻게 표현할 수 있을 것인가에 대한 질문이었고요. 그래서 이것은 키네틱 디스플레이에서 키네틱 캡처를 해보기 위해 움직이는 물체 끝에 달려있는 어떤 카메라의 움직임이 어떻게 공간을 인식하고 표현하는지에 대한 질문이었습니다. 그래서 끝부분에 달려있는 카메라로 회전하면서 사람을 찍어나가게 됩니다. 총 4개의 카메라가 일종의 사람 눈처럼 왼쪽, 오른쪽 눈의 역할을 해서 자기 위치를 인식하고 RGB랑 뎁스 카메라를 이용해서 이런 공간에 적외선이 나가는 그런 과정들을 이용해서 보여주려고 했고요. 완전히 끊김없이 연결돼있는 구조 속에서 완전한 구경 속에 가있는 어떤 패스거든요. 그래서 구조물 안에 있다는 것은 완전히 구형 한 가운데에서 촬영 당하는 입장이라고 보시면 되고, 이런 식으로 설치를 해서 제 전시실에 올라가서 직접 해보시면 될 것 같고요. 정말 간단하지만 말씀드리자면 소셜 싱은 이응노미술관과 협업으로 시작된 프로젝트인데 옆에 가면 '군상'이라는 프로젝트가 있거든요. 그래서 수십명의 사람들의 움직임을 표현하는 그런 작품이었는데, '이걸 어떻게 살아있는 군중으로 만들 수 있지 않을까'라는 고민에서 이런 작업으로 제작이 되었습니다. 또 사람의 모션을 받아서 즉각적으로 사람에 반영하는 그런 형태가 있습니다. 그런데 제가 표현하고 싶었던 것은 사람의 패스널리티에 따라서 굉장히 받는 느낌이 다르기 때문에 누구는 신이 나는 사람이 있다면 누구는 굉장히 중압감을 느끼는 그런 사람들이 있는데 사람들이 남기고 간 궤적들이 모여서 하나의 사회가 형성이 되면 그 사회에 의해서 어떤 군중심리적인 그런 압박감을 느낄 거라고 생각을 했어요. 그래서 그 압박감을 주기 위한 필요조건이 무엇인지에 대해 그것이 실제 사람일 필요가 있을까, 혹시 실제 사람일까, 아니면 완전히 버츄얼 캐릭터일까, 아니면 사람한테 조정당하는 버츄얼 캐릭터일까, 라는 여러 가지 레이어에서 사람들이 느끼는 감정들을 분석하려고 했습니다. 내가 그 캐릭터를 완전히 이입할 수 있어야 그것들을 좀 더 강하게 체험하게 해줄 수 있을 거라고 생각해서 최근에는 이런 것들을 활용한 멀티 유저 VR 프로젝트를 통해 여러 명이 서로를 쳐다보면서 체험할 수 있는 VR 프로젝트를 진행을 하고 있고요. 지난 달 같은 경우에는 10명, 15명 정도까지 동시에 서로를 캐릭터로 쳐다보면서 인터렉션하는 환경들과 콘텐츠를 만들어서 전시했습니다. 그래서 이런 환경들을 이용해서 좀더 아티스틱한 표현들에 대해서도 계속 실험을 진행을 해보려고 하고 있습니다. 예. 여기까지 하겠습니다.

박주용 • 감사합니다. SEEING. 새삼 어떻게 바라 보느냐가에 대

한 굉장한 새로운 관점이라고 생각합니다. 그리고 여기에 발전을 어느 정도 이뤘다고 생각하고요. 과학기술의 기본적인 관점이 아닐까 생각합니다. 노스 비주얼스란 그룹이 다음 발제자로 참여하게 됐는데요.

노스 비주얼스1 • 안녕하십니까? 예. 참여할 수 있게 되어서 영광이고 특히 카이스트와 협업을 할 수 있게 되어서 영광입니다. 노스 비주얼이라는 사이드 프로젝트로 여기에 참여하게 되었는데요. 먼저 우리 메인 스튜디오에 대해서 소개를 해드리고 그리고 노스 비주얼로 넘어가겠습니다. 자, 노랩부터 시작하겠습니다. 노랩은 융합적 체험을 만드는 스튜디오고요. 예술, 디자인, 기술을 접목시켜서 여러 미디어, 여러 구조, 여러 측면을 모두 접목시키는 스튜디오고요. 여기는, 옆에 앉아계시는 분은 설립자입니다. 저도 간단하게 설명을 드리자면 우리는 디지털과 물리적인 경험을 융합시키려고 하고요. 그것을 현실화 시키고자 노력하고 있습니다. 노스와 같은 소프트웨어를, 소프트웨어 플랫폼 그룹, 오스만코츠프렌드라고도 불리는 이 소프트웨어를 이용해서 실시간 사용자와 프리퀀시 인풋을 바로 적용시킬 수 있습니다. 이것을 이용해서 예술작품을 만들고자 합니다. 비디오를 잠깐 관람하시지요. 한 20초 정도의 티저입니다. 그리고 이어서 발표하겠습니다. 저희가 중요시하게 여기는 것은 바로 인간의 몸입니다. 여러 파라미터가 작용해서 우리와 교류하고 있고요. 밖에서부터 안에서부터, 신체 안에서부터 밖에서부터 자극이 주어지고 영향을 미치고 있습니다. 우리 인간의 몸에 대해서 탐험하고자 합니다. 더 새로운 공간을 만들고자 하고요. 어떤 새로운 경험을 만들어내서 디지털 레이어를 이용해서 새로운 경험을 제작하고자 하고요. 가상 리얼리티라고 불리는 그런 관점에서 여러 가지를 조작하고 핸들링해서 우리는 작업을 하고 있습니다. 그게 우리의 가

장 핵심요소이고요. 그다음에 시간. 시간도 굉장히 중요한 요소이지요. 우리는 시간을 기반으로 한 프로젝트도 진행하고 있습니다. 그래서 이 개념을 좀 변형시켜서 타임과 스페이스 즉, 시간과 공간을 모두 적용시키고자 하고요. 그리고 이것에 대한 몰입. 개인적인 경험이 굉장히 중요합니다. 저희 작품에서는 저희에게는 매우 중요한 요소이고요. 또한 저희가 믿기로 우리의 프로젝트에서, 여러 다른 경험에 대해서 저희가 분석하고자 하는데, 개개인의 그런 경험적인 퍼셉션을 생각하면 뭐가 현실인지를 깨닫는 것은 사실은 어려운 일입니다. 그래서 제한적인 그런 빈도를 가지고 우리는 현실을 표현하고자 하고요. 여러 가지 가능성에 대해서도 현실적으로 구현해보고자 합니다. 여러 가지 디지털 도구를 이용해서요. 그래서 우리는 이를 통해서 여러 가지 다양한 옵션 그리고 다양한 가능성. 우리가 현실을 깨달을 수 있는, 지각할 수 있는 가능성에 대해서 고민을 하고 있습니다. 이해하고자 노력합니다. 그래서 보시면 이 모든 프로젝트는 하나의 물리적인 공간에서 이루어졌고요. 그래서 디지털 레이어를 입히고 있습니다. 그 공간에요. 그래서 경험을 하기 위해서 말이지요. 그래서 노스에서는 우리 오스만코치와 협업을 하는데요. 우리는 보고 듣고. 이 주요한 전체적인 퍼셉션 지각이 무엇인지 우리는 거기에 대해서 굉장히 매료, 거기에 매료가 되어있습니다. 왜냐면 우리가 생각했을 때 전체적인 지각이란 것은 굉장히 제한적이기 때문입니다. 그래서 요즘 같은 시대에 우리가 어떻게 하면 발전시킬 수 있는지. 실제로 우리 주변에서 일어나는 우리 현실을 어떻게 분석할 수 있는지, 어떻게, 어떻게 우리 스스로를 발전시킬 수 있는지에 대해서 고민하고요. 노스는 비주얼 도구입니다. 우리는 이 소프트웨어를 사용하고요. 여러 가지 파라미터를 여기서 확인하실 수 있지요? 이것은 비주얼 인스트루먼트라고 저희는 부르고요. 우리는 사운드 아티스트 음악가들과 협업을 하고 있습니다. 첫 번째는 2012년에 일렉트로니카의 초대를 받아서 갔고요. 딥 스페이스라는 큰 거대한 공간에서 아트디렉터로 저희는 디자이너로 일했습니다. 6명의 다른 크리에이티브 코디네이터와 작업을 했습니다. 피아니스트 마키나 코아와 함께 실시간으로 협업을 했고요. 그 이후에 우리는 기술적인 문제가 좀 있어서 2년 후에 그 프로젝트에서 우리는 커스텀 툴을 맞춤형 도구로 제작해서 사용하기 시작했습니다. 그래서 이것은 우리가 했던, 전 세계를 여행하면서 했던 저희 작품이고요. 여기까지입니다. 감사합니다.

박주용 · 멤버들이 여러 분이 계신데요. 또 다른 멤버들이 하실 말씀이 있으신가요? 예. 감사합니다. 예. 매우 흥미로운 주제였고요. 굉장히 몰입적이고 그리고 제 인생도 좀 바꾼 것 같습니다. 제가 그때 피아노 가까이서 봤는데 그때 음악과 시각적 이미지와 함께 경험한 것은 저에게 굉장히 특별한 경험이었습니다. 자, 질

문을 받을 시간이 약간 남았는데요. 예. 질문 부탁드립니다.

질문자 · 안녕하세요. 저는 대전시립미술관에서 학예사로 일하고 있는 김민경입니다. 노스 비주얼스 팀에 질문이 있는데요. 이번 저희 전시에 4가지의 음악을 플레이하고 있는 것으로 알고 있는데, 어떤 기준으로 음악선정을 하셨는지 궁금하고요. 그리고 카이스트 팀하고 이번에 협업을 하셨는데 업무분담은 어떻게 이루어졌는지 궁금합니다.

노스 비주얼스2 · 우리는 모든 종류의 음악인들과, 모든 장르의 음악인들과 협업을 하고자 하고요. 현대적인 그런 음악가들과. 그리고 악기. 예를 들면 피아노와 같은 악기와, 악기와 함께 작업을, 악기를 다루는 음악가들과 작업을 하려고 합니다. 그리고 타악기나 아니면 타악기 종류와 협업을 하고요. 우리가 개발한 프로그램의 경우 사실 다루기가 쉽고 그 다음에 음악소리를, 타악기의 소리를 따기가 굉장히 쉽습니다. 그래서 그 부분에 대해서 저희가 좀 관심을 가지고 있고 집중하고 있습니다.

노스 비주얼스1 · 기술적인 측면에서 말씀을 드리자면, 우리 플랫폼, 전 세계를 다니면서 여러 가지 플랫폼을 사용해봤는데요. 카이스트와 함께한 이 플랫폼의 경우에는 우리는 4가지의 컴포지션을 필립 글라스나 브루크피어 등과 같은 분들과 협업을 했습니다. 그전에는 진짜 피아니스트들과 협업했고요. 우리는 이 플랫폼을 전달하여 작업을 진행했습니다.

도승헌 · 질문이 정확히 "어떤 기준으로 노래를 골랐냐."라고 하셨는데 조금 더 심도 있게 이야기를 하면 AI 피아니스트의 곡이 어디서부터 생성이 되었느냐. 라고 이해를 해도 될 것 같아요. 그래서 그거에 대한 답변, 저희 데이터 셋에 대한 소개를 드리자면 야마하에서 E-Competition 이라고 온라인 콩쿨이 있습니다. 대회에서 공개한 Mid 데이터를 바탕으로 해당하는 곡의 악보데이터를 따로 수집하였습니다. 데이터는 작곡가 16명의 224개의 곡으로 이루어져 있고, 1,052개의 연주 데이터로 이루어져 있습니다.

질문자 · 감사합니다. 굉장히 흥미로운 발표였습니다. 이제, 모든 패널에게 질문을 해보고 싶은데요. 몰입. 인간지각, 시간, 환경 특히, 환경이랑 시간에 관해서 미래의 자연을 생각해보면 여러분의 작업에 대해서 어떻게 생각하는지에 대해서 여쭤보고 싶습니다.

노스 비주얼스1 · 굉장히 심오한 질문이고 주제인 것 같은데요. 우리의 그런 인체라는 인식과 여러 가지 DNA를 조작한다든지

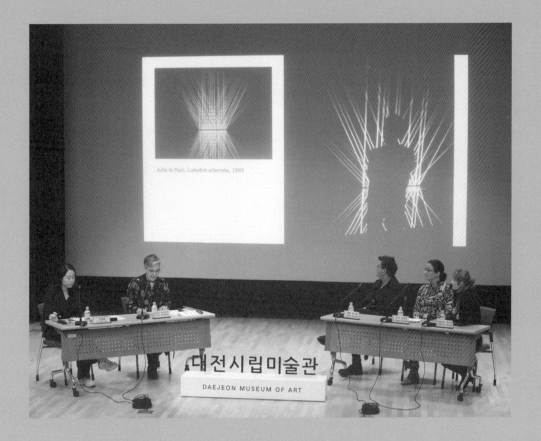

하는 방식으로, 방식이 소개가 될 거고, 사실 그것이 우리의 현실입니다. 우리는 선택하고 조작하고 실제로 현실을 우리가 선택할 수 있는 그런 상황입니다. 이게 좋은 것인지 나쁜 것인지 우리는 거기에 대해서 토론을 해볼 수 있지요. 자연이란 무엇인지에 대해서도 토론해 볼 수 있고요. 하지만 저는 우리가 과거에 경험했던 자연과 앞으로 경험할 자연은 다를 것이라고 생각합니다. 물론 우리가 미래에 자연이 어떨지는 예측하기는 어렵지만 우리가 알고 있기를 우리는 새로운 현실, 새로운 인지방식을 개척해 낼 기회가 있다고 생각합니다.

질문자 • 좀 더 좁혀서 질문을 해보자면 만약에 여러분의 작업에 자연의 미래가 어떻게 작용을 할 것인지에 대해서 여쭤보고 싶습니다.

박주용 • 좋은 질문인데요. 예. 오늘 현실, 몰입, 우주 등 큰 주제가 여기서 소개가 됐는데요. 물론 간단한 답이 나오기 힘들고 여러 가지 답이 나올 수 있을 것 같고요. 여러분도 집에 가셔서 한

번 이 주제에 대해서 여러 가지 관점으로 고민을 해보셨으면 좋겠습니다.

이보배 • 감사합니다. 다시 한 번 총 아홉 분의 발제자에게 큰 박수를 부탁드립니다. 오늘의 이 자리가 길지않은 시간이었지만 참석해주신 한 분 한 분이 본인만의 방식으로 예술을 경험하고 이해하는 새로운 문이 되었기를 바라면서 오늘 전시연계 국제 콜로키움은 여기서 마치도록 하겠습니다. 또 오늘 콜로키움에 참석하신 분들은 입장하시면서 배부 받으신 명찰을 구비하시어 2층에 올라가시면 무료로 전시관람이 가능합니다. 참여자와 발제자 분들은 사진촬영을 위하여 앞으로 모여주시고 여기서 마치도록 하겠습니다. 긴 시간 함께 해주신 여러분 감사합니다.
(일동 박수)

Date: Nov 6th, 2019 · Venue: DMA Auditorium

LEE Bobae · Good afternoon. Welcome to the Daejeon Museum of Art's special exhibition Ways of Seeing colloquium. I'm Bobae Lee, curator at Daejeon Museum of Art, and a host of today's program. For today's talk, we will provide simultaneous interpretation services both in English and Korean. Audience members may ask for an interpretation receiver at the information desk. Button 1 is for English into Korean, button 2 is for Korean into English. Before beginning the sessions, let me briefly talk about today's schedule. The colloquium will begin with an opening address from the Director of the Daejeon Museum of Art, and with a keynote speech from Park Juyong, professor at KAIST Graduate School of Culture and Technology (KAIST CT). Then, colloquium presentations will be given in three sessions: 'Seeing', 'Seeing as an Experience', and 'Flow of Seeing'. The presentation about Project X, which was produced in cooperation with KAIST CT, will come in session 3. Each session gives three presentations and has some Q&A time afterwards. After Session 1, there will be a ten-minute intermission. There may be some time changes depending on how the colloquium proceeds. So, I'd like to ask both presenters and audience members to be punctual for the smooth progress of this event. There will be further time limits, if necessary, to presentation and Q&A sessions. And that's about it. I now pronounce the 2019 Daejeon Museum of Art's international colloquium Ways of Seeing begun! First of all, I'd like to introduce to you Sun Seunghye, director of the Daejeon Museum of Art, who will make a welcome address to you. Please give her a big round of applause.

SUN Seunghye · Thank you for coming today to share your time with us. I'm Sun Seunghye, director of the Daejeon Museum of Art. Since we have many artists here from abroad today, I'll speak English for this greeting, which will be interpreted for the audience.

It is my great honor to host this international colloquium of the special exhibition Ways of Seeing at the Daejeon Museum of Art. Professor Juyong Park of KAIST CT, two leading curators Dr. Christl Bauer, co-producer of Ars Electronica in Austria, and Dr. Annett Holzheid of ZKM in Germany, and internationally leading artists from 8 countries: Professor Rondeau from Canada, Davide Balula from Portugal, Refik Anadol from Turkey and working in the US now, Laura Buckley from Ireland and working in the UK now, and Karolina Halatek from Poland, NOSVisuals from Turkey, Ban Seonghoon from Korea, and your excellencies and ladies and gentlemen. This exhibition and colloquium explores immersive art with 10 artists and art-teams from 8 countries including Korea. Art coincides with the rapid innovation of science and technology. With faster communication, increased integration, and the collapse of borders in the digital world, changes in the ways of seeing has swept all over the world. The development of digital technology has brought about immersive art in every aspect of contemporary art. As a core cultural organization in Daejeon, with prestigious science infrastructure, the Daejeon Museum of Art has been attentive to the new changes in art that have emerged alongside science and technology. I'd like to take the opportunity to commend the Daejeon Museum of Art for striving to pioneer and exhibit new forms of immersive art with KAIST, the Cultural Heritage Administration of Korea, and these 10 great artists or art-teams from Korea and abroad. More than ever, we need artistic insight to lead us in an era fraught with new challenges, as we are entering the 4th industrial revolution. This is why the Daejeon Museum of Art has created a space to reconsider our "ways of seeing" through the immersive experience of art combined with science and technology. From John Berger's seminal work, Ways of Seeing, I'd like to quote this phrase, "Seeing comes before words. The child looks and recognizes before it can speak. But, there is also another sense in which seeing comes before words. It is seeing which establishes our place in the surrounding world." Today, through this international colloquium, we'll be able to newly establish our place

by seeing immersive art in the digital era. I hope that this special exhibition, Ways of Seeing, develops beyond the simple nominal experience of art and into an actual turning point, re-opening our eyes to the possibilities for collaboration between art and technology. Last, but not least, I would like to express my heartfelt thanks again to curator Lee Bobae, educator Lee Suyeon, and coordinator Bin Anna, who put up this exhibition. Their great commitment in bringing together artists and scientists has been invaluable for its success. Thank you.

LEE Bobae • Thank you, director Sun. Next, professor Park Juyong from KAIST will give you a keynote speech. Please join me in welcoming him.

PARK Juyong • Good afternoon, everyone. Welcome to this wonderful exhibition in Korea. My name is Juyong Park, from KAIST. As a physicist who studies art, I want to discuss why Ways of Seeing, the grand theme of this exhibition unites art and science. I hope this will be an introduction of sorts for the wonderful artists you will be hearing from today.

I haven't been able to put my presentation materials in the machine at the moment so I cannot show you the pictures that I was going to show you, so please use your imagination. So, around here you already have seen our posters and we have some beautiful figures going around, that, in frame and that is really something new of course. In order to bring new perspectives on things, we have a lot of people working together. So we have the DMA working with us; KAIST, basically a science and research university, and the Cultural Heritage [Administration], which does traditional stuff. So this is why: we need all these people.

What I want to talk about briefly today is, "What is the connection between art and science?" And how does it relate to seeing things?

So a great answer—at least, what I found—was by the great David Bohm. If you've never heard of him, he actually is a very prominent former theoretical physicist-turned-philosopher, who is a great influence in both worlds, and he said the following:

Starting as a physicist, he said, seeing something—or being creative in seeing something—is: From the messy world that we live in, you see a higher order. So even if the world can be messy, if you find a harmonious order that actually unites different things, that is a creativity, a creative way of seeing. And if you find a higher order then that actually is what gives rise to beauty and harmony.

So, you actually have to be able to see new things in the messy world to find order and meaning, and that's why seeing is very important to making great art.

And, of course, now I'm trying to depict what I meant to show you. So imagine a world where everything you see is a line. They are all different lengths and point in different directions. To an untrained eye, or somebody who doesn't really think about what is the underlying harmony there, it's just a messy world. But mathematicians or people with great organizing skills actually would see: Okay, one thing that unites those things is that they are actually lines pointing in different directions. If you organize them well together, they can actually be arranged.

So this was one of the messiest pictures I could generate last night using my computer. So this is messy, it doesn't seem to have any order. But for a creative person who actually wants to see the order, (next slide please) this is what that person might see from it. The reason these two (first and second images) are connected is these (lines in the second image) are the exact same line segments you found before. If you thought these (lines in the first image) are the only thing you can find, you can never see this (second image) that he finds. But, people with creative vision actually see this from the same thing.

Next slide. So this is what we actually see creatively. In the real world there seems to be like there's no order, but human creativity actually does some processing in your brain, and this is what we find. To a creative person they are one and the same. That is what we call a higher order. If you look at different things from one another, they actually correspond. So this is what seeing looks like.

So I'll just give you two examples of why seeing creatively and finding order unites art and science.

On your left, actually there are three things, they look like voodoo symbols, but they're actually very beautiful formulae found by scientists. And the reason this is a product of the creative vision is that they are actual expressions of the order the scientist found from the universe. That's why they're beautiful.

On your right, you have two beautiful paintings, and the reason this is similar to those equations is that they are the expressions of how the artist—the creative artist types—saw the world and expressed them. And they are both beautiful as well.

So from the messy world, one group finds this order, and one group this order, and that's why seeing things in different ways actually gives you something common that unites art and science.

So they are both beautiful expressions of the order of the world seen by creative people seeing in different ways from others, from before, it's human progress that makes humans human. So our great group of artists that you'll be hearing from today have prepared magnificent work out of how they see the world.

So please enjoy those new perspectives and experience. Thank you very much.

LEE Bobae • Thank you Professor Park for the wonderful introduction of this exhibition. KAIST Graduate School of Culture and Technology has worked together with the Daejeon Museum of Art, not only this year, but at the 2018 Daejeon Biennale and ArtiST Project, and from several years back, working with us towards the convergence between art and science based on active and regular communications and striving for true progress in science and art.

Next, before starting today's highlight, I'm going to give you a brief description of the sections of this exhibition, which opened yesterday. As its title indicates, this exhibition borrows its main theme from John Berger's discussion about image shaping our ways of "seeing" and "understanding" of the world in his book, Ways of Seeing, and develops it further in the context of contemporary art so as to reconsider the meaning of "seeing" in present day. With this aim, we brought out some keywords such as "seeing", "seeing as experiencing" and "seeing sound" to make clear our approaches to the theme. In this way, section 1 "Seeing" was designed to provide visual experiences created beyond the 2-dimensional surface. These experiences lead visitors to the extended range of seeing enabled by contemporary technologies.

The section "Seeing as an Experience" is an invitation to have an immersive experience of art through multisensory and even psychological engagement with the artwork, an experience that could be called "immersive seeing". Compared to many immersive media art exhibitions in Korea, including Bunker de Lumières in Jeju Island and Meet Vincent Van Gogh in Seoul, that have focused on presenting old masterpieces through the scope of cinema, this exhibition's approach to immersive art reveals completely new dimensions for the art experience. Just as Oliver Grau's Visual Art: From Illusion to Immersion demonstrates how new virtual art fits into the art history of illusion and immersion, this section helps visitors to think about the history of representation, how ways of representing the world has changed over time.

Next, the third section "Flow of Seeing" allows visitors to experience how sound in visual art helps a space feel more tangible. The works displayed here have a different dimension of time. So, although physically invisible, the sound materials used in these works shape a space that choreographs with visitors' movements as they interact with the sounds within the artistically defined space.

And the last section for the Project X was co-organized by artist Ban Seonghoon and KAIST professor Park Juyong, who made a keynote speech previously. As an open work, visitors' participation plays a subjective role in completing the work. Also, this section presents the Korea Cultural Heritage Administration's 2018 project Seokguram VR, in which audiences also interact with virtual space and time.

Every artist presented here has a beautiful range of works, although this exhibition displays only a couple

of pieces from each artist. So, I hope this colloquium will be an opportunity to learn the breadth and depth of their artistic practice. So, this is the end of exhibition introduction. I'll now begin session 1. In session 1, Christl Bauer, Louis-Philippe Rondeau, and Davide Balula will give you their stories. I'll welcome Christl Bauer, who is a curator at Ars Electronica, as the first speaker. Please welcome her.

SUN Seunghye · It is actually not easy to simultaneously deliver an art talk into different languages. There are many difficult and unfamiliar terms to catch. So, I hope that from now on we will take care to speak a little slower so that it may be an easier interpreting process and thus deliver the talk more clearly. When we talk, we tend to speak faster over time, which is natural. For this reason, as the host of the first session, I'd like to ask every presenter to consider the speed of your speech. So now, I'll give you our first presenter Christl Bauer, who is one of the co-producers of Ars Electronica.

Christl Baur · Thank you all for coming. It's an honor to be here. Thank you for the invitation.
[audio plays from video]
So the reason that I chose to show this video—it's an artwork by two art students from Linz and it's a performance. And for me it was so fascinating because it stood out in the way they changed your perception of something. They looked at the world from a different viewpoint, and this is what we feel, or what I feel, or, what kind of role artists can take into our society. That they show us a different perspective onto our world by allowing us to participate in their point of view. So just one minute about Ars Electronica. Ars Electronica was founded 40 years ago and is one of the major media institutions in the world. Throughout all those activities, the core of our activities is the Ars Electronica Festival, which happens annually. We always strive to connect art and technology, but the most important part in this triangle actually is society. So whatever we do, whether it's the Prix Ars Electronica, whether a museum which has a strong education background, we always

do it with this main interest of bringing together those different disciplines for the better good of society—ideally, hopefully.

And what I actually want to do is not speak so much about Ars Electronica—because this is something we can do one-on-one if you have some questions—but rather mention some works that came to our mind when I was thinking about this topic of different perspectives of seeing and of understanding our world. And artists—actually, nowadays we create tools on a daily basis, and this has happened already in the past century. So we have created a shovel to dig a hole. We have created tools that help us in our daily lives, to make it easier, to make it more accessible, to help us understand it from a better point of view. And now, with this recent change in our technology systems, with more computing power, with the development of artificial systems like AI—this will change our society so profoundly. But on the other side, it's also just a tool, and a tool that we can use for the better or the worse. And I believe that we're currently at this crossroad where we can make the decision of where to go and whether we can actually take care of the biases that are within our society, and still change them, so that our whole society is integrated into those systems.

One work that I like to point out here is Refik Anadol's. Two of them stand, for me especially Archive Dreaming and Window of Xinjiang?. And why I chose to quickly talk about it is because he has a very interesting way of showing the hidden layers of streams of data that surround our world more and more. And by using incredibly aesthetic approaches, he defines a way that allows us to, first of all, visibly see the data, and then allows us to also understand it, while digging deeper. Another work is from Memo Akten who is a media artist that strongly works with artificial intelligence systems, and that actually is able to code them himself. So he really understood. And he really tries to work with the systems. And he created this work Learning to See, where a system through a camera above the screen looks at the viewer and always starts from this Point Zero, in a way, where it looks at the viewer and tries to

understand the complexity of your face. You should not
move, and it takes about five minutes until you see your
face appear on the screen becoming clearer and clearer.
So, this symbol of machines being able to see the world:
of course, it's an interpretation. It's a symbol that helps
us connect to a machine and helps us to understand
that the data that is, again, retrieved in our world is used
for such purposes.

Humanity… well, we are destroying our planet, so we are
finding ways of going into other space or finding ways
of living in other worlds or on other planets. And what
the German artist collective Quadrature is doing is, they
are using the available data, from for example STERN or
ESA, the space agencies—the European ones—to make
visible again, through their installations, what kind of
infrastructure already exists in outer space. Infrastructure
that we use, again—through GPS, for example—,on a
daily basis, that helps us massively in our daily lives but,
again, that surveils us at the same time. So this, again,
at least makes me feel that we can, through artworks,
understand the world, and those hidden layers that exist
on several different bases, so much better.

Another is Mariano Sardon, The Wall of Gazes. He is
a neuroscientist himself, and very much this hybrid
between an artist and a scientist. And the work itself
captures the gaze of the viewer while looking at the
reflection of your face in the mirror, or in the screen
in this case. And he captures the way that your eyes
move across the face and by that he reflects on, How
do we actually see each other? How do we look into
each other's faces? And for me he brings back this very
human aspect of connecting, directly and not through
technology, with each other.

Last but not least—I might very likely pronounce it
wrong—Shinseungbaek, Kimyonghoon. They are
artists—and actually, can please go to the next slide and
play the video. Thank you.

They have been doing incredible work, and we have
a beautiful piece in the museum in Linz, but what I
like so much about this Non-Facial Mirror is that it is
such a strong symbol. It stands for us being afraid of
technology, in a way. At the same time, we're not sure

how those technological systems interact with us from
their point of view. And the mirror itself—this is the
wrong one. Maybe the previous slide please? Thank you.
So when you approach the mirror, the mirror turns
away, and as a viewer you're not able to see your own
reflection in the mirror. Maybe you can move a little
further, so we don't have to watch the full video.
Only now she's covering her face, and then she's
actually able to see herself in the mirror. And yes, so this
ambiguity of what and how we can live together with
those systems is, in a very simple but so poetic way,
incredibly explained in this artwork.

So, what I think is that artists have this chance—and
thanks here for Mr. Park, who already mentioned it from
the scientific view—to understand the world and to see,
to have different ways of looking at the world, seeing
the hidden layers of it. And the great responsibility that
comes along with it is to make us as society understand,
and by this, connect us on a deeper basis. And
ideally, hopefully, we'll be able to—through different
cultures, and in the end, throughout the whole world—
understand each other and find the basis of being able
to live together for the better good of society as well as
our planet. Thanks so much.

SUN Seunghye · Thank you Ms. Baur for the great
presentation. Ars Electronica is a globally recognized
institution, notable for its electronic and media art
festival in Austria. Her long experiences from working
there were put into the presentation as many valuable
examples about state-of-the-art technologies and
their ways of seeing. It was especially great to hear that
her institution is working for the betterment of society
because that means a lot to new media, digital and
immersive art, and the ways of seeing that this exhibition
deals with. Our next presenter is Canadian artist and
professor Louis-Philippe Rondeau. He is the artist of the
first work you can encounter in this exhibition.

Louis-Philippe Rondeau · Good morning. My name
is Louis-Philippe Rondeau. I'm a professor at the NAD
School of the University of Québec, Chicoutimi, and also

a member of the Hexagram Research Creation Network. Today I'd like to talk about my latest two works that use a process called slit scan photography. So, before, here are a few concepts:

First of all, the Total Portrait. In the 19th century, there was this notion that if you took a sufficient amount of pictures of someone, either spread out in space or in time, you could obtain a total portrait. The idea that you could capture the essence of a person through photography may seem very naive today, but it made sense with the technological optimism of the time. So, back then they created multiple devices that enhanced photographic captures of people. For example, the stereoscope was a way to add depth to photographs and make them seem more real and make the people in them seem more present. Willème's photosculpture would capture multiple points of view of the subject, twenty-four in all, hidden behind the curtains, and these would be used to create sculptures with a laborious process that was hidden to the sitter, so to the sitter this was automatic. The discourse behind this process was that it would deliver a more objective type of sculpture that was not tainted by the subjectivity of the artist, which is interesting when you think about it, and this discourse can still be found in contemporary processes, such as Paul Debevec's Light Stage. His Light Stage allowed, according to the press release, to create the first bust of an American president that was not mediate through the eyes of an artist. This kind of discourse is certainly bothersome, but it indicates the desire to make technology and engineering prevail over the inherent subjectivity and uncertainty of the artistic process. The previous processes are meant to enhance the photographic portrait, to make it more tangible, in a sense. So in essence, engineering wants to get rid of the subjectivity of the artist in some cases.

Another driving force in my work is the idea that time and space can be substituted for one another. So, if we look again at the 19th century, multiple devices were created that were meant to generate movement from static illustrations. These were called optical toys. These devices would convert a spatial arrangement of images into a temporal one. Chronophotographers such as Muybridge and Marey were busy attempting to convert time into space by using sequential photography. Sometimes they even reversed the process. In this case, we can see the first animated gif of a cat.

On the other hand, a more contemporary example of temporalizing space is the use of the so-called bullet-time photography process. By using multiple cameras along an arc, it's possible to freeze an instant and to change your point of view without altering the time. This process was used, among others, in the Matrix movies.

My latest installations are based on the exploration of the creative potential of slit-scan photography. It's once again a process that was created in the 19th century, and it's quite fascinating to me. Like the previous example, it's a medium that replaces time with space. A familiar use of slit scan is in the practice of finish line photography. If you look closely at this image, you can see that some details are strange. For example, Usain Bolt's foot appears strangely distorted. The background is white. This is because this image is in two dimensions but not in the conventional sense. The vertical dimension is normal, but the horizontal dimension illustrates time. As the runners go through the finish line, a tiny slit of their image is spread out laterally over time. Fast objects appear narrow and static are elongated. If the subject rotates during the capture, we get the impression that this unfolds perspective. This has been used by a few artists to literally throw a new perspective onto photographic portrait, and here the lens on the background is very interesting because it suggests speed, motion, and the passage of time. So an artist that uses slit scan to great effect is Adam Magyar, who registers the movement of people in public spaces onto very large prints. Slit scan has also been used for visual effects in cinema, such as the Stargate sequence in 2001: A Space Odyssey.

I'm also fascinated by mirrors, not because they're a symbol of vanity, but rather that it's a sort of medium as Mcluhan defines it, that allows us to see ourselves differently. The mirror reflects back to ourselves. We are rarely oblivious to the subject matter. But a mirror

2019 대전시립미술관 특별전 | <WAYS OF SEEING> International Colloquium

is not necessarily objective. Mirrors can distort and alter one's image. Mirrors can be anamorphic. It's not the mirror itself that interests me, but its behavior. Many installations using camera and displays use the mirror as a modus operandi. In this case, it's an uncanny mirror. It displays the familiar in a strange and awkward manner. And these installations don't necessarily mean to display an image that's identical to that interactor. Screens and glass are not a requirement. In Daniel Rozin's Mechanical Mirrors, the subject image is displayed via mechanical objects in real time.

So, in my works, I attempt to make use of the age-old but marginal process of slit scan with one important difference. Due to the inherent flexibility of digital tools, my goal is to make this process work in real time, in the context of an interactive art installation. So the first of these installations is Revolve/Reveal. It's a wooden arch with a camera on one end that rotates around the sitter, and the resulting image is a portrait where horizontal perspective seems to have been unfolded. It's sort of like a temporal anamorphosis. Since slit scan stretches in spatialized time within a paradoxically static representation, it requires some sort of effort on the part of the viewer to understand what he or she is seeing. So you can see that the installation takes about thirty seconds to scan a portrait. The small screen is the output of the camera, so it gives a hint to the subject on how this works. And you can see here in Ars Electronica in the Taking Care exhibits in 2018.

So, I need to emphasize that even if the installation was designed with a serious goal in mind, it's not without levity. People are drawn to the images that it creates because these portraits are unlike any other that they've seen of themselves. So they get literally a different perspective on their own person. So this installation has captured over 2500 portraits during the course of the festival, and these were automatically published on a website. People thought it was sort of like an airport body scanner, and what was unexpected was the way that people reacted. Some people didn't move. Rarely, also, do you see a portrait of yourself where you can see the front and back of your head simultaneously.

People who were offset in relation to the rotation of the installation created unusual portraits, such as these. These are strangely beautiful to me. If you're sitting too far back, it gives strange results, and you can see that at first people are curious. Afterwards, they're amused, and sometimes excited. And people unintendedly would move, play, and even perform for this installation. So they would face the camera as it rotates. This was unexpected to me, but I enjoyed seeing how the public made the installation their own.

And the results that came out were unpredictable. The public would attempt to subvert the installation and make it work according to their own wishes, and to me subversion of media is a necessary part of interacting with technology. We need to question media and take control over the way we use technology, and that should not just be consumers of media.

So by moving their bodies, the interactors would create uncanny portraits that in the end would prove more interesting than the immobile portraits that I had intended. So I had to let go of my vision of the experience.

So we have interesting abstractions. This brings me to my second installation, which is on display here, which is called Liminal. By creating an installation that looks like a portal, it entices the interactor to go through it. She's expected to move, and at the same time perform for the installation. In this case, the performative aspect is an integral part of the work. It's meant to look simple, but like in many of my works, its simplicity hides technical complexity.

So it's a time portal, and you can see that there's a narrow sliver of the present on the left, which turns into the past, and disappears into the oblivion of white light. Here's an example of the installation in use. You cannot be a passive spectator. You have to move, you have to perform, you have to act. Also, the video is spatialized vertically so that, as the subject moves up and down, the audio changes, which adds to the experience and makes the spectator more involved. So the more physically involved you are, the louder and more intense the audio becomes. And here we can really hear the

spatialization in the audio. So I invite you to try when you visit the exhibit.

So, when I unveiled this installation, the people were attracted initially to the light, but I noticed that people found it playful, and it made people laugh, which to me is very rewarding as an artist.

So here it is at Asia 2019 in Gwangju. It attracts people of all ages, and so you can see people having fun with it. And this is at Ars Electronica in September, where we drew a lot of crowds. People were gathered to see what others were doing, creating a positive feedback loop. Children seemed to be particularly attracted to it. They're less self conscious. They're not afraid to be presented in a strange or distorted manner. So there's a lot of humor to these images, and no two images are alike. So some of them are quite funny. Groups of people sometimes interact within them and they create complicated and absurd choreographies such as this. And this. And this. And one side effect of the slit scan process is that regardless which way people are going, they are always facing the same direction in the image, which illustrates that time is always moving forward. Time is a dimension we can only experience linearly.

With these works I wanted to create something simple but that carried meaning nonetheless. And this is the takeaway from these installations. They are meant to be playful, but upon reflection they carry a deeper meaning. They're meant to make us reflect on the passage of time, and the way we are typically represented in images. With these pieces—this is my goal as an artist. To make people laugh and then to make them think. Thank you very much.

SUN Seunghye · Professor Rondeau shared with us about how he came to create his latest work, which captures our movements while we pass through an arc of light. What is particularly interesting was the idea of a portrait where a horizontal perspective is unfolded, and how people made his installations their own, and children's love for the work. Their playful interaction with the work of art implies what art can do for the world. Now, before introducing the last speaker of this session,

I'd like to ask audiences to hold off your questions if you have any for now, because we'll shortly have a Q&A time after the presentation. The last presenter of session 1 is Davide Balula from Portugal, who performed, as you all have already seen in the exhibition room, mime sculpture using pink gloves.

Davide Balula · Hi everyone. Thank you everybody at the museum for inviting me and making this show, doing that show together. To start the little soundtrack of me coming here. So, it's my second time here in Korea, and I have a couple Korean friends, but I never really thought of learning or understanding Korean. So we were actually talking with some of you who don't know how to speak Korean—which is not many of you, because I think most of you know. But coming here I tried to listen for, tried to read, how Korean written. What struck me is that I somehow understood something very...some of the most logical things that I've seen in language writing, which somehow seems the most instinctual. I don't know how you are taught Hangul in school, but from when I tried to learn Korean online there were different techniques, and different mnemonics for you remember what each character is. And what I found most fascinating was that I realized that all the characters were actually representations of what was happening inside your mouth. So that's why I titled my presentation, which is a kind of homage to Hangul.

So quickly, maybe you can help me make the sounds of [The audience member reads out the sounds of more Hangul characters]

Okay, so now I'm going to have you read them again but ask you to picture the interior of your mouth when you actually do the sound. I would like you to really project your own body and what's happening in your own body, which is that moment that made sense to me when I started learning about that notation. Can you do the sounds again but now thinking about inside of your body?

[The audience member reads out the sounds again.]

Okay, so what I found pretty amazing is that all those

shapes really recorded the exact position of your tongue inside your mouth. So it really makes sense to me when you read all those different signs. It becomes a very plain abstraction of what is happening inside your body, as a kind of choreography of what your body is making once producing the sounds.

So just with that in mind, I thought it was pretty striking to have...what technology, to me, is really about and that maybe there's just a plain definition of what technology is, which is that knowledge that is outside of your body. Something that is a memory that is carried not inside yourself, something you can store and let go of. So also part of technology is that process of the human body losing its ability to retain memory and knowledge, and trusts some kind of tool to perform with you and be that in-between with you and the world. So I thought that was actually a very good representation of that aspect of what what was really happening both physically inside your body and at the same time having that whole choreography, which would be kind of like a dance, a dance of muscles, a dance inside your body when you read Korean.

So that's my exercise in Daejeon so far, enjoying the letters that are abstractions, reading lots of movements.

So to continue, I'm going to present another work that, for a certain kind of transition, going to that same movement, also in that spirit of how the movement of memory and that lack of memory, of that movement of externalization of knowledge...and maybe in some ways that I use it for most of my work, even though I'm very concerned and interested about technology from the lowest form to the most complicated. Complicated is the wrong word, but it's advanced in scientific research.

Here is a project called Painting the Roof of Your Mouth, which is a painting exhibition that happens inside your mouth. Unfortunately, the images are extremely contrasted so you just see a black circle. But that piece is made of wood that has been burned, so it's charcoal basically. Each painting that I'm going to show you here is part of a larger series of it. Those two paintings work together, so what you see here is actually the imprint, a reproduction almost in the printing process—which is

also, I guess, in the history of technology, and maybe Louis-Philippe will be able to help us with that later... But how you'll sort of reproduce and retain data somehow, or memory, in creating those aspects. So these two going together: That painting has been rubbed onto the second one, so the marks you have outside are just charcoal that's been imprinted on a piece of blank canvas. And the reason why you don't have the inside is because of the size. When you burn wood, the sheet creates a difference between the surface of the wood— maybe I'm speaking too fast for the translation, I am realizing now. Are you guys okay? Can you understand? I mean, I'm you guys understand. Is the translation okay? Am I speaking too fast? Maybe I should slow down. Yes. Sorry.

All right. So another painting which actually made—I made a version of that one, of one of that series, which is blank canvas. So—I don't know if the translators want to ask questions, please don't hesitate—so it's a canvas that is not stretched onto a stretcher yet that I leave in river beds. Picture just like a blanket, a canvas that is abandoned in a river bed. So algae, sediments, mushrooms, bacteria, the river, grow into the canvas. With time, it settles and the canvas becomes almost a receptacle where all the aesthetic...in my imagination, I see that that kind of data harvesting, that whole memory, as dead matter and at the same time living matter is it comes in. So you have kind made, like... It's a strange look in terms of perspective because at the end I stretch it and it becomes a flat surface as a canvas. But what actually happens on the surface is a growth that goes in different ways. So the surface becomes a split. It's a portrait of a river, so you have minerals for that one, which is the same process but in dirt. So the canvas has been buried in dirt, so... I'm still talking too fast.

So the canvas being in the dirt gathers all the bacteria that is in the dirt, or the living matter that moves onto the canvas, and on the canvas, the canvas becomes its own, not exactly soil, but its own surface where all the memory of the living matter, of the dirt, gets imbedded and keeps growing.

So with all those different paintings that I explained

were different series. I worked with a chef of a famous restaurant, his name is Daniel Burns, and we created ice cream versions of each series of paintings. So the flavors we developed, so that one based on the charcoal was a charcoal flavor, the gray one had a smoke flavor, and that green one is a river flavor, so you have algae and fish and different river flavors. So all those flavors, in that third one, for the buried painting, the one that's been in the dirt, the flavor is dirt. We didn't actually use dirt for that one, but for all the ones—we actually used charcoal to make the ice cream, like when we infused the milk, so the fat of the ice cream, with smoke. And that one, we used also, like, the same ingredients that you find in the painting, occurring naturally in rivers. And in dirt, we cheated a little bit because we did not infuse it with actual dirt, we used mushroom, lichen, and cheese to create that very earthy feeling. So every time when you take bites of that ice cream what will happen is... well, I presented that work at the exhibition that's happening inside the mouth.

But it's also kind of that way, I guess we could call it a certain way of seeing. Because it's a different version of a painting, so you have that kind of translation of how much the archive of the painting, which is— when you go back to the ice cream, it's like a system of preservation, how when you freeze something it becomes... I mean, technically or ideally, we slow down a certain process that is already happening, from removing the things outside of the water, for example, when in the water it keeps moving and evolving.

At the same time—I want to be quick and slow at the same time. I guess another work...that one is not mine, this is by Bach-y-Rita, so in the sixties, I guess my...I'll describe it this way, and I think it will make sense to you. So Bach-y-Rita is a scientist that thought about how people with disabilities could use that part of their brain that is assigned to a certain sense—so in that case, seeing. So they developed that apparatus that converts visual signal into impulse. So you have that camera here, it will take an image and kind of simplify it in those 400 pixels, and apply all those pixels into pressure points, like all those things that you see here on the chair. This is like the portable version that you put on your belly, and this is like a more static version, where you'd be seated looking at a face with a camera that you would be holding here. So for blind people to actually not exactly see but perceive information that is not available to them either as sound or touch, like the concept of shadows, perspective, and all that aspect of seeing that is like some interesting concepts. So thinking about how you can reassign and shift parts of your brain, the cognitive aspect of the sensory perception of the world.

I did that research on sculpture and also volume and how we perceive and access shapes in space. And I found a very interesting text by that art historian called Herbert Reed, and Herbert Reed opposed Henry Moore to David Smith. So those two sculptures David Smith and Henry Moore—I don't know if you hear those words, they're kind of iconic, modern, American for David Smith, British for Henry Moore. And so the idea of Herbert Reed that I found fascinating—because it's in that sense of how you conceive sculpture or how you conceive seeing, really. So Herbert Reed describes Henry Moore as being a perception of the sculpture that is in the mass, in the weight, in the touch, something where the shapes are round. I'm not going to use "organic" because it's not about just the shape, but the perception through Herbert Reed on the reading of that artist was that Henry Moore—when you look at a sculpture like that, you feel, you project, your experience of holding something that you've had in your hand, something that you've carried. You look at it and it seems heavy. It's almost like those busts that you see from antique Greece that you assimilated, like the sculptures of Venus without arms, and you see those sculptures; you forgot that that sculpture had arms before, and it becomes just that weird shape, almost like you can see in Henry Moore. But you have that vision that's associated with the projection of other senses.

So for that work of nine sculptures, I worked with mimes. I don't know how many of you saw the performance. I didn't include the video, so you'll have to project for those haven't seen it. But I'm gonna try to explain. So I work with mimes in that idea that, like, I wanted them

to reproduce aspects of the other side of that family of sculptures. So I'll describe that one, and I'm taking a lot of time here to describe, to make my point here, but the two types of sculptures that Herbert Reed describes that triggered me to make that work, was like that sensual work—sensual in the way of senses, of seeing, but in different in aspects of seeing, and seeing that is beyond physical experience—as opposed to a work like the one of David Smith, which is the exact opposite. It's not about touching the sculpture, but about that very distance, and composition that is almost a flat drawing in space. Which, as a perspective of seeing, has been defended strongly by Clement Greenberg, which maybe you're familiar with. It's time to go, okay. So I'll just show the pictures. It's hard to describe that piece without seeing it, so I hope you'll make in person to see this. Thank you.

SUN Seunghye · Thank you, Mr. Balula. We apologize for interrupting you to control the speed of the presentation for better interpretation. Mr. Balula's sculptural performance is very minimal, but it gives us a lot to think about in seeing and in our memories. Now, we'll end this session by 3:20, but before then, take questions. Those who have questions to ask the three presenters in this session, please raise your hand. For understanding, every questioner is to introduce yourself briefly and say to whom you want to ask a question.

Questioner · Hi. First of all, thank you for organizing this very precious event. I'm working at the National Archives of Korea, which is a neighbour to this museum. While enjoying the presentations and seeing professionals from international art institutions or organizations, where, I believe, archiving is an integral part of their activities, I came to have this question about how these organizations archive contemporary art such as new media and immersive arts. As I understand from this session, immersive art is still evolving in many different ways and so it is hard to define what it is. So, it surely requires new and special strategies to archive artworks. I'd like to ask this question to Ms. Bauer, if

there is any project or research going on regarding the methods of archiving new media art.

Christl Baur · Thank you for the question. Actually, especially this archive topic is something currently very interesting to me because there are, of course, existing archives. Many big museums, like the MoMA, like the Tate, have incredible archive, but it is a rather difficult task to actually take care of them in the way that they are accessible to the public outside. So, as Ars Electronica we have also an archive, a digital archive actually, where we collect everything that we have been doing including all the thousands of submissions to the Prix Ars Electronica, and we are actually currently working on a potential project which is just in the starting shoes, kind of, of finding a way to first of all analyze this huge amount of data and to try to find ways to make it accessible to people all around the world. What already exists at this point of time is an online archive, but the online archive is huge, but it actually only includes a very small portion of what our archive is about. So, what you can find online on our website is all our past festival websites, all of our prints like books or any type of prints, as well as information about the Prix Ars Electronica winners. And to answer your question, I think there are many institutions in the media arts field currently interested in finding ways of making this incredible knowledge more accessible, but it is still a very big challenge because you need to actually program new databases in order to do this. And on the other side it also an issue of rights, because the artists trusts when—for example when he applies to the Prix Ars Electronica, he entrusts us as an institution with information about his artwork, and we need to be very careful about we publish, in a way, and what we make accessible to the general audience, as of course there is also misuse of data, quite a huge amount of misuse. So this a little... it still needs to be balanced out. But it is a project that we're currently working on, and I hope within the next couple of months, ideally until the next festival, we can already publish a first step along the way together with neuroscientists as well as artists on the

team that will try to also analyze the text and the words that have been used, forty years ago for example, in the texts that describe artworks, as well as now. So this is a bigger project that will take longer, but I'm very curious about it actually.

Davide Balula · Can I add a quick thing? That question of archive, which I think is extremely interesting, in my perspective it always questions what the work actually is and what you're trying to keep, in ways that, as technology evolves...it's... and I know that Nam-June Paik has been an iconic person to address these questions, like whether you see his work as TV or not, and to me that brings the question which is the most interesting, like what defines the work. Is it the brand of the TV of the projector, or is it the script, or is the two of them together, and each work has maybe the definition of the screen...all those aspects bring the question of what is actually the intent on the specific questions of archiving, so what do you keep in those archives. We have a certain bend with the internet that might even make the definition, like a film, or you might say a compressed version of it, but yeah.

Christl Baur · But actually to me those are two different things. So you have one side the conservation of an actual artwork, an art piece, and this is something that we don't do, so Ars Electronica does not have a collection of art works. And the other is an archive of available data, available programs, like, you know, everything that an institution does throughout their years of existence. But this complexity of conservation of artworks is of course a completely different project and task.

SUN Seunghye · So, the question was about how to archive digital art forms in art institutions. Ms. Bauer said that Ars Electronica annually receives thousands of submissions to the Prix Ars Electronica and they are currently working on finding ways to make them accessible to people all around the world. Mr. Balula added how to define the work, for example, Namjune

Paik's work, whether to categorize it into TV or something else would be an important question for archiving. We have a curator in charge of conservation of our collection at the Daejeon Museum of Art, and this question should be a challenge to the curator. So, all in all, it was a very good question to remind us of that digital technology brings us a huge task of archiving new forms of contemporary art. We still have 1~2 mins for taking questions. Any question? Yes, there.

PARK Juyong · You talk about spatializing time and temporalizing space. A lot of your work is inspired by actually seeing the world, the physical world itself. So I was wondering, do you have some dialogue with scientists who sort of look very interiorly on space-time from different perspectives and giving you ideas or interpretations?

Louis-Philippe Rondeau · That's a very good question. I don't have any dialogue right now with scientists, but it's interesting because it's something I want to develop, which is a very good question coming from a physicist. But one thing that has been pointed out to me is that light actually is the past. If you look at the stars that are in the sky, they're actually the appearance of the stars as they were sometimes many eons ago. So it's very interesting that what you see is actually what was the past. It would be interesting to explore that. Right now, I think my artwork is mostly inspired by my strange relationship with time, so all my works are—not all; many of my current works—are about time passing and just fleeting, which is how I feel in life, that time just goes by and there is no way to stop it, and it goes inexorably in a single direction, which is what's strange about time. It's the only dimension in which we travel constantly in a single direction.

SUN Seunghye · Time seems an interesting starting point to think about image. How, for example, the very short moment of looking at a portrait of someone affects the reconstruction of the image in our mind? There will probably be many interesting questions to

come regarding this. By the time the following sessions end, I think, those questions could be put into more concrete forms. Since we're running out of time at the moment, if there aren't any further questions to be asked right now, I'd like to end this session and after a 5-minute break, begin the second session. Is it good? Good. Thank you. We'll come back at 3:30.

LEE Bobae · Let the second session begin. I'd like to welcome the session 2 presenters to the stage at once. OK, we really enjoyed all the talks in session 1. In session 2, we'll listen to those artists whose works are displayed in section 2 "Seeing as an Experience", as well as Annette Holzheid, curator at ZKM. Ms. Holzheid came to Korea especially for this 20 minute presentation. We very much appreciate that and are looking forward to hearing what she's going to bring out today. Please welcome Annette Holzheid.

Anett Holzheid · Thank you very much for having me here. I will be reading to you to be a little more time efficient. And we can continue from there.

Artworks that primarily or strongly address the visual sense are an articulate invitation. They are an open call to take a look, to become active, to encounter, to connect and relate, to engage with the visual channel. This applies to sculpture and traditional painting as it does to video art or participatory art. In Franz Erhard Walters' visionary performance from 1968, the viewer has transformed into an artwork. The physical body of the subject, the viewer, becomes the sculpture, becomes art. Open nature becomes the white cube, the artwork, a line in relation to the horizon. The immersive experience in the visual channel is an intimate four-eye encounter, a process of reflection, of looking at each other, of seeing the other while being seen. To set up the visual channel properly, two physical bodies cooperate. They need to find the right distance to each other, need to obey certain physical laws involved in the action. For example, holding the fabric tube tight and straight by pushing the body weight more to the heels, leaning slightly backwards to support the head, while having

the legs solidly fixed on the ground, which means, in such an experience, we are not only seeing. We are also physically conscious.

The text-image-combination of Jorge Martins from 1976 is also formally structured by strips formulating a statement that highlights the immaterial qualities of images. The work is entitled Look! Look!, and his cool, scientifically inspired and enforced. For us, an invitation to acknowledge that visual perception is all about light. I quote a little bit of the text. "Look! Look! Look at green turning into violet. The void is lightless. But, warning: All matter is light. The trace is nothing but reflections. That smile only waves and photons. Look, look at light making objects come out from dark. But also hiding them from our sight. And only lights fill the space."

The last line of Jorge Martin's work—"only light fills the space"—is brought to real light in Julio le Parc's light installation Lumière Alternée, from 1993, based on rudimentary machines and a little rotating motor to reflect and project light into space, the experience of perceiving patterns of changing lines of light in space enfolds a theatrical and sublime quality. On entering into this enthralling installation space, one seems to get rid of all sense of time. It seems one has arrived without having to leave once again. The work is of soothing and yet energizing character, an escape space from information overload. It is a celebration of pure and durable presence, a comfortable encounter of the subjective onlooker, to dematerialize his or her own felt gravity into the lightweight of the black shadow space.

I'm bringing up Julio le Parc for at least two reasons. For one, the aesthetic calibre of his work bears a reliable quality measure for today's installation art, and secondly, as with Park being a cofounder of the Paris Group GRAV (Group le recherché d'art visuel) in 1960, he earlier on gave much thought, as an artist and theorist to re-conceptualizing the passive onlooker as a full participating spectator.

Olafur Eliasson's Colour Activity House from 2010 is an installation of three free-standing glass walls, organized vortex-like. The view of the outside changes according to the visitor's position. The white sphere in the middle

of the construction glows from dusk till dawn, and is amplified and multiplied by the glass walls. Olafur's work is just one example to show how visual artists address the fact that our human perception is dominantly influenced by contemporary visual media paradigms. Here, you can see, it's an application of the digital subjective color model CMYK. Not all visual artworks are as particularly pleasing or appealing to the eye as the ones we just had a glance at. Nevertheless, they all come with a promise or as a reminder that looking matters.

We are familiar with the Latin word videre, which means to see. The word vistare means to go, to see. So let us now take a scrutinizing look at the role of the viewer, of the visitor, the one who comes to the museum to see. The mere act of looking, as carried out within the realm of art, includes a strong expectation. The expectation that the investment of looking at art, the risks taken by doing so, the labor being involved, will lead to an opportunity to see, to see things differently, to be introduced to new ways of seeing, to be granted an eye-opening experience.

Well, in today's modern visual culture, these expectations seem to have endured in rather giantlike great expectations. There seems to be little to nothing left to people's naiveté or innocence to work with for the artist. Not only have pop and mass culture taken the spectacle to new extremes, with the help of new visual media technology—for example, by applying CGI effects or featuring eye-candy cinema. Would not most of us here in the room call ourselves savvy in applying the technical eye of our pocket technology on a daily basis? The avant-garde artistic practices, and its neighboring critical disciplines, seem to have explored and reflected on the visual genre, be it in terms post-retinal art or participatory art, be it on post-digital arts, or last but not least on kinetic photography such as camera tossing, just for the provocative fun of it, of fueling your imagination, imagine for a second an artistic camera-tossing with a little help from the neighbor's cat, fusing cat-cam and camera tossing for a moment.

Taking this notion of such a vast array of common cultural practices on the level of image production and image reception into account, any artistic endeavor that seeks new ways of seeing seems to be confronted with this cultural condition of the visual infinite. With the term visual infinite, I refer for one to the radical expansion of available processing mechanisms in the visual field. I refer to the abundance of visual imagery being produced and distributed, be it analog, be it digital, be it real-life imagery or be it imagery triggered by memory or anticipation, be it representative or abstract in quality. Visual material is or becomes digital data. Digital image technology treats visual data as variables. Imagery can be be transformed, copied, altered, looped, mixed, manipulated, shared, sampled, conflated, both by human and artificial means, seemingly ad infinitum. It might become material for projection mapping in one moment or another as this recent example from Berlin shows, where just now the thirtieth anniversary of the falling of the Berlin Wall is being celebrated. Historic archival imagery that had been broadcast on television thirty years ago and has been imprinted on public consciousness is illuminating the facades of buildings to map the importance of the historical even in the city.

A second strand of meaning of the visual infinite, which relates to the first concept of technically-based visual infinity, is the aesthetically visual infinite, which leads us to the experience of the artworks in physical space and back to Exhibition Room #2. The four art installations that have been selected for presenting in Room #2 are dedicated to the visitor's investigation of seeing as an experience. What these installation works have in common at first sight is not only that they recall and play upon a rich history of optical devices to impact the act of seeing and image production—from shadow play, to mural constructions, to kaleidoscope and scanner art. As Karolina Haratek will introduce us to the works in a few minutes, let me sketch out briefly my hypothesis of this visual infinite being at play in Room #2, without becoming particularly explicit about the singular works.

My hypothesis is that these artworks themselves are results of the artists engaging a concept of the visual infinite, and that these artworks in the exhibition space

provide the infrastructure for the visitor to engage with the visible infinite.

Trying to construct a common framework for these pieces of visual art only brings to the fore a certain quality of openness, which is first re-established by the transient and procedural character of the visible realm present in these installations and is secondly affirmed by the invitation to the visitor to play an active part in installation. This openness locates art secondly within the context of communicative social relations, where visitors not only codetermine the content of the image but, by way of their interaction with the artwork, become part of a bigger picture in the exhibition space. They become both the subject and object of observation. This means for the visitor to follow the concept of exhibition or exhibiting him or herself, of performing an exercise of opening up to the public inspection in the art space, which is, as I take it, a safe space for exploration, for leaving behind one's beliefs, norms, professional roles, at least theoretically, to venture for otherness, to become a nonstandard observer, to dissociate from the functional realm of everyday reality. What strikes the eye when physically entering this Room #2 is the way the artworks relate to the room and to each other, and the way spatiality is created by the curatorial arrangement of works. Physical space is defined by the phenomenological interplay of volume, dimensions, proportions, materiality, structure, radiance, color, light, and shadow. An aesthetic visual-spatial experience is an interplay of human senses, movement, and light. The objects in space and the architecture defining the space.

These installation works on display form an ensemble by their clear-cut geometric architecture to which the body of the visitor relates. The spatial setup contrasts the spatial structure of Room #1, in which space is presented as an open space for the physical body to perform. The rectangular space of Room #2 is structured by and partially obstructs the view of the visitor by way of geometrical objects. The installation works are laid out as two white cubes containing the work of Karolina, Lepik, with Laura's multi-hexagonal wooden

cylinder in a diagonal position between the two. This is an exquisite choice as the hexagon in itself is made of cubic elements. This geometrical triple is completed by another built-in cube containing Shipa Gupta's shadow play. To enter the specific art space provides an experience of exploring the space motivated by the action of a focused searching for the artworks that are concealed from open sight. This white cube as art space is clearly marked as a shaped and constructed space, within its pictorial indefinite white allows Laura's Fata Morgana to set a colorful light focus. Laura's project attracts the visitors to come up close and personal as soon as it catches the visitor's eye.

Why am I emphasizing space rather obnoxiously? you might wonder. Space is a key element to physical aesthetic experience. Space is accounted for in multiple ways in Room #2. Visitors are offered alluring spaces by entering into these installations designed much like visual channels, one might say. Subsequently, visitors experience quite precisely that there is not a common central viewing point in this room, as is there central point to be seen in the visuals. Much to the contrary of any secured spot defined by Renaissance's central perspective, visitors need to find their ways to their chosen spots of viewing and observation themselves.

These artworks follow suit and resist assigning the visitor a fixed central position from where to best see the visual stage of the installation, as would be the case in a traditional theatre play or cinematic setting. The visual sphere appears to be quite infinite. The visitor is either being fully surrounded by the visual, which means that viewing presupposes walking and moving into and in space, means standing, sitting, lying down, looking upwards, downwards, on one corner toward the center and vice versa. Even in terms of the shadow play that occurs as an abstracted two-dimensional sketch of a changing scene, there is no narrative to provide a finite structure. Overall, the relations between the visitor and the visible become multiform, dynamic, and actively needing to be constructed by the seeing eye. This dismissal of the center of the image, the dismissal of a central viewing point, moving images that abandon

a narrative straight line, and the moving observer who participates in generating the content of the images, all of that leads the way to a potential of infinity of views. Let me quickly allude to the means with which the visual infinite is staged in these works. Video projection, when mapped, into architectural spaces, mixes the implicated and materialized dream space of the cinematic. Multiple times in visual art attempts are being made of freezing space and unleashing time from its architectural, rock-solid confines. Mirror spaces are unreal but framed by the real, as you can see in the works by Christian Megert and Refik Anadol.

Let me come to a closure here. In the aftermath of World War II, Samuel Beckett envisioned in his absurd theatre play with the title Endgame from 1956, the situation of complete weakness of the body and mind, showed blindness, physical and emotional paralysis, and there is no world for protagonist left outside, and no hopes left inside themselves or their community either. Protagonists live in a wheelchair or spend the day lying in rubbish bins. Tania Bruguera, the Cuban installation and performance artist, directed a version of Beckett's Endgame in which the different perspectives of the eye of the many lead to a new form poly-panoptical scenario. In her setup, a defined number of visitors were placed on a scaffolding to watch the play. They were located in the dark and had only their faces or hats in its brightly-lit audio-visual channel, facing downward onto a circular, small, centered stage. Which could be small because movement was restricted to some impaired movement. Much in contrast to Beckett's Endgame, the setup of this coherent and beautiful, well-balanced exhibition in which the individual artworks relate to each other spatially, aesthetically, and on the level of content throughout the exhibition, and which enables the visitor to sense the lively relationship of art and science and technology, this show is convincingly reassuring us, this is not our endgame. Contemporary art can be powerful in helping us to get a clearer picture of reality, to fuel our imagination, to become emancipated visionaries and revisionaries who can articulate and exchange views about our present and future, imaginations and

anxieties, in productive ways. This exhibition claims, in vivid, looking through fresh artistic lenses, that artistic spaces are invaluable venture points to train ourselves to look in all possible directions instead of looking away. This exhibition particularly shows us that we cannot wait and see, that we cannot see by waiting, but that we have to get moving, where we can find joy in looking at problems together as we all know that there is more than meets the eye. This exhibition encourages when we exercise looking at each other with a benevolent eye, when we value bursting out together in laughter and tears, that we release ourselves from immobile physical or intellectual postures, by making funny moves and performing silly looks once in awhile, to shake loose and to recalibrate ourselves by asking, What is it that is worth looking and worth looking for? Thank you.

LEE Bobae · Thank you very much Ms. Holzheid for your thoughtful presentation. It really pointed out well how contemporary technologies and new media affect or change our ways of seeing. Since we're running out of time, I'll quickly move on. Our next presenter is artist Refik Anadol from Turkey. Please welcome Mr. Anadol.

Refik Anadol · Thank you. While we're waiting for the projector change, I can use this time to say hi quickly. I'm super happy to be here, as I said, and I have a studio partner here, Haeji, a wonderful Korean friend. She's helping me a lot when I go to the... very easy actually, everything so far. I'm very excited to be here with these fantastic artists in a great place. Somehow in Korean culture, I have an interesting inner connection that I don't know. I'll try to find one. Very positive. I'm Lefik Anadol, a media artist coming from Los Angeles. I would like to share with you quickly, my background and discourse and context on what this art means, and what are we doing actually to define the invisible in the world of imagination. Originally from Istanbul, Turkey, I think it helps a lot to create this imaginary world between West and East and left and right. I was heavily inspired when I was eight years old and I watched the movie Bladerunner. It truly changed my

life. Based on my mother's memory, it was the first time I watched something and the next day I was different. I was imagining weird things for her, looking at the walls and windows weirdly, and she even brought me to a psychiatrist to look at what was wrong with me. It was just a movie that inspired me, most likely, and the next morning I was really acting different. In the same year, I got my first computer, a very cliché start of life, playing with games and computers. I was very fortunate to work with—my early practice in 2009, when I learned a software called VVVV. It's an open-source software where you can develop programming language, and on the bright side I was able to augment our School of Architecture now, but a Contemporary Art Center, by projection. It was the first time in the Centre for the School of Design, Essen, in Germany. I was constantly augmenting the surface of buildings by light as a canvas.

To give more context to the work that I want to share, I was always inspired by how technology is enhancing our culture and changing our cultural habits and belief systems. And I was always inspired by how, actually, we as human beings controlled by the machine, and sometimes a machine is giving us directions, what to eat, what to sing, where to go, what to hear. And this context also inspired because we are constantly in this new perimeter of liminal space, or kind of understanding the physical and the virtual world, and the sense of displacement is one of my inspirations in my work. And most importantly, I think, how the art is changing itself, how its context and imagination is impactfully changing in the young society, but of course the big question, I think is... before the big question, John Maeda is giving a great idea: design is a solution to a problem, art is a question to problem. And I think my question to this problem is, honestly, what does it really mean to be a human in the 21st century? This monkey can learn how to use Instagram in just forty seconds. And we are living in this interesting society, and I'm really critically asking about our desire for likes, shares, and comments, which wasn't entered into our DNA and genes before. And I think this question is very important.

So from this point of view, as a studio the last four years, we have been using data and machine intelligence with twelve wonderful people: an entrepreneur, an architect, an AI engineer, a data scientist, and painter—a really diverse group of people. And this is leading me and my team to understand, to literally enhance our imagination by using always light, always architecture, and always making the invisible somehow visible through the lens of algorithms.

The data can be a sound, can be machine randomness, which we are seeing. Everything that moves in this room is driven by a noise algorithm invented by Ken Perlin, an NYU professor who in 1986 got his academic award. And this algorithm allowed computer scientists to create mountains, skies, and oceans, a very godly algorithm. And it was my inspiration behind many projects you are seeing in this video.

And most importantly, I think, we are surrounded by this invisible world of data, and clearly the architecture is changing its context, and clearly the data that we constantly produce has different meanings and as Kierkegaard said in his philosophical context, to understand life, we have to look back. And looking back with life right now, I think it's with data and algorithms. And in my work, I'm trying to create more, like, data as a pigment, meaning some of—I mean, what you see here is basically a space that is driven by, for example, wind data. Like, constantly trying to understand how these invisible narratives can become a space.

And from that point of view, I think many other projects as well—for example, Black Sea visualizing water activity, which is a [high radar frequency of the sea. Like I'm just trying to always imagine this invisible world from the lens of computation and find pleasure inside this unique domain, that visual space that it holds.

And Infinity Room is basically a reflection of all these ideas, and Infinity Room is... I was pretty much twelve years old, I believe. I was playing in my room like many of us. You open a door and that door opens into a different dimension, and that door doesn't have a biased architectural quality. There is no gravity, maybe there is no ceiling, there is no floor, maybe there is no corner—

right? The architectural problem of life. And in this space what was really exciting is... I was really hoping to have made something that is literally for everyone, any age and any background.

So I don't know if you can see, but it's a basic 4x4-meter simple space and has only four shown projections. By the way, the project has traveled through more than thirty-nine states so far, this is the fortieth right now, here in Daejeon. And it gets many awards and things like that, and I'm not curious about awards, but what I want to say is that literally the idea of sharing a room, the simplest architectural place, can travel all around the world and have a chance of being perceived by any age. Literally, in Zurich, a week ago, there was a two-week-old baby, and I think yesterday there was a wonderful person, I think around his eighties. Like, this idea that art can be accessible to any age, any background, and any culture is really my motivation, our motivation.

And from that point of view, we are basically in seven algorithms, each of them a noise algorithm for two minutes, and each of them is somehow creating a space for us. And our next is using EEG devices and skin conductivity to improve this space by using human inputs—our emotions and our imagination—and create a space that truly surrounds us with its being a responsive environment that truly understands the audience reaction.

Right now we are researching on this. Hopefully early next year we'll release a project. And from there, not only that, we have been developing immersion in different contexts, heavily inspired by archives. We are transforming different datasets from different contexts using machine intelligence, basically AI, in understanding the vast amount of cultural artifacts from different points of data, and always trying to create those immersement environments, that the narrative can be different in different contexts of data of course. And always trying to understand the data itself—not only just an immersement environment and other questions. I think data is a memory for humanity. And also trying to understand, "What does remembering mean in the 21st century?", and how we can actually translate the data of remembering as a substance, and transforming that into three-dimensional sculptures.

So what I want to say is that the data and the space, and the immersive context, can be really wide in imagination, and I think in our works I'm trying to analyze our memories, our dreams as humanity, and trying to create these relationships in different scales and different speeds and different perspectives. But space is very important. Having the audience in the center and trying to make it abstract and trying to make perceptible is a very important key point, and I believe this exhibition, Ways of Seeing, with John Berger's very important book, I think for many artists an inspiration. Or Aldous Huxley's Doors of Perception, or Rudolf Arnheim's Art and Visual Perception. I think they all have influences in my work, and I heavily appreciate these people. But also, early pioneer works such as Jeffrey Shaw and many other artists who have been exploring this medium, like maybe three decades ago, and still I'm trying to find meaningful relationships between this... light as a material, and data as a material, machine as a collaborator. And try to narrate these humans and machines in environment, and create a triangle between them, and in the center try to find a narrative that can become an Infinity Room, can become a building that is dreaming in downtown Los Angeles, or a sculpture somewhere on earth trying to simulate human brain activity. I think they're all connected to each other, and in some capacity, I think we have—as human beings with these tools we are using every single day—we literally enhance our own perception, by knowing or not knowing, but we are literally leading to a world that I think... It may truly change our entire humankind, hopefully in a more positive way than remaining negative and just concerning these tools. So I think hopeful thinking with these machines and trying to find what is possible is more important than remaining just critical and maybe doing nothing. So that's my rough bit about right now, living in the 21st century. Thank you very much for listening.

LEE Bobae · Thank you, Mr. Anadol for the wonderful

presentation. Mr. Anadol makes really good use of computer technologies such as algorithms and data and yet his work is about humans after all. We can easily and thoroughly engage with his work and feel differently about ourselves. It shows what an immersive art experience is in its truest sense. We were actually worried while preparing this event, because it was pretty difficult to contact him. So, we are really pleased to have him now. Now, I'll give you our next speaker, Laura Buckley, who is from Ireland and now working in the UK.

Laura Buckley • Hello everyone. It's very nice to be here with you all today. I haven't—although I'm primarily a moving-image artist, I haven't included any videos in this presentation, due to the duration. So I have my vimeo page if any of you would like to have a look and a listen there.

My primary drive is connectivity, connection, and creating an intimacy. That's what I enjoy the most in experiencing an artwork. So the relationship between the artist and the viewer, as well as the relationship between the viewers themselves within the work, and creating these situations. And sometimes it's almost as fun to kind of watch the viewers integrating in the work. It becomes a formed thing, obviously, within all the installations of this show.

The film component of my practice is deeply personal, and I really enjoy the space between warm emotion and cold technology. So much of my work is filmed, yet very much changed with pocket technology as Annette mentioned before. And not having really to make a work... everyday really does become a complete part of the work. The whole diary and a complete recording of one's life, although that life isn't recognizable. There are people involved very closely, but they're all fragments and shadows and hand gestures. So everything I do is very much of the hand, it's very simple movements and gestures and suggestions.

So send an image or edit it together to create a heightened sense of mind, states of mind, even. Heightened senses, which intensify and then become more peaceful or joyful. Videos are normally edited together in a kind of non-narrative form, thematically, with a series of movements or acts. So they'll often go through a variety of emotions and highs and lows, kind of building in crescendos and then coming back into more peaceful segments.

I create electronic music using synthesized, studio-produced sound combined with the ambient sound of the natural world from the recorded image, or the recorded footage. So after doing the film, it's going from abstraction to representation all the time. It goes from figuration into something that's studio produced. The sound is created in this same way, and they are both very important. We edit it together.

Moving onto the work that we see here, that's in the exhibition, Fata Morgana originated from a kind of make-your-own toy that I bought many years ago for my daughter. I think, yeah, motherhood had a very big influence on my practice. It really opened my practice. Beforehand it was very monotone, quite masculine. I kind of really avoided showing any emotion or color, and changing this life perspective just kind of blew everything open for me. Just experiencing through them the kind of idea of the miniature, and wanting to physically enter something.

The title itself refers to the superior mirage. A myth of sailors being lured by images that are false. I'm interested in trust and faith, belief in images, and how we perceive art as well as the wider media. A lot of my work involves fleeting memories that we can't grasp, but I'm very interested in the thought process. So the piece is very much—I don't know if you can see it very well— but the framework is very much left open, so I'm very interested in demystification of process and keeping the work really open, the construction open. It's very much part of what I do.

This piece was shown at Art + Eigen in Berlin a few years ago, and it's called Attract/Repel. So it's the same kind of construction that I may use. Sometimes I use metal. In this case it was mirror and wood again, with the video projection, and it was inspired by a dialect sign on the coast of Ireland, and this really big striking, old, kind of dysfunctional sign was attracting ships by suggesting

danger and thus repelling them. It was created before a big event that happened to me, and the first part of the video piece kind of attracts with wellness and calm incorporated with the imagery and sound, and then it moves into a much darker terrain in the section, and it kind of goes in between one and the other, again, kind of evoking strong states of mind.

So, this is a work I may call Shields, and it's when I really started using...sometimes getting away from filmed footage and working with animations of scans. I have to move quickly, and I'm quite slow, so... It was two projections that are side by side, so I wanted to kind of show that when I'm editing it's very important that my work kind of works in a screening process as well. And I think about that when I'm producing it, that I enjoy moving between straight projection and fragmentation. It's just keeping it open, and kind of breathing it all the time. So it's mainly sections of shields—and the idea of using your work as a shield and screening and how an artist chooses what to put forward and what to keep back. The videos feature animated scans moving and also pixel and petals.

So this is an example of how the work is shown in kind of a straight way, and then its shown in a much more sculptural way. It was a commission for a very unusual space in Finland. All the walls were very curved, and it was like an old vegetable store or something, but it was very cavelike, very dungeon-y. And it was very hard to work with, it was a very challenging project for me. It was very hard to plan so I just brought the films with me and got into the space and decided that it was best viewed from above. But I really enjoyed how the projected digital imagery kind of interacted with the walls of the space. It was quite fresco-like.

I'm going to finish now. It's just a few quick images to show a few more works. This is another installation, the last installation I'm showing today. This is called The Magic Know-how. And I'm not going to say much about the next works, it's just kind of demonstrating other ways of seeing.

Just to mention also: I work a lot with digital imagery, or digital prints, and these prints I see as moving images.

They're made with a scanner. And this is one Bismuth Eyes and it appears in the Fata Morgana installation here. So I'm kind of reanimating these gowns using my desktop, refilming my desktop, and they feed back into the videos again. I view it as electronic painting, so everything I do, because of my history of painting, is very connected to painting. So this is a very big series, I've been working on these since 2010, so there's a very big amount of them. So the brushes are with the paint of the residue of my old paintbrushes.

That's about it. I'll finish there. Thank you.

LEE Bobae · Thank you, Ms. Buckley. In her presentation, Buckley mentioned "the space between warm emotion and cold technology", and that's I think what her work really provides us. Sound is as important as image in her work. I guess most of the audience learned how she uses synthesized sound in her work from the work on display. So, now the last presenter of this session, Karolina Halatek from Poland will give you a presentation. Please welcome Ms. Halatek.

Karolina Halatek · Hello everybody. I'm really glad to be here, and I'm very happy for this invitation. I would like to just speak more precisely about selected works. More centered on the chosen ones.

So I would like to just introduce myself as a person who is interested in light as a phenomenon. So from all different kinds of angles, I'm fascinated by light. This is the text file, just the second file.

I'm showing here Scanner Room, which obviously you know by the title refers to scanning as a machinery activity. But in fact my inspiration comes from the meditation technique that is based on observing your body and breathing and what happens to your body. That technique calms down and brings peace and harmony and balance to the mind and the body. So the meditation technique is just about discarding the body and that's it. It's a technique of self-knowledge, introspection. But outside the meditation—it's not the only reason I made that work. I think introspection or self-check or looking into and checking what's

happening inside you is essential to move forward, to develop further. But, at the same time, the scanner is a machine that is developing a truth about the object that is in the scanner. So it serves as a metaphor of what's a new reality that brings a new insight. And also the work is immersive, so to me it's very important that it's a whole body experience, that the whole body and whole senses are involved, and the perception is shifted so the viewer has to be more alert and more aware. And because of that, it's more here and now focuses, and you can learn, can be suddenly awakened. That has to create new patterns of reactions. That element of immersive experience is, for me, immensely important because I really want the art to have the quality of a new experience, of a new memory that is created. Just coming from that kind of a spiritual inspiration of the scanner, I went forward and I created a piece that was inspired by a near-death experience. So this work I made in Germany. Oh. Okay. You see. Still, very intense colors. Contrast. So that work is in a public space in the center of the city of Gerlingen, which is a small city next to Stuttgart.

Thank you very much. So I got this location, I mean this possibility to create the public work, and I was thinking, Okay, so, what? I want to engage everybody. Like Lepik was saying, everybody's invited, all ages, any background, and actually I have the same aim. I really want to do work for everybody. So I thought... I also didn't want to use the space like putting in an object. I'm not interested in an object, generally. I'm interested in experience. I feel the object is a catalyst of the experience, so if the experience is there, the object is not necessary. I did want to take out the space... that's why I decided to create a sort of open space. A hall that you will see in the exhibit. So this is an open space.

But it's inspired by testimonies of people who have had near-death experiences. So people who had an accident or something happened during surgery, the brain stopped, the heart stopped. Some people who had the experience where they were twenty minutes... announced dead, or sometimes up to one hour later they woke up. There are some extreme cases of people who even woke up in the morgue, and they come back and they speak about those incredible testimonies, those incredible memories of a space that is multi-dimensional. it's impossible to describe by the human language that we developed so far. And so here you can see, the place in Gerlingen was very dark. The square outside of... it was so bad that you don't even see. Black and white, where so much light creates huge contrast, but actually the public space was very very dark so this contrast was possible. So those people who had these experiences, they describe that they are all immersed in light, and I thought, Oh, this has to be so fantastic. I want to translate...I don't want to listen to those beautiful stories, I want to live those stories. I want this for everybody. So I decided to translate not into visual language, but into visual experience, I want to put it that way.

And this is the second time it was presented in Bremen outside of the Kunsthalle. So you can see how bright it is, and then the context of the public space was different.

And now, I'll just move forward quickly to a few testimonies. I prepared two texts which are quotations who had that experience, about the perception of time and the perception of light. Because as Philippe before was speaking in the section about time, light as past, which referred to the light being actually in a past tense, and also we know the link between space and time... So I got really interested when people in the experience were saying, Oh no, there is no time. And thought, no no, this space is completely different.

Oh one minute. Ha ha! Here, I just want to say, no-timed experience and people just all around from every background, any age, they had the vision of white light. For the majority saw white.

And also that work is from the US, in a sculpture park. I built a kind of house, I mean the walls, also inspired by the near-death experience, but that testimony was about being in a kind of white space, a kind of ephemeral space, made of light. So I invited people here, you can see, in the night. People were coming to that kind of ephemeral where nature, the forest, and the

house, the smoke diffused the interior and exterior. And everybody could go inside. So I want to create a space where suddenly everyone can meet. I have this dream vision of, oh, one day we'll all meet and everybody will be together. And so in a way that was also the reason for the work.

So if I have thirty seconds or fifty seconds more, I'll just go for some images that are also inspired by spiritual experience where I, myself actually, just had…my body felt like an expanded space around me. So suddenly I became bigger. It was during a prayer—oh I have to stop. So I'll go through the images.

So I want to do an expanded space, created that kind of space. This is a kinetic work where…yeah, the rings go around… I always want to do work that invites the viewer but doesn't push the interactions with them. The viewer can decide if she wants to go in or wants to just look from the outside.

LEE Bobae · Thank you, Ms. Halatek. Ms. Halatek showed us that immersive art or immersive seeing is not always accompanied by technology and the like, but how light alone can create an immersive environment. I recommend you experience her Scanner Room by yourself. Now, we'll take 1~2 questions. Any questions?

Questioner · Hello, I'm media artist NOH Sanghee from Korea. I have this question for Refik Anadol. I've seen many of your works online before this exhibition and was impressed by them. I'm also working with projection mapping or data, and as I understand, you collect, for example, ECG data or image data to re-visualize them. I often use quite common technology such as an open frame box in my work. What I'm wondering is what systems you use mainly and how you work with the systems, and also how you create such large-scale work. Do you have a special team for your work – I usually work alone in my studio – or collaborate with other artists?

Refik Anadol · Thank you for your question. So the data—I mean, the first data I was able to work in

Istanbul was three days of raw audio recording of the street called Istikbal street. It was raw sound data. In 2009, when I got my first data set on my hands that is analyzed by an FFT using the VVVV software that I mentioned. So this is the tenth year, this month, that I've been using the software. This software doesn't require any coding language, like TouchDesigner and this allows you to use raw CSV/XML/.EZ/ or whatever your interest for a data set. And it allows you to plot the data in a super simple way that you can later on narrate. So over the course of ten years I've also been using processing and also recently Python, because of machine learning algorithms. But since we have many projects—we became a team five years ago and now we have an AI engineer and a data scientist clearly focusing on data itself, not the narrative but the data. So I separate narration and the data so that they are not too techno-fetish or just pure cool imagination of some algorithm. That's why I thought the data should be analyzed by a data scientist, and as an artist I could be just responsible for the algorithms and the parameters. And I think that allows me to go much deeper and understand how to manipulate data to create a story. I'm obsessed with three algorithms, noise algorithms, flute dynamics, and lately GAN, generative adversarial networks. These are my three favorite algorithms, and I'm trying to narrate the data by using these three different algorithms. I'm personally also hands-on playing with data, like a play dog, like literally shaping it. Sometimes, honestly using data, sometimes poetically manipulating it. But whatever happens in a given moment is given by the time domain of the data.

LEE Bobae · We only have time for one more question. Yes, there in the front.

Questioner · I have a question for Karolina Halatek. And first of all, I came from Busan to attend this colloquium, and am very grateful to the Daejeon Museum of Art for organizing this event. Before this, I entered your Scanner Room and felt like I had been invited into a non-gravitational space, which was a very

mysterious experience. And as you said, I felt something spiritual, contemplative or religious for a moment. Is there any context for your use of technological light to create such a spiritual or intensive experience like death? Is it a personal reason or is it because you think it is 'something new'?

Karolina Halatek · I just feel like... The most interesting topics, the biggest topics, the most profound questions about life and death and the meaning of life, the reasons why we live, these are something I'm really obsessed out. I've been always quite a spiritual person and always believed. As a believer, I'm coming from a Christian background, so for me it was quite obvious since a very young age, since I was a child, and I had this kind of spiritual... the spiritual realm was quite real to me always. But eventually when you grow up you start questioning what is that about? So I would say that I was searching for many different ways to answer those questions in my adulthood. I came across some techniques, some spiritual techniques, and I've also had experiences that were linked to those techniques. But I think that I really had some sort of a breakthrough when I got into the topic of near death experience because it gave a new light to understanding some spiritual truths. And then I'd already been into light as a medium, as a physical phenomenon, and I thought wow, it just clicks, it's so coherent. I can deepen my understanding about light as something we perceive and light that has a spiritual component, because in a near death experience, the experiences where people are on the edge of their life, they see light. They see actual light. It's not an imagined light, it's not a symbol, it's not some sort of a metaphor of enlightenment or being more aware or having more knowledge. It's a real actual experience of being immersed in light. So light can be a tool of self-knowledge, or light as a visual, as an artistic tool. Light can be used in art to gain that sort of an insight about—I don't know—revealing some sort of reality that we live in. So yes, definitely, my personal experiences. I'm just trying to kind of translate those kinds of unseen experiences about heaven, and also I'm

inspired by other people's experiences that are profound and life changing. Because I want art to bring change, and I want to create art that has this notion that people can be different after contact with art. So art can be transformative. So also, focusing on people's stories, people's testimonies, people's life stories that really changed their life. And with near-death experience, life-changing experience, people are never the same. And life is the complement of that change. So for me it's fascinating.

Questioner · Yes, thank you for the detailed explanation. Personally, I felt that your work was like a 'religious painting' in a way, and thought that this 21st century technology could create a religious painting like that.

LEE Bobae · OK, now we'll let the third session begin directly. Please be seated. Session 3 will have the artists of Section 3 of the exhibition and Project X. The first presenter of this session is Ban Seonghoon from Korea. Please welcome Mr. Ban.

BAN Seonghoon · Good afternoon. There is some change in presentation order, but anyway, I will start first. Project X is displayed in section 4 of this exhibition, which was co-produced by Daejeon Museum of Art and KAIST CT. I myself obtained a doctorate degree from KAIST CT last year.

PARK Juyong · I think this is a very good example of how one can be inspired, how we see the shape of the future, and also the process of overcoming one's own works by identifying challenges and trying to find improvements. It actually reflects the general process of the advancement of science and technology. So, it was a very interesting presentation. Let's give the artist one more round of applause.
Next, we'll have the group NOSVisuals and the MAC club at KAIST. They are responsible for this gig AI pianist with great cultural technologies.

NOS Visuals · Hello everyone. Thanks. It's really great

to be here, and to work with KAIST especially. We are here on a side project as NOSVisuals, but we will start to focus first on our main studio, and then we will get to NOSVisuals, and we will explain what is NOS and what is NOHlab. So we can start with NOHlab. NOHlab is a studio that is focused on production in terms of experiences, around art, design, and technology, and we are trying to explore and merge between different media and different aspects and different structures. We're trying to combine digital and physical experiences, and to combine with the two realities to create hybrid realities. We are also creating some artistic tools like NOS. NOS is a software and performance group collaborating with a creative coder Osman Koc. In that software you can generate real-time visuals with a sound frequency input, and it can be any input as well.

Maybe we can see a video? Just a twenty-second teaser of our NOHlab Project. And then we can go on. Could you also close the lights?

[video plays]

Yes. Most of the project focus on the experience of the human body, so there's a lot of parameters exchanging. That's affecting the experience around us. So it can come from outside, and it come from the inside of the human body. So we are trying to play and manipulate the perception of the human body to the environment. So that's why we are trying to explore, to create new spaces around us. And also we are trying to build new experiences with digital layers. So as I said, trying to mix between the real and the virtual reality. And with those aspects, trying to manipulate the reality. So experience is really important and a key point for us, first. And of course, as I said, the environment and time-feeling is very important. So we are more doing time-based projects, and trying to manipulate of time and space at the same time. And for that, as I said, the space and the immersion of the person of experience is really important. And of course, we believe that in our project we are trying to explore different sensory experiences, because when we think about the human body and [our] perception [of it], it's not really enough to realize what's the reality. So we can see and we can hear only limited

frequencies around us, so that's, for us—we have no ability to realize the reality. So we are trying to generate new kinds of reality and different possibilities of reality to create digital tools together with physical tools. So that's why we try to understand what can be the different options and different possibilities for reality that we can see or we can hear.

As you see, in all the projects actually, there's one physical place, and we are putting digital layers onto it, and creating new spaces for experience.

So in NOS, as I said, we collaborated with a creative coder Osman Koc. The purpose was to create a hybrid point of view, like to see the sounds and to hear the visuals. So, especially synesthesia was one of the great starting points to understand what can be the hybrid perception, so that when you think about hybrid perception... we are really obsessed with that because, as I said, the whole perception is really limited. So in this era we have to explore how we can improve all senses to realize what's actually happening around us and to improve ourselves.

NOS was one of the projects for that purpose actually, and it's a visual instrument. As you see, we developed this software, and you can see all the parameters and visual stuff. And we called it a visual instrument because we are working with different musicians and sound artists, and we are doing a lot of performances actually. The first one in 2012, we were invited to Ars Electronica. There's a great immersive space called Deep Space, and we worked with, as art directors and designers, we worked with six different creative coders. And we create real-time performances with Maki Namekawa. After that, we also experienced a lot of technical problems. Two years later, in that project we started to generate all-custom tools for that. So NOS actually started like that. And these are from different performances that we did all around the world.

Thanks so much.

PARK Juyong • So we have a lot of members. Does anyone else have something to say? Or are you all finished?

Okay, thank you. Yeah, that's the presentation. That was pretty exciting, and I should say, it's very immersive. And I should say personally, it's actually changed my life a little bit because the last time you were in Gwangju, I got a chance to sit right next to a Steinway piano and it actually changed my perception of music forever. Listening to a great piece of music playing in sync with a great visualization, that was great, and you will actually experience it here as well, so please do.

We have some time for questions. Yes, please:

Questioner · Hi. My name is KIM Minkyung, I'm a curator at the Daejeon Museum of Art. I have a question for NOSVisuals. In this exhibition, your AI pianist plays 4 different musical scores. So, I wonder if you made the choice of the pieces with certain criteria. And while you were working with the KAIST lab for this work, how did you divide the project?

NOS Visuals2 · We got the question, like, what kind of criteria you would have for the music or musicians. Actually, we are trying to collaborate with any kind of musician, and the genre...is mostly more contemporary ones and we are considering mostly the instruments as well. For example, the piano as an instrument. It has strings and also it's a percussion instrument. In a program that we developed, it's quite easy and there's a proper way to get the sound of these kinds of percussive instruments, and we are considering that especially.

NOS Visuals1 · But on a technical point, in this installation we, as we said, we developed performances all around the world, and in this installation that we did with KAIST, we chose four compositions from different contemporary composers, like Philip Glass and Prokofiev. And because we worked with a real pianist for these compositions. So we sent KAIST his performances and they actually began.

DOH Seungheon · For answering the question, it's focused on where is the song from, right? The question is related to, what is your data set? So we introduce our

data set to e-Yamaha Piano Competition, and they had sixteen composers's two hundred twenty four songs and 1052 performance data. So using that kind of classic data sets, MIDI file, and score file, we encoded the order of AI pianist.

PARK Juyong · Spoken like a true graduate student. Very...high numbers. Very exact. That's good.
So I think we have time for one more question.

Questioner · Thank you so much. Very interesting, your whole talk. So I'm trying to think through the whole panel, and going back to some words that were used. Immersion. Human perception. Time. And environment. And with that I'm thinking that—with environment and time especially—what do you guys think? Or if you think of nature and the future of nature in the work. That's what question I think for you, but for the previous artists. How do you feel about the future of nature? Especially technology and nature.

NOS Visuals1 · Just briefly—it's too deep a subject—but as I said, I'm obsessed with enhanced body or perception, with different tools—not tools actually. Because we are all generating tools that can augment DNA, so it will be the reality, actually. So in this point of evolution, we have a chance to manipulate and to choose our future, and to generate new realities. We have a chance to do that. And is it good or is it not good? We can discuss that. Or, what is nature? We can discuss that, of course. But I believe that nature will not be the nature that we experienced before after this point. So of course, it's really hard to predict what nature will be in the future. But I just know we have to— we have a chance to create a new perception and new realities, so it's really exciting, this idea.

Questioner · It's a broad question, but to narrow it, if nature and the future of nature has a way in anything you're thinking about.

PARK Juyong · That was a great question, I think. We

have a lot of big words that came out today, like reality, immersion, nature, the universe, seeing, perspectives. It doesn't have a short answer, but I think that is why the question is more important, right? So every time we think about it we come with new answers, and any answer we have will be inspirations for new expressions, which brings us to new questions, which actually need everybody to participate.

With that, I think this has been a great success. I hope you take it to your homes and think about it, and have new perspectives on.

Thanks very much. So this is the end of the colloquium. Director Sun , do you have any last words as we wrap this up?

LEE Bobae • Thank you. Once again, please give our nine speakers a big round of applause.

We've reached the end of today's colloquium. I hope it has been a meaningful time for all of us to experience new understandings of art. Anyone who wants to go up to see the exhibition, please take your badge with you, which was provided in the beginning of the colloquium, for free entry. Also, could our artists and presenters please come up to the stage for a photo? Thank you for sharing this time with us.

작가 약력
ARTIST'S BIOGRAPHY

루이-필립 롱도

캐나다 UQAC 교수
캐나다 퀘백 대학교 석사

주요전시

2019 <Out of the Box>, 아르스 일렉트로니카 페스티벌,
포스트 시티, 린츠, 오스트리아
<룩스 아테나>, 국제전자예술심포지엄,
국립아시아문화전당, 광주, 한국
<IMAGINAD>, 디지털아트 스쿨,
애니메이션 & 디자인 갈라, 마르쉐 봉스쿠르,
몬트리올, 캐나다

2018 <IMAGINAD>, 디지털아트 스쿨,
애니메이션 & 디자인 갈라, 마르쉐 봉스쿠르,
몬트리올, 캐나다
<Taking Care>, 린츠 예술대학 아르스 일렉트로니카
캠퍼스, 오스트리아
<몬트리올 국제 게임 회의> , 몬트리올 컨벤션 센터,
캐나다
<#Intersections VOL.7>, 쇼네시 하우스,
캐나다 건축센터, 캐나다

Louis-Philippe Rondeau

Prof. NAD School of Digital Arts, Animation and Design of
the University of Québec in Chicoutimi
M.A. University of Quebec in Montreal, Canada

Selected Exhibitions

2019 *Out of the Box*, Ars Electronica Festival, Post City,
Linz, Austria
Lux Aeterna, International Symposium on
Electronic Art, Asia Culture Center, Gwangju, Korea
IMAGINAD, School of Digital Art,
Animation and Design Gala,
Marché Bonsecours, Montreal, Canada

2018 *IMAGINAD*, School of Digital Art,
Animation and Design Gala,
Marché, Monsecours, Montreal, Canada
Taking Care, Ars Electronica campus
Kunstuniversität Linz, Austria
Montreal International Game Summit,
Palais des congrès de Montréal, Canada
#Intersections VOL.7, Shaughnessy House,
Canadian Center for Architecture, Canada

다비데 발룰라

프랑스 세르쥬 국립예술학교 석사
프랑스 스트라스부르 국립고등장식예술학교 학사

주요 개인전

2018 <37.5 ℃>, 퐁피두센터, 파리, 프랑스
2017 <철분 수치>, 가고시안, 로마, 이탈리아
2016 <마임조각>, 아트바젤 언리미티드, 바젤, 스위스
2015 <텍스트 속의 손>, 마르셀 뒤샹 프라이즈,
 FIAC, 파리, 프랑스
 <당신의 입속 지붕을 그리는 것(아이스크림)>,
 아트바젤, 바젤, 스위스
 <다비데 발룰라>, 가고시안 갤러리, 아테네, 그리스
 <다비데 발룰라: 벽 위에 []를 반복하기 위한 빛>,
 엘리슨 자크 갤러리, 런던, 영국
 <당신과 나뭇잎들을 통한 여행>,
 프랑크 엘바즈 갤러리, 파리, 프랑스
2014 <엠버 하버>, 갤러리 루돌프 얀센, 브뤼셀, 벨기에
 <프리즈 뉴욕>, 뉴욕, 미국

주요 그룹전

2017 <작가와의 듀엣>, 모어스브로히 미술관,
 레버쿠젠, 독일
2015 <이메지나리>, 카리에로 재단, 밀라노, 이탈리아
 <마르셀 뒤샹 프라이즈>, 님므 시립 현대미술관,
 님므, 프랑스
 <크로모포비아>, 가고시안 갤러리, 제네바, 스위스
2014 <섹스같은 토크>, TBDxLES, 뉴욕, 미국
 <배설물과 죽음>, 카보우르 광장, 토리노, 이탈리아
 <로커웨이!>, 뉴욕 현대미술관 PS1, 로커웨이 해변,
 뉴욕, 미국
 <스퀘어즈>, 프랑소와 게발리 갤러리,
 로스앤젤레스, 미국
 <발코니로부터>, 247365, 뉴욕, 미국
 <LAPS>, 바사렐리 재단, 액상프로방스, 프랑스

Davide Balula

DNSEP, École Nationale Supérieure d'Arts de Paris–Cergy, France
DNAP, École Supérieure des Arts Décoratifs de Strasbourg, France

Selected Solo Exhibitions

2018 *37.5℃*, Centre Pompidou, Paris, France
2017 *Iron Levels*, Gagosian, Rome, Italy
2016 *Mimed Sculptures*, Art Basel Unlimited, Basel, Switzerland
2015 *La main dans le text*, Prix Marcel Duchamp,
 FIAC, Paris, France
 Painting the Roof of your Mouth (Ice Cream),
 Art Basel, Basel, Switzerland
 Davide Balula, Gagosian Gallery, Athens, Greece
 DAVIDE BALULA: A LIGHT TO REPEAT [] ON THE WALL,
 Alison Jacques Gallery, London, England
 A journey through you and the leaves, galerie frank elbaz,
 Paris, France
2014 *Ember Harbor*, Galerie Rodolphe Janssen, Brussels, Belgium
 Frieze New York, New York, USA

Selected Group Exhibitions

2017 *Duet with an Artist*, Museum Morsbroich,
 Leverkusen, Germany
2015 *Imaginarii*, Fondazione Carriero, Milan, Italy
 Prix Marcel Duchamp,
 Carré d'Art-Musée d'art contemporain, Nîmes, France
 Chromophobia, Gagosian Gallery, Geneva, Switzerland
2014 *TALKlikeSex*, TBDxLES, New York, USA
 Shit and Die, Palazzo Cavour, Torino, Italy
 Rockaway!, MoMA PS1, Rockaway Beach, New York, USA
 Squares, François Ghebaly Gallery, Los Angeles, USA
 From The Balcony, 247365, New York, USA
 LAPS, Fondation Vasarely, Aix-en-Provence, France

실파 굽타

인도 J.J 예술대학 학사

주요 개인전

2019 <변용된 유산들: 집은 낯선 장소이다>, 듀오 전시,
사라 예술재단, 두바이, 인도

2018 <내가 시작하는 동안>, 보르린덴 미술관,
바세나르, 네덜란드
<내가 적합하지 않은 당신의 혀>,
야랏 컨템퍼러리 아트센터, 바쿠, 아제르바이젠
<실파굽타 개인전>, 갤러리 콘티누아,
산기미그나노, 이탈리아

2017 <우리는 서로를 변화시킨다>,
카터 로드 야외 프로젝트, 뭄바이, 인도
<루터와 아방가르드>, 칼스키르헤 교회, 카셀, 독일

2016 <실파굽타 개인전>, 바데라 아트 갤러리, 뉴델리, 인도
<나의 동쪽은 당신의 서쪽이다>
(장기야외 프로젝트), 알트로브, 호주
<실파굽타>, 드비르 갤러리, 텔아비브, 이스라엘

주요 단체전

2019 <흥미로운 시대에 살게 되기를>, 베니스 비엔날레,
베니스, 이탈리아
<산과 바다너머로부터 온 이방인들>,
아시아 아트 비엔날레, 국립대만미술관, 대만
<네거티브 스페이스>, 칼스루에 미디어아트센터,
칼스루에, 독일

2018 <베이징: 새로운 사진전>, 뉴욕현대미술관, 뉴욕, 미국
<상상된 경계>, 광주비엔날레, 광주, 한국
<제 9회 아시아 태평양 컨템퍼러리 아트 트리엔날레>,
퀸즐랜드 아트갤러리, 브리즈번 현대미술관 ,
브리즈번, 호주

2017 <내가 끝내고 당신이 시작하는 곳 – 세속성에 대하여>,
예테보리 국제 컨템퍼러리 아트 비엔날레,
예테보리, 스웨덴
<계속되는 구체들>, 르 쌍캬트르 104, 파리, 프랑스

Shilpa Gupta

B.F.A. Sculpture, Sir J. J. School of Fine Arts, Mumbai, India

Selected Solo Exhibitions

2019 *Altered Inheritances: Home is a Foreign Place*,
Two person solo with Zarina,
shara Art Foundation, Dubai, India

2018 *While I Begin*, Voorlinden Museum and Gardens,
Wassenaar, Netherlands
For, in your tongue I cannot fit,
Yarat Contemporary Art Center, Baku, Azerbaijan
Shilpa Gupta, Galeria Continua, San Gimignano, Italy

2017 *We Change Each Other Outdoor Project*,
Carter Road, Mumbai, India
Luther and the Avantgarde(Two person show),
Karlskirche church, Kassel, Germany

2016 *Shilpa Gupta*, Vadehra Art Gallery, New Delhi, India
My East is Your West(Long term Outdoor Project),
Altrove, Austrailia
Shilpa Gupta, Dvir Gallery, Tel Aviv, Israel

Selected Group Exhibitions

2019 *May You Live in Interesting Times*, Venice Biennale,
Venice, Italy
The Strangers from beyond the Mountain and the Sea,
Asian Art Biennale,
National Taiwan Museum of Fine Arts, Taiwan
Negative Space, ZKM Center for Art and Media,
Karlsruhe, Germany

2018 *Being: New Photography 2018*, MoMA, New York, USA
Imagined Borders, Gwangju Biennale, Gwangju, Korea
Asia Pacific Triennial of Contemporary Art,
QAG & Goma, Brisbane, Austrailia

2017 *Wheredolendandyoubegin–On Secularity*,
Göteborg International Biennial
for Contemporary Art, Göteborg, Sweden
Continua Spheres ENSEMBLE,
Le Centquatre 104, Paris, France

레픽 아나돌

캘리포니아 대학교(UCLA) 디자인 미디어아트 석사
이스탄불 빌기 대학교 비주얼 커뮤니케이션 디자인 석사
이스탄불 빌기 대학교 비주얼 커뮤니케이션 디자인 학사

주요전시

2019 <잠재된 역사>, 포토그라피스카, 스톡홀름, 스웨덴
<무한한 공간>, 아텍하우스, 워싱톤 D.C, 미국
<무한한 방>, 우드 스트리트 갤러리, 피츠버그, 미국
<기계 환영- 스터디 1>, 비트 폼 갤러리,
로스앤젤레스, 미국
<보스포러스>, 필레브넬리 갤러리, 파브리카,
이스탄불, 터키

2018 <WDCH DREAMS>, 거쉰 갤러리,
월트 디즈니 콘서트 홀, 로스앤젤레스, 미국
<녹아내리는 기억들>, 칼스루에 미디어아트센터,
칼스루에, 독일
<무한한 방>, 뉴질랜드 페스티벌, 칼스루에, 독일
<데이터 조각 시리즈>, 아트센터 나비, 서울, 한국
<1-2-3 데이터 전시>, 파리, EDF, 프랑스

2017 <무한한 방>, 미컨벤션, 프랑크푸르트, 독일
<아카이브 드리밍>, 아르스 일렉트로니카,
린츠, 오스트리아
<무한한 방>, 베이징, 중국

2016 <워홀 x 아나돌>, 영프로젝트, 로스엔젤레스, 미국
<RADICAL ATOMS>, 아르스 일렉트로니카
컴퓨터 애니메이션 페스티벌, 린츠, 오스트리아
<다양성-빅토르 바사렐리>, 바사렐리 재단, 파리, 프랑스

Refik Anadol

M.F.A. Design Media Arts, University of California, LA, USA
M.F.A. Visual Communication Design, Istanbul Bilgi University,
Istanbul, Turkey
B.A. Visual Communication Design, Istanbul Bilgi University,
Istanbul, Turkey

Selected Exhibitions

2019 *LATENT HISTORY*, Fotografiska, Stockholm, Sweden
INFINITE SPACE, Artechouse, Washington D.C, USA
INFINITY ROOM, Wood Street Galleries, Pittsburgh, USA
MACHINE HALLUCINATIONS – Study I,
Bitforms Gallery, Los Angeles, USA
BOSPHORUS, Pilevneli Gallery, Fabrika, Istanbul, Turkey

2018 *WDCH DREAMS*, Gershwin Gallery,
Walt Disney Concert Hall, Los Angeles, USA
MELTING MEMORIES, Open Codes, ZKM,
Karlsruhe, Germany
INFINITY ROOM, New Zealand Festival,
Wellington, New Zealand
DATA SCULPTURE SERIES, Art Center Nabi, Seoul, Korea
1-2-3 DATA EXHIBITION, Paris, EDF, France

2017 *INFINITY ROOM*, MeConvention, Frankfurt, Germany
ARCHIVE DREAMING, Ars Electronica, Linz, Austria
INFINITY ROOM, Beijing, China

2016 *WARHOL X ANADOL*, Young Projects, Los Angeles, USA
RADICAL ATOMS,
Ars Electronica – Computer Animation Festival, Linz, Austria
MULTIPLICITY – VICTOR VASARELY, Fondation Vasarely,
Paris, France

로라 버클리

Laura Buckley

영국 첼시 디자인 예술대학 석사

아일랜드 더블린 국립 디자인 예술대학 학사

M.A. Fine Art, Chelsea College of Art and Design, London, UK

B.A. Fine Art, National College of Art and Design, Dublin, Ireland

주요 개인전

2019	<라우라 버클리>, 찰튼 갤러리, 런던, 영국
2017	<ATTRACT/REPEL>, 아이겐아트 갤러리, 베를린, 독일
201	<Re-discovery 1>, 오토센터, 베를린, 독일
2013	<매직 노하우>, 사이트 갤러리, 쉐필드, 영국
2012	<신기루>, 셀 프로젝트 스페이스, 런던, 영국
	<방패>, 사르비살로, 핀란드
2011	<The Mean Reds>, 서플먼트, 런던, 영국

Selected Solo Exhibitions

2019	*Laura Buckley*, Chalton Gallery, London, UK
2017	*ATTRACT/REPEL*, Eigen+Art, Berlin, Germany
2014	*Re-discovery 1*, Autocenter, Berlin, Germany
2013	*The Magic Know-How*, Site Gallery, Sheffield, UK
2012	*Fata Morgana*, Cell Project Space, London, UK
	Shields, Sarvisalo, Finland
2011	*he Mean Reds*, Supplement, London, UK

주요 그룹전

2019	<만화경>, 사치갤러리, 런던, 영국
2017	<움직이는 그림들>, 팔라스트 키노, 테르노필, 우크라이나
	<움직이는 그림들>, 에고 클럽, 케어손, 우크라이나
	<움직이는 그림들>, 스테이트 오브 컨셉트, 아테네, 그리스
2016	<움직이는 그림들>, 구겐하임 빌바오, 스페인
	<움직이는 그림들>, 자우야 시네마, 이집트
	<움직이는 그림들>, 바클릿 갤러리, 노팅엄, 영국

Selected Group Exhibitions

2019	*Kaleidoscope,* Saatchi Gallery, London, UK
2017	*Moving Pictures (touring with the British Council)*, Palast Kino, Ternopil, Ukraine
	Moving Pictures, Ego Club, Kherson, Ukraine
	Moving Pictures, State of Concept, Athens, Greece
2016	*Moving Pictures*, Guggenheim Bilbao, Spain
	Moving Pictures, Zawya Cinema, Egypt
	Moving Pictures, Backlit Gallery, Nottingham, UK

로라 버클리 | LAURA BUCKLEY

캐롤리나 할라텍

Karolina Halatek

폴란드 바르샤바 예술대학 미디어아트 학과 석사
영국 런던 예술대학 퍼포먼스 디자인 학과 학사

M.A. Media Art, Academy of Fine Arts Warsaw, Poland
B.A. Design for Performance, Wimbledon College of Arts,
 University of the Arts London, UK

주요 개인전

2019 <할로>, A4 미술관, 청두, 중국
2018 <클라우드 광장>, 라메르 조각공원, 세인트 루이스, 미국
 <경계>, 브레멘 예술관, 독일
 <경계 – 빛 구축하기>, 아카데미 슐로스 솔리튜드,
 슈투트가르트, 독일
2017 <라이즈>, 갤러리아 맨하탄 트랜스퍼, 우치, 폴란드
2016 <경계>, 겔링엔 시청, 독일

주요 그룹전

2019 <할로>, 스크린 프린트 페스티발, 텔아비브, 이스라엘
 <멀티버스>, 아르스 캐머럴리스 페스티벌,
 프슈취나 성, 폴란드
 <엔터 미>, STUK 아트센터, 루벵, 벨기에
 <약속들>, 코레크타 갤러리, 바르샤바, 폴란드
2018 <동굴>, 드 스쿨, 암스테르담 댄스 이벤트, 네덜란드
 <마운트>, 프로파간다 갤러리/ 바르샤바 갤러리 위캔드,
 폴란드
 <레이>, 모르코트 공공미술 비엔날레, 스위스
 <시간>, 시간적 관점에 대한 국제회의, 낭트대학, 프랑스
2017 <Source Test # Video>, 에코 페스티벌, 두바이,
 아랍에미리트
 <썸씽, 예술에 있어서 영원한 것>, 동시대미술발전소,
 라돔, 폴란드
 <계곡, 이동하는 장소>, 리이프치히 예술발전소, 독일

Selected Solo Exhibitions

2019 *Halo*, A4 Art Museum, Chengdu, China
2018 *Cloud Square*, Laumeier Sculpture Park,
 St.Louis, USA
 Terminal, Kunsthalle Bremen, Germany
 Terminal – Constructing Light, Akademie Schloss
 Solitude, Stuttgart, Germany
2017 *Rise*, Galeria Manhattan Transfer, Lodz, Poland
2016 *Terminal*, Rathausplatz Gerlingen, Germany

Selected Group Exhibitions

2019 *Halo*, Print Screen Festival, Tel Aviv, Israel
 Multiverse, Pszczyna Castle, Ars Cameralis Festival,
 Poland
 Enter Me, STUK House for Dance,
 Image and Sound, Leuven, Belgium
 Promises, Galeria Korekta, Warsaw, Poland
2018 *Cave*, De School,
 Amsterdam Dance Event, Netherlands
 Mount, Propaganda Gallery,
 Warsaw Gallery Weekend, Poland
 Ray, Morcote Public Art Biennal,
 "Lo spazio ritrovato", Switzerland
 Time, International Conference on Time Perspective,
 University of Nantes, France
2017 *Source Test # Video*, ECHO Festival, Dubai, UAE
 Something, Timeless Values in Art,
 Centre for Contemporary Art Elektrownia,
 Radom, Poland
 Valley, Kunstkraftwerk Leipzig, Germany

노스 비주얼즈

NOS Visuals

주요 퍼포먼스

2019 <국제전자예술심포지엄>, ACC 공연장, 광주, 한국
<소나 이스탄불 페스티벌> (고칼프 카나치즈 연주),
조룰루 공연예술센터,
이스탄불, 터키

2018 <점성술사> (고칼프 카나치즈 연주),
조룰루 공연예술센터, 이스탄불, 터키
<이스라엘 페스티벌> (우디 보넨 연주),
예루살렘 극장, 예루살렘, 이스라엘
<어둠이 내린 후: 연장된 영화들> (엠마 아테리아 연주),
샌프란시스코 과학관, 캘리포니아, 미국

2017 <회색지대 재단 아직 보지 못한 연작>
(사만다 웨이너트 연주), 샌프란시스코, 미국
<아테네 디지털 아트 페스티벌> (아우디오필 연주),
미트로폴레오스 23, 아테네, 그리스

2016 <BAM 페스티벌> (에이미 살스기버 돌세이 연주),
보루산 현대미술관, 이스탄불, 터키
<자연을 (재)건축하는 것>
(고르켐 센, 알프 쇼크소이루어 연주), 팀쇼 센터,
이스탄불, 터키
<유로팔리아 페스티벌> (제프 네브 연주),
플라게이, 브뤼셀, 벨기에

2014 TEDxReset(고르켐 센, 알프 쇼크소이루어 연주),
팀쇼 센터, 이스탄불, 터키

2013 <스크리아빈 미술관 개막식>
(안드레이 코로베이니코바 연주), 스크리아빈 미술관,
모스크바, 러시아

2012 <아르스 일렉트로니카 페스티벌> (마키 나메카와 연주),
린츠, 오스트리아

Selected Performances

2019 *ISEA*, ACC Theater, Gwangju, Korea
Sonar Istanbul Festival
(Performance with Gökalp Kanatsız),
Zorlu Performing Arts Center, Istanbul, Turkey

2018 *Future Tellers*(Performance with Gökalp Kanatsız),
Zorlu Performing Arts Center Istanbul, Turkey
Israel Festival
(Performance with Udi Bonen), Jerusalem Theater,
Jerusalem, Israel
After Dark: Extended Cinemas
(Performance with Amma Ateria),
San Francisco Exploratorium, CA, USA

2017 *Gray Area Foundation Unseen Series*
(Performance with Samantha Weinert),
San Francisco, USA
Athens Digital Arts Festival
(Performance with AudioFil), Mitropoleos 23,
Athens, Greece

2016 *BAM Festival*
(Performance with Conservatoire Royal de Liège),
Drumming by Steve Reich, Liège, Belgium
(Re)Constructing Nature
(Performance with Amy Salsgiver Dorsay),
Borusan Contemporary Museum, İstanbul, Turkey
Europalia Festival
(Performance with Jef Neve), Flagey,
Brussels, Belgium

2014 *TEDxReset*
(Performance with Görkem Sen, Alp Çoksoyluer),
Tim Show Center, Istanbul, Turkey

2013 *Opening of Scriabin Museum*
(Performance with Andrei Korobeynikova),
Scriabin Museum, Moscow, Russia

2012 *Ars Electronica Festival*
(Performance with Maki Namekawa‒Ars Electronica),
Linz, Austria

크리스틴 선 킴

미국 바드 대학교 석사
뉴욕시각예술대학교(SVA) 석사
미국 로체스터 공과 대학교 학사

주요 개인전 및 퍼포먼스

2019 <비즈니스관계>, 런던 아트 나잇, 런던, 영국
2018 <대문자 D와 함께>, 화이트 스페이스, 베이징, 중국
 <투머치 퓨처>, 공공설치미술, 휘트니 뮤지엄, 뉴욕, 미국
 <사운드 다이어트와 루를 위한 자장가>,
 아트바젤, 스위스
 <라우트 플랜>, 시카고 예술위원회, 일리노이, 미국
2017 <바쁜 날들>, 드 아펠 아트 센터, 암스테르담, 네덜란드
2016 <(듣다)>, Avant.org, 뉴욕, 미국
 <액면가 워크숍>, 테이트 모던, 런던, 영국
 <낮잠 방해>, 프리즈, 런던, 영국
 <다섯 손가락 디스카운트 역사>, 베를린 비엔날레, 독일

주요 그룹전 및 퍼포먼스

2019 <휘트니 비엔날레 2019>, 휘트니 미술관, 뉴욕, 미국
 <기록되지 않은>, PS120, 베를린, 독일
 <공명: 사운드 아트 마라톤>, 워커 아트센터,
 미네아폴리스, 미국
 <설명되지 않은 퍼레이드>, 캐드로이나 제프리스,
 밴쿠버, 캐나다
2018 <파울로 쿤하 에 실바 예술상>, 포르투 시립미술관,
 포르투, 포르투갈
 <기록을 위하여>, ifa 갤러리, 베를린, 독일
2017 <사운드 트랙>, 샌프란시스코 현대미술관,
 캘리포니아, 미국
 <한국 아방가르드 퍼포먼스 아카이브로부터의 리허설>,
 한국문화원, 런던, 영국
 <불활성의 시간들>, NBK, 베를린, 독일
2016 <미래의 기초>, 왜 다시 질문해선 안되는가,
 상하이 비엔날레, 상하이, 중국
 <서울 미디어시티 비엔날레: 네리리 키르르 하라라>,
 서울시립미술관, 서울, 한국

Christine Sun Kim

Bard College, MFA, Annandale-on-Hudson, NY, USA
School of Visual Arts, MFA, New York, NY, USA
Rochester Institute of Technology, BS, Rochester, NY, USA

Selected Solo Exhibitions

2019 *We Mean Business*, London Art Night, London, UK
2018 *With a Capital D*, White Space, Beijing, China
 Too Much Future, Public Art Installation,
 Whitney Museum, New York, USA
 Sound Diet and Lullabies for Roux,
 White Space Beijing booth, Art Basel, Switzerland
 Lautplan, The Art Institute of Chicago, Illinois, USA
2017 *Busy Days*, De Appel Arts Centre,
 Amsterdam, Netherlands
2016 *(LISTEN)*, Avant.org, New York, USA
 Face Value workshop, Tate Modern, London, UK
 Nap Disturbance, Frieze, London, UK
 Five Finger Discount History,
 Berlin Biennale, Germany

Selected Group Exhibitions

2019 *Whitney Biennial 2019*, Whitney Museum, New York, USA
 Undocumented, PS120, Berlin, Germany
 Resonance: A Sound Art Marathon,
 Walker Art Center, Minneapolis, USA
 Unexplained Parade, Catriona Jeffries,
 Vancouver, Canada
2018 *Paulo Cunha e Silva Art Prize*, G
 aleria Municipal do Porto, Porto, Portugal
 For the Record, ifa gallery, Berlin, Germany
2017 *Soundtracks*, SF Museum of Modern Art, Califonia, USA
 Rehearsals from the Korean Avant-Garde Performance Archive,
 Korean Cultural Centre, London, UK
 Hours and Hours of Inactivity, NBK, Berlin, Germany
2016 *Future Base*, Why Not Ask Again, Shanghai Biennale,
 Shanghai, China
 Seoul Mediacity Biennale: NERIRI KIRURU HARARA,
 SeMA, Seoul, Korea

반성훈

한국예술종합학교 전임강사
한국과학기술원(KAIST) 문화기술대학원 박사 (석박사통합)
한국과학기술원(KAIST) 신소재공학 학사

2017 김치앤칩스 스튜디오 테크니션
2016 국립아시아문화전당 창제작 레지던시 입주작가

주요전시

2019 <Thumbs Up!>, 플렛폼엘 컨템포러리 아트센터,
 서울, 한국
 <Shake Up>, 플렛폼엘 컨템포러리 아트센터, 서울, 한국
2018 <HALO>, 런던 서머싯 하우스, 런던, 영국
2016 <node 5:5>, 국립아시아문화전당, 광주, 한국
2015 <시회의 형성>, 대전 사이언스 페스티벌, 대전, 한국
 <소리의 도시>, 대전 사이언스 페스티벌, 대전, 한국
2014 <소리별> 동대문 디자인 플라자(DDP), 서울, 한국
 <공생공존>, 이응노미술관, 대전, 한국
2012 <Spectrum of Sound>, 국립현대미술관, 과천, 한국

BAN Seonghoon

Lecturer, Korea National University of Arts
Ph.D., Graduate School of Culture technology, KAIST,
 Daejeon, Korea
B.S., Material Science and Engineering, KAIST,
 Daejeon, Korea

2017 Technician, Studio. KIMCHI and CHIPS, Korea
2016 Residency artist, Asia Culture Center(ACC), Korea

Selected Exhibitions

2019 *Thumbs Up!*,
 Seoul Platform-L Contemporary Art Center, Seoul, Korea
 Shake Up,
 Soul Platform-L Contemporart Art Center, Seoul, Korea
2018 *HALO*, London Somerset House, London, U.K.
2016 *node5:5*,
 Asia Culture Conter(ACC), Gwangju, Korea
2015 *Virtual Mob*,
 Daejeon Science Festival, Daejeon, Korea
 City of Voices,
 Daejeon Science Festival, Daejeon, Korea
2014 *Sound Planet*,
 Dongdaemun Design Plaza(DDP), Seoul, Korea
 Symbiosis, LeeUngno Museum, Daejeon, Korea
2012 *Spectrum of Sound*,
 National Museum of Modern and Contemporary Art,
 Seoul, Korea

몰입형 아트
어떻게 볼 것인가
대전시립미술관
2019. 11. 5. – 2020. 1. 27.

관장	선승혜
전시기획	이보배
전시지원	김민기, 김민경, 김환주, 홍예슬
전시 코디네이터	빈안나
작품보존	김환주
교육	송미경, 이수연, 정혜영
홍보	우리원
설치지원	홍순천
전시보조	김혜진, 한서윤
행정총괄	오성조
행정지원	김영환, 박재철
외부협력	KAIST 문화기술대학원 박주용 (4전시실 <프로젝트X> 기획)
	KAIST 문화기술대학원 남주한 (3전시실 <딥 스페이스 뮤직> 협업)
전시디자인	백색공간
사진	임장활(보우 스튜디오)
번역	한줄번역

초판 1쇄 발행 2020년 2월 17일
대전시립미술관
35204 대전광역시 서구 둔산대로 155
www.dma.go.kr

발행인	대전시립미술관, 이민 · 유정미
디자인	신경숙
발행처	대전시립미술관, 이유출판

주최	DMA 대전시립미술관 대전 MBC 중도일보
협력	문화재청 KAIST
후원	대전광역시 Canada Embassy of India Seoul, Republic of Korea Embassy of Ireland Republic of Korea Embassy of the Republic of Poland in Seoul Embaixada de Portugal Embassy of Portugal 주한포르투갈대사관 2019~2021 대전 방문의해

ISBN 979-11-89534-07-3
값 35,000원

이 도서의 국립중앙도서관 출판예정도서목록(CIP)은 서지정보유통지원시스템 홈페이지(http://seoji.nl.go.kr)와
국가자료종합목록 구축시스템(http://kolis-net.nl.go.kr)에서 이용하실 수 있습니다.(CIP제어번호 : CIP2020003545)

IMMERSIVE ART
WAYS OF SEEING

Daejeon Museum of Art
Nov 5. 2019 – Jan 27. 2020

Director	SUN Seunghye
Curated by	LEE Bobae
Exhibition Support	KIM Minki, KIM Minkyung, KIM Hwanju, HONG Yeseul
Exhibition Coordinator	BINN Anna
Conservation	KIM Hwanju
Education	SONG Mikyung, LEE Suyeon, JEONG Hyeyoung
PR	Alice WOO
Installation Support	HONG Sooncheon
Exhibition Assist	KIM Hyejin, HAN Seoyoon
Administration Supervisor	OH Seongjo
Administration Support	KIM Younghwan, PARK Jaecheol
External Cooperation	PARK Juyong(Project X Curator)
	NAM Juhan(*Deep Space Music* Collaborator)
Exhibition Design	100 Space
Photography	LIM Janghwal (Bow Studio)
Translation	Hanjule Translation

Date of First Publishing Feb 17, 2020.

Daejeon Museum of Art

155 Dunsan-Daero, Seo-gu, Daejeon, KOREA 35204
www.dma.go.kr

Publisher	Daejeon Museum of Art, Imin · YU Jeongmi
Design	SHIN kyungsook
Published by	Daejeon Museum of Art, IUBOOKS

Organized by	DMA 대전 MBC 중도일보
Cooperated with	문화재청 KAIST
Supported by	대전광역시 Canada Embassy of India Embassy of Ireland Republic of Korea Embassy of the Republic of Poland in Seoul Embaixada de Portugal Embassy of Portugal 주한포르투갈대사관

값 35,000원

ISBN 979-11-89534-07-3
값 35,000원

03650
ISBN 979-11-89534-07-3
9 791189 534073